彰化學 039

彰化縣曲館與武館 III
【北彰化臨山篇】

林美容　編著

晨星出版

【叢書序】

啓動彰化學
——共同完成大夢想

<div align="right">林明德</div>

　　二十多年來，臺灣主體意識逐漸抬頭，社區營造也蔚為趨勢。各縣市鄉鎮紛紛編纂史志，大家來寫村史則方興未艾。而有志之士更是積極投入研究，於是金門學、宜蘭學、澎湖學、苗栗學、臺中學、屏東學……，相繼推出，騰傳一時。

　　大致上說來，這些學術現象的形成過程，個人曾直接或間接參與，於其原委當有某種程度的了解，也引起相當深刻的反思。

　　一九九六年，我從服務二十五年的輔大退休，獲聘於彰化師大國文系。教學、研究之餘，仍然繼續臺灣民俗藝術的田調工作。一九九九年，個人接受彰化縣文化局的委託，進行為期一年的飲食文化調查研究，帶領四位研究生進出二十六個鄉鎮市，訪問二百三十多個飲食點，最後繳交《彰化縣飲食文化》（三十五萬字）的成果。

　　當時，我曾說過：往昔，有一府二鹿三艋舺的符碼；今天，飲食文化見證半線風華。這是先民的智慧結晶，也是彰化的珍貴資源之一。

　　彰化一帶，舊稱半線，是來自平埔族「半線社」之名。清雍正元年（1723），正式立縣；四年（1726）創建孔廟，先賢以「設學立教，以彰雅化」期許，並命名為「彰化縣」。在地理上，彰化位於臺灣中部，除東部邊緣少許山巒外，大部分屬於平原，濁水溪流過，土地肥沃，農業發達，有「臺灣第一穀倉」之美譽。三百年來，彰化族群多元，人

文薈萃，並且累積許多有形、無形的文化資產，其風華之多采多姿，與府城相比，恐怕毫不遜色。

二十五座古蹟群，各式各樣民居，既傳釋先民的營造智慧，也呈現了獨特的綜合藝術；戲曲彰化，多音交響，南管、北管、高甲戲、歌仔戲與布袋戲，傳唱斯土斯民的心聲與夢想；繁複的民間工藝，精緻的傳統家俱，在在流露令人欣羨的生活美學；而人傑地靈，文風鼎盛，舊、新文學引領風騷，成果斐然；至於潛藏民間的文學，既生動又多樣，還有待進一步的挖掘與整理。

這些元素是彰化的底蘊，它們共同型塑了「人文彰化」的圖像。

十二年，我親近彰化，探勘寶藏，逐漸發現其人文的豐饒多元。在因緣俱足之下，透過產官學合作的模式，正式推出「啓動彰化學」的構想。

基本上，啓動彰化學，是項多元的整合工程，大概包括五個面相：課程設計結合理論與實際，彰化師大國文系、台文所開設的鄉土教學專題、臺灣文化專題、田野調查、民間文學、彰化縣作家講座與文化列車等，是扎根也是開拓文化人口的基礎課程，此其一；為彰化學國際化作出宣示，二〇〇七彰化文學國際學術研討會聚集國內外學者五十多人，進行八場次二十六篇的論述，為彰化文學研究聚焦，也增加彰化學的國際能見度，此其二；彰化師大文學院立足彰化，於人文扎根、師資培育、在職進修與社會服務扮演相當重要角色，二〇〇七重點發展計畫以「彰化學」為主，包括：地理系〈中部地區地理環境空間分析〉、美術系〈彰化地區藝術與人文展演空間〉與國文系〈建置彰化詩學電子資料庫〉三個子題，橫向聯繫、思索交集，以整合彰化人文資源，並

獲得校方的大力支持，此其三；文學院接受彰化縣文化局的委託，承辦二〇〇七彰化學研討會，我們將進行人力規劃，結合國內學者專家的經驗與智慧，全方位多領域的探索彰化內涵，再現人文彰化的風貌，為文化創意產業提供一個思考的空間，此其四；為了開拓彰化學，我們成立編委會，擬訂宗教、歷史、地理、生物、政治、社會、民俗、民間文學、古典文學、現代文學、傳統建築、傳統表演藝術、傳統手工藝與飲食文化等系列，敦請學者專家撰寫，其終極目標乃在挖掘彰化人文底蘊，累積人文資源，此其五。

彰化師大扎根半線三十六年，近年來，配合政策積極轉型為綜合大學，努力參與社區總體營造，實踐校園家園化，締造優質的人文空間，經營境教，以發揮潛移默化的效果，並且開出產官學合作的契機，推出專案，互相奧援，善盡知識分子的責任，回饋社會。在白沙山莊，師生以「立卦山福慧雙修大師彰師大，依湖畔學思並重明德化德明。」互相勉勵。

從私立輔大退休，轉進國立彰師大，我的教授生涯經常被視為逆向操作，於臺灣教育界屬於特例；五年後，又將再次退休。個人提出一個大夢想，期望結合眾多因緣，啟動彰化學，以深耕人文彰化。為了有系統的累積其多元資源，精心設計多種系列，我們力邀學者專家分門別類、循序漸進推出彰化學叢書，預計每年十二冊，五年六十冊。並將這套叢書獻給彰化、臺灣與國際社會。

基本上，叢書的出版是產官學合作的最佳典範，也毋寧是臺灣學的嶄新里程碑。感謝彰化縣文化局、全興、頂新、帝寶等文教基金會與彰化師大張惠博校長的支持。專業出版社晨星的合作，在編輯、美編上，為叢書塑造風格，能新人

彰化學

耳目；彰化人杜忠誥教授，親自題寫「彰化學」三字，名家出手爲叢書增色不少，在此一併感謝。

回想這套叢書的出版，從起心動念，因緣俱足，到逐步推出，其過程眞是不可思議。

「讓我們共同完成一個大夢想吧。」我除了心存感激外，只能如是說。

· 林明德（1946～），臺灣高雄縣人。國立政治大學中文博士。曾任國立彰化師範大學國文學系教授兼副校長。現任中華民俗藝術基金會董事長。投入民俗藝術研究三十年，致力挖掘族群人文，整合民俗藝術，強調民俗是一切藝術的土壤。著有《台澎金馬地區區聯調查研究》（1994）、《文學典範的反思》（1996）、《彰化縣飲食文化》（2002）、《阮註定是搬戲的命》（2003）、《臺中飲食風華》（2006）、《斟酌雅俗》（2009）、《俗之美》（2010）、《戲海女神龍》（2011）。

坊間未見流通，相當可惜。與她多次電話聯絡、當面說明後，她雖然同意，但瑣事纏身，無法積極參與。「沒關係，我會投入心神，幫忙處理。」我回應說，無非讓她安心，於是邀請博士生李建德來幫忙，他是位授符錄的道士，深諳臺語以及曲館、武館的語彙，我們在原有的基礎上，進行精校，以保存文獻資料的原始風貌。

　　原書分上下兩大冊，這次為了配合叢書書型，改為菊十六開五冊，成為叢書中的「套書」，包括：一、彰化與鹿港篇；二、北彰化濱海篇（伸港、線西、和美、福興、秀水）；三、北彰化臨山篇（花壇、大村、芬園、埔鹽、溪湖）；四、南彰化濱海篇（芳苑、大城、二林、竹塘、埤頭、溪州、田尾）；五、南彰化臨山篇（田中、北斗、員林、埔心、永靖、社頭、二水）。原書附錄圖像一二六張，新版增加二百多張，隨文配圖，更能彰顯實錄的內涵。

　　日治時代，日本專家學者投入臺灣族群、文化、民俗、語言與宗教的踏查與田調工作，成果斐然，例如：伊能嘉矩、國分直一、片岡巖、鈴木清一郎……等，他們的成績影響相當深遠。而美容另闢蹊徑，開出區域專題普查研究，挖掘族嬡人文底蘊，見證彰化的文化風華，為文獻平添幾分光彩，毋寧也立下田野調查的範例。

總論

林美容

曲館是村庄居民利用業餘時間學習傳統曲藝（例如南管、北管、九甲、歌仔、布袋戲）的地方，武館則是學習傳統武術（例如太祖拳、白鶴拳）的地方。從組織上來看，兩者都是村庄的子弟組織，成員大多為男性。從活動上來看，兩者均與臺灣民間的迎神賽會與婚喪喜慶有關係。

曲館與武館深具社會史的意義：

（一）曲館與武館可做為探討村庄史的切入點，除了村廟之外，曲館與武館亦是建立村庄史的重要基石；

（二）從曲館與武館的師承與派別、組織與活動，可以了解村際關係、村際互動的模式；

（三）由曲館與武館所展現的民俗曲藝活動，可以探討族群文化的特色以及族群關係的歷史（林美容1992a：79-82）。

彰化縣的曲館與武館在中部四縣市（彰化縣、臺中縣、臺中市、南投縣）中可說是最多的。很多中部地區的曲館都由彰化集樂軒與梨春園系統的曲師傳授（林美容 1996）；很多武館的祖堂也都在彰化縣境內，例如埔心鄉瓦窯厝的勤習堂、永靖鄉陳厝厝的同義堂、員林鎮三塊厝的拔元堂，和員林鎮東山的義順堂等。所以，全面調查彰化縣的曲館與武館，有助於我們了解縣內傳統民俗藝團的發展與現況，了解此一重要的人文社會資源的分布，也可作為思考縣內民俗藝術傳承與社區組織之關聯的基礎，更可廣泛的了解中部地區民俗藝術發展的脈絡。

第一節　研究緣起

　　一九九〇年四月開始，我在彰化媽祖的信仰圈內，展開曲館與武館的調查研究工作。所謂彰化媽祖信仰圈，是以彰化南瑤宮的主神媽祖之信仰為中心，區域姓信徒的志願組織（林美容 1989），信仰圈主要為參加南瑤宮十個媽祖會的會員所分布的地區，範圍大致涵蓋中部四縣市三百多個較靠內陸的村庄。在這個範圍內，我調查了現在仍有活動的曲館與武館，以及已經解散的曲館與武館。調查工作大致於一九九二年八月完成。這些曲館與武館的初步調查研究成果已撰成論文發表（林美容 1992a，1996），詳細的採訪紀錄也分六次發表於《臺灣文獻》（林美容 1992b，1992c，1993，1994a，1994b，1994c），調查報告實際是在一九九五年八月才全部出刊完畢。調查報告一共記錄了二〇三個曲館，二一九個武館；其中九個曲館、五個武館是在彰化媽祖信仰圈之外。總計信仰圈內有一九四個曲館，二一四個武館，其中八〇個曲館和一〇五個武館業已解散，四個曲館存散狀況不詳，現存的尚有一一〇個曲館、一〇九個武館。

　　一九九四年三月五日我應彰化縣立文化中心之邀，參加彰化縣史蹟資料室的規劃座談會，楊素晴主任因為看過我發表的南投縣和臺中縣的曲館與武館的調查報告（那時彰化縣的部分尚未發表），向我提起是否可以把彰化縣境內的信仰圈之外尚未調查的曲館與武館一起調查完竣，然後將整個彰化縣的曲館與武館的資料一併以專書出版。當時我未置可否，以為工程浩大，因為信仰圈內合計四百個左右的曲館與武館就耗去兩年多的調查時間，加上調查報告的整理、核對、以迄可出版的形式，前後也有五年的時間。而彰化縣內有大半以上的鄉鎮在信

仰圈外，如果要我再進行同樣的調查工作，實在力不從心。

　　一九九四年五月八日我應邀到縣立文化中心演講，楊主任正式提起做計畫的事，當場來聽演講的義工老師也有三人表示願意參加這個研究計畫，協助調查工作。我在盛情難卻之下也就義不容辭，決定主持這個計畫。是年，六月向文化中心提出計畫書，雖然到八月下旬才正式簽約，但實際上七月四日一位專任的助理開始來上班，整個計畫算是在七月四日就開始進行了。

第二節　調查經過

　　一九九四年八月十六日所有參加計畫的人員在彰化縣立文化中心舉行講習會，並有半天的田野實習。後來又陸續有一些人參加了此計畫的調查工作。雖然契約上調查計畫的時間是自一九九四年七月起至一九九六年二月止，只有兩年不到的時間，實際的調查工作迄一九九六年九月做完二林鎮的調查才真正結束。總計彰化縣立文化中心委託的調查計畫共調查了一八六個曲館，一九一個武館。以下將參加這個計畫的調查人員及各人負責調查的鄉鎮，簡列如下表：

・林美容（中研院民族所研究員，調查計畫主持人）
　　　　──負責芬園鄉之示範調查。
・王櫻芬（臺大音樂學研究所系主任，調查計畫協同主持人）
　　　　──負責芳苑鄉地區之調查。
・羅世明（輔大宗教研究所碩士，調查計畫專任研究助理）
　　　　──負責埔鹽鄉、竹塘鄉、溪州鄉、北斗鎮、埤頭鄉、二水鄉、田中鎮、社頭鄉、彰化市、大村鄉、花壇鄉、永靖鄉及田尾鄉一部分地區之調查。

・張慧筑（輔大應用美術系畢，調查計畫專任研究助理）
　　　　——負責秀水鄉、福興鄉部分地區之調查及各鄉
　　鎮市之補查。
・羅慧茹（政大中文系畢，調查計畫協同研究人員）
　　　　——負責田中鎮、社頭鄉一部分地區之調查。
・方美玲（藝術學院傳統藝術研究所研究生，調查計畫協同
　　研究人員）
　　　　——負責溪湖鎮、福興鄉之調查。
・劉乃瑟（國小老師，調查計畫協同研究人員）
　　　　——負責線西鄉之調查。
・楊嘉麟（國小老師，調查計畫協同研究人員）
　　　　——負責秀水鄉部分地區之調查。
・陳彥仲（臺大歷史系四年級，調查計畫協同研究人員）
　　　　——共同負責和美鎮、伸港鄉之調查。
・陳瓊琪（藝術學院傳統藝術研究所研究生，調查計畫協同
　　研究人員）
　　　　——共同負責和美鎮、伸港鄉、大城鄉之調查。
・李秀娥（臺大人類學研究碩士，調查計畫協同研究人員）
　　　　——負責鹿港鎮之調查。
・蔡振家（藝術學院傳統藝術研究所研究生，調查計畫協同
　　研究人員）
　　　　——負責芳苑鄉、員林鎮一部分地區之調查。
・黃幸華（美國伊利諾大學歷史音樂學碩士，調查計畫協同
　　研究人員）
　　　　——共同負責大城鄉之調查。
・林昌華（臺灣神學院碩士，新莊教會牧師，調查計畫協同
　　研究人員）

　　——只負責二林鎮一部分地區之調查。
・陳龍廷（法國巴黎高等實驗研究院宗教與人類學系博士候
　選人，編纂計畫助理編輯）
　　　　——負責二林鎮大部分地區之調查。
　　除上述調查人員之外，尚有彰化媽祖信仰圈內曲館與
武館的調查工作，其中彰化縣的調查報告（林美容 1994a，
1994b，1994c），亦納入本書一起出版。茲將當時參與調查者
之名單，一併臚列於下：
・林美容（中研院民族所研究員）
　　　　——調查和美鎮、芬園鄉、花壇鄉、大村鄉、員
　　　　　林鎮、彰化市、永靖鄉、田尾鄉。
・林淑鈴（東吳大學社會所碩士，民族所研究助理）
　　　　——調查和美鎮。
・李秀娥（臺大人類學研究碩士，民族所研究助理）
　　　　——調查芬園鄉、大村鄉、員林鎮、社頭鄉、埔
　　　　　心鄉。
・周益民（中興大學行政系三年級，畢業後任本人研究助理）
　　　　——調查秀水鄉、芬園鄉、花壇鄉、溪湖鎮、員
　　　　　林鎮、彰化市、永靖鄉、田尾鄉、溪州鄉。
・江寶月（中興大學社工系四年級學生）
　　　　——調查彰化市。
・王國田（中興大學社工系四年級學生）
　　　　——調查彰化市。
・陳錦豐（中興大學社會系四年級學生）
　　　　——調查和美鎮、永靖鄉。
・劉璧榛（中興大學社會系二年級學生）
　　　　——調查彰化市。

・林雅芬（中興大學社會系學生）
　　　——調查彰化市。
・林淑芬（中興大學社會系一年級學生）
　　　——調查芬園鄉、員林鎮、彰化市。
・劉秀玲（中興大學社會系學生）
　　　——調查芬園鄉、員林鎮。
・張筆隆（中興大學行政系四年級學生）
　　　——調查彰化市。
・劉文銘（中興大學行政系三年級學生）
　　　——調查彰化市。
・鄭淑芬（中興大學行政系三年級學生）
　　　——調查彰化市。
・鄭淑儀（中興大學行政系三年級學生）
　　　——調查秀水鄉、員林鎮。
・許雅慧（中興大學行政系三年級學生）
　　　——調查彰化市。
・林玉娟（中興大學行政系三年級學生）
　　　——調查彰化市。
・陳儀妙（中興大學行政系三年級學生）
　　　——調查員林鎮、彰化市。
・劉安茹（中興大學行政系三年級學生）
　　　——調查彰化市。
・梁淑月（中興大學行政系三年級學生）
　　　——調查花壇鄉。
・邱詩晴（中興大學行政系三年級學生）
　　　——調查彰化市、田尾鄉。
・邱詩文（東吳大學政治系一年級學生）

———調查和美鎮、彰化市、田尾鄉。

· 林昌華（臺灣神學院研究生）

———調查員林鎮。

· 張碩恩（臺灣神學院研究生）

———調查員林鎮。

· 梁恩萍（臺灣神學院社會教育系學生）

———調查員林鎮、彰化市。

· 徐雨村（臺大人類系學四年級生）

———調查員林鎮。

　　總計，前後兩階段參加彰化縣之曲館與武館的調查人員共三十八人。調查期間自一九九〇年四月起至一九九六年九月，前後共六年多。動員的時間、人力、物力均相當可觀，惟財力上卻是最節省的。研究經費的來源，前半段是用中研院民族所支援的個人研究經費，以及「王育德教授紀念研究獎」的少許補助，參與調查的學生幾乎是在無償的情況下工作，不像後半段因有彰化縣立文化中心之計畫的支持，而能有合理的工作酬勞。

第三節　撰寫與編排

　　所有的調查資料經初步整理之後，皆由我過目，修改文詞字句，再寄交有詳細住址的受訪者過目補正，但並非全部收到信函的受訪者皆會回函。以後半段的調查為例，迄一九九六年九月底為止，受訪者回函共收一一六封，其中有五十九封有修正意見。不過大部分的修正意見，只是人名或地名等錯別字的更正，對內容有大量修改意見的情形並不多。

　　除了根據回函補正之外，有些訪問初稿如果記錄不夠詳細，或彼此有矛盾的地方，或是覺得某些受訪者還可能提供更

多的詳情，我常常以電話訪問的方式，再進一步和受訪者交談，以核對、釐清與獲取更多的資料。我常常反覆的看稿，順中文、抓疑點、補資料，特別是前半段的調查資料，費心尤多。無論前半段或後半段的調查資料，因在本書編纂的階段有彰化縣立文化中心之編纂經費的支持，編輯方面得到更多的協助，可讀性必會更高。不過，此書總的文責還是我應擔負的。

因為所有的調查採訪都是以台語進行，訪問稿難免國台語交雜，文詞不順，我雖然盡量更正，但還是覺得不夠好。前半段的調查資料承蒙莊永明先生幫忙修改潤飾中文，後半段的調查資料，王月美小姐亦曾協助修改潤飾，謹此致謝。

成書階段，最後的編纂工作主要是由張慧筑小姐、陳龍廷先生、馬上雲小姐、朱益宇先生協助完成，其中張慧筑小姐統籌行政事務、電腦初步排版及圖片篩選，陳龍廷先生負責文字編輯及索引，馬上雲小姐負責體例之統整及核對，朱益宇先生負責繪圖。邱彥貴先生、游維真小姐、蔡米虹小姐、王月美小姐協助校對，江惠英小姐協助版面設計，亦一併致謝。

本書各章節順序的安排，除了總論與最後一章資料分析之外，各鄉鎮之曲館與武館的調查資料皆各自編成一章。整個順序的安排大致是將彰化縣分成兩部分，一部分是沿海地區，一部分是靠山地區，兩個地區內的鄉鎮再依由北而南，自西向東的順序排出。在地理位置之外，當然也考慮了曲館與武館之文化生態接近與否的因素，以定出這兩個地區的界線。

在這本書裡，我盡量提供讀者認識自己鄉土文化的多重角度。要認識一個地方的文化，除了由民俗藝術的角度，及曲藝的類別，如北管、南管、四平、南唱北打（九甲）、歌仔陣、車鼓陣等，以及武藝的類別，如獅陣、龍陣、宋江陣之外，我更重視曲館、武館的組織對當地村庄的生活意義，意即：他們

是如何凝聚庄人對土地的感情？如何團結家鄉年輕人的向心力？在田野調查的過程中，我常發現庄廟與曲館、武館或陣頭都是當地重要的標誌。譬如人們口中的「溝頭車鼓陣」，竟然是車鼓陣這樣的戲曲類別與當地地名緊緊相連，甚至至今仍被視爲溝頭那樣一個小庄頭的鮮明標幟。因此我們在曲館與武館名稱的安排上，以庄頭名稱爲主，而且盡量以地圖標明其地理位置，希望讀者更深切體會到民間盛行的曲館、武館是由那樣的土地才能自由地綻放出文化花朵。

這本書不只是單純的田野報告書而已，我更希望它可以帶動更多人投入撰寫自己家鄉之社會史與文化史的神聖工作。因此，這本書附有索引，重要人名、地名與曲藝種類，讀者可以很方便的查到民間著名拳師，如阿善師，在人們口述中的各種不同形象。期盼這本書的誕生是鄉土文化得以永續經營的踏腳石。

本書得以順利完成出刊，要感謝彰化縣立文化中心的支持，計畫諸工作同仁的盡心協助，以及參與本書各個階段之審查工作的呂錘寬教授、李殿魁教授、張炫文教授、徐麗紗教授、許常惠教授，他們的寶貴意見已被盡量採納。也要感謝臺灣省文獻會慨允將原在《臺灣文獻》連載的〈彰化媽祖信仰圈內的曲館與武館〉中有關彰化縣的部分，蒐羅在本書內，重新編輯出版。

總的來說，彰化縣的地方父老熱誠提供資料與接受訪問，他們在曲藝傳承上的努力、心得與回憶，是促成這本書的最大貢獻者。本書雖由我主其事而總括其名，但我視它爲團隊的調查研究成果，是我們這個學術團隊與彰化人共同書寫的地方社會的文化史紀錄。

寫於一九九七年六月

凡例

一、**年代**：一六八三～一八九四年，清朝統治臺灣階段，以
　　「清領時期」稱之；一八九五～一九四五年以「日
　　治時期」、「日治時代」或「日本時代」稱之；
　　一九四五年以後，逕以西元紀年。凡清領時期、日
　　治時期之年號（如清道光、日治昭和等），皆加附
　　西元紀年，如大正二年（1913）。

二、**慶典**：因書中多有與傳統社會宗教信仰、民俗活動相關之
　　資料，皆依農曆，相關慶典日期，如三月廿三「媽
　　祖生」，皆略去「夏曆」、「農曆」二字。

三、**稱謂**：正文所列之人名，皆省略「先生」、「女士」稱
　　謂，於文末放置採訪資料。每篇曲館或武館的訪問
　　資料中，首次提及之人物，盡可能表示其本名，若
　　有別名、外號，則於人物本名的（）補述，如楊坤
　　火（「火師」）。為方便閱讀，在訪問資料中，
　　凡遇以外號稱呼人物時，一律加「」，如「臭獻
　　先」。

四、**行文**：為方便閱讀，本文盡可能將採訪時的口語改為書面
　　用語，如「做土水」改為「泥水匠」，「牽電火」
　　改作「水電工」等。至於曲館、武館之專業用語，
　　則以「」方式保留原貌，並在其後以（）方式夾註
　　說明，如「點斷」（各時辰血流之過程）等。

五、**刪改**：由於受訪者所提供之資料，未必符合真實情況，故
　　使用（）方式夾註採訪者之按語。至若受訪者誤受
　　神魔小說影響，提供錯誤資料：如竹塘崁頭厝□樂
　　軒的受訪者，受《封神榜》影響，將「通天教主」

納入道教三清道祖之列，並稱其「較邪」，則直接刪除，不另說明。或有鼓勵以法術害人、怪力亂神現象之虞，如埤頭公頭仔振興館、牛稠仔振興館、新庄仔館魁軒，載有以符法打賭、害人之事，則保留其事，以資警惕。

六、館名：各鄉鎮之曲館或武館名稱，以聚落名、館號、技藝類別之順序標示。如鹿港之「北頭郭厝遏雲齋（南管）」，即是「北頭郭厝」（聚落名）、「遏雲齋」（館號）、南管（技藝類別）。至於非屬村庄性質之曲館與武館，皆列名於各鄉鎮資料之末，並於標題前方以＊註明。

【目錄】 contents

第一章　花壇鄉的曲館與武館

　　花壇鄉在彰化縣中央偏東北，東倚八卦台地，西臨彰化隆起海岸平原。本地原名「茄苳腳」，因在一大茄苳樹下創建村庄，故得名。在清領雍正年間（1723～1736）隸屬彰化縣燕霧堡。大正九年（1920）改為「花壇」，乃因「茄苳腳」的發音與日語「花壇」（Kadan）相近。現今本鄉居民大多為泉籍移民後裔。

　　目前所知，花壇鄉有七個曲館、一個職業大鼓陣，七個曲館都是北管，五個屬「軒」，二個屬「園」。

　　在舊白沙坑範圍內，就有四個曲館，其中三個屬「軒」的系統，一個屬「園」的系統。屬「軒」的系統的曲館包括溪北的復義軒、溪南的青雲軒、赤塗崎共義軒，這三個曲館與橋仔頭聖樂軒、番仔墩祥樂軒關係密切，也都與彰化集樂軒有往來。其中，又以赤塗崎共義軒的影響最大，因為共義軒的李庚（又名李長庚、李白庚）於溪北復義軒任教多年，也曾任教彰化集樂軒，與該館曲師林綢來往密切。此外，溪南青雲軒據說早期有八位「先生」級的人物，盛極一時，並曾到彰化集樂軒傳館，而青雲軒後來學成出師的黃鳥以，也是位名師，曾在赤塗崎共義軒執教，也曾在彰化集樂軒及芬園鄉竹林、埔心鄉埤腳、霧峰鄉丁台等許多地方教過。

　　橋仔頭聖樂軒成立於一九八二年，以國中、小學生為成

員，是由溪南青雲軒的館員來教正式的北管，一九八三年首次出陣時，曾轟動一時。可惜，在一九八六年時，因學生畢業外出工作而解散。而番仔墩祥樂軒的「先生」李魚池，也教過溪南青雲軒。

至於「園」的系統的曲館，則是坑內的振梨園（原名詠梨園，於戰後改名），日治時期的師承，因年代久遠已無法追溯。戰後則先請彰化無底廟新芳園的「元先」來教，屬彰化梨春園系統，與梨春園往來密切。

口庄玉梨園也是一重要曲館，原因是劉東慶、劉東獻（人稱「臭獻先」）兄弟及白耿堂在該館學成後，都成為「北管先生」，其中，劉東慶除了本館外，還曾教過坑內振梨園及崙仔頂新梨園，劉東獻所教的範圍更廣及鄰近鄉鎮。白耿堂則在臺中市教館。

在花壇鄉七個已知的武館中，屬振興社系統的有五個：溪仔底振興社、大庭振興社、白沙坑溪北武館、白沙坑溪南振興社、白沙坑坑內武館。其中，以大庭振興社規模最大，也是花壇鄉中碩果僅存的振興社武館。另外二個非振興社系統的武館，是橋仔頭同義堂和長春村集春堂。前者已解散，後者為目前全臺灣唯一尚存的集春堂。

在傳承上，大庭振興社原先傳自一位吳姓師父。現任總館主唐鋼鋒（本為彰化南門口人，入贅本鄉）是西螺「阿善師」的徒弟，彰化地區的振興社多半經過他教導，溪仔底振興社亦為唐氏所教。其子唐鎮村也是武師，他們傳習的是金鷹拳與白猴拳。除此之外，溪南振興社由「海口明仔」（彰化市大圳頭人）傳授；白沙坑溪北及坑內二家武館雖無館號且解散得快，據推測亦屬振興社的系統。

至於橋仔頭同義堂，係由來自大村或加錫的「阿更」所

傳；而長春村集春堂則由「蕃薯師」至外地學武，在日治時期後，回本地立館。學白鶴拳的集春堂曾沒落過，經重組後，至今仍有四十多人可以出陣。

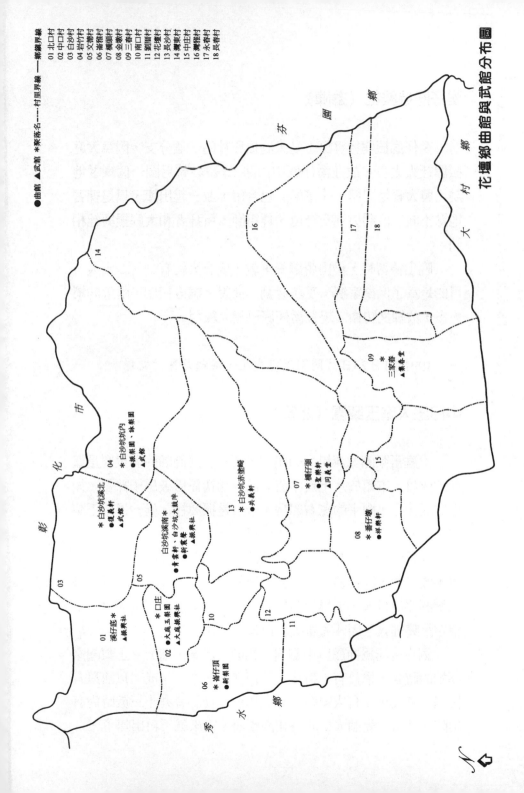

花壇鄉曲館與武館分布圖

●曲館 ▲武館 ＊聚落名 ‥‥村里界線 ─鄉鎮界線

01 北口村
02 中口村
03 白沙村
04 岩竹村
05 文德村
06 崙雅村
07 橋頭村
08 金墩村
09 三春村
10 南口村
11 劉厝村
12 花壇村
13 長沙村
14 灣東村
15 中庄村
16 灣雅村
17 永春村
18 長春村

＊白沙坑溪北
＊伏良軒
▲武館

＊白沙坑坑內
▲振興園、採梨園
▲武館

04

＊白沙坑赤塗崎
＊共義軒

13

＊橋仔頭
●聖樂軒
▲同義堂

07

＊三家春
▲集春堂

09

＊番仔墩
●祥樂軒

08

15

＊白沙坑溪南
●青雲軒、白沙坑大旗坤
▲振興社

＊溪仔底
▲振興社

＊口庄
＊大尾五樂園
▲大尾振興社

01

03

05

02

10

12

11

＊崙仔頂
＊新樂園

06

彰化市

彰化

秀水鄉

芬園鄉

大村鄉

14

16

17

18

N

溪仔底振興社（獅陣）

溪仔底振興社實際上是大庭振興社的一個分支，因為大庭振興社人太多，故在溪仔底中山路二段745號另闢一個練習地點，與大庭是同館，「傢俬」也合用，並一起出陣，只是練習地點不同。他們另外安神位、拜祖師，所拜者和大庭振興社相同。

晚上練習時，仍由唐鋼鋒來教，成員大約有一、二十人，目的是為了保衛家鄉。受訪者劉溪海說，戰後初期，附近的壞人多，故練武防衛。現在溪仔底已無人練習。

── 1991年1月23日訪問劉溪海先生，梁淑月採訪記錄。

中口庄大庭玉梨園（北管）

大庭玉梨園並無掛名的館主，現年百歲高齡的劉東慶是僅存的成員。本館於八十幾年前立館，起初係借破房子練習，後來村廟蓋好，廟宇的左右廂房，一邊是振興社，另一邊給玉梨園使用。

「傢俬」多半是成員出錢買的，他們不收紅包、不募捐，也不收學費，純粹義務。在劉東慶的時代，「先生」白景堂是花壇鄉北口村人，更早以前的「先生」，可能名叫吳四村，不確定是哪裡人，因「先輩圖」已遺失，無從確定。

劉東慶認為曲館與平劇同一祖師（西秦王爺）。玉梨園剛開始的時候，學員有一百多人，但僅十分之一學成。以前只有排場，到後來才有人唱戲。在七年前，受訪者九十三歲時尚有出陣，共有十幾個人去北港和南鯤鯓，後來就不再出陣了。

　　劉東慶本人並未到外地教館，其弟劉東獻則到處教學生，包括花壇鄉崙仔頂的新梨園（已「散館」），並有一位得意門生鄭生其，現居臺北市，前一陣子，曾帶了一群文化大學的學生來訪問劉東慶。

　　玉梨園為本村的「好歹事」義務幫忙，其他地方則是有人請才前往，並不收紅包。劉東慶說，他們以前有一幅「先生」寫的對聯：「玉梨本是新貴園」，說明玉梨園是新貴園的一個分支，至於新貴園的位置，只知道在彰化南瑤宮附近。

　　劉東慶以務農為業，並學習鼓、弦等樂器，而沒有學一些較「細」的弦樂器。

　　不過，劉氏年輕時曾拚過戲，由軒、園比賽曲目，從早上八點到晚上十二點，等哪一邊沒有曲目可演出，就輸了。但他已不記得曾和哪一個曲館「拚館」。

　　玉梨園的樂器本來置於村廟，因村廟年久失修，皆已損壞，只剩下幾本曲簿，被劉氏視如至寶。

── 1991年1月22日訪問劉東慶先生（100歲，館員），梁淑月採訪記錄。

口庄大庭振興社（獅陣）

　　大庭振興社在二次世界大戰以前立館，起初有館員一百多人，原在彰化市南瑤宮練習，後來因為人多，故在口庄（即北口村）設館，分開練習。

　　振興社所請的「先生」來自北港，姓吳，其子吳祺祥，現居住雲林縣元長鄉。當初請「先生」，完全是因交情而來教導，不收學費。

　　現年八十一歲的唐鋼鋒，自十五歲開始習拳，平時下田耕作，晚上練習，據其子唐鎮村表示，彰化地區的振興社，多半經過唐鋼鋒的教導。

　　在一九七一年以前，大庭振興社習拳，多半是唐鋼鋒所教，以後改由其子唐鎮村教。目前成員有一百多人，多為國中、國小學生，晚上在唐鎮村住家附近的空地練習，曾到各地出陣過。唐鎮村現為北口村村長，他也到過彰化高商、民生國小等學校教導國術。

　　在唐鋼鋒時代所用的「傢俬」，都是由村裡富人購買，現在則由學員合資添購。現有的「傢俬」除獅頭、大刀外，其他的小刀、雙刀、鐵叉，因很少使用，棄置於倉庫裡，多半生鏽了。

　　若村人辦喜事，或「刈香」、迎神，他們都會主動前去「鬥鬧熱」，且多半不收紅包。若發生於隔壁村或其他村，則是受邀請才前往。出陣時，若請主包紅包才收，作為補貼香菸和茶水的費用。

　　大庭振興社的成員都是為了強身而志願參加。他們曾參加全省的國術比賽，分別於一九八一年、一九八二年、一九八五年，在桃園、臺南、彰化獲得冠軍。一九八六年以後，則因經費不夠，加上政府沒有補助，因而不再參加。此外，本館也曾於一九六八年、一九七一年的全省獅陣比賽中獲得冠軍。一九七一年後，也是因經費問題而不再參加。

　　本館的祖師是觀音佛祖、練成祖師、白猴先師、布家祖師，據唐鋼鋒說，布家祖師與練成祖師是金鷹與白猴的化身。本館所習的拳種，即是金鷹拳與白鶴拳。

　　大庭振興社的現任館主唐鋼鋒，於日前出車禍，行動十分不便，且患重聽。唐氏年輕時，不曾和人拚過功夫，只有在迎

彰化學

神或「神明生」出陣時，與不同武館的人比賽舞獅。本館所用的獅頭有二種，一種是迎神時用的「青面獅」，另一種則是比賽時用的「花面獅」，都是「合嘴」的。據唐氏表示，「合嘴獅」是「文明人」用的，「開嘴獅」則是「野蠻人」用的。

—— 1991年1月22日訪問唐鋼鋒先生（81歲，館主）、唐鎮村先生（北口村村長），梁淑月採訪記錄。

白沙坑溪北復義軒（北管）

溪北、溪南（文德村）、坑內（岩竹村）、赤塗崎（長沙村）合稱白沙坑，而溪北、溪南、赤塗崎的公廟為文德宮，主祀土地公，坑內的村廟則是虎山巖，主祀觀音佛祖。溪北屬白沙村，共有二十一鄰，因接近彰化市，人口增加很快，戰後庄裡才約有三百多戶，現在已經有約一千戶，約有二千四百多位公民。

溪北復義軒是北管樂團，成立極早，與赤塗崎共義軒、彰化市集樂軒、溪南青雲軒關係密切，其中，尤以赤塗崎的共義軒為最。共義軒的李庚即是受訪者白俊樹及其父白錫慶二代的「先生」。李庚曾教過溪湖巫厝庄等地，也曾在彰化市集樂軒教過，和集樂軒的林綢是師兄弟。李庚的父親也是「曲館先生」，其弟人稱「留先」，也是「北管先生」。白俊樹表示，北管很深，能學的東西非常多，若要深入研究，需幾十年時間，學也學不完，若沒有良好的經濟支持，根本無法長期學習。李庚就是因為家境寬裕，才能長期學北管，而有很高的成就。

在白錫慶（若健在，約百餘歲）那一代，復義軒館主就是白錫慶，大家在他家門前練習，白錫慶是家族來臺的第三代，

白錫慶的父親曾擔任日治時期的「區長」，其么叔為秀才，都是地方上有名望的人。除了白錫慶之外，曲館的經費主要靠黃旭支助，黃旭的兒子黃登成，也是參與復義軒事務極深的一位。當年，白沙坑的溪南、溪北、赤塗崎三庄北管都屬「軒」的系統，每年六月十五日土地公聖誕，溪北復義軒、溪南青雲軒、赤塗崎共義軒都會出陣，作土地公的駕前。但岩竹則不一樣，他們庄裡有虎山巖，拜觀音佛祖，其北管屬於「園」的系統，所以會「拚館」，而且復義軒等館，也會和彰化市集樂軒合作，以集樂軒名義出陣，和其他屬「園」的北管曲館「拚館」。

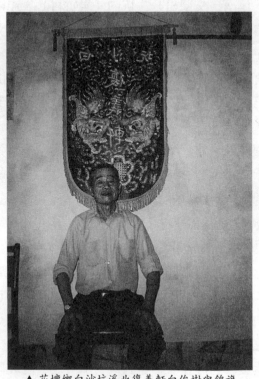

▲ 花壇鄉白沙坑溪北復義軒白俊樹與錦旗
（羅世明攝）。

　　不過，白錫慶那輩的曲館後來解散，昭和十七年（1942），才在黃旭的孫子黃文堯（黃登成的姪兒，曾任國民黨彰化縣縣黨部主委）倡議下，重新恢復復義軒。然後，又請以前的「先生」共義軒的李庚來教，每位成員出「館禮」約七、八元，不足的餘額，再向庄裡募捐，李庚這次大約教了三年的時間，起初有二、三十人學，後來約剩下十餘人，學到成員能上棚演戲。「腳步」是由彰化市集樂軒一位人稱「老先生」的館員，介紹他的徒弟來教的，戲服是在演出之前，向集樂軒租借的。白俊樹就是此時學北管的，同時，其兄白俊德、其弟白俊旺也都是館員，這時正好是太平洋戰爭爆發前夕，各地曲館「拚館」極為激烈，大家比誰會唱的曲較多，樂器演奏得較好，音韻有沒有抓準。戰爭之前，復義軒的成員常與集樂軒一起出陣，每次出陣大概都在六、七十人左右，若再加上出錢支持曲館的人士，往往有上百人。戰爭一爆發，彰化市就不准曲館再出陣，但每年白沙坑文德宮「土地公生」時，仍會出陣，未受戰爭影響。

　　復義軒以前出陣都是義務性的，沒有收紅包，一般都是廟裡「神明生」，有人嫁娶、做生日以及喪家請去排場。不過，文德宮演平安戲時，則另請戲班來演出，和本館無關。復義軒在十七、八年前，還曾應彰化記者公會之邀，由團長白俊樹帶領，到臺北參加五燈獎演出錄影。戰後曾一度因人手不足，和溪南青雲軒互調人手配合出陣，但青雲軒目前也沒剩下多少成員，組了一個大鼓陣，變成職業性質的北管陣頭。而復義軒裡同輩的成員，

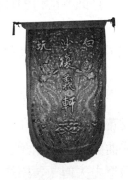

▲ 花壇鄉白沙坑溪北復義軒館旗（王俊凱攝）。

全部都已去世，只剩白俊樹一人。白俊樹的專長是鑼、鈔、通鼓、班鼓及歕吹，不過，也有近七、八年沒出陣了。

另外，復義軒最主要的頭手鼓黃必然（若健在，約八十二歲）其子黃添恭另組大鼓陣。據黃添恭表示，他並未組大鼓陣，而是去溪南參加王慶樹所組的新震聲大鼓陣，負責吹，以前曲館的鼓座、「傢俬」等一部分，放在白俊樹處，另一些則在黃添恭處，除此之外，已找不到當年復義軒的任何蹤跡了。

—— 1995年6月12日訪問白俊樹先生（76歲，團主），羅世明採訪記錄。

白沙坑溪北武館

溪北武館在戰後不久就解散了，受訪者也不清楚館號為何（但據許常惠教授〈彰化縣民俗曲藝田野調查報告書〉記載，為振興社）。

—— 1995年6月12日訪問村民二人，羅世明採訪記錄。

白沙坑溪南青雲軒（北管）、白沙坑大鼓陣

白沙坑青雲軒位於溪南（文德村），在受訪者黃鐵鎮曾祖父黃阿溜（若健在，約一百四、五十歲）時代，就已存在。原先曲館的「先輩圖」在八七水災時（1959年）被大水沖走，以致歷史失傳，黃鐵鎮只能上溯到自己的曾祖父，不過，黃鐵鎮之父黃新來（若健在，約九十多歲）在世時，曾告訴過來訪的人，青雲軒早期有八位「先生」級的人物，盛極一時，並到彰

化市傳館，現今的集樂軒，即出自青雲軒先輩的調教。青雲軒歷史之久遠，可想而知。

　　青雲軒由黃阿溜傳給黃鳥以（若健在，約一百二十歲），再傳黃新來，然後傳到黃鐵鎮，一直是父子相傳。不過，從黃鳥以到黃鐵鎮之間，許多東西就已經失傳。黃鳥以除了在庄裡教了四十多人之外，也曾在彰化市集樂軒、芬園鄉竹林、埔心鄉芎蕉腳、霧峰鄉丁台等許多地方教過，曲館所需的功夫全部都會，連較少見的塤、笙、琵琶都會，而且唱曲、總綱、前台的「腳步」，黃鳥以樣樣都會，黃鐵鎮形容黃鳥以是一百分的「北管先生」。可是，傳到黃新來時，就只剩下一半了。等到黃鐵鎮這一

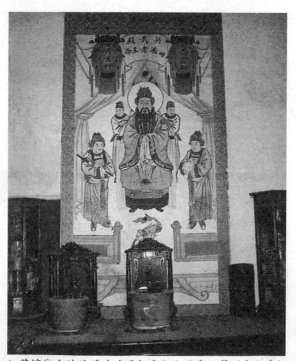

▲ 花壇鄉白沙坑溪南青雲軒奉祀之西秦王爺（中立者）
（羅世明攝）。

代，大概只能維持祖父黃鳥以的百分之二十。黃鐵鎮表示，曲館飽學的「先生」比大學教授還要厲害，曾經有大學教授到他家中來，看到那一箱曲簿，十分驚訝表示，這一輩子怎麼學得完！也正因爲如此，黃鐵鎮認爲「曲館先生」都不長壽，原因是用腦過多，又要學、又要四處教曲，太過勞累。所以黃鐵鎮的祖父只活了七十多歲，而其父則只活了六十八歲。

　　黃氏表示，大約一九五一年以後，政治局勢相對穩定，經濟狀況也逐漸起步，曲館十分興盛，而且長他一輩的「先生」當時大約都在四、五十歲左右，活動力強，四處傳館，「拚館」的場面很激烈，黃鐵鎮的父親及祖父在軒、園「拚館」時，都有去幫集樂軒的忙。三十多年前，黃鐵鎮也去過臺中「拚館」。青雲軒以前都是義務出陣，最多曾出三陣，每一陣頭十一人，由頭手鼓、通鼓、大鑼、小鑼、大鈔、小鈔以及四支吹組成的，三個陣頭就有十二支吹，場面極爲壯觀。而且也能夠上棚演戲，當時租一套戲服約一、二百元。另外，四、五十年前，北管排場還流行一種「傢俬虎」，遇到大場面時，

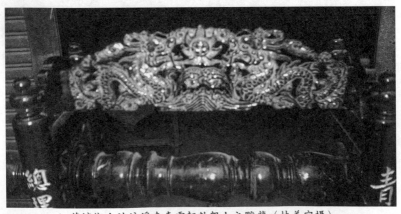

▲ 花壇鄉白沙坑溪南青雲軒鼓架上之雕龍（林美容攝）。

串連一千多盞燈火，十分耀眼，是電力發達之後，曲館排場新的裝飾用品。

黃鐵鎮父親那輩，共有二、三十人學，目前幾乎都已去世。黃鐵鎮這輩的成員也僅剩下約十人，若要出北管陣頭，人手還湊不齊，而且，現在要請北管排場的也較少了。若出北管陣頭時，則由黃鐵鎮擔任頭手鼓及通鼓手、黃清海負責頭手吹、頭手弦；出喪事時，吹是用頭號仔，演奏北管用二號仔，扮仙時則專用四號仔（又名噠仔），四號仔是布袋戲團後場伴奏用的。而黃鐵鎮更在二十年前成立「白沙坑大鼓陣」，變成職業樂團。

目前青雲軒成員大半已經去世，但曲館的建築仍然存在，西秦王爺也還繼續奉祀於館中。雖然北管較少出陣，不過，黃鐵鎮的「白沙坑大鼓陣」倒是常常出陣，每人一天約二千元的工錢，若價錢太低，黃鐵鎮就不接了。黃氏說，他那一整箱的曲譜，將來要捐給研究單位，因為他的子孫沒有人繼承，留著也沒有用。

青雲軒的錦旗、「傢俬」、樂器都放在昔日「青雲軒票房」內，「傢俬虎」有二組，以前出陣的衣服仍在，目前用的鼓架則有二組，其中一組為曲館經理李俊良以前所送，另一組最早由原木挖空雕刻的鼓架，十年前臺北縣立文化中心來收購，遂以一千七百元的低價賣出。另外，青雲軒也留有七音、敔、柷這三種少見的樂器，據黃鐵鎮表示，這三種樂器是用於大場面的喪事，七音為前導，後面左邊跟著敔，右方跟著柷，之後再跟著其他各種的樂器，但這種場面，現在幾乎已看不到。

—— 1995年6月8日訪問黃鐵鎮先生（68歲，館主），羅世明採

訪記錄。

白沙坑溪南振興社

溪南振興社是由一位彰化市大圳頭人，人稱「海口明仔」（現年約八十多歲）來教的，近年武館慢慢解散，振興社已不存在。

── 1995年6月8日訪問王慶樹先生（74歲，村民），羅世明採訪記錄。

白沙坑坑內詠梨園、振梨園（北管）

坑內屬岩竹村，共有十六鄰，公民數約千餘人，庄裡主要姓氏為黃、呂二姓，呂姓祖籍為廣東潮州府饒平縣。受訪者呂沙說，小時候，有人看到他們的「墓紙」上頭印的花樣較樸素，和別人不同，說這種樣式代表為客籍後裔。不過，他不清楚自己到底是不是客家人的後代。

坑內和溪北、溪南、赤塗崎同屬白沙坑，但和其他三庄不同，其他三庄共有的庄廟是文德宮，主祀土地公，而坑內則是虎山巖，主祀觀音佛祖，係由臺南縣六甲赤山龍湖岩「分靈」來此，有二百多年歷史，被列為三級古蹟。坑內和其他三庄都有北管曲館，但卻分屬軒、園二系統，溪北、溪南、赤塗崎是「軒」的系統，坑內則是屬於「園」的系統。

白沙坑詠梨園在大正年間（1912～1925）即已存在，當時的曲館已沒有請「先生」來教，但曲館的成員都還在，曲館也沒解散，甚至還在保正生日時，請口庄二個人來教「腳步」

及化妝，其中，由詠梨園中一位學得較有成就的廖石螺（若健在，約一百二十歲左右）負責指揮，上棚演戲十分轟動，這是呂沙幼年看到詠梨園唯一的一次上棚演戲。

戰後，詠梨園重新組織，現年六、七十歲的這一輩開始學北管，請彰化市南門無底廟新芳園的「元先」（若健在，約九十餘歲或百歲左右）來教，曲館名稱改為振梨園。呂沙因為日治時代學過私塾，懂漢文，遂由他負責抄曲給學員，所以呂沙雖沒有學北管，卻對北管一點也不陌生。「元先」來這裡教了許多館，但是不肯將最重要的頭手鼓技巧傳給振梨園，每次排場，他都占住頭手鼓位置，以致於振梨園每次要出陣排場，都缺不了他，「元先」就可以一直賺「館禮」。後來振梨園認為此法行不通，就改找口庄玉梨園的「先生」劉東慶來教，劉東慶為人極好，來此指導，完全沒有收「館禮」，而且也把頭手鼓的技巧傳給他們，雖然沒有教很久，但振梨園若有排場，都會請劉氏來幫忙。去年劉東慶百歲大壽之後去世，在過世前，身體狀況還相當好，劉氏九十多歲時，還可以吹嗩吶，百歲大壽時，還可以在別人攙扶下，上台切蛋糕。

虎山巖每年正月十五日舉行「放兵」儀式，觀音佛祖派出天兵天將守境護庄，庄裡此時就會迎神「�̌庄」祈福，北管也會出陣當觀音佛祖的駕前，到了年底十二月十五日時，觀音佛祖「收兵」，天兵天將回來過年一個月，直到明年正月十五日再「放兵」。在「收兵」這天，庄裡會舉行祭祀活動，但曲館並不出陣。另外，九月十九日「觀音媽生」前，會到臺南縣六甲赤山龍湖岩「刈香」，曲館也會跟著出陣。

目前振梨園的成員仍健在，但班鼓手宋明月（六十多歲）、通鼓手黃頂，都已遷居外地。以前振梨園和彰化市梨春園互有往來，不過，自從振梨園成員學會北管之後，「軒園

咬」的情況就已經不見了，所以梨春園很少調他們的人手幫忙，反倒是振梨園爲了虎山巖的出陣，常常需要向梨春園調人手幫忙。目前職業的大鼓陣很多，只要花錢就可出陣，但庄裡老一輩成員還是維持北管。最主要的原因，就是觀音佛祖駕前的任務，一向是本館的責任，所以振梨園才維持下來。

坑內曲館的「傢俬」最早放在保正家中，後來換過幾個地方，現在則收藏在虎山巖裡。

—— 1995年6月14日訪問呂沙先生（79歲，村民），羅世明採
　　訪記錄。

白沙坑坑內武館

坑內屬於白沙坑的一部分，現爲岩竹村，戰後因地方不太平靜，遂請了「元先」來教北管及武館，「元先」是彰化市無底廟的人，無底廟武館的館號是振興社，據此推測，「元先」所傳應屬振興社系統。「元先」來這裡教了一段時間，結果曲館組織得很成功，武館卻沒有什麼成就，很快就解散了。

—— 1995年6月14日訪問呂沙先生（79歲，村民），羅世明採
　　訪記錄。

白沙坑赤塗崎共義軒（北管）

赤塗崎屬於長沙村，爲白沙坑的一部分，共有三十鄰，公民數約有二、三千人，主要姓氏爲李姓。赤塗崎的庄廟爲文德宮，與溪南、溪北共有，主祀土地公。

赤塗崎共義軒在日治時代即存在，曾一度解散，戰後再重組。受訪者白添財是戰後才參加的這輩曲館成員，上一輩的成員年紀約八十歲左右，對於過去的情形，白添財不太清楚。不過，白氏知道上輩的頭手鼓是蔡金庭及李溪東，而且比蔡金庭等更長一輩，有一位人稱「庚先」的「北管先生」，是庄裡的人，北管學得十分有成就，李庚和彰化市集樂軒關係很深，集樂軒的林綢等人與李庚的交情極佳，集樂軒的歷史就有介紹到李庚。

　　白添財這輩學北管時，是請鄰庄溪南青雲軒的黃烏以來教，大約教了三館（十二個月）的時間，只教會他們牌子，可以出陣，就沒再教了。所以，要再深入的人，只有自己去學。像白添財就是去找溪北復義軒的白俊德、白俊樹兄弟學，並且從白氏兄弟處重新整理一些曲譜回來，有時也會和他們一起搭配出陣，甚至跟著去彰化市集樂軒幫忙。戰後共義軒就只有上

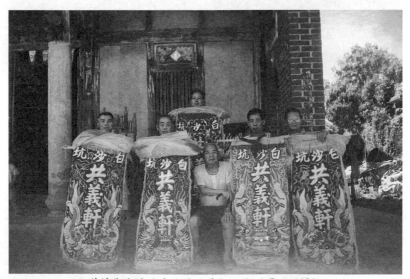

▲ 花壇鄉白沙坑赤塗崎共義軒大旗（羅世明攝）。

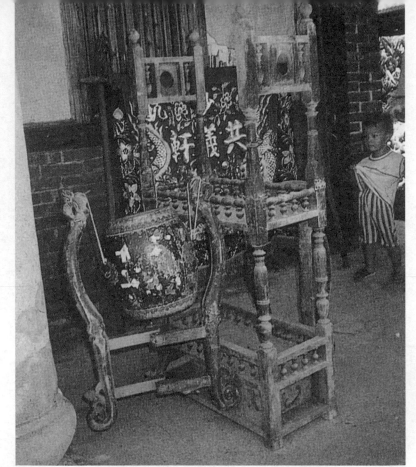

▲ 花壇鄉白沙坑赤塗崎共義軒鼓座（羅世明攝）。

輩的吹手李迎（若健在，約八十歲左右）曾去過集樂軒幫忙。

共義軒沒有設館主，都在禾田巷四十五號練習，而整個曲館的事務，則由村長負責。曲館是屬於公有的，戰後原先有三、四十人學習，但有人欠缺興趣、有人沒恆心，紛紛打退堂鼓，最後只剩下十多位學員。白添財曾任四屆村長，二十年前不再擔任村長之後，由於曲館沒有人負責，遂解散掉了，但成員大半都還健在，約有八、九人，只是有的年紀已相當大了，不肯再出陣，否則，若要再組一陣排場，也只缺一位吹手而已。目前仍居住在庄裡的上一輩，僅剩一位李結（八十多

歲）。這一輩的有白添財、林樹源、
林文樹、李港、李焜、李百川、李炳
成、李宣濤、鄭清雄、林火來等人。

　　共義軒以前最主要的出陣，是
在每年元宵節「迎燈」時，接連三晚
擔任文德宮土地公的駕前，一起「逡
庄」。最盛之時，共義軒曾出過三
陣。此外，其他一些迎神賽會的場
合、入厝時的謝神及敬神、新兵入伍
等，也都會出陣，交情較深的朋友喪
事也會出陣。共義軒因屬公有性質，

▲ 花壇鄉白沙坑赤塗崎
　共義軒館旗（王俊凱
　攝）。

出陣為義務性質，甚至參與者必須自己負擔外出的車馬費，所
以曲館經費的籌措，都是村長的責任，常見的方式就是在曲館
彩牌上標明捐贈者名字的方式募錢。

　　戰後，曲館有所謂「軒園咬」的「拚館」場面，白添財
因曾在集樂軒幫忙，看過彰化市關帝廟集樂軒和梨春園的「拚
館」。那次的「拚館」，雙方都十分平和，要收場時，也會互
相招呼，一起結束，不像以前拚得那麼激烈。

　　過去「北管先生」教人，常會「蓋步」，現在則是想教，
也沒人要學了。以前曲譜若沒有「先生」點破，為學員說明要
訣，空有曲譜也看不懂。沒有抓住曲譜中的變化，不可能演奏
出北管特有的「韻味」。黃鳥以當年曾經要進一步教白氏可以
和人合奏的技巧，但附帶要求他發誓，不得再傳別人，他因為
不願意發誓而作罷。另外，「北管先生」教曲，並非一次給
盡，而是視情況傳授。以前白添財向溪北復義軒白俊德求教
時，後者在出陣時，沿路跟著白添財，觀察他敲鑼打鼓，事後
主動向他表示，願意再教他更進一步的技藝。

　　白添財在共義軒解散後，曾和鄰庄青雲軒（白沙坑大鼓陣）搭配出陣，變成職業性質。出陣也以喪事居多，半天以一天的價錢計算。白添財最忙時，一天曾跑三趟，這些年因為出陣辛苦，中午不能休息，也就不再出陣了。

—— 1995年6月14日訪問白添財先生（64歲，成員），羅世明採訪記錄。

崙仔頂新梨園（北管）

　　本庄的曲館在受訪者施萬木七、八歲時即有了，施氏幼年每晚都看到人家在練習對曲、念曲。施萬木十五歲時參加曲館，「先生」是口庄的劉東慶，現年一百歲，在農曆四月時過世。正月時，陣頭還有到過花壇街仔。「先生」住處算是鄰庄，所以晚上都騎腳踏車或步行前來，而練習的地點就在村廟的前埕。上一輩的成員以前向本地人「水葉仔」的舅父（師承口庄曲館）學曲，他會教後進拉弦、唱曲；「惡漢仔」做頭手，要是有人唱錯，他會責罵；「憨錦」是小旦，曾火、顧里（後擔任乩童）歕吹；林金鎮拉弦兼任丑角和鼓吹。後進的年輕人差不多是一九五〇年代，「阿山」（指隨國民政府來臺的新住民）來臺灣時，由庄人集資去請「先生」來教，教了二館（八個月）後，即「散館」了。曲館的歷史，大約由六十多年前開始，到四十多年前為止。

　　後進學的人有：王赤牛、王阿車（大鈔），沈憨盤（大鈔、大鑼），沈地（小旦），王文通（小旦），施阿分（響盞），施萬木（大花），林心正（通鼓）等十多人；「惡漢」也扮「大花」、擔任班鼓手，「憨錦」也扮小旦。他們所學的

劇目很多，如《長阪坡》、《蟠桃會》、《斬瓜》等。以前也常出去「拚館」，主要對手是西勢湖的人，施氏說，軒與園「拚館」是在拚面子的。

當初，他們為了娛樂和興趣而組曲館，因稻穀收成後，大家都有空閒的時間，所以找人來學曲。他們將組曲館當做一件好事。施萬木說昔日練得很辛苦，甚至曾因打瞌睡而跌下板凳。那時先由「先生」寫下曲書、曲譜，按句來念，如今那些冊子都已燒掉。曲館並未設館主，以前的總理是陳梅昌，陳氏也有學曲，並負責保管「傢俬」和聯絡大家出陣，傳到他兒子陳有義時，曲館即因部分成員北上，沒有人想再學，就解散了。施萬木還說，那時出陣也沒錢賺，常要其妻跟請主推辭說：去「釣水雞」了，因為閒來無事，不如去釣青蛙，還可多少貼補家用。他們在庄內活動，是義務性質的，在外面所賺到的紅包，則做「公金」，充作買「傢俬」的費用，每次都花

▲ 周益民訪問花壇鄉新梨園館員（林美容攝）。

▲ 周益民於花壇崙仔頂村廟右廂訪問新梨園館員（林美容攝）。

到一毛不剩，其他的費用則要學員自行負擔。他們不曾上台
演戲，都是「落地掃」（即在平地排場，或陣頭上街遊行）。
「先生」所教的，只是扮仙、排場、對曲，沒有教「腳步」和
「手路」。

　　平常較有來往的，主要是口庄；本庄也有人去臺中發展，
所以，和新春園關係也不錯，村廟落成時，曾請新春園來演
戲，他們不收取戲金，任憑庄人支付酬勞。

　　庄內的「媽祖生」是三月二十三日，池府千歲聖誕是六月
十八日，慶典當天都會演戲，反而較少排場。以前三月二十八
日迎「老四媽」時，曲館會出陣，但現在都播放錄音帶，只要
有聲音熱鬧就好了。以前「歹事」沒有出陣，現在較流行，才
有出陣。以前日本人在拉軍伕時，北管陣、西樂隊都會去火車
站送行，那時候出陣，還要踏「腳步」、唱軍歌，以整齊的步

彰化學

伐前進。施萬木還在現場唱了片段的《蟠桃會》和日本軍歌。據說那時不但步伐要整齊劃一，連事後的便當也要排隊領取才行。本庄居民參加彰化南瑤宮的「老四媽會」，目前有二百多個會分。

—— 1992年1月30日訪問施萬木先生（78歲，村廟慶安宮廟祝），林美容、周益民採訪，周益民整理記錄。

橋仔頭聖樂軒（北管）

聖樂軒於一九八二年由受訪者李萬居設立，成員多半是國小、國中的男學生，一九八三年首次出陣，很出鋒頭；一九八六年，因爲學生畢業之後，紛紛到外地去而解散。受訪者李萬居的姑母嫁到梧棲，其父未學曲，李氏本人也未學。聖

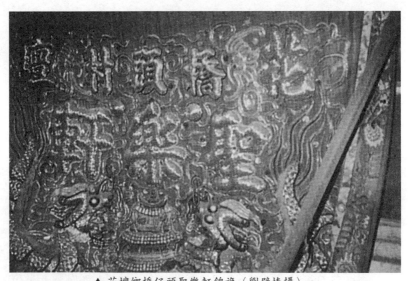

▲ 花壇鄉橋仔頭聖樂軒錦旗（劉璧榛攝）。

樂軒的「先生」來自附近的文德村（屬溪南），是「勤先」的徒孫。李萬居的祖父「勤先」（李克勤）是「曲館先生」，教過梧棲、溪南的曲館，在白沙坑過世。

聖樂軒每天晚上都在村廟聖惠宮練習，練習之前，會先拜祖師西秦王爺。樂器由村民共同出錢，但館主出錢較多，並主其事。現年七十歲的館主李萬居表示，當初之所以設立聖樂軒，是為了要繼承祖父的遺志，成員則多半自願參加，明年要再度集合村裡有意願的老人練習。

館裡的樂器，有大小鑼、嗩吶、大小鈔、弦、班鼓、硬板，是「正北管」。聖樂軒出陣只限本村，不管外庄的「好歹事」，出陣會收取酬勞，作為「公金」。

—— 1991年1月23日訪問李萬居先生（70歲，館主），梁淑月採訪記錄。1992年9月13日，電話訪問李萬居先生，林美容採訪記錄。

橋仔頭同義堂（獅陣）

受訪者游鬧熱現年六、七十歲，同義堂是在游氏十幾歲時設館，四十幾歲時解散。當時的館主是游蜘蛛（已逝）。起初有四、五十人學，「傢俬」由大家合資購買，「先生」來自大村或加錫（受訪者並不確定），偏名叫「阿更」，當時並無村廟，遂在游鬧熱家附近的大埕練習。設館的原因，是大家有興趣，利用閒暇時間練習，也只在本村熱鬧時才出陣，或是館員親戚去世時才出陣，很少到外村，最遠只到花壇的市區迎神，但本館沒迎過「彰化媽」。

本館都在晚上或清晨練習，後來因為成員日漸凋零，又沒

有年輕人肯加入，就解散了。現在只剩二、三人，但受訪者不肯表示還有哪些成員健在。本館所用的獅頭是「合嘴」的「青面獅」。

—— 1991年1月23日訪問游鬧熱先生（約70歲，館員），梁淑月採訪記錄。

番仔墩祥樂軒（北管）

番仔墩又稱金墩，曲館祥樂軒成立於日治時代，係由保正陳仔顧鼓吹成立，館址設在本庄的土地公廟（厚載宮），學曲的成員必須出錢。祥樂軒確切的成立年代並不清楚，但在受訪者郭秋明小時候就有了。郭秋明約十六、七歲開始學，他的父親（生肖屬羊）也參加曲館，若還健在，也有一百三十幾歲了。

「曲先生」是住在磚仔窯警察局附近的李魚池，「魚池先」和郭秋明的祖父是好朋友，在本庄教了十幾年。通常晚上來教，教完就回家，共教了幾十齣戲。本館學過的戲齣包括《郭子儀拜壽》、《紫台山》、《三進宮》、《藍芳草》、《秦世美反奸》等，其餘已忘了。以前為了上棚演戲，保正陳仔顧便鼓吹村人合資到臺中買戲服。「魚池先」也教過白沙坑溪南的曲館，而「腳步」則由臺中人「寶戶先」來教。

起初有七十幾名男性子弟學曲，沒有女性成員。郭秋明的音色很好，學旦角，其父打班鼓，現年八十歲的李金火扮苦旦，另外，還有「老kho」、謝藍、「李仔剪」、「清傳」、李漢隆等成員。

以前學曲時，有拜「老王爺」，館員每人都有一本曲簿，

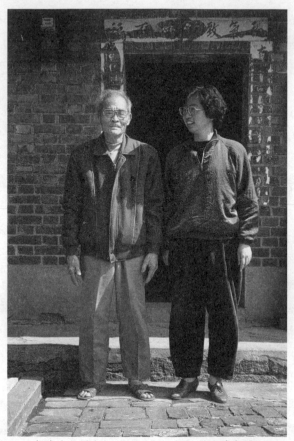

▲ 與花壇鄉祥樂軒郭秋明先生合照（林美容攝）。

像在學校念書一樣。本館共傳了三代，也曾上棚做戲，現年
七十歲以上的成員都有學成，最後一輩的成員雖在日治時期就
已參加，但沒學成，只上過一次戲棚就解散了。戰後流行歌仔
戲，而沒有什麼人要學曲館，既有七十幾個成員的子女，沒有
一人參加，曲館無法傳承下去，況且，即使現在想要學曲館，
也請不到「先生」。

　　祥樂軒在本庄神明「鬧熱」時，會出陣表演，尤其是「冬

尾」。約十年前，一年還有好幾次的「鬧熱」，現在則只有十月一次而已。他們純粹是本庄子弟娛樂，不出外賺錢，除非是外庄朋友的生日、喜慶婚宴，才去表演助興。

花壇派出所落成時，祥樂軒曾和口庄玉梨園拚了好幾個晚上。戰後本館不再活動後，凡有「鬧熱」，都請外庄的陣頭來。郭秋明記得在一、二十歲時，曾在庄內上棚演戲，郭氏二十七歲結婚，三十歲以後，就沒再演過戲了。

—— 1992年1月30日訪問郭秋明先生（78歲，館員），林美容採訪，李秀娥整理記錄。

三家春集春堂（獅陣）

本地舊名三家春，是三個庄頭的合稱，現在已分開了，所以本館陣頭以前叫三家春集春堂。本庄的庄廟是土地公廟，為「老四媽」進香回鑾的第一站，很久以前，庄人就已信仰「彰化媽」，本庄雖只是一個小庄頭，但是庄人非常和睦熱心，庄內奉祀「大媽」，也奉祀「四媽」。現在本庄要去「刈香」時，人馬若一出動，就要動用一百到一百三十輛左右的車輛。

本館的歷史將近五十年，在日治時代，就有本地人學拳，但沒有出獅陣。本庄的施蕃薯曾到外地，向臺中的「江仔草」（名聲很大，會「壁虎功」，可沿牆直上屋頂）、大甲的「胡番」學功夫；在日治時期回到本庄設館，施氏一共教了三館，有一百多人可以出陣，施氏若健在的話，已八十多歲。施蕃薯死後，獅陣逐漸沒落，直到一九八一年，再由施清火出面重整，同時參加比賽。因為彰化「老四媽」回鑾時，會在本庄休息，但是本庄卻欠缺陣頭，會沒面子，故而再次組館，也重新

打造一組「傢俬」。當初有四十八人練武，至今仍有四十多人可以出陣；獅陣的性質不變，名稱則由國術會改成國術館。

　　集春堂用紅紙黑字書寫達摩祖師的聖號，並奉祀香爐，出陣回來時，也會祭拜。獅頭是「先生」自己糊的，因為同一庄頭的關係，沒有收「先生禮」，「傢俬」是以「公金」支付，「公金」則是向庄內的「頭人」募集而來，算是施蕃薯發起，由陳成永、陳春林、顧金鍊、許春土、施守信、李財量等捐款。

　　若庄頭的排場、活動，都屬義務性質，只讓請主招待吃飯或紀念品而已；若外地來請出陣，一陣三十多人，需要三萬五千元，平均一個人每日可分得工錢一千五百元，還要用十五噸的卡車來載陣頭，算是半組。也有像秀水、大村等地因為去「拜神明」，而常來調人手的地方，通常整組會連鼓、獅頭、獅尾一起出陣，這樣才會合。

　　「先生」有傳傷藥、推拿、吊膏、草藥，也有「漢醫」執照；「練拳頭」要配合用藥粉和藥洗。每年二月到五月，及八月到十一月間較常出陣。本地十一月十六日「土地公生」作「收兵戲」（又稱平安戲）。「迎媽祖」時，獅陣也跟去「逡庄」；若是「刈香」到中午，全庄的人都要準備飯菜招待香客。村中的風俗，入厝要請獅陣清淨，把孤魂野鬼趕走，使人們安居。入厝大多選在每年的十月到十一月，時辰則在子時（凌晨十一點到一點）進行。入厝時，獅頭每一處都要巡到；在大廳的神位前，要踏七星步，再去巡每一樓層；最後再到大廳踏八卦步「收煞」。至於喜事則不使用獅陣，因為這樣會嚇到新娘。獅陣沒有送殯，曾有朋友來請，雖然死者有學過國術、做過「先生」，但只限於本館「先生」過世才可出動，所以施氏婉拒出陣。而「蕃薯師」出殯時，一百多個徒弟全部到場，並特地訂製了一件全身白色的獅套，由弟子舞弄後，再燒

化給「先生」。

集春堂所習的拳種是白鶴拳，腳馬大部分為丁字馬，也有踏三腳馬，「傢俬套」有叉、牌、大刀、雙刀等。施清火說，現在國術館的師父，最重要的是要會組織，不像集春堂，現在全臺只剩下他們。

三家春在昭和十五年（1940）時，庄內有人為了娛樂，組館學弦、吹、唱曲等，當時因為時機不好，大家很閒，每一晚都在學，但不曾為神明出陣，可能因沒學得很好，不久就解散了。

── 1992年2月11日訪問施清火先生（館員），周益民採訪記錄。

＊溪南新震聲（大鼓陣）

溪南屬於文德村，共十三鄰，居民主要為黃姓。庄廟是文德宮，為溪南、溪北、赤塗崎（長沙）三地共有，主祀土地公，創建年代極早，日治時代早期就已存在。溪南現在另有一間主祀媽祖的明聖宮。不過，王慶樹的新震聲大鼓陣都是到文德宮排場，每月初二、十六，義務在廟前扮仙，每年元月十五日「土地公生」，文德宮辦理盛大祭祀活動時，則是由廟方出錢請新震聲表演。

王慶樹組織新震聲大鼓陣，是最近十二、三年的事。王慶樹約在十一、二歲時，參加庄裡的青雲軒北管曲館，當時是由青雲軒裡的「派先」（若健在，約百餘歲）執教，負責打鑼、鈔，後來有一段很長的時間未曾接觸，直到要組大鼓陣時，自己再努力練習，故現在新震聲大鼓陣亦能演奏北管（扮仙等），但弦、吹大部分都是由彰化市調來的。王慶樹表示，因

爲他和現在的青雲軒負責人不和，才自組大鼓陣，目前新震聲大鼓陣是職業出陣，調來的人手每次出陣一人八百元，最近才漲到一人一千元。

—— 1995年6月8日訪問王慶樹先生（74歲，村民），羅世明採
　　訪記錄。

第二章　大村鄉的曲館與武館

　　大村鄉在彰化縣偏東部，位於八卦台地西麓、彰化隆起海岸平原之中央位置。本地昔稱燕霧大村或燕霧內村，因位於燕霧山（八卦台地）之下，故有此名。大正九年（1920）始改為大村庄。現今本鄉居民大多為漳州移民後裔。

　　目前所知，大村鄉有七個北管曲館、二個九甲仔及一個鼓陣吹。其中九甲仔及鼓陣吹的資料有限，僅知二個九甲仔館分別位於大庄及蓮花池，皆曾上棚演戲（應是日治時代），現已「散館」，而鼓陣吹則位於田洋仔，亦已「散館」，但不詳「散館」的時間。

　　七個北管館閣中，以貢旗御樂軒和過溝永樂軒歷史最久，成立於清領時期，其他五館則成立於日治時代。

　　以師承關係而言，貢旗御樂軒和過溝永樂軒分別是水碓福樂軒和黃厝庄慶樂軒的源頭，其中，貢旗御樂軒的賴慶及第三代「先生」賴宜俗到水碓教，而過溝人賴紹坤到黃厝庄教；而貢旗御樂軒最早曾請花壇白沙坑的「魚池先」（李魚池）來教，過溝永樂軒的「先生」賴澤川則師承中國來的「先生」。

　　其他三館則各有獨自的師承。犁頭厝義樂軒是由彰化東門集樂軒的「文燦先」（林文燦）來教；大崙安樂軒是由秀水鄉埔姜崙安樂軒的梁根來教；小三角潭和梨園則是由花壇口庄的「臭獻先」（劉東獻）及其在埔心鄉坤腳馨梨園的「頭叫師

仔」陳牛、員林的徒弟張文源三人來教的，故昔日和梨園與埔心馨梨園的關係非常密切，經常聯合出陣。值得注意的是，大崙與秀水相鄰，而小三角潭則與埔心鄉的埤腳接近，可見館閣之間的往來及「先生」的交換，與地理位置的接近與否，往往有密切的關聯。但也有反例，如犁頭厝義樂軒便自彰化集樂軒請來「文燦先」，而不是在本鄉或鄰鄉聘請「先生」。

大村鄉的七個曲館中，目前僅三館尚存，分別是貢旗御樂軒、小三角潭和梨園及大崙安樂軒。

在調查資料中，大村鄉至少有十六個武館。其中，茄苳林武館因解散已久，館號不詳；蓮花池同義堂未曾設館，很快即解散。因此，有詳細資料的武館共計十四個。十四個武館中，屬同義堂系統及集英堂系統的武館各六館，另外二館為成立於日治昭和十九年（1944）的貢旗振興館，以及成立於戰後的小三角潭勤習堂。

同義堂系統下，成立於日治時期的武館有加錫同義堂、埤腳同義堂、田洋仔同義堂、黃厝庄義順堂（雖非同義堂，但拳路與同義堂近似），在戰後設館的有大崙同義堂及大庄同義堂。集英堂系統有四個武館成立於日治時代，分別是擺塘集英堂、北勢集英堂、美港集英堂、犁頭厝集英堂。另外，南勢集英堂和大橋頭集英堂二館則創立於戰後，而美港集英堂後來亦傳承振興館武藝。

在師承方面，同義堂源自廣東「老天師」羅乾章，溪湖中竹里同義堂的「上師」（黃上）為其徒弟。大崙及埤腳二庄請「上師」來教館，傳授同義堂武藝。大庄同義堂為「上師」的徒弟「老步師」（黃炎步）所傳。加錫及田洋仔同義堂則師承「上師」，田洋仔後來又改找別館師傅來教。至於集英堂的師承，則可溯自唐山來的「老籠師」，他傳「媳婦仔師」太祖

彰化學

拳，傳莊金江白鶴拳、十八羅漢拳等。「媳婦仔師」之子「天寶師」爲擺塘集英堂最早的師父，「媳婦仔師」的徒弟輩則分至各地傳館，或隨師四處授徒。如黃武鎮教過擺塘、北勢、南勢的集英堂，游民安教過擺塘集英堂，黃玉程教大橋頭集英堂等。莊金江是犂頭厝集英堂師傅，傳員林出水的張風燕。

　　十四個武館中，小三角潭勤習堂、田洋仔同義堂、美港集英堂（振興館）等三館已經解散。現存諸館皆以借調同系統人手的方式繼續活動。

大村鄉曲館與武館分布圖

芬 園 鄉

花 壇 鄉

秀 水 鄉

埔 鹽 鄉

埔 心 鄉

員 林 鎮

港尾
●福興軒
▲集英堂
▲振興館

小三角潭
●榮園
●樂天
●勤習堂

N

大崙安樂軒（北管）

　　本庄「鬧熱」是以普崙寺六月十九日的「觀音媽生」爲主，且多以演戲方式舉行。另外，三月二十三日「媽祖生」，會到南瑤宮迎請媽祖「迄庄」。本庄屬南瑤宮「老五媽會」中的大崙角，約有六百份，連臺中角、大村角、秀水角、霧峰角等十二個角頭，「老五媽會」總共七千份左右，今年由臺中南屯主辦「過爐」，再三年就輪到大崙角主辦，以前每十二年輪值一次，安樂軒每次都參加活動，戰後因人手湊不齊才取消。

　　大崙安樂軒成立於受訪者游瑞成之父游木信之時，約大正元年（1912）左右，曲館就設在游氏家中，「先生」是從秀水鄉埔姜崙安樂軒請來的梁根，之後游氏也成爲「曲館先生」，除了大崙安樂軒外，也到秀水鄉下崙及秀水鄉埔姜崙安樂軒教過。游氏在本庄義務指導；若到外庄傳館，則有收「先生禮」。

　　游瑞成（1917年生），繼承其父漢藥店的衣缽，於十歲開始學曲，游氏記得以前約有三十多個成員，後來有的上了年紀，或已逝世，目前只剩下十多個人而已。游瑞成習成後，擔任安樂軒的總綱，十幾年來，也成爲教樂器的「先生」，但只剩音樂部分而已，其父留下多本「三國」的曲書，已有六十多年歷史，但游瑞成並不會演唱。

　　本館有關三國演義的劇目有《戰洛陽》、《白帝城》、《三進士》、《白虎堂》、《別徐庶》、《斬華雲》等。屬於崑曲的劇目則有《雷神洞》、《借茶》、《痴夢》、《渭水河》等。至於扮仙所用的曲牌有【點江】、【粉疊】、【舊母令】、【新母令】、【泣顏回】、【千秋歲】、【新金榜】、【新清板】等。合奏曲有〈空中鷹〉，弦譜則有【水仙子】、

【大報】、【四門子】、【喜遷鶯】、【醉花陰】、【降沈香】、【飛江龍】等；此外也學潮州調。

安樂軒除了學傳統的北管曲藝以外，也學現代國樂，如〈萬壽無疆〉、〈漢宮秋月〉、〈平湖秋月〉等，曲譜是向芬園社口的友人借來的，游瑞成找了二十個學生來合奏，神明聖誕「鬧熱」時，也會將這些國樂樂曲派上用場。

本館以前使用傳統的北管樂器，如殼仔弦、大廣弦、三弦、笛、鑼、鼓等，到了戰後，加入洞簫、古箏、揚琴等樂器合奏。安樂軒所用的笛是直吹的，另有一項「七音」是別館所罕見的，約五十年前的日治時代，某次安樂軒被邀請去加錫村「鬧熱」，「頭人」賞識，特別向鹿港師傅訂做一件「七音」贈送安樂軒。戰後，安樂軒也曾向鹿港師傅訂做一具鼓架花

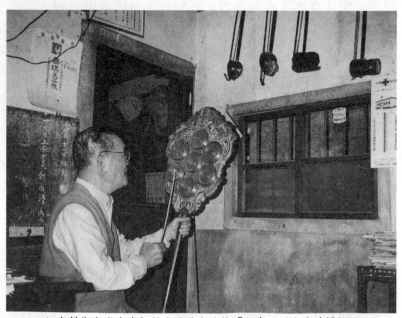

▲ 大村鄉大崙安樂軒館主游瑞成手持「七音」（李秀娥攝）。

籃，很漂亮。一九八九年時，曾有收集古董者詢問是否願意讓
售，游瑞成未答應，結果沒幾天便被偷走了，據說現在訂做需
二、三萬塊。安樂軒內保存一把二十年歷史的簫，簫上刻有
「玉人吹簫乾坤動，聲響萬里引龍鳳」，簫的原材不易找，必
得九節十目的簫材，才符合規格。

　　安樂軒屬北管，奉祀西秦王爺，以前立有西秦王爺的神
位，往昔也有兩個燈籠，寫著西秦王爺的字樣。南管則奉祀田
都元帥。日治時期曲館較盛行，埔心埤腳及大村鄉附近的庄頭
都曾邀請安樂軒去表演，現在時代不同，大家較忙，所以曲館
沒那麼興盛。以前遇到庄內迎神賽會或「請媽祖」時，都會出
陣「鬧熱」，現在則較少了，若庄內「鬧熱」請不到戲班，才
會請子弟館出來排場。除了「迎媽祖」等「鬧熱」出陣外，庄
民迎娶、祭神及喪事，安樂軒也會出陣。

── 1991年11月29日訪問游瑞成先生（73歲，曲館師傅），李
　　秀娥採訪記錄。

大崙同義堂（獅陣）

　　大崙村同義堂成立於戰後數年，最初是從埔心鄉埤腳村
茱寮巷請「上師」（黃上，溪湖中竹里人）來教武。召集約有
一百人學武，相當龐大。組織武館是希望「鬧熱」時，能由自
己村中的獅陣來增添光彩，「上師」之後，沒再聘外人來教，
由前輩指導後輩，如游清花、游森柳皆可指導後輩，可惜游清
花已於一九九○年去世，而游森柳則於今年去世，距今不到一
個月。

　　初學時，有很多十幾歲的孩子參加，之後漸漸長大，忙於

奮鬥事業，而老一輩的又日漸凋零，所以同義堂並沒有沿襲下來，而日漸散去。目前團員只剩一、二十人，組織仍在，但平日已不練習，只有等「鬧熱」時，獅陣才會出來。現在同義堂的負責人是黃三漸，他另組誦經團，常外出，不容易找到人。

游氏表示，戰後初期，只要是迎神賽會，或是「彰化媽」要去北港「刈香」經過此地，獅陣就會出來迎接。「北港媽」的信仰是屬於全國性的，其祖廟就是鹿港的天后宮。「北港媽」之所以會在彰化興旺起來，是源自有北港人帶「北港媽」的香火來彰化燒瓦工作，北港媽顯靈，才興旺起來的。「彰化媽」是屬區域性的，至於開基祖則可算是「鹿港媽」。鹿港原本非常熱鬧，到日治時期有了「火煙船」，可以直駛到基隆裝卸貨物，鹿港的貿易便沒落了。

—— 1991年11月29日訪問游漢權先生（68歲，村民），李秀娥
　採訪記錄。

加錫同義堂（獅陣）

加錫即加錫村，共有十三鄰，二百多戶，一千五百人以上，主要姓氏為黃姓。庄廟玄錫宮，主祀玄天上帝，建廟已有十多年歷史。庄裡還有許多人參加彰化南瑤宮「老五媽會」，屬大崙角（包含大村鄉的大崙、茄苳、加錫三村、新興村港後、秀水鄉惠來厝、下崙及埔心鄉的埤腳）。今年大崙角「值角」，排定四月二日宴客，以前宴客是請三餐（第一天的中、晚餐及第二天的早餐），後來因為有些地方住宿較不容易安排，遂改為二餐，省掉第二天的早餐，也不刻意安排住宿。受訪者許四海表示，以前要去讓別庄招待，都要先祭拜三日才能

出門，用以祈求平安，因為交通不便，外出都要用走的，當年大家手牽手，連水深及胸的大肚溪也曾走過去。

加錫同義堂是在日治昭和年間（1925～1945），由溪湖「阿上師」（黃上，若健在，約一百二、三十歲）來教的，「阿上師」傳給許四海的伯父許平（若健在，已百餘歲）。許平除了在庄裡傳授，並曾至花壇鄉灣仔口教過。許平的武藝，以許四海學得較齊全，而許四海的第二個兄弟因為識字，盡學藥理，不習武藝。許平傳下來的藥方十分有效，庄裡有人和別人打架，被打得吐血回來，只吃三帖藥就痊癒了。

庄廟一般祭祀活動，加錫同義堂並不出陣，但若廟裡到南投松柏坑「刈香」，「請媽祖」或縣長就職、鄉長上任、公家機關落成，就會出陣，且都是義務性質，隨對方隨意贈送菸、衣服或紅包。不過，為本庄出陣並不收酬金，外庄若是一些較親近的親戚，也不收酬勞。

加錫獅陣目前有兩顆獅頭，一顆是晚近買的，另一顆是「阿上師」做的，用竹子編成後，糊紙、上漆，十分耐用且輕巧。其他「傢俬」也都放在廟裡。

—— 1995年1月23日訪問許四海先生（68歲，連絡人），羅世明採訪記錄。

埤腳同義堂（獅陣）

埤腳即埤霞，是古地名，原本包括現今大村鄉新興村的港前、港後及埔心鄉湳底、榮寮等地，後因行政區劃分，才分別出來。

新興村港後巷的武館自日治時期便已成立，其獅陣所用

的鑼鼓註明「埤腳同義堂金獅陣」，約有六十幾年的歷史。最初是由黃泗種招募，第一任的師父是溪湖中竹里黃上（「上師」），黃氏和崙仔（即永靖陳厝）的「阿火師」（楊坤火）是同門師兄弟，皆師承廣東「老天師」，「老天師」本名爲何已不得而知（應是羅乾章），但知其後代現居南投松柏坑。

「上師」在日治時代來教後，接著由其子黃春來教，爲第二任師父，黃春的兒子是黃其益。第三任的師父是埔心榮寮同義堂的「黃塗」。戰後則由埔心榮寮同義堂的「老步師」（黃炎步）來教，是第四任的師父，直到十多年前，「上師」仍來本館指導，之後便沒再請「先生」來教了。

受訪者劉水深現年七十八歲，約十七、八歲開始參加武館，當時有五、六十個人在學，劉氏是本館的「頭叫師仔」，目前獅陣由他管理並任館主，「傢俬」也都放在他家。埤腳同義堂的成員有劉春長（五十歲）、劉春夏、吳卿、黃頂待

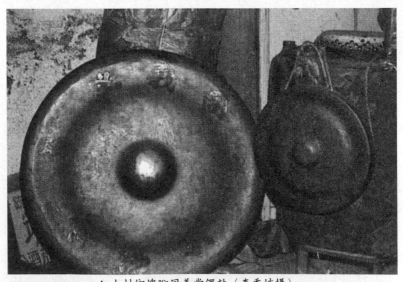

▲ 大村鄉埤腳同義堂鑼鼓（李秀娥攝）。

（七、八十歲）、黃樹良、黃有成、黃坤南（昔日館主）等人，這些人較有參加獅陣活動，劉春長、劉春夏是兄弟，各有四個兒子，也都有學武術。

當初拜師學藝時，每一個人都要出「先生禮」，並留一些基金作「館金」，以備買「傢俬」等花費。獅陣以前有奉祀達摩祖師，都是在教武時才臨時奉祀，沒招生教武術時，就得焚化送神。

若有神明聖誕「迎鬧熱」，或是「刈香」、迎匾時，獅陣都會出來「鬧熱」，一般喪事則不參加，除非是師父過世，獅陣才有送殯，此時獅頭繫白布，不送到山頭，只出鑼鼓前去。本庄神明「鬧熱」主要是正月十五日「迎媽祖」和十月十五日「三界公生」等，以前「迎媽祖」要擇日，應當是三月二十三日，後因元宵大家較有空，才改成正月十五日。

本庄的獅陣目前仍繼續活動，庄中就可出十幾個人手，若廟內正式排場，通常需要三十至三十六個人，不足的人數，會向師兄弟的武館請求支援，有的要求大陣，四、五十人也可出陣，甚至臺北、東港都去過。但以前清水鴨母寮要求三十個人手出陣，本庄認為他們讓「作戲仔溪」出來叫人，不適合參加，所以那次只由二人去幫忙而已。

—— 1992年1月30日訪問劉水深先生（78歲，館主），李秀娥採訪記錄。

小三角潭和梨園（北管）、樂震天大鼓陣

新興村和梨園於日治時代便成立了，距今約有六十多年歷史，最初是由本庄保正（已逝，受訪者忘記姓名）鼓勵庄民

參加。本庄奉祀太子元帥，若遇到「神明生」，鼓勵曲館排場時，和梨園就會出陣「鬧熱」。

第一任的「先生」是花壇口庄人「臭獻先」（劉東獻），算是受訪者黃清義的師祖，「臭獻先」本身曲譜學得很多、很好，最初是靠賣藥拉弦謀生，日治時期，本庄某位有錢人看他手藝很好，乾脆要求「臭獻先」搬來新興村，還提供房屋，並繼續學習曲譜，這是「臭獻先」來和梨園指導的原由。

第二任「先生」是埔心鄉埤腳馨梨園的陳牛（本名陳文通，人稱「阿牛仔先」），陳牛是「臭獻先」在馨梨園的「頭叫師仔」，埔心鄉埤腳村和大村鄉新興村相鄰，又有共同的師承「臭獻先」和陳牛，所以日治時期馨梨園和和梨園兩陣常有合併出陣的情形，到了戰後，「新班」的人便不再繼續聯合出陣了。受訪者黃清義現年五十六歲，約十多歲開始學曲藝，屬戰後的「新班」，當初便是「阿牛仔先」來教，有四年之久，

▲ 大村鄉新興村和梨園，小三角潭樂震天大鼓陣（林美容攝）。

同輩約有十六、七個人在學，而老少合起來，也有四、五十個成員。「阿牛仔先」教過很多地方，如埔心鄉坤腳馨梨園、羅厝庄永梨園、二重湳長春園、員林鎮泉州寮慶梨園、東山鳳梨園以及臺北等。但是這些館都解散了，只有新興村和梨園還繼續活動。「阿牛仔先」教時，三個月拿五萬元，但每晚都教。

第三任「先生」是員林人張文源，也是「臭獻先」的徒弟，來本館教二年，也教過其他地方，但不清楚是哪裡，張氏的功夫沒有「阿牛仔先」好。黃清義這代之後，因年輕一輩的不肯學，所以便沒再聘請「先生」來傳授。

「正館」和梨園至今仍繼續活動，但在二十二年前，另組成大鼓陣，取名「小三角潭樂震天」。原本以前「神明生」正式排場用正北管陣，至於迎娶要「拜天公」，則用「大鼓鬧」，大家參考廟宇的廟頂造型而設計大鼓亭，用車來載，不受手接、肩扛、步行之苦。現在一般「刈香」、喪事時，大鼓陣也可派上用場，本館目前有四座大鼓亭，可出五十至一百人，其中二座是與別館合用，互相支援。然而目前「迎媽祖」時，仍用傳統北管陣。北管陣和大鼓陣的分別在於北管陣至少需八至九人，武場的鼓、文場的弦與吹合奏起來很莊嚴熱鬧，使用的樂器包括小鼓（通鼓）、班鼓、殼仔弦、進口和弦、大廣弦、三弦、吹、笛等，「神明生」排場時，需要十二、三人；至於大鼓陣則只要六個人就夠了，一般用在迎娶、喪事等，樂器用大鼓替代通鼓，曲詞也較簡單。

「神明生」正式排場，要迎神、扮仙。以前「迎媽祖」也要擇日，現在則改為正月十五日，因元宵節本來就要「鬧熱」，大家也不用互相請來請去，造成雙重浪費。

目前新興村和梨園的成員約二十個人，老一輩的有四名，即黃賜准（頭手、總綱）、蘇昭謙（頭手、總綱）、池萍、黃

▲ 大村鄉新興村和梨園，小三角潭樂震天大鼓
陣團主黃清義（林美容攝）。

天賜，有的住得比較遠，若有需要調人手時，會以電話聯絡，
黃清義本人則是和梨園與大鼓陣的團主，也任後場文場。

　　至於曲館的開銷，是由成員共同負擔，紅包部分留做「公
金」，其餘分享，但因黃氏家境還不錯，且任團主，所以大部
分是黃氏出資。如目前鼓架是公有的，而「傢俬」大部分由黃
氏出資。和梨園以前設在黃氏的老家（新興巷十六號），西秦
王爺奉祀在老家，早晚皆燒香奉祀，因和梨園及大鼓陣仍持續
活動，所以祭祀西秦王爺，庇佑曲館的活動興盛。

　　黃氏認為，員林雷震天的大鼓陣非常有名，但老板本身是
外行，只是很會吹噓，以前被邀請至臺北參加比賽，但成員根
基不夠，只好請黃氏幫忙，前往臺北表演，結果不負所託，為
雷震天捧回獎賞，但為人作嫁很不是滋味，此後，雷震天再找
樂震天出陣，一概婉拒。

▲ 五龍宮入火安座時，小三角潭震樂天大鼓吹陣（王俊凱攝）。

　　文化總會祕書長黃石城與黃清義是堂兄弟，鼓勵黃清義的北管繼續擴大活動，可惜年輕人不肯學，且要上班或念書，不像以前大部分人都務農，晚上較有空閒參加曲館，所以只能由老一輩的成員支持而已。然而，新興村的大鼓陣仍可算是組織建全、規模龐大的團體。

── 1992年1月30日訪問黃清義先生（56歲，館主），李秀娥採訪記錄。

小三角潭勤習堂（拳頭館）

　　新興村小三角潭勤習堂是在戰後才成立的。由於日治時期，政府不准在家中存放武器，若被查到的話，一律沒收，所

以約一九四六年時，才開始招生訓練。

當初的發起人是本庄的蘇川財，後來擔任勤習堂的館主，而師父則是埔心鄉瓦窯厝勤習堂的張福家、張福喜兄弟。張福家排行老大，張福喜排行老三，二人皆是老師父張王的兒子，張王則是受訪者黃清義的外祖父。張福家兄弟來教二年後，便沒再請師父。黃氏本身並未參加武館，而是新興村和梨園的團主。

勤習堂只維持二、三十年而已，解散的原因據說是因為每次出陣後所拿的酬金，若賺三萬元，館主蘇川財會先分給自己一半，剩下的才均分給其他成員，或是用三七分帳的方式處理。另外，勤習堂的「傢俬」也只有蘇氏才可安排，其他成員若想安排會被禁止。也因為館主和成員彼此猜忌、不和諧，所以村人不願繼續參加，勤習堂至今已解散十五年。

「頭叫師仔」黃水木已搬離新興村，並遷居貢旗村。新興村內的武館，除了勤習堂外，另在港後巷有同義堂。

── 1992年1月30日訪問黃清義先生（50歲，村民），李秀娥採訪記錄。

貢旗御樂軒（北管）

貢旗地名的由來，據說在清領時期，本地有三兄弟結伴進京赴考，原本規定兄弟不可同省或同科進榜，故三兄弟分填三省，結果同時進榜並封大官，皇帝曾對三兄弟表示懷疑，也說明欺君罪不輕，三兄弟依然不敢言明，結果在返鄉途中病死一個，故只立了二支半的貢旗，故得名。

本庄屬於南瑤宮「老四媽會」的角頭，每年正月十五日

「迎媽祖」遶境一天，除了請南瑤宮「老四媽」外，也請員林福寧宮的媽祖來遶境，而南瑤宮「老四媽」奉祀在大庄的慈雲寺，慈雲寺是由大村、貢旗、南勢、田洋四庄聯合祭祀的。每年九月十九日觀音佛祖聖誕，會演戲「鬧熱」。

〈訪問賴雅育先生部分〉

　　貢旗御樂軒自日治初期就已成立，至少有上百年的歷史，受訪者賴雅育今年五十一歲，而御樂軒在其祖父賴慶的時代就有了，最初是從彰化花壇白沙坑請「黃池先」來教曲藝。後來，則由頗負盛名的「慶先」（賴慶）教曲，他除了教御樂軒外，也教過埔心義民廟旁的集成軒、員林灣仔玉同軒及溪湖汴頭錦樂軒。

　　當時本庄人約有六十至七十人左右學曲。因為農業社會沒有什麼娛樂，人們有較多空閒時間，且集合村中子弟學曲藝，

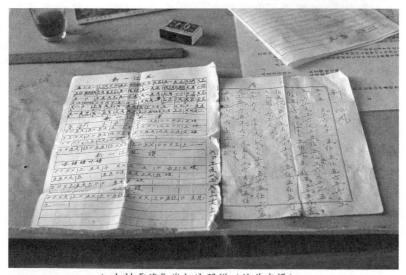

▲ 大村貢旗御樂軒練習譜（林美容攝）。

子弟也比較不會變壞。賴慶的孩子中，賴頂、賴仁二人皆學曲藝，而賴雅育的父親因對政治較有興趣，所以沒學曲藝。到了一九六三年，貢旗御樂軒改由庄人賴宜俗執教，而賴雅育正好去當兵，當時成員也維持在六、七十人左右。賴宜俗除了教本庄曲館外，也曾到美港福樂軒教過，福樂軒的重要成員有鄧周和其子「阿火」。

　　賴雅育退伍後，於一九六五年正式接掌貢旗御樂軒館務，然而北管卻沒像以前那麼盛行。目前固定成員約十人，晚上在大庄昭聖宮練習北管，由賴雅育指導，因賴雅育個性敦厚，很有耐心，不會罵學生，學生都很喜歡。昭聖宮內有乩童供人請示，所以御樂軒的練習日會與「乩日」錯開，這樣曲館音樂聲才不會吵到「乩日」的請示者。賴雅育也曾在一、二年前，教過二重滴老人會北管。然而現代工商社會，年輕人到工廠上班，就算想學也沒時間，所以賴氏發現所教的學生年紀愈來愈大，因年紀大的人較有空閒，有時間學曲。

　　貢旗御樂軒除了北管陣外，也有大鼓陣，一般屬於喜事的場合，如「神明生」、迎娶的酬神還願、作壽、入厝、廟會等，使用北管陣的占了九成。至於喪事的場合，使用大鼓陣的也有九成。

　　北管陣和大鼓陣的區別在於，必須具北管底子的人，才有辦法組成大鼓陣，大鼓陣可說是符合時代潮流成立的，而北管陣較深奧。北管陣和大鼓陣所使用的譜、調有別，婚喪場合亦有別，例如曲名【九蕊點】，喜事、北管陣用「六二管」，喪事、大鼓陣用「五馬管」，可用一句口訣來記「好事不用五馬管」、「喪事不用六二管」，其他調則「好歹事」通用。賴雅育強調，若非同是學北管出身的，很難完全解釋清楚北管陣與大鼓陣的區別。

彰化學

〈訪問賴得福先生部分〉

由於大村鄉內的大村、貢旗、南勢、田洋四村，自古就是同一祭祀圈，所以在曲館方面，也是由四村共同參加。貢旗御樂軒的「慶先」很出名，大家以前都是到貢旗村「慶先」那裡學曲，之後「先生」換貢旗人賴宜俗，現在則由「慶先」的孫子賴雅育教，曲館設在大庄昭聖宮的二樓講堂內。

以前的御樂軒也曾一度解散，有二、三十年沒什麼活動，但是只要有外地曲館的負責人邀請湊人手，成員也會加入出陣的行列。本館約於三年前開始重整，因昭聖宮內誦經時，也會用到弦、鼓等，所以再聘賴雅育來教。目前學習的成員約有十人。

現代工商社會，沒什麼人要學曲藝，北管陣要維持下去，往往得找個有錢人作館主，負擔主要的費用。以前日治時期，貢旗人很有錢，現在則較不行，所以目前由大庄昭聖宮作館

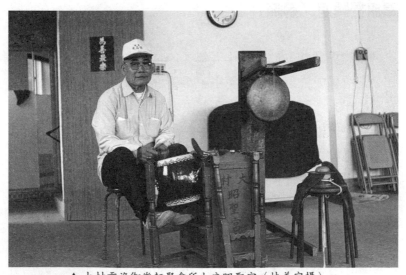

▲ 大村貢旗御樂軒聚會所大庄昭聖宮（林美容攝）。

主，「鬧熱」時出陣由廟方資助。曲館部分，則由受訪者賴得福主持，賴雅育因算是同庄的人，所以免費義務指導。若從別庄請「先生」來教，成員要負擔費用，便較沒興趣學。

本庄參加「聖四媽會」，會去南瑤宮請「彰化媽」，原本是二、三月時「迎媽祖」，祈求雨水豐足，耕種不會出問題，後來鄉長賴披沙（已逝）改成正月十五日，可節省經費開銷。以前「彰化媽」到北港「刈香」，用走的要十多天。五年前改到新港「刈香」，走了十個半鐘頭，才遶完境內十八個庄。

賴氏表示，以前「軒園咬」的情形很嚴重，戰後某一年的十月廿五日，臺中的集樂軒和新春園曾經對台「拚館」。

── 1991年11月29日訪問賴雅育先生（51歲，館主兼老師），李秀娥採訪記錄。1992年1月30日訪問賴得福先生（主持人），李秀娥採訪記錄。

貢旗振興館（獅陣）

貢旗振興館約於昭和十九年（1944）成立，那時是由保正賴煥章招募成員，並擔任館主，希望藉推動村人學武術，使大家團結起來。別庄若知道本庄有人練武，也較不會欺侮村人。戰後初期，曾因大家生活困苦、無法支持，而休息一年，而且館主也過世了，便由本庄人賴藍投（受訪者賴大鼻之父）接續主持，再由賴大鼻和賴清隆二人重整，維持至今。

本館師承田尾鄉紅毛社振興館的陳松，「陳松師」在紅毛社教過貢旗人賴鐘（已逝），所以貢旗要成立武館時，賴鐘便請「阿松師」來指導，之後才由賴鐘傳授。

賴大鼻現年五十五歲，約十歲時開始學武術，老一輩的人

當初有四、五十個人在學，如其父賴籃投，三十幾歲學武術，並重整振興館，也任過武術指導（即教練）。振興館館員最多時，曾到達一百多人，真正學成功的，約有二十人左右。目前成員包括賴大鼻本人，以及賴清隆、賴耀東、賴溫俊、陳清海等人。其中，陳清海二十歲開始學武，現年六十四歲。

以前拜師時，師父有收「先生禮」，但並沒有說每個人一定要支付多少，而是有錢的人多出些，因以前生活困苦，互相體諒。至於目前，則由賴大鼻、賴清隆免費教導一些國、高中生，共約二、三十個人，那些孩子都很乖，練習地點在活動中心。學校開學時較沒時間訓練，所以多利用寒、暑假時，也打算在過年後，再開始找有興趣的人來練習，老一輩的也會來集訓。

獅陣目前只在迎神、「刈香」、選舉、娶妻時才出陣，記得一九五一年左右，大村慈雲寺的「觀音媽」去「刈香」時，約九月初「鬧熱」，那時本庄獅陣最盛，有上百人，後來人數已日漸減少，所以武館已不像以前那麼壯大了。

至於「迎媽祖」，本來是在三月二十三的正日，後來時局不好，才在十多年前改為正月十五日，到南瑤宮請「老四媽」。另外也到員林福寧宮請「老大媽」來「遶庄」。南瑤宮「老四媽會」的大總理是大村角的田洋村人賴嘉勇，「老四媽會」有十二角，即彰化本角、大肚角、大雅角、豐原角、水堀頭角、員林角、永靖角、陳厝厝角、犁頭厝角、過溝角、坤霞角與大村角，一九九三年則由大村角輪值。

貢旗振興館以前曾學宋江陣，這也是紅毛社「阿松師」所傳的，學宋江陣很辛苦，全陣的宋江陣有一百零八人，半陣宋江陣則要六十四個人，每人手拿的兵器包括鐵尺、雙刀、爪、耙、籐牌、牌帶、鉤戟、鞭等。

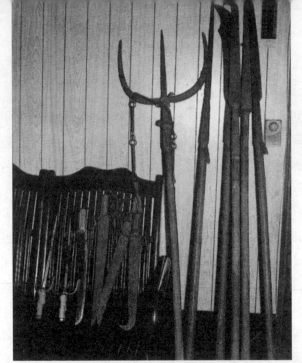

▼ 大村鄉貢旗振興館之傢俬（李秀娥攝）。

若表演睡獅時，會用猴子來舞弄，至於獅套共十多種，若到廟宇正式排場，獅套依序如下：（在歡迎門）參神→（廟埕）踏四門→咬鬃→踏鼓架→（入廟時）繞龍柱→讀門聯→七星→八卦→（廟埕）排場咬青→作睡獅（挖鼻孔，抓鬃）。如果是普通「迎鬧熱」，則不會表演上述獅套，只以「參神」直接「踏七星」而已。若是選舉時被邀請出陣，則表演四門、咬鬃、掃青（「制煞」）等。

本館獅頭屬「青面獅」，與頂上長角的「明涼獅」不同。獅頭經過「開光點眼」，額上寫有「王」字，並畫有七星、八卦，可以避邪，但也不可隨便參加喪事，只有師父或師兄弟過世時，才會以獅頭繫白布、持白旗祭悼，但僅以鼓架送上山頭，獅頭則不上山頭。

以前貢旗振興館有立香爐奉祀祖師，並放在館主家，但後

▲ 大村鄉貢旗振興館獅頭及陳金火（李秀娥）。

代已沒立祖師神位。身為館主的，未必懂得武術，多以經濟較好，具號召力的人充任，這是因館主平時必須供應師父食宿及點心的費用；而真正管理武館的人，即是學過武術，並可任武術指導者（即「頭叫師仔」）。

賴大鼻除了任貢旗振興館的武術指導外，也是貢旗御樂軒的成員，先學武術二、三年後，才學曲館，「曲館先生」是「慶先」（賴慶）和賴宜俗，他與賴雅育是同輩。目前獅陣的「傢俬」，大多放在賴大鼻家中的倉庫內。

── 1992年1月31日訪問賴大鼻先生（55歲，武術指導），李秀娥採訪記錄。

田洋仔曲館（鼓吹陣）

田洋仔鼓吹陣由賴澄材負責，目前已解散，賴澄材搬到本鄉茄苳林之後，又遷至大橋頭庄內。

—— 1995年1月23日訪問賴澄材在田洋仔、茄苳林的鄰居，羅世明採訪記錄。

田洋仔同義堂（獅陣）

田洋仔屬田洋村，共有九鄰，居民主要姓氏為賴姓。庄廟是城隍廟，是從彰化市「分靈」的，五十年前先建「土埆厝」，二十多年前，才翻修為現在的鋼筋水泥建築，每年六月十五日都有祭祀活動。

〈訪問許四海先生部分〉

田洋仔同義堂是日治時代「阿上師」（黃上）教的，但後來庄裡又改找別館號的人來教，原來的同義堂就解散了。

〈訪問廟裡四位村民部分〉

田洋仔同義堂於日治時代成立，戰後沒多久就解散了，至少已有三十年以上沒有出陣。

—— 1995年1月23日訪問許四海先生（68歲，加錫武館連絡人）、廟裡四位村民，羅世明採訪記錄。

茄苳林武館

　　茄苳林屬茄苳村，共有十八鄰，約四、五百戶，二千餘人，主要姓氏為吳姓。庄廟是杏林宮，主祀康、趙元帥，每年十一月一日固定演「平安戲」。

　　茄苳林武館因解散很久，館號不詳，成員大半已去世或散居各處。

—— 1995年1月23日訪問廟前二位村民，羅世明採訪記錄。

大庄曲館（九甲）

　　大庄屬大村村，在日治時代曾有一館九甲仔，且還曾「上棚做」，但現已不存在。

—— 1995年5月20日訪問陳昆仁先生（82歲，鄰館總綱），羅世明採訪記錄。

大庄同義堂（獅陣）

　　大庄現改為大村村，自古大村、貢旗、南勢、田洋四村就已聯合祭祀慈雲寺（供奉觀音菩薩）與昭聖宮，四村也都參加南瑤宮的「老四媽會」，屬大村角，另外也參加員林媽祖廟的「迎媽祖」。後來，田洋村退出大村角，自己舉辦「迎媽祖」，只剩其餘三村維持聯合祭祀的關係。

　　大庄同義堂是在戰後初期成立的，最初是由村長發起，為了和爐主配合「迎媽祖」方便，故組織獅陣，但只有學獅套，

功夫並沒學多少。師父是由庄內老一輩的人請來的，是埔心埤腳村栞寮巷同義堂的「老步師」（應是黃炎步，爲黃上的「頭叫師仔」，已逝）。

受訪者蘇柏淇生於昭和二年（1927），十多歲時開始練武術，當時有二十多個人在學，後來只剩下十多人。老一輩的目前僅剩下幾個人，而既有的成員忙著事業，幾乎跑光了，現在大庄同義堂只剩下四、五個人而已，人手湊不齊，若要出陣，必須向外借調人手。

原本大庄同義堂成立幾年之後，也因人手漸漸流失，而中斷了三十多年，沒有活動，直到四、五年前，才又重整起來，由現任村長發起，並聯繫爐主們，配合迎神活動。但因現代工商社會，大家都很忙，而且年輕人怕辛苦，學生又要讀書，庄內很難找到新人學武，本館最終恐怕還是得解散。

目前大庄同義堂並沒有師父，由蘇柏淇作獅陣的「頭人」，

▲ 大村鄉大庄同義堂，左爲黃石、右爲蘇柏淇（林美容攝）。

練習時，大家集合相互切磋。本庄獅陣平時沒什麼活動，成員各忙自己的事，只有在「迎媽祖」時，才聚集在一起。

以前出陣時，酬金都由師父收取，並沒有分給徒弟們，至於練習的地點也未固定，看誰家地方較寬闊，就在該處練，獅頭則擺在村長家裡。

以前原本是三月二十三日「迎媽祖」，後來有一位鄉長改爲正月十五日，以節省經費開銷，所以大村鄉一帶都是正月十五日「迎媽祖」，從南瑤宮將媽祖迎回來時，同義堂的獅陣會出陣迎接，但去年沒辦法調人手，而停止活動。至於今年，還得視情形而定，若有辦法湊出人手，才有出陣的可能，所調的人手，也未必是同義堂的系統，即使是集英堂也會借調，但今年可能沒希望了。

—— 1992年1月31日訪問蘇柏淇先生（66歲，頭人），李秀娥
　　採訪記錄。

南勢集英堂（獅陣）

南勢集英堂是在戰後六、七年（1950～1951）才成立的，師父是從隔壁村擺塘集英堂請來的黃武鎮，黃氏的師父是曾在員林大埔厝集英堂教武的游三岸，游氏的師父是中國人。游氏在日治時期去世，據說他曾去坤仔頭教武館，教完期滿，拿了「先生禮」離開坤仔頭時，在途中被其「頭叫師仔」奪走。

黃武鎮只來南勢教二館，就沒繼續教了，當初有十七、八個人在學，每個徒弟交二十五斤穀子給師父。黃武鎮約十六、七歲時，功夫就很好了，並開始到外地教武館，黃氏的徒弟習成後，也四處傳授。黃武鎮已經去世六、七年，享壽八十歲。

　　本庄之所以會成立武館，是因爲當時埔心瓦窯厝的人很凶悍，庄人不知何故被欺侮，不得已之下，才想組織武館來團結村人，保護村人不被欺侮。受訪者賴連乎表示，練武太凶悍的人，常會受到報應，往往沒有後嗣，或子孫沒出息。原本練武是爲防身，但很多人會亂來，所以還是不要學壞比較好。

　　賴連乎現年六十七歲，約二十六、七歲時開始練武，由於本庄只有十七、八個人學，又學得不久，沒什麼人手，而「迎媽祖」又很累，曾因此舉獅頭時，呼吸一時喘不過來，所以父親很反對他參加陣頭。後來大家都忙著賺錢謀生，獅陣也就放棄了，況且現在槍械太厲害，所以也沒有什麼人要學武。因此，本庄獅陣已快要解散了，目前只有「迎媽祖」時才會出來。

　　最初練武是在賴連乎（二房）的族兄賴有火（大房）家大埕練習。目前本館負責人是張家輝，成員除了賴連乎外，尚有張溪簡、張旋、賴連平（賴連乎之弟）、賴平、張老家、賴盾、賴烏藏等人。獅陣仍出陣，但「傢俬」損壞後，已不再補充，主要以獅頭出陣爲主，單是打鼓介的就要四、五個人手，其餘也需要十幾個人，配合起來才有辦法活動，若人手不夠時，會請擺塘集英堂來助陣。

　　本庄原本是在三、四月時「請媽祖」，約在十多年前，才改成正月十五日，本庄獅陣會出陣替媽祖助威，以前是從大橋頭請媽祖來「逯庄」，後來彰化南瑤宮的「老四媽」被迎來大村，可讓附近庄頭「請媽祖」。十多年前，有位村人獲選爐主後，卻改變往例，不「迎媽祖」，過了沒多久，他的母親就摔斷手骨，庄人覺得若不迎請媽祖，會繼續發生不祥的事，所以仍繼續「迎媽祖」的活動。「迎媽祖」是由南勢和貢旗、大村三村共同舉辦的，當天早上媽祖請來大庄「逯庄」後，大家在

大庄昭聖宮用午餐，下午再分二頂媽祖轎，一走南勢村，一走貢旗村，二陣再一起在貢旗尾會合，一同前往大庄的慈雲寺，慈雲寺與昭聖宮相距不遠。傳說「彰化媽」很靈驗，某次進香隊伍中，有個虔誠的信徒揹著孩子參加，後趁孩子安靜睡覺，就把孩子放在一樹欉下，想等回程時再來抱回，怎料進香完後，回到樹下，卻遍尋不著孩子的蹤跡，急得不知如何是好，等到返家，才知孩子早已平安躺在家中，便認為是媽祖顯聖所致。又傳說「彰化媽」也常保佑「刈香」的隊伍在渡過濁水溪時，可安然過溪，河水不會氾濫。此外，位在大庄的慈雲寺，以及震北宮的玄天上帝也非常靈驗。

—— 1992年1月31日訪問賴連乎先生（67歲，館員），李秀娥採訪記錄。

過溝永樂軒（北管）

過溝賴姓較多，其祖籍為漳州府平和縣，大房景春祖厝在南勢仔，二房景祿祖厝本來在北勢，現已倒塌。大村鄉大多是賴姓，與臺中賴厝廍同是賴姓宗親。「老四媽會」大多是由賴姓當大總理，今年則由賴嘉勇連任。

永樂軒已有一百多年的歷史，清領時期就已存在。日治時期，曾在員林公園與臺中一個「園」的曲館「軒園咬」十多天，不僅沒錢賺，還花了一筆錢。但戰後曲館不太流行，反而鸞堂較興盛。

過溝出了一個文秀才，其子賴澤川在本庄教了一輩子北管，活到六十多歲，有謂「學北管開傢伙」（指北管深不可測，即使傾家蕩產，也未必能夠學成），其子賴江火，人稱

▲ 大村鄉過溝鎮安宮（林美容攝）。

「鴨江」，也活到六十幾歲，賴江火之子賴宗煙現為少將，曾任連江縣縣長，也是什麼樂器都會，另一子賴宗碧也有學，跟著「烏頭齋公」賺錢。他們兄弟三、四人都會，「阿明」會鑼、鈔，「阿淼」演布袋戲，當「齋公」，只靠一支吹就很賺錢，現居臺北。

過溝村廟鎮安宮已興建一百多年，主祀太子元帥。明治後期（1895～1912），「阿川」（賴澤川）就在廟內教曲，很多人跟他學，他的老師是中國來的。「傢俬」由學員出錢購買，修補了好幾次，但現在已散佚，連大鼓、大鑼都被私自賣掉。

賴江火很愛喝酒，他死後，永樂軒就解散了，迄今二十幾年，參加者黃海與歕吹、拉弦的蘇因章也已過世了。

永樂軒不曾「上棚做」，以前八月十五、九月、「冬尾」及三月「迎媽祖」時，都會演戲，但曲館只有「迎媽祖」才出陣。現在只有九月初十演一次戲而已，戰後改在九月初九「迎

媽祖」，初十當天則請員林雷震天大鼓陣。以前三月「迎媽
祖」，都是到南瑤宮請「老四媽」，過溝「老四媽」的會員有
二百多份。以前過溝與大橋合迎媽祖，三十幾年前，大橋興建
村廟慶安宮，主祀玄天上帝，現在已經沒有合請媽祖了。以前
曲館的成員，則有一半為大橋人。

　　永樂軒最興盛時，有四、五十人，但現在已經沒有了。
以前出陣，收入都由成員均分，除了「神明事」之外，「好歹
事」很少出去。

　　以前永樂軒與大庄曲館（「軒」的系統）較有來往，大庄
的曲館現改為大鼓陣。

—— 1991年8月25日訪問賴瑞模先生（81歲，村民），林美容
　　採訪記錄。

擺塘集英堂（獅陣）

　　擺塘村內有二館集英堂，一在庄頭，一在庄尾（即北勢
部分）。靠近庄頭的集英堂成立於日治時期，約有上百年的歷
史。以前盜賊很多，所以「頭人」鼓勵大家練武來保護庄頭，
神明聖誕「迎鬧熱」時，獅陣也會出來。

　　最早的師父是「天寶師」，「天寶師」是中國籍「媳婦仔
師」之子，接下來換「天寶師」的徒弟游民安（擺塘人）繼續
訓練，他教了好幾年後，改由本庄人黃武鎮執教，一直延續到
戰後，還教了好幾年。臺中市集英堂的江阿草與黃武鎮是師兄
弟，也曾來本館指導，而黃氏除了教本館外，也教過北勢集英
堂、大埔集英堂、南勢集英堂以及鹿港武館。

　　目前的教練是本庄人賴振森，他只教本館，並沒到外庄教

武。受訪者游炳宜目前六十七歲,約十多歲時開始學武藝,日治時期,本館非常興盛,還可擺出一百多人的宋江陣,但現在已沒辦法了。不過,擺塘集英堂仍持續活動,由老一輩帶領年輕一輩的成員出陣。

約在一、二年前,開始召集有興趣的國中生來學獅陣,目前訓練了十多個國中生,孩子較有空學習並參加出陣,若是在工廠上班的年輕人,往往沒有辦法。別庄若知道本庄獅陣規模不錯,會來邀請,但只有星期日才接受出陣。

本館大、小獅頭共有八個,皆是成員糊的,小獅頭是糊給

▲ 大村鄉擺塘集英堂游炳宜及獅頭(李秀娥攝)。

小孩子拿的，因爲小孩子力氣不夠，所以糊輕一點的獅頭。本館一直奉祀達摩祖師、宋太祖、白鶴先師等祖師，香爐則放在師父賴振森家裡。

至於「傢俬」、獅頭、鼓等，都放在本庄公廟慈祥寺內，「傢俬」有鐵叉、雙刀、雙鐧、鉤戟、踢刀、牌、大刀、小刀、鞭、耙等。

慈祥寺主祀觀音佛祖，最初是從大埔厝「分靈」，原名清水慈祥寺，慈祥寺才蓋了一年多，尚未完工，觀音佛祖的「鬧熱」有三個日子：二月十九日、六月十九日、九月十九日，但近來景氣較差，這些日子並沒有擴大舉辦。

本庄參加南瑤宮的「老四媽會」，多在三月「迎媽祖」，並沒有固定日子，得擲筊決定。本館四處出陣，除了「刈香」、神明聖誕「迎鬧熱」會出陣外，省議會從臺北遷到霧峰時，本庄集英堂也曾去舞獅慶祝。

── 1992年1月31日訪問游炳宜先生（67歲，館員），李秀娥採訪記錄。

北勢集英堂（獅陣）

本庄獅陣與擺塘的獅陣屬同館分出，歷史已近百年，日治時期即存在。最初是在吳維（已逝）家學，吳維自己也有學拳，學成之後也在本庄教，有興趣的人就可以學，不必出錢。

本館所學的拳是太祖拳，拜達摩祖師。吳維曾到擺塘學武，擺塘的師父游民安（一百多歲，已逝），曾跟隨中國來臺的「媳婦仔師」四處教拳，如三家春等地。其他同是集英堂的武館，如大橋集英堂是北勢黃玉程教的，南勢集英堂是黃武鎮

教的。

北勢集英堂現有二十幾人，受訪者呂創益教了一些年輕人，有些剛要當兵，也有三十幾歲的。

呂創益在黃玉程家學武，黃玉程的兄弟黃玉得曾去埔里教，教了好幾館，一館都七、八十人，擺塘的師父也曾去員林湖水坑傳館。

「傢俬」要保管很麻煩，通常獅頭、大鼓亭會放在廟內。庄內「請媽祖」或其他地方來調人手時會出陣。至於入厝也有請獅陣，以前有錢人入厝時會支付酬金，請獅陣的人吃飯。有一次竹山來請，酬金五萬元，必須出動四、五十人，才能賺到這些錢，並不容易。其實，設武館不是為了賺錢，而是為面子，犧牲也很大，表演功夫只是為了名聲而已。現在獅陣出陣大概二十人左右，可議價，庄內收的酬勞都作為「公金」，到

▲ 大村鄉北勢集英堂館主呂創益與林美容合影。

外庄出陣有收入時，才分給參加的人，不過，一人通常只有一百元的茶水費。調人手都以集英堂系統爲主，動作較有默契。盡量不調用外面的人手，因爲在酬勞方面，不容易談清楚，給少了反而不好意思。若不調人手，場面空虛，便少人觀看。

以前出陣是君子作風，有「傢俬」表演，全靠功夫，也會有人考功夫，通常同樣學武的人，若聽說哪一個武館名聲較好，打聽要從哪一條路經過，便會等在該處試探功夫，那時就要把本領擺出來，表演得讓人心服，才可通過，只有功夫好，具備「師父格」的人，才敢這樣試驗，並非爲了滋事打架。

本庄每年三月初三「帝爺生」之前的二、三天去「刈香」，地點則不確定，三月初三還會到彰化南瑤宮（請「老四媽」）及員林福寧宮「請媽祖」，當天集英堂會出陣。初三的戲價碼比較高，所以，昔日都提前一天演戲，價錢比較便宜。

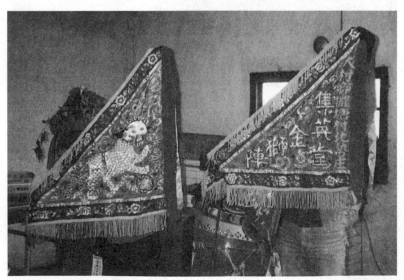

▲ 大村鄉北勢集英堂之龍虎旗（林美容攝）。

振興社與集英堂同一師承。以前田尾鄉紅毛社振興社的師父曾來本地，陳紹輝之父陳松也來過北勢表演功夫。聽老一輩的人說，臺灣練武者用「竹人」，竹人打來要接住，否則會受傷。少林寺用銅人，銅人要打哪裡都不知道。若能打過十八銅人，表示功夫好，可從少林寺出來。本庄以前有人功夫很好，可用手指插入香蕉樹，但去紅毛社打竹人時，被打成重傷。練功夫的方式有一種是斬竹削尖、插入土內，用腳鉤起來。也有把砂弄熱，手塗藥膏抓砂，練過的人不能拉別人的手，否則被拉的人會痛。

莿桐有一位陳姓老先生，現年八十多歲，身體很好，功夫也不錯，很懂藥理，根本不怕被打，因為不管打在哪裡，都有藥可醫治。以前要入庄必須涉水，陳氏在上游施放「響馬丹」，過溪的人，腳都爛掉了，必須找他，才能醫治。呂氏表示，要當職業武師，就要習藥理，自己不想作專業的武師，故沒有學醫藥方面的知識。此外，學武的人也不能急性子。

—— 1991年2月21日訪問呂創益先生（館主，村廟福天宮主任委員），林美容採訪記錄。

大橋頭集英堂（獅陣）

大橋頭屬大橋村，共二十一鄰，五百八十二戶，人數約三千人以上，主要姓氏為賴姓，祖籍是漳州府。庄廟慶安宮，主祀玄天上帝，庄裡另奉祀彰化南瑤宮的「老四媽」，供奉在「老四媽會」的總理處，「老四媽會」共有十二角頭，分布範圍極廣，故分為頂六角及下六角，本庄屬過溝角，今年若由頂六角角頭宴客，次年就輪到下六角，如此替換。

　　大橋頭集英堂約在一九四九年成立，是由本鄉擺塘人「阿釘師」（疑是黃武鎮）來教的，「阿釘師」的師父是「民安師」，娶中國籍的妻子。「阿釘師」來大橋頭教了不少年，「館禮」收得不貴，但出陣時所得的酬金，都歸「阿釘師」所有。大橋頭當時的堂主是賴有重，來學武的約有七、八十人。以前獅陣都是師傅答應哪邊要出陣就跟著去，並非由庄裡自己決定，大多都是「神明生」或「刈香」的場合，如南投埔里、雲林斗六等，反倒是庄裡入厝等事，都沒有出陣，而且過去因師傅來自擺塘的關係，常和擺塘合在一起出陣。

　　大橋頭獅陣後來隨著工商業發展，年輕人漸漸不肯學而解散，這幾年因為庄廟慶安宮每次「鬧熱」時，都需花費幾萬元請一次獅陣，於是庄裡商議，由一些仍健在的舊成員，教些國中、小學生，重組獅陣，以因應廟裡「鬧熱」之需，所以才又找了一、二十位重組，但目前獅陣只出「文獅」，沒有教拳術、「傢俬」，只有獅套。

── 1995年1月26日訪問賴丁來先生（66歲，成員）、賴陸汥先生（61歲，成員）、賴文大先生（58歲，村長），羅世明採訪記錄。

蓮花池曲館（九甲）

　　蓮花池九甲仔在日治時代曾上棚演戲，但現在已解散了。

── 1995年5月20日訪問陳昆仁先生（82歲，鄰館總綱），羅世明採訪記錄。

蓮花池同義堂

蓮花池屬村上村，共有十三鄰，四百多戶，約一千多人，主要姓氏為賴姓。村裡只有簡單地拜土地公，並無庄廟，祭祀方面則跟隨鄰村的美港和過溝二村。

蓮花池同義堂是在二十多年前請人來教的，但並未設館，純屬娛樂性質，並沒有維持多久就解散了。

── 1995年1月23日電話訪問賴添發先生（63歲，村長），羅世明採訪記錄。

美港福樂軒（北管）

受訪者鄧周住的地方，稱作水碓，是清領時期以來的舊名。大埤再往北才是港尾，以前有錢人住在港尾，而水碓與大湖的居民較合得來。日治時期的港尾保，保正都由港尾人擔任。如今水碓、港尾皆屬美港村，港尾賴姓較多，祖籍漳州平和縣心田；鄧姓較晚才來，祖籍廣東番禺，祖先講廈門話。港尾也參加彰化「老四媽會」。

福樂軒是由張龍（已逝）發起，鼓勵小孩子來學，並自任館主，但自己沒學。另有一名地主「阿周」，種植一大片田地，與張龍認識，也熱心曲館事務，但自己並未參加。「傢俬」大部分是鄧周買的，弦、吹從彰化買來，現在還有二支吹、鼓架、彩牌，班鼓則不存在了，「傢俬」現放在鄧家，以前還有館棚。

福樂軒先後有「慶先」（賴慶）及賴宜俗來教過，「慶先」是貢旗人，教過水汴頭。賴宜俗教時，則是在村廟賜福

▲ 大村鄉港尾福樂軒舊照（林美容攝）。

宮，並住在鄧周家。賴氏先住三個月，教了三館以後，休息一年左右，又教了二館。通常在鄧家吃過晚飯後，才騎腳踏車去廟裡教。賴宜俗有五、六個兒子，一個在大村鄉公所任職，二個以刻印章爲業。

　　鄧周之子鄧金火（現年六十一歲），跟賴宜俗學了三館以後，去當「中國兵」（國民黨來以後的兵）。福樂軒的「曲腳」大部分與他同輩，他有一張在館棚內排場時的舊照，照片中共有四十五人，其中二個小孩不是成員。成員包括賴堯（頭手）、賴海堂、黃鮮、鄧金火、「阿龍」（姓賴，頭手，後來得精神疾病，未娶而亡）、「阿tiang」，還有一個戴眼鏡的貢旗人。此外，賴祝金（賜福宮現任主任委員）之子「阿國」（銅器、唱曲）也有學，鄧金火則學吹。當時有二十幾人學，由學員出錢，但二個頭手（「阿龍」、「阿堯」）不是學得很好，都沒有娶妻就死了。後來有一次曲館出陣時，發生車禍，

也死了二、三人，於是曲館就漸漸解散了。

以前港尾三月「請媽祖」是請彰化「老四媽」與員林福寧宮「二媽」，媽祖要抬到各村內的散戶門前，讓居民朝拜，如今已經十幾年沒舉行了。以前「請媽祖」，福樂軒會出陣，且庄頭的事情都是義務性。賜福宮奉祀王爺，「大王」是清領雍正七年（1729）由福建省平和縣請來；「二王」是浮圳仔的江姓人氏由漳洲府南靖縣石埔庄請來；「三王」是後來才雕的，池府王爺則是鄭成功攻台時就迎請過來的。現在每年三月初二或初三玄天上帝聖誕時，會順便「拜媽祖」。

以前一般人迎娶，要用「大鼓鬧」，有錢人才加上八音轎前。庄民若有「好事」，福樂軒也會出陣，由二人抬大鼓。至於「歹事」則不出陣。此外，福樂軒沒有學「腳步」、未曾上棚演戲。

鄧氏表示，鄰近地區的過溝與貢旗，於清領時期就有曲館，黃厝庄之曲館則是後來才有，是過溝的人去教的。福樂軒不曾「拚館」，且與貢旗及灣仔較有「交陪」，這是因為灣仔是「慶先」的徒弟在教，他是溪湖汴頭人。

—— 1991年8月25日訪問鄧周先生（84歲，成員），林美容採訪記錄。

美港集英堂、振興館（拳頭館）

集英堂歷史較久，受訪者鄧周的父執輩賴火山最先學，他什麼都學，先學集英堂的拳，是擺塘集英堂的人來教，再去西螺向「肉圓成」學，紅毛社的「阿松師」（陳松）也是「肉圓成」的徒弟，屬振興館。

▲ 大村鄉美港賜福宮全景（林美容攝）。

　　賴火山在本庄教武館，是師父級的，什麼都會，會接骨也會藥理，其子已逝，其孫則未學武。

　　鄧周十幾歲的時候，在賴火山家學武，同時學的有十人左右，除鄧氏之外，現在都已過世，最後一個成員在十年前過世，由於賴火山是本庄人，故學員不必付費。

　　本館在日治時期還有出陣，戰後就沒有了，以前則與擺塘的集英堂較有「交陪」。雖然集英堂的拳頭師游武鎮（已逝）與黃玉程不合，但本庄武館未曾「拚館」，至於瓦窯厝的勤習堂與陳厝厝的同義堂曾在北斗「拚館」過。以前員林「大榮市」南邊屬同義堂，而瓦窯厝的範圍很廣，常在「香蕉市」與人發生糾紛。瓦窯厝勤習堂的武師是「做佛仔師」（張姓），鄧周曾見過其子。

　　美港現在庄頭「鬧熱」都用大鼓陣，去外庄請來，但不限定何處，有時請浮圳大鼓陣，大鼓陣只用二支吹、鼓、鑼而已，三、四個人就夠了，迎娶、送殯都可用，只是鼓介不同。

　　鄧氏聽說埤腳以前有曲館，很有名氣，但在自己懂事的時候，就解散了。

──1991年8月25日訪問鄧周先生（84歲，館員），林美容採訪記錄。

犁頭厝義（和）樂軒（北管）

　　犁頭厝參加南瑤宮「老四媽會」，該會分成十二個角頭，大肚溪北有四個角頭，包括大肚、大雅、豐原、水堀頭，溪南有八個角頭，包括犁頭厝北、過溝（含北勢仔）、大庄、埤腳、永靖、埔心、員林。各角頭每十二年輪值一次，大家互相宴客。

　　犁頭厝的曲館大約六十年前就解散了，甚至連正確的名稱也不記得。受訪者吳水云這一代，算是最後一批學過的人，他大概在十七、八歲就開始學，只學了一館多，學到「對仙」而已，約七、八個月就「散館」，因為那時候經濟狀況不好，學生不學，「先生」就沒辦法教。跟吳水云同輩的人，差不多都有學，但大部分都已去世。

　　吳水云學的時候，是由彰化南門集樂軒的「文燦先」來教，那時「文燦先」已經差不多六、七十歲，大家每晚都學扮仙，因為剛入門要從扮仙學起，若學不成則甭提學樂器。每晚都在館主（「罔市」的父親，姓名已忘了）家學，因為他家地方大，但館主沒學，只是向他家租房子，並交一些租金給館主。平常練習都在屋裡，「先生」自己有一間房間，弟子在其餘二、三間練習，要是有問題或是學新的，則必須到「先生」的房間請教，只有對曲、排場，才會出來大埕。以前學曲藝要

交幾塊錢給「先生」，學生也要準備茶和菸給「先生」。「文燦先」因為住彰化，所以晚上來教，住一夜（館主替他準備一張床）之後，隔天再回去。

過去，有人嘲笑「犁頭厝子弟扮嘸仙」。當初最多人學時，有五、六十人，普通差不多是三、四十人，後來人數就越來越少。「文燦先」走後，就「散館」了，但是他的「頭叫師仔」汪火生仍繼續教，只是沒設館，庄內出陣，還是有人向他請教，「傢俬」由汪氏負責，也負責出陣，但汪氏過世後，就失傳了，其子汪和源在戰時死於海外；孫女汪雪現在雖還在犁頭厝，但沒學過曲。汪火生那時有幾個師兄弟很聰明、學得很好，他本人任總綱，也擅長弦與吹，過世於日治時期。另有擅鑼、鈔的郭大鼻，郭氏之子郭阿章擅長吹，還有盧坤德精於通鼓、班鼓。

現在犁頭厝有一個名稱為「大村鄉平和村老人俱樂部」的綜合樂團，是在六年前，依鄉公所要求而成立的。有西樂樂器如鼓、口琴、吉他等，也有弦、吹、洞簫、響盞、小鈔等傳統樂器，聯合演奏一些歌仔戲調以及台語老歌，雖然學習者的年歲不小，但其中沒人參加過以前的北管，這個樂團，他們自己說是「新改良的八音」，跟以前的曲館一點關係都沒有，其中則有三個人加入臺灣省民俗傳統音樂會。

── 1991年8月25日訪問吳水云先生（村長），林淑芬採訪，林美容整理記錄。

犁頭厝集英堂（獅陣）

〈訪問汪水旺先生部分〉

犁頭厝分庄頭（平和村）、庄尾（福興村），舊居民大部分參加「老四媽會」，一九九二年「老四媽」要「過爐」，爐主在黃厝庄，但黃厝庄會員很少。平和村因包含犁頭厝及埤仔頭，故泛稱犁頭厝。

庄頭、庄尾的二個武館，都是莊金江教的。莊金江（莊江）功夫很好，跳起時可高達一、二丈，是芬園鄉縣庄人，後搬至員林、埔里，但較常住員林。莊氏原是溪尾寮人，家裡很窮，日治時期曾來犁頭厝教「暗館」，戰後才從溪尾寮搬到犁頭厝，住在蘆藤園（蘆藤是一種毒魚用的植物，日本人在此種植），住了十幾年，搬家時，是徒弟幫忙搬的，也替莊氏開闢園地耕種。後來，莊氏在員林農校當教師。莊氏在大石鼓有一塊畸零山地，湳仔也有一甲多地，種改良的朴仔子，交給工廠加工。其子莊金國在埔里開設國術館、莊安村在草屯、莊安全在員林，長子莊安邦則到日本，只有莊安邦沒學武術。莊氏也在貓羅坑、竹林、縣庄、柴頭井、茄苳、大石鼓（國姓鄉）、出水（員林百果山）等地教過。

莊江的老師是由中國來臺，人稱「老廉師」，其師兄弟是擺塘的「大箍丁仔」（已歿），屬於同義堂。

莊江來犁頭厝教之前，本庄的武館都是「暗館」，訪問時，在場中有一人的父親游丕榮（八十四歲）有學過，與集英堂的第一任館主汪慨（八十四歲）是同輩。汪慨以前開設雜貨店（在訪問地點隔壁），是拳頭師父，會治跌打損傷，也懂草藥，但現在行動不便，他們的老師是一編籃的「唐山師」，人稱「籠甌曲」，汪慨向他學藥與武術。戰後，汪慨重新募集，

才請莊江來教，最初在汪家大埕練習，汪氏當了二十幾年館主，一九六〇年代才改在江山家大埕練習。在江山家時，獅陣最熱鬧，晚上江氏家裡還會用「公金」煮麵請學員吃。

在場的吳金堆（三十一歲），讀國小時有練武，同輩練武的有「阿堆」、「吳松」、「阿聰」、「坤宣」，很多人赴外地工作，已經不太會了。現在還有出陣的成員，約二、三十人，最年長的六十幾歲（汪拔），最年輕的是林照，大多是四、五十歲以上的人出陣。受訪者汪水旺（1935年生）會糊獅頭，以前獅頭都是莊江及汪慨之長子汪金池糊的，汪金池還健在。此外，「文榮」也學過，並在本庄教過。

福興村現有二座土地公廟，本來只有一間土地公廟，以坑仔分界，一邊「卜爐主」，一邊「卜頭家」，後來發生糾紛，二十幾年前建新的土地公廟，各自「卜爐主」。此外，有一座帝爺廟，是由福興村負責祭祀。

「老四媽」的「角頭媽」放在總理處（現任總理為何德意，住平和村）。每年犁頭厝「請媽祖」，都在三月，會到南瑤宮請「老四媽」，在土地公廟供村民朝拜二、三天，以前三月「迎媽祖」有宴客，現在則取消，「冬尾」演「年尾戲」才有宴客。此外，有人任官、生日、入厝、服務所成立或國家紀念日，獅陣會出去祝賀。至於獅頭送殯，只送師父，因獅頭有「開光點眼」，普通人承擔不起，只能以樂器送殯。

獅陣的最大陣容有一〇八人，「傢俬」每人一樣，要齊全，莊江曾組織過，此稱為「黃蜂出巢」。張風燕（出水集英堂拳頭師）是莊江的「頭叫師仔」，戰後莊江來犁頭厝教時，就跟著來教，莊江未去世前，張氏就已經接手，並在此教了。

犁頭厝集英堂從來沒有女性參加，但貓羅坑集英堂以前有十幾個女生在學，當時都是國中生，出社會後，就不太敢出陣

了。

　　據說獅陣的起源，是有一太后生病，夢見金獅，皇帝下令尋找，朝臣找了達摩祖師的第七代徒弟，扮成一頭獅子，並由「獅鬼仔」將獅子逗弄出來，太后看到獅子，病就好了。

　　犁頭厝現在只剩下不到半棚「傢俬」，另外半棚則被「金江」借走，未歸還，「傢俬」現放在由員林鎮大崙坑搬來的村長黃來益家。

　　有一次，黃來益從大崙坑調獅陣來幫忙，平和村則調貓羅坑的獅陣來幫忙，發生不合而爭執。以前，同一師父教出來的師兄弟會互調人手，而且都不必付錢，因為並非用請的。以前若別人來請，則要師父同意，才能應允人家。

　　集英堂用「青頭獅」，稱金獅陣，但不是金色的，只有「廣東獅」才作金色的獅頭，增加趣味。集英堂學白鶴拳，據說莊江的師父會教二種功夫，員林鎮大埔厝集英堂的功夫與犁頭厝不同，因祖師同而師父不同，但以前曾與大埔厝合併出陣。以前學武的時候，有用四果祭拜達摩祖師，師父坐在一旁，每人要給師父「館金」，因以前經濟不好，師父都是半職業性，靠此維生。出陣所收的酬金，要留一部分當「公金」，其餘則交給師父。以前犁頭厝學武的人，要到山上砍柴，並到員林販賣，才有錢買「傢俬」，所以昔日只煮點心給師父吃，師父吃剩的，大家才可以吃。

　　舞獅表演中，「三拜禮」是基本動作，打功夫、獅套等，現在比較看不到，但也有踏八卦、踏七星，排場時有人扮「獅弄」，是將獅子從樹林逗弄出來的意思，直到獅子疲倦睡著，又將之逗醒，再踏四門收場，又「三拜禮」就結束。

　　現在外面會來邀請出陣，但人手不夠，且太過辛苦，因此很少出去。不過，若只是來調人手，仍會出去幫忙。

有一次過山「著天公角」，和鄰近的集英堂合併成一陣，與其他武館在社口、竹木「拚館」，而出水的張風燕知道「拚館」的詳情。

〈訪問廖新房先生部分〉

以前廖新房曾去找江厝江海蹄來教，只教了一館，就沒教了，當時有十幾個人學，但學不起來。那時廖新房約二十幾歲。

〈訪問林永森先生部分〉

犁頭厝的武館在大正年間（1912～1925）即有教武術，但在昭和時代（1926～1945），警察就不讓人習武，只能私底下在郭炳祥家的庭院練拳，那時照明還是點「電土火」；戰後，師父員林人莊江再來設館，就將集英堂分成庄頭、庄尾二館來教，莊江在本庄教了二十多年，過世後，本庄不再有外地的師父來教，而由本地人自己來傳獅套了。戰後，庄頭的集英堂堂主是李樹木，在何倉家的埕前練拳；庄尾則是在汪水旺家後面練拳。

集英堂最早的師父是臺中的「媳婦仔師」（已逝），集英堂的館號即是他設立的，再來教的是員林「老簾師」（已逝）、莊江（已逝），都是「媳婦仔師」的徒弟，他們在日治時期，皆來過本地偷偷教武術；莊江除了教本庄的庄頭、庄尾外，還教過員林的出水里、芬園貓羅坑（社口）、國姓的大石村、草屯等地，這些地方集英堂的成員都算師兄弟，現在還會互相連絡、調人手，但草屯剩下沒多少人。獅陣出陣是很辛苦的事，成員在三、四十歲時還能出陣，年紀超過五十歲，就會很吃力了。

　　本庄參加彰化南瑤宮的「老四媽會」，屬犁頭厝角，此一角頭包括大村鄉的平和、福興、黃厝村、花壇鄉三家春、員林鎮三條圳，共約二千多份。犁頭厝庄廟也是「四媽廟」（現仍在興建中），是十多年前才自彰化南瑤宮「分靈」的，也算是「角頭媽」，以前村中只有一間福德正神廟而已。「拜平安」時，獅陣並不出去，只在三月「迎媽祖」才有出陣，回來並要「遶庄」；「刈香」時，獅陣也要跟著去，曾到過新港、虎尾，去年、今年也和南瑤宮一起出去「刈香」，庄尾也到過新竹、臺北「刈香」。庄內的風俗，凡入厝、開業時，就會來請獅陣慶祝。庄頭、庄尾的獅陣現在各有十多人，但一般出陣，只要五、六人就夠了，要是真正遇上大場面，才需要調人手。庄頭的獅陣現在由受訪者林永森的兒子黃鎰照負責，可是他只顧著忙自己的工作，獅陣要出陣，實在很困難。

　　「傢俬」自以前開始，就隨個人意願自行購買，但是庄頭、庄尾的「傢俬」是各自用自己的，也沒有流通或借用的事。在林永森記憶中，練武最早的一輩，若健在，也有九十多歲了，林永森今年六十六歲，年幼時曾看過人家練武，但庄內的「頭人」們，只有戰後初期的村長劉榮水支持過陣頭而已。本館所練的拳套是太祖鶴拳（一般太祖拳是長肢的，手腕、手臂均須伸直，但是他們打的是短肢，手臂沒有伸直，而且兼鶴拳），並沒有拜祖師的習慣。

　　師父莊江本人是接骨師，但並未將醫術傳給徒弟，因為他有三個兒子以此謀生，所以只教徒弟們去山中找些青草，晚上煮了當茶喝。庄中也有人會草藥、藥洗、藥粉等，像黃來益、黃鎰照，但他們是另外跟別人學的，一般小傷如要推拿，他倆也會，但較大的傷病，則要到員林就醫。黃來益、黃鎰照也會自己糊獅頭，黃鎰照現在是主要的連絡人。

黃厝庄慶雲軒（北管）

日治時期就有慶雲軒，最初是在賴如秀家學。黃糊十七歲時（四十六年前），由本庄的黃文曲（曾學拉弦）、黃來成及黃有通三人出資，召集村庄子弟來學，當時約有三、四十人學，大部分是青少年，也有一些以前學過的年長者，學的人不必出錢。

最初是由賴紹坤來教，教了一年多，賴氏是過溝人，後來由火燒庄的張清永來教。二、三年前，過溝的賴阿海也來教過一館，賴阿海教時，已經沒有什麼人學，不久即解散。此外，在空襲的一年多，也停頓了一段時間。

上一輩學的人，還有黃金塗（鑼、鈔、弦）及黃獎（弦），黃糊（小生）；這一輩的人，還有黃新甲（通鼓）、黃天生（弦仔）、賴旗（通鼓）、黃燒（鑼、鈔）、黃榜（鑼、鈔）、賴虎（鑼、鈔）、盧課、汪萬出、黃芉（吹）等人。黃糊這一輩，是由賴紹坤及張永教的。

黃糊等人，只學了一館就出陣，學過的劇目有《斬瓜》、《得子》、《送子》、《拜壽》、《五龍會》、《斬雄信》、《磨斧》、《回府》等。慶雲軒不曾演戲，只有唱曲，也有小生、小旦。慶雲軒除了為本庄神明「鬧熱」出陣外，以前也有參加村人的「好歹事」，並曾到外庄出陣，如員林、擺塘、三家春，大多是較友好者來邀請，才會出陣，但目前已二十年未出陣了。

日治末期，曾發生「軒園咬」，因員林東山「請媽祖」，而「頭人」與該庄的鳳梨園未講好，又請了黃厝庄的慶雲軒來，鳳梨園就出來「拚館」，直到十二點，當時來參加的曲館，包括湖水坑、灣仔、中庄埤底，各團的曲腳一聽到人家說「軒的都沒有什麼人看」，為了面子問題，就自動前來了。那時「拚館」的地點是中東里（東山二保）。

—— 1991年4月2日訪問葉新哲先生（64歲，村民），林美容採訪記錄。

黃厝庄義順堂（獅陣）

本地的獅陣自清領時期就有了，而在日治昭和年間（1926～1945），有一位叫「籠甀曲仔」的中國人來這裡教，傳了二、三代弟子，這些弟子都學得不錯，後來也都開枝散葉，較有名氣的，包括員林鎮南東里江厝的江海蹄和住本地的

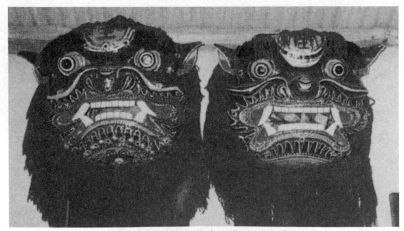

▲ 大村鄉黃厝庄村廟五行宮內獅頭（林美容攝）。

廖新房等人。當時，「曲仔師」住在廖新房家裡，因為彼此有親戚關係，就在廖家門前的稻埕傳授拳頭，一共在本地教了十幾年。當時一館差不多有二、三十人在學，學的時候有拜祖師。

現在成員還剩十多人，不過有些成員外出謀生，不住在庄內，要出陣時，還要從南東里等地，調別庄的義順堂幫忙，「房師」（廖新房）今年已八十多歲，現在都由徒弟負責聯絡、調人手，也很少出陣了，有時就直接請別地的獅陣來表演。

本館的獅頭上有王字，以前可從獅頭區分不同系統的武館，要是同堂號才有「交陪」。「房師」是本庄人，共教了十幾年，約教一百人左右，除了本地人之外，也有員林鎮東北里等地的人來學，但「房師」只在本地開館，並沒有出外去教。廖氏之後，本地即無人再教獅陣、拳頭了。現今的獅陣成員，大多已經六十多歲了，至於獅頭、「傢俬」、鼓等，也不知放在何處。

「曲仔師」教義順堂拳頭，拳路與同義堂相近，除了館號不同外，其他大同小異。較明顯的差別大概是「請拳」時，同義堂是抱拳，而義順堂則是手勢一張一合。舞獅時，一樣有獅頭、獅尾手，另外再加上一位戴猴子面具的「獅鬼仔」。

—— 1991年4月2日訪問葉新哲先生（64歲，村民），林美容採訪記錄。

第三章　芬園鄉的曲館與武館

　　芬園鄉在彰化縣東北部、八卦台地東側，烏溪支流貓羅溪由南至北貫穿。本鄉山坡地約占三分之二，平地僅三分之一。本鄉位在彰化縣的東部邊陲地區，東南方為南投縣，東北方為臺中縣，西北則與彰化市相鄰。本鄉原屬洪雅（Hoanya）平埔族之貓羅社，清領乾隆年間（1736～1796）改隸彰化縣貓羅堡，大正九年（1920）始改為今名。據說本地在清領時期種植菸草，故有此名，本鄉居民幾乎全為泉州籍移民的後裔。

　　芬園鄉境內有一興建於清領康熙年間（1684～1723）的三級古蹟寶藏寺，主祀媽祖，因此，境內大部分村庄皆屬寶藏寺的祭祀圈，少部分則奉祀彰化媽祖。芬園境內因多為山村，武館較多且頗負勝場；在曲館方面，則「園」多於「軒」。

　　目前所知，芬園曾有十個曲館。其中，傳統北管曲館有六個，近一、二十年成立的大鼓陣有三個（其中二個附屬於老人會），還有一個相當特殊的曲館，傳習「山鑼鼓」，日治時代已有，是一位中國籍的「先生」來教的，但戰後已解散，使用的樂器包括大、小鑼鈔和鼓。

　　本鄉的北管曲館中，社口碧桃園及下茄荖蟠桃園，屬「園」的系統；芬園慶樂軒和竹林集雲軒，屬「軒」的系統，這四館應是本鄉歷史最久的曲館。另外，龜桃寮玉桃園及林厝坑鳳梨園，也屬於「園」的系統，前者成立於日治時代，後者

成立於一九五六年。

在師承方面，每一個北管曲館的「先生」似乎都相互獨立，很少重疊，這點與其他鄉鎮明顯不同。社口碧桃園的「先生」包括「憨先」和「木村先」（本鄉社口舊埔人）；下茄荖蟠桃園的「先生」有許多位，其中包括草屯李川和花壇口庄的「臭獻先」劉東獻；竹林集雲軒的「先生」則是彰化集樂軒的「文燦先」（姓林）及其徒弟徐添枝，而花壇白沙坑溪南青雲軒的黃鳥以也來教過；芬園慶樂軒的「先生」不詳，「腳步」則是請臺中的客家人「阿番妹」（邱海妹）來教的；龜桃寮玉桃園的「先生」不詳；至於林厝坑鳳梨園的「先生」，則是彰化市石牌坑的張連科。

芬園鄉的武館，目前所知共有廿二館，全都是獅陣，包括傳練堂（五館）、集英堂（四館）、英盛堂（三館）、永春社、春盛堂、勤習堂、同義堂（各二館）及英義堂、順武堂（各一館）。這些武館中，僅大竹圍同義堂在日治時期即告解散，另有九館解散於戰後，目前尚存在十二館。

本鄉十五村裡，就有九種不同系統的武館，其中，以傳練堂及英盛堂為數較多，其餘武館的數目及勢力相差不大，呈現百家爭鳴的現象。除了龜桃寮英盛堂的開館武師許朝聚（「阿煌師」）是結合草屯英義堂「大箍厚」及員林三條圳春盛堂「胡師」的功夫，因而館號為英盛堂之外，其他的武館都各有自己師承的系統，鮮少有跨館間的相互切磋。

這些武館中，傳練堂的歷史較為悠久，係以縣庄傳練堂為芬園地區的源頭向外傳播，縣庄村中就有縣庄傳練堂、縣庄山腳傳練堂及縣庄下山腳傳練堂三館，另外二館，則分別位於下茄荖傳練堂及芬園傳練堂。這幾館在地緣上頗為相近，且剛好在寶藏寺的四周，縣庄村和芬園村也都屬於寶藏寺的祭祀

圈。不過,下茄荖則屬於彰化南瑤宮媽祖的祭祀圈。另外,有一個有趣的現象,屬於彰化媽祖信仰圈的下茄荖及大竹村崙仔尾(勤習堂),其地理位置均靠近南投縣,即離彰化市相對較遠。因此,我們無法由地緣關係來看祭祀圈的情況。若由祖籍而言,芬園鄉大部分屬泉州籍,崙仔尾則兼有泉、漳後裔,不過,崙仔尾勤習堂是從員林溝皀勤習堂傳來的,同爲「做佛仔師」系統,而溝皀勤習堂奉祀南瑤宮媽祖。至於下茄荖,也是漳州人的村庄,因此參加「彰化媽」的祭祀圈。

在崙仔尾勤習堂的資料裡還提到:二二八事變(1947年)時,員林方面的勤習堂出來保護中國籍的縣長,因此,勤習堂系統的政黨傾向多爲支持國民黨,這一點頗值得注意。

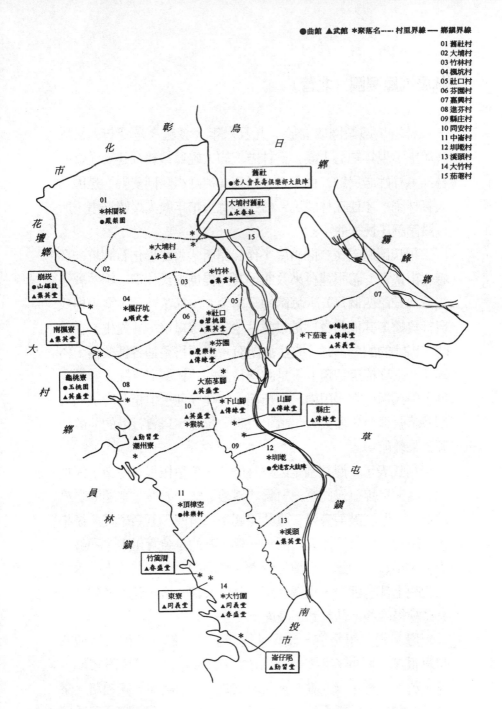

●曲館　▲武館　＊聚落名----村里界線 ── 鄉鎮界線

01 舊社村
02 大埔村
03 竹林村
04 楓坑村
05 社口村
06 芬園村
07 嘉興村
08 進芬村
09 縣庄村
10 同安村
11 中崙村
12 圳墘村
13 溪頭村
14 大竹村
15 茄荖村

彰化市

烏日鄉

霧峰鄉

花壇鄉

舊社
　●老人會長壽俱樂部大鼓陣

01
　＊林厝坑
　●鳳梨園

大埔村舊社
　▲永春社

大村鄉

崩崁
　●山螺鼓
　▲集英堂

02

＊大埔村
　▲永春社

15

竹林
　＊竹林
　●集雲軒

03

05

04
　＊楓仔坑
　▲順武堂

06

社口
　＊社口
　●碧桃園
　▲集英堂

芬園
　＊芬園
　●慶樂軒
　▲傳綵堂

下茄荖
　＊下茄荖

塘桃園
　●塘桃園
　▲傳綵堂
　▲英義堂

07

南楓寮
　▲集英堂

龜桃寮
　●桃園
　▲英盛堂

08

大茄苳腳
　▲英盛堂

下山腳
　▲傳綵堂

山腳
　＊山腳
　▲傳綵堂

縣庄
　▲傳綵堂

草屯鎮

員林鎮

10
　＊英盛堂
　●豵坑

勤習堂
　▲勤習堂
潮州寮

09

12
　＊圳墘
　●受進宮大鼓陣

11
　＊頂橡空
　●棒樂軒

13
　＊溪頭
　▲集英堂

竹篙厝
　▲春盛堂

東寮
　▲同義堂

14
　＊大竹圍
　▲同義堂
　▲春盛堂

南投市

崙仔尾
　▲勤習堂

N

芬園鄉曲館與武館分布圖

林厝坑鳳梨園（北管）

　　林厝坑鳳梨園成立於一九五六年，發起人是受訪者柯錦（館主，現年約七十歲）。林厝坑的大姓為祖籍福建安溪縣的林氏，林姓居民約二百多人。柯氏（柯姓祖籍同安縣）是因為入贅林家，才住在林厝坑。柯氏當時因怕年輕人聚賭滋事，所以設館讓庄民學曲。

　　柯氏臨時蓋了二間磚屋，作為館所，再從彰化石牌坑（今彰化市快官）請張連科來教曲，其間提供張氏住宿，總共教了二館（一館四個月），每館的「館金」一萬貳仟元，全由柯氏自行負擔，其他館員只是象徵性地分攤水電費，「先生」在館時，出陣的酬勞都歸「先生」所有。張連科精通各種樂器，俗稱「八張交椅坐透透」，是曲藝精湛的「總綱」。除了鳳梨園外，張氏還曾教過田中、下茄苳、喀哩等地。但是石牌坑的人卻不請張連科，而去彰化請不會吹、拉弦，只會打鼓的「蘇仔源」來教館。

　　柯氏表示，鳳梨園是因為林厝坑一帶種植很多鳳梨，遂加以命名。柯錦並以此撰一對聯「鳳樓歌舞千般樂，梨閣演唱萬眾歡」，貼在鼓架旁邊。鳳梨園起初只有四、五名學員，後來慢慢增加，約有二棚人。所謂一棚，指的是負責班鼓、通鼓、大鈔、小鈔、大鑼、小鑼、響盞、嗩吶的人手，共八人。本館每天晚上都會練習，吃過晚飯，聽到大鑼一敲，就來練習了，有時練得晚些，甚至到了凌晨十二點。

　　鳳梨園只學坐場，沒學「腳步」，二館（八個月）期間學得很多，唱曲方面學了新路的《三進宮》、《晉陽宮》、《王英下山》、《放雁》、《走三關》、《磨斧》和福路《秦瓊過五關》、《斬瓜》、《救子》、《別窯》等。牌子有【倒

▲芬園鄉林厝坑鳳梨園受訪者柯錦在寶藏寺受訪情形（王櫻芬攝）。

旗】、【風入松】、【番竹馬】、【一江風】、【大班祝】、
【大鑒州】等。扮仙戲有《天官賜福》、《三仙白》、《大醉
八仙》等。柯氏說，本館學的曲牌，可以從舊社一路吹到彰
化，都吹不完。鳳梨園的祖師爲西秦王爺，但已在「散館」時
「退神」了。

　　柯氏學的是總綱（打班鼓），並唱小旦及大花，其他的
館員有其內弟許永田（現年五十七歲，會嗩吶、弦仔），目前
在做「齋公」，並能演戲。其他的人還有林金吉（打鈔）、粘
文卿（打通鼓、小生）、林其善（嗩吶）、林錦章（鑼）、許
永旭（許永田之弟，打鑼鈔）等，但是現在都已離開曲館了，
鳳梨園也在二十年前「散館」，只剩下一些曲簿、樂器還放在
柯家（因爲柯家離寶藏寺太遠，柯氏受訪當天要在廟裡值日，
無法離開）。以前曲館還在的時候，若「神明生」都會「坐
場」，村內有人迎娶時，晚上也要去「扮仙」，通常得「扮大

仙」（指《八仙》或《天官賜福》），連有新兵入伍，也要出陣歡送，以前每年三月廿三日，還會出陣到芬園寶藏寺「迎媽祖」。

林厝坑並沒有自己的庄廟，包府千歲、太子元帥、保生大帝、清水祖師、天上聖母等神明，一直奉祀在兼職擔任寶藏寺主任監察員的柯氏家中，已達五十年。最近，林厝坑庄人正準備興建庄廟，名爲清眞宮（奉祀清水眞人之意），並由柯氏擔任主委。

柯錦個人非常喜歡北管音樂，受訪時還不時以手比畫鼓點，口唱鑼鼓經，甚至唱段，有板有眼。柯氏認爲南管音樂太靜，北管有鑼鼓比較熱鬧、好聽。但要學音樂，得靠天分。柯氏認爲，大家來曲館學曲，皆是「入館門王侯將相，出館門士農工商」，張連科也認爲形容地十分貼切。

—— 1994年8月17日訪問柯錦先生（70歲，館主），林美容採訪，陳瓊琪整理記錄。

舊社老人長壽俱樂部大鼓陣

舊社有九鄰，分屬大埔、舊社二村，居民三百多戶，約一千四、五百人。大埔村以林姓居多，舊社村姓氏較雜，包括主要來自安溪、莆田二地的洪、吳、葉、林等姓。村廟忠義廟，內祀「忠義公」，據說「忠義公」原爲清代進士，在彰化縣衙中送公文，某次途經舊社路上，遭到土匪殺害，庄人加以奉祀，因非常靈驗，故香火十分興盛，每年中秋會有盛大祭祀。

舊社以舊社橋下的德興坑排水爲界，分爲大埔村及舊社村二部分，此地的老人會館，建於忠義廟旁，爲芬園鄉全鄉最早

的老人會，係一九八二年四月廿五日成立，迄今十二年。因成員大半為大埔及舊社二庄的老人，故名為大埔舊社村長壽俱樂部，大鼓陣也於次年成立。因為當時各村缺乏老人會，除了大埔、舊社之外，其他各村的老人也紛紛加入，曾多達十餘人。近年來人口嚴重外移，成員也逐漸凋零，再加上各村皆自行成立老人會，近年來，舊社大鼓陣已近荒廢，根本沒有再出陣了。

大鼓陣的首任館主為大埔村的葉春萬（已逝），其次為余敏德（現遷居臺中），第三任為莊水源（於去年中風），今年改由張炳東接任。目前健在的幾位成員有楊自補（七十多歲，嗩吶）、莊魁（七十多歲，打鑼）、許連對（七十多歲，嗩吶）、張炳煌（七十四歲，打鑼）以及受訪者張炳東（七十歲，打鼓）。本館並沒有特別請「先生」來教，而以竹林村來的「泉仔」（張姓），因為對北管較有研究，就由他一邊打鼓一面教，根本沒有學曲目方面。因為「泉仔」也已過世，故大鼓陣缺乏較熟悉樂曲的人。張氏表示自己七、八歲時，就看人打鼓，自己跟著學，後來又跟「泉仔」學了一些，敲的部分熟悉，但一問到曲目，就完全不清楚了。

大鼓陣現存的樂器有大鼓、大鑼、小鑼、大鈸、小鼓、班鼓、嗩吶、殼仔弦和大筒弦。本館經費的來源，是每位會員每年所繳三百元的會費，若有成員過世，會用這筆錢支付奠儀，能動用的並不多。此外，主要是靠地方士紳（鄉代表、村幹事等人）的捐助，方能充實基金，而基金則由老人會的主計負責管理。

—— 1994年8月31日訪問張炳東先生（70歲，館主），羅世明採訪記錄。

大埔村永春社（昭英閣）（獅陣）

大埔村共有十四鄰，四百二十一戶，約二千多人，主要姓氏為祖籍福建安溪的林姓。村內共有三間武館，其中昭英閣、永春社合併為一館，而另一個則是接近彰南路舊社的永春社。

村長林明郁表示，大埔在日治時代即有二間武館，永春社是由洪萬年傳至林慶恭，昭英閣則是由「鶴文」傳至林盛烈，至於洪萬年和「鶴文」之前的武師，只知道是中國籍，但年代久遠，林明郁也不太清楚其名字。因為二館都在同一村庄，庄人認為不需要加以區分，遂合併為一館。這二館都是學太祖拳、鶴拳，只是在馬步上有差異，永春社的是「移調馬」，昭英閣則是「三角馬」，而現在分別由林慶恭及林盛烈負責，起初練習的地點在「鶴文」家，後來改到村廟祖師宮現址，「傢俬」也都放在祖師宮裡。

祖師宮落成僅四年，現址以前為一塊空地，供村中重大祭祀設壇之用，主神清水祖師則由爐主輪流請回家中奉祀。但村中在正月初六祖師聖誕時，並未舉行盛大祭典，僅由個人自行上香，反倒是配合縣庄寶藏寺輪流盛大舉行「拜天公」的慶典，而大埔村每九年就會輪到二次。

大埔獅陣現在欠缺人手，經費又十分拮据。本村社區理事長林阿情表示，獅陣現在出陣大概僅二十多人，大家都太忙了，當初設立武館的原因，是供農村生活強身、休閒之用，現在環境變了，這項功能也不容易存在了，所以他們已經剩下很少的兵器。再加上又籌設了一個「現代樂」的康樂組，為全鄉僅有，常需要出勤，遂把重心移到康樂組那邊。由於樂器和兵器都會耗損，經費不足之下，每樣東西都是修補再使用，十分難為，而「刈香」出陣的收入較微薄，主要得靠庄人樂捐。

　　大埔獅陣原本有一位名爲林清海的獅頭手，很有名氣，前幾年逝世之後，獅陣更加沒落。現有的二顆獅頭，都是買來的，爲「開嘴獅」，以前武館內曾有自製的獅頭，是用麵糊之後，再把牛皮紙貼上去，因爲較重，現代人習武已不比從前精練，遂改用紙糊獅頭，才方便舞弄。林明郁表示，戰後初年，本庄獅陣還有「拚館」的情形，曾和烏日十八庄那邊的武館較量，方式是你打一套、我走一套，觀眾中的許多行家，即會評判優劣，純粹爲競技性質。

　　另外，林盛烈家中存放了藥簿，村長林明郁家中也有二種影印精裝本。

—— 1994年8月27日訪問林明郁先生（52歲，村長）、林阿情先生（60歲，社區理事長），羅世明採訪記錄。

大埔村舊社永春社（獅陣）

　　舊社分爲大埔村的舊社和舊社村的舊社二處，受訪者林士賢主持的永春社，屬於大埔村的舊社，爲大埔村三間武館之一，在日治時代即已存在。當時因寶藏寺的廟會，要由附近十五個村庄輪流主辦，輪值時需有獅陣助興，遂組織獅陣。永春社先前的武師是一位叫「鳳山」的「先生」來開館，再傳給本地的大弟子洪萬年。洪萬年在許多地方都曾教過，林氏只知道彰化市大埔及草港等地，都以永春社爲名。

　　舊社永春社現在成員約三十多人，已很少出陣，前任館主余茂發幾年前過世之後，即由其子余春木及林士賢共同主持，共任館主。館內共有三顆在嘉義購得的「開嘴獅」，也有「獅鬼仔」，本館所學的拳術，大抵就是太祖拳，而以「移調馬」

爲其特色。以前的「傢俬」早已散佚，剩下的多已生鏽，不堪使用，只好重新買白鐵製的「傢俬」。在練習場地方面，從以前開始，就一直在庄內林秋錦家的三合院練習，至於出陣，則大部分因應忠義廟及進芬寶藏寺「刈香」時才出陣，酬勞全部納入「公金」，經濟十分拮据。

── 1994年8月27日訪問林士賢先生（45歲，館主之一），羅世明採訪記錄。

竹林集雲軒（北管）

集雲軒的創立時間約在七、八十年至一百年前，自從受訪者張火蒼的祖父那一輩就存在了。因爲本館是彰化集樂軒的「文燦先」（姓林）傳來的關係，遂命名爲集雲軒。集雲軒在日治時期，以現在改爲活動中心的集會所作爲館所，目前西秦王爺仍安奉於該處，但現在社團的活動地點，則以竹林村民族路的老人會館爲主。

張火蒼這一輩的人只學了三館，由「文燦先」的徒弟徐添枝擔任「先生」，徐氏也教過彰化快官、草屯林仔頭、田厝仔、南投等地的曲館。因爲竹林庄人較窮，買不起戲服，不能「上棚做」，所以沒學演戲，只有對曲。本館學過的劇目，在福路部分有《救子》、《認子》、《敲金鐘》；西皮的部分有《天水關》、《渭水河》；扮仙戲則有《三仙白》、《三仙會》、《醉八仙》、《天官賜福》、《富貴長春》。其中，《富貴長春》是最困難的，據張氏所知，臺灣中部只有大里福興軒及臺中何厝庄的新樂軒還可以演出《富貴長春》。至於本館在牌子方面，學了很多，較常用的有【一江風】、【二

凡】、【大鑒州】、【鬥鵪鶉】、【番竹馬】、【大瓶祝】等。【十牌倒旗】也有學，但因較「大牌」（共有十四牌），所以少用。張氏學文場，負責嗩吶及弦仔，另外，有一位比受訪者少 歲的張錦煌，相當屬害，會六、七十齣戲及各種樂器，只學了二館，就可以出去當「館先生」。其他健在的館員，包括鄧水河（六十一歲）、張褚泉（八十歲，拉弦）、莊魁（七十六歲，弦、嗩吶、鼓，訪問時也在場），共約十二人。

　　竹林村沒有自己的庄廟，都前往縣庄寶藏寺朝拜媽祖。集雲軒現在已經不再義務性替村庄出陣。如有人邀請，他們才會出陣（但不限於竹林村內），大多爲喪葬場合，出陣每次的價碼爲七千元左右，酬勞則由成員平分。

　　張氏爲職業樂師，去年農曆二月開始，在沈明正布袋戲團擔任後場，也在龍井國小教布袋戲的文場（弦、嗩吶），張樹陽則教司鼓，開學期間每週三、六上課，暑假則每週二、五上課，每次二節課，但張氏興致一來，每每忘了下課時間。這些學員約二十人，已經舉辦過成果發表會了。

—— 1994年8月17日訪問張火蒼先生（59歲，樂師），王櫻芬、陳瓊琪採訪，陳瓊琪整理記錄。

南楓寮集英堂（獅陣）

　　南楓寮屬於進芬村，共有三鄰，僅約十五、六戶，人數一百人左右。庄廟伍豐宮，主祀五顯大帝，是從中國帶來臺灣的神明，修建成現在的廟貌，約有二年。本館是由員林百果山那裡傳來的，但師傅的名字並不清楚，只知道溪頭村也曾請他

去教（依此推測，應是張風燕）。南楓寮的武館爲集英堂，但未成氣候，不曾單獨出陣，而是和百果山那裡合出，早已解散多年。

—— 1994年11月10日訪問村民二人，羅世明採訪記錄。

崩崁山鑼鼓

崩崁屬楓坑村，共有三鄰，居民約三十三戶，近二百人，主要姓氏爲祖籍福建南安縣的莊姓，受訪者的祖籍則是福建南安縣溪仔尾。崩崁庄廟天寶宮，主祀蘇府千歲，約在二十年前開始建廟，但因庄頭小，經濟不佳，迄今尚未完全落成。

崩崁在日治時代有「山鑼鼓」，是一位中國籍的「先生」來傳授的，使用的樂器有大、小鑼鈔和鼓，戰後即告解散，沒有再流傳了。

—— 1994年11月10日訪問吳金德先生（59歲，鄰長），羅世明採訪記錄。

崩崁集英堂（獅陣）

崩崁的集英堂是由員林「金江師」來教的，「金江師」姓莊，是芬園鄉溪頭人，曾到員林傳授武藝。「金江師」在崩崁教了一館以上，以太祖拳及獅套爲主，崩崁的「頭叫師仔」兼館主，是現年七十八歲的莊經，後來再傳給現年五十歲左右的莊金山，目前獅頭和「傢俬」都放在莊金山家中。

崩崁的獅陣是在日治時設立的，戰後沒出陣幾次，就「散

館」了，「散館」的主因是經費不足，無法維持。以前獅陣出陣，皆在十六至二十多人之間，大多是因為「刈香」、「好歹事」、鄉長上任等而出陣，至於庄外的出陣，則必須是好朋友來邀請，才會出陣，而酬勞的多寡，係隨對方支付，本館未限定價碼。

—— 1994年11月10日訪問吳金德先生（59歲，成員），羅世明採訪記錄。

楓仔坑順武堂（獅陣）

楓仔坑屬楓坑村，共有八鄰，八十多戶，約五百多人，庄內姓氏複雜，包括黃、張、趙等姓，並沒有人口較多的大姓。庄廟順天宮，主祀朱、李、池三府王爺，日治時代即有土造小廟存在，一九七四年方行改建。

楓仔坑的順武堂是由本庄的吳泉水（現年八十多歲）大約在戰後創設的。吳氏因為經商，認識伸港鄉海尾的黃波（若健在，約八十歲左右），閒聊提及庄中沒有人可教獅陣，「刈香」等場合都沒有陣頭可出，黃波聽了，便答應到楓仔坑來教武，並由吳泉水負責武館的設立。

黃氏在伸港鄉海尾及和美鎮中寮的十二張犁都有教武，剛開始時，黃氏每天搭車來楓仔坑教，晚上帶大家練習之後，隔天早上才回去，教得很勤，約三、四館之後，大家都已熟練，遂改為一段時間才來指導一次。

楓仔坑順武堂的拳種為近軟拳的鶴拳，打起來較文雅，動作也很漂亮，獅頭、「傢俬」都放在庄廟旁的房子中，獅頭是用白鐵製成的，有大、小二顆，都是黃波帶來的，小顆作為練

習之用，和傳統獅頭完全不同。

　　楓仔坑的武館只有在庄廟及寶藏寺有活動時，才會出陣，維持不易。其主因是楓仔坑的環境適合曬米粉，許多人世代都以手工製米粉爲業，甚至連聞名全國的埔里米粉，事實上也多爲此處製造，再冠上埔里的名字銷售，而埔里米粉也是本庄居民移居埔里後，才開發成功的。再加上位於山上，生產不易，必須更加倍努力，例如今年剛開幕的花壇鄉臺灣民俗村，離此約三公里，興建了九年，其間庄裡許多人都曾在民俗村中，參與興建工程。這樣的經濟環境下，楓仔坑的獅陣十多年來已很難再出陣。只有前幾年寶藏寺到鹿港「刈香」時，曾隨行一次，之後就沒有再出陣了。庄裡武館成員雖然還有十餘人，但各有各忙碌的事項，很難找人手。這二年庄廟想訓練新人加入，但只找到四、五人，人數過少，於是作罷。

—— 1994年9月28日訪問陳慶烘（66歲，連絡人），羅世明採
　　訪記錄。

社口碧桃園（北管）

　　社口的庄廟爲好漢大將軍廟，奉祀在泉漳之爭中護衛庄頭而犧牲的廖媽得等十二人，該村居民主要祖籍是福建泉州安溪。

　　碧桃園約是在日治時期設館的，現年五十八歲的江炳賢（連任五屆社口村村長）並不清楚當初設館的明確時間、館址及館主，只知道在中部軒、園「拚館」盛行時，芬園、竹林同屬「軒」的系統，而社口則與下茄荖同屬「園」的系統，各庄頭要在「拚館」時，支援與己同系的一方，故社口創立了碧桃園。

就江氏記憶所及，曲館曾請來的「先生」，一位是「戀先」，其次則是「木村」（諧音）。在「戀先」之前，還有其他「先生」，但是並不知道其姓名。

江氏十一、二歲左右，當時年約五、六十歲的社口舊埔人「木村」來教了四、五館，當時並沒有住在社口中街的館內（即館主家）。「木村」除了教一些基本的吹打、扮仙之外，因為自己是職業亂彈班的大花關係，也教了一些以大花為主的戲齣，但只教清唱而未教「腳步」。本館學成之後，便在一次「拚館」中對曲。這次「拚館」的地點，在現在鄉公所的三岔路口，共分三陣，持續了數天。這次「拚館」中，江氏唱了《天水關》、《渭水河》、《送妹》三齣戲，當時參與的成員中，就數他是年輕這一輩，後場如頭手鼓的陳清讚、張姓的通鼓手等，若健在的話，皆已百歲以上了。

江氏這一輩原來只學唱曲，四十幾年前便停止活動，「傢俬」多已不存在。因身為長子的關係，江氏又向父親江振和學習文場。後來歌仔盛行，社口內街常有老人聚集拉歌仔調，江氏也跟著學，因此，江氏後來曾在南投的一些布袋戲、歌仔戲團擔任頭手弦吹。江氏的伯父江海銀也擅文場，嬸嬸張氏則會唱曲，這種女子弟北管的風氣，是社口獨具的。

江氏在書櫥中翻出一些「木村」手抄的影印本曲簿，慷慨借給採訪者影印。這些曲簿保存良好，除了一些基本的鼓介、扮仙、吹排之外，還有弦譜「下四管」、三牌（帶詞）較為特別。江氏說「下四管」是絲竹及特殊打擊樂（如雲鑼）合奏，十年前迎神出陣時，有演奏這類「文管」。

—— 1994年8月17日訪問江炳賢先生（58歲，村長），蔡振家、王櫻芬、陳瓊琪、陳彥仲、黃幸華採訪，蔡振家整理

記錄。

社口集英堂（獅陣）

　　社口集英堂在四十多年前，由受訪者江炳賢（現任村長）創設，成立原因很單純，是提供給庄人農閒娛樂，以及廟會慶典時「鬥鬧熱」之用。那時有四、五十人在學，由江炳賢的伯父江振和負責教武。江振和是在「西螺七崁」學的，曾經拜過很多師父。江振和除了在本庄教過好幾館之外，也在竹林、下茄荖教過。後來，其徒張三（竹林人）留在社口繼續教，不過，張三以前也教過下茄荖等其他地方。

　　本館曾以分駐所後面的廖居財家作爲練習場所，每天晚上都要練習，學了一年多，並在廖家學舞獅。本館現任館主爲江炳賢，但因爲現在是工業社會，大家都到工廠上班，本館已經二十年沒練習，現在也不再出陣了。

　　江氏不但是本館的創始人，也曾跟江振和學過。本館的拳路主要是九天玄女拳（查某拳），屬軟拳、鶴拳，「手刀」很有力道，徛三角馬。本館的兵器種類很多，當時是一館一棚，不過，現在有些已經毀損了。江炳賢家中還保留部分的兵器，以及江振和留下的銅人簿和藥簿。

　　本館的獅頭屬於「合嘴獅」，館內用一張紅紙上書九天玄女，作爲祖師奉祀。

　　以前還在練習的時候，「傢俬」都是由學員出資購買，或者使用「公金」。如果收入多，就會支出一點給師父作茶水費。本館和竹林的集英堂有「交陪」，至於「拚館」的事，本館並沒有和人打架。本館現在已不出陣了，庄內若要迎神，會使用大鼓陣，或者到別庄去請陣頭。

—— 1994年8月17日訪問江炳賢先生（58歲，村長），林美容採訪，陳彥仲整理記錄。

芬園慶樂軒（北管）

慶樂軒在受訪者陳火印的上一輩就已存在，曾演戲數次，那時共有三十餘人，但在老一輩負責後場的人去世後，即告「散館」。本館曾請臺中客家人「阿番妹」（邱海妹）來教「腳步」，後場原有的班底本來就會了。「阿番妹」教了四、五館以上，其「館金」則是庄人共同合資。

陳氏在約二十歲時學曲，曾學過一齣《玉麒麟》，因本身對武術較感興趣，也有武功底子，故在戲中飾演武生盧俊義。當時還有黃玉柱（飾狄青）、林昆山（飾秦懷玉）、蔡森淼（小生）、張昆壽、黃賢宗等人演出。本館的後場有十餘人，包括張添榮（頭手弦、吹）、趙火（二手弦）、蔡瓶（司鼓）、梁楓（通鼓）等人。陳氏表示，本館還曾受結拜的社團邀請，到彰化、員林演過戲。

—— 1994年8月17日訪問陳火印先生（72歲，成員），楊嘉麟、羅世明、蔡振家採訪，楊嘉麟整理記錄。

芬園傳練堂（獅陣）

芬園村居民約三百戶，一千多人，祖籍多為泉州，屬於寶藏寺媽祖的信仰圈。本庄武館傳練堂為公有性質，據現任堂主陳火印表示，該館於其父陳井時即已存在，若要往前追溯，並不知道確切的成立時間，只知道館址一直在當地。本館在武

術方面，係傳承「爲師」的系統。「爲師」據說師承「鎚仔師」許允，武藝十分了得，曾在臺中縣烏日鄉、南投縣草屯鎭及彰化縣芬園鄉一帶，教過許多間武館。「爲師」之子蔡蒼其傳承父親的絕學，現年八十多歲，住在草屯，但已不再傳授武藝，傳練堂即代表「爲師」這一系統的堂號。芬園傳練堂曾請「爲師」來教過四館，之後就由陳氏本人授武，同時正式接任館主，當時陳氏約十七、八歲，在陳氏之前，則未設有館主一職。

獅陣現在平時已不操練，若要出「大場」，則需在前一、二星期召集人手練習，如果另外換新手，爲了避免演出不順利，也需要事先排練。至於出「小場」，則根本沒再度練習，就能出陣了。現在出陣的人數很難統計，如果要所有的兵器都能演出，至少需四十八人，但這還不包括舞獅和一旁打鼓的人員，所以每次出陣，端看屆時能召集到多少人，才能決定獅陣的規模大小。另外，出陣的範圍不限村內、外，村內多爲贊助朋友的性質，除此以外，鄉內機關落成或是「神明生」時，本館都會受到邀請。本館出陣的酬勞作爲「公金」，用來買「傢俬」或應付日常開銷，至於酬勞的多寡，則隨對方的意願，「公金」不足時，則由庄內較有錢的人家出資補貼，以維持武館的正常運作。

傳練堂的「傢俬」很多，部分放在館內，部分則放在陳火印的「頭叫師仔」黃鴻富處。本館的四顆獅頭都是由紙糊的「合嘴獅」，一顆已送給在臺中市開武館的姪子陳慶宗；另一顆是其父親傳下來的，年代久遠，現已損壞，不能使用，只知道自陳氏懂事以來，那顆獅頭就已十分陳舊了。現在的二顆獅頭，一顆是由館內人員用羌皮合製的，已有二、三十年歷史；另一顆則是向彰化市坑仔內的「阿隆」購買，據說「阿隆」製

作的獅頭頗有名氣，許多人都慕名前往購買。

陳氏常在縣內的舞獅比賽獲得第一名，他也會「踏八卦」這種較高難度的步法。陳氏在傳承方面頗有成就，其「頭叫師仔」黃鴻富現住芬園村內，也曾獲得縣級比賽的冠軍；姪子陳慶宗在臺中市授館，也在國中教舞獅，並曾去中國比賽，獲得第二名，以一般鄉間很少脫離村庄活動範圍之外的獅陣來說，這算是比較少見的情況。

芬園傳練堂從陳火印接下來時，就有祖師香爐而沒有奉祀神像。陳氏會接骨和一些輕傷的治療，至於家中的藥簿，則已被其子帶到中國上海。

—— 1994年8月17日訪問陳火印先生（72歲，堂主），蔡振家、楊嘉麟、羅世明採訪，羅世明整理記錄。

下茄荖蟠桃園（北管）

下茄荖蟠桃園已有百餘年的歷史，過去因為下茄荖常到鹿港「刈香」，需要北管做為頭陣，且又參加了彰化南瑤宮的「聖三媽會」，每十二年需輪值一次，但庄內欠缺大鼓陣，為了迎神、「遶庄」，所以創立了蟠桃園。

蟠桃園屬於北管，最早由頂茄荖的洪朝慶（別名「憨牛」）來教，之後來教過的「先生」，依次為「屁仔」、草屯李川、花壇口庄人劉東獻（偏名「臭獻先」）、洪塗錦（教曲）、王來生、謝士魁（教「腳步」）等人。要學北管的人，第一天要支付「先生禮」二角，並帶一本簿子，由「先生」因材選角，並填曲譜。洪塗錦過世之後，現在曲館皆由受訪者洪塗脹負責，擔任館主，並教樂曲和「腳步」。洪氏十七歲學

曲,當時約有六十多名學員,年齡層涵蓋自十四、五歲至四、五十歲的人,可分為二台表演。本館在晚上練曲,練習的地點在館內,不可將樂器帶回家,所以「傢俬」也都放在館內(現在則放置於嘉興宮內,西秦王爺神像也放在此處)。本館曾多次搬遷,以前也曾將館址設在永清宮,目前戲服還放在該處。本館以前設總理一人,出陣收入除供成員抽菸之外,其餘歸公,並由會計管理,樂器戲服由理事以「公金」支付,不夠的差額則由庄民樂捐。

目前蟠桃園的成員約二十多人,可出陣的有十多人,經常出陣的則有九人,即洪塗賑(總綱、班鼓)、洪吉耀(吹)、劉亦萬(吹)、洪建立(大鈔)、李四福(小鈔)、洪有來(響盞)、洪塗柱(大鑼)、洪火木(蘇鑼)及洪重輝(鑼、鈔)。另外,尚有洪朝琴(鑼),因年紀最大,較少出陣。

凡「神明生」、「刈香」、送殯(自洪塗賑擔任館主時,增列此項),本館都會出陣,過去無論「好歹事」的出陣,請主都要遞聘帖,館方則不開價碼,由請主決定。現在出陣泰半都先議價,每次約五千元(八人出陣),另外還要看排場、過夜與否,另議酬勞。本館出陣收入的一部分,會視作公費,並存入「公金」,以備買樂器之用,例如八人出陣,則以九人計算。若庄人邀請,較不敢出價;若廟裡出陣,則由爐主隨意補助;此外,本館還曾受邀到草屯、霧峰等附近的村庄出陣。

五十三年前,彰化客運前董事洪大墩(下茄荖人)輪值當年度的爐主,邀請蟠桃園到彰化市遊街,並上棚演戲二天,酬金六十元。本館在彰化公園和集樂軒對台,第一天演《秦瓊倒銅旗》,第二天則演《十八寡婦》,拚到晚上,可說大獲全勝。當時梨春園因為不知下茄荖及其曲館的緣故,怕蟠桃園會敗壞「園」的字號,第一天不敢參加。等到本館首日獲勝,就

錦上添花，幫忙召集所有陣頭，共二十五組，所以第二天本館獲得的錦旗，約有一百多面。第三天本館到彰化街上遊行，光是鞭炮錢，就花了四十元。集樂軒雖然也放鞭炮表示歡迎，卻故意把鞭炮放到鼓架上嚇人，錦旗都損壞了。第二年，豐原豐聲園向本館調人手，對棚者也是集樂軒。翌年南投城隍爺聖誕，「園」系的曲館也請我們助陣，對棚者仍是集樂軒，那次集樂軒則輸在理事的策劃和「綁火城」（用竹子綁雙層城樓，表演跳城，從上層跳到下層，並用棉花包蠟燭，點火燃燒，於火中跳城）。當時「先生」曾告知洪氏等成員，不可出去遊街，否則容易被追打。而且三餐也不能吃肥豬肉，否則容易失聲；戲台的桌上要放鹽巴，演到失聲時，可以拿來吃。

本館往昔活動踴躍，但現在的蟠桃園後繼無力，已接近「散館」的狀態。

── 1990年4月3日訪問洪塗賑先生（72歲，館主），劉秀玲採訪。1992年8月15日電話訪問，林美容採訪，陳錦豐、林美容整理記錄。

下茄荖傳練堂（獅陣）

下茄荖洪家有習武的傳統，受訪者洪明魁的祖父洪木牆，曾在清朝為官，並在草屯鎮頂茄荖將軍爺廟一帶訓練部將學武。由於洪明魁之父洪廷波是遺腹子的關係，無法隨父親習武，遂師承芬園縣庄的「為師」。「為師」師承「槌師」學武，但不知隸屬何館，至於「為師」則在縣庄自立館號傳練堂。

日治時期，「為師」並沒到下茄荖教武術，而是四個下茄

茗的人到縣庄習武，再回到本庄授武並成立傳練堂，洪廷波便是其中一位。洪氏非常好學，曾師事過「爲師」、「孤老平」（居無定所，一度住在芬園社口）、鹿港的「塌鼻仔師」（中國籍）等人，因「塌鼻仔師」爲傳英堂出身的關係，洪氏一度還曾將館號改爲傳英堂，但後來有人說「英」字不好，故對外仍用傳練堂。

洪明魁自幼從父習武，從八歲練至十七歲。習成後，便常跟父親四處傳館，日治時期洪氏常到北部金山、野柳、八斗子、七堵等地教武。當時，受到日本人禁止，武館不敢立館號，而是暗中學武。到了戰後，洪氏則曾至霧峰鄉五福村的新厝、南勢仔與烏日鄉溪尾寮、石螺潭、五張犁等地授課。洪明魁的長子洪錦漳（現年四十三歲），約八、九歲時開始學武，曾受到祖父、父親的教導，當時約有五、六十個學員，其中還有約十多個女性成員。

本館的拳法爲太祖拳，當初設館時有拜祖師。若有人要來習武時，也需要先拜祖師。但後來沒人學武，就不再奉祀了。洪家保留祖傳的銅人簿（上寫「戊辰年，洪記」），同時開設傳練堂國術館，也有父子相傳的接骨術。

以前每年本庄永清宮（主祀玄天上帝）三月初三「神明生」，或三月二十三日「媽祖生」時，本館會出陣熱鬧。若曾教過的分館所屬庄頭「鬧熱」時，本館也會出陣，但不接受其他「好歹事」的邀約。至於「逡庄」、「拜廳」的祝賀，則看請主的酬勞而定，但從未先行議價。

本館約有二十年沒活動，「傢俬」都已生鏽。因爲現代年輕人不太願意吃苦，本庄又多以務農爲業，工作較忙，學的人少。另一方面，「先生」的責任重大，不太願意教，何況若是教到愛惹是生非的學生，「先生」也要負責任。

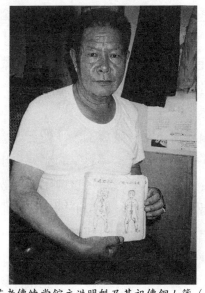

▲ 芬園鄉下茄老傳練堂館主洪明魁及其祖傳銅人簿（李秀娥攝）。

　　本館從未與人「拚館」，此外，本庄有傳練堂與英義堂二館，會互相借調人手，不曾失和。

　　日治時期，本庄還曾有二、三個人到頂茄荖向「竹興師」習武，但沒立館，也未在本庄傳武。若本庄「神明生」時，會依附在傳練堂內參加出陣，但那些人皆已逝世，若還健在的話，大概已七、八十歲。

—— 1991年8月23日訪問洪明魁先生（62歲，館主），李秀娥、林淑芬採訪，李秀娥整理記錄。

下茄荖英義堂（獅陣）

　　本庄屬「彰化媽」的祭祀圈，傳說「彰化媽」曾與寶藏

寺結下樑子，這是因爲耆老相傳，嘉慶皇帝曾到寶藏寺住了一晚，回京之後，頒聖旨賜給寶藏寺的「聖三媽」，結果聖旨被「彰化媽」接走，並黏在廟壁，不歸還給寶藏寺。因此，當「彰化媽」出巡到寶藏寺附近，怎樣都過不去，就是因昔日恩怨而被阻止的。

本庄參加南瑤宮「聖三媽會」，「聖三媽會」共有一千多會份，媽祖若「逡庄」至此，英義堂的獅陣會出陣迎接。本庄永清宮玄天上帝三月初三聖誕時，也會出陣慶祝。本館只在神明「鬧熱」才出陣，一般「好歹事」則不接，但已有五、六年沒出陣。

受訪者李溪河約三十歲時，開始向「東師」（李坤傳）學拳，師兄弟三十六個人，若連平林、新豐番仔田、草屯下庄、下茄荖一起算，還有五十多人。

「東師」（已逝二十多年）師承草屯人「湖師」練拳，「湖師」原本以牧牛爲業，後來向同義堂學舞獅，之後才自行成立英義堂。「東師」三十歲時，功夫已爐火純青，並能教自己的弟弟「陸仔」（李坤陸，現住草屯下庄）武術。日治時期「東師」約四十歲時，被聘來下茄荖教武，起初在簡厝教，再改到洪錦雲家，最後則在受訪者家中教了十多年，李溪河算是基本館主。「東師」死後，改由李溪河教導下一輩的人練武，目前還有人會向他討教。因年輕人多去工廠工作，不願練武，李氏已有十多年沒教，並從十八年前經營中藥店之後，便不再教武。而英義堂自五、六年前，就不再出陣了。

本館屬白鶴祖師傳下來的白鶴拳，但沒拜祖師。獅頭屬「開嘴獅」，一般以「紅頭獅」較多，至於「青頭獅」不能隨便出陣，若出動就是準備跟人「拚館」。由於獅頭具有神性，不可隨便拿出來，平時放置於鐵籠內，若要出陣時，還得「燒

金」、放鞭炮，才可請出。目前英義堂的「傢俬」，都放在李溪河家中。

本館以前曾到過草屯、番仔田、雙冬等地出陣，紅包由「先生」收取，後來幾次的酬金，則是被廟方拿走的。

—— 1991年8月23日訪問李溪河先生（75歲，拳頭師），李秀娥、林淑芬採訪，李秀娥整理記錄。

大茄苳腳（枋樹腳）英盛堂（獅陣）

大茄苳腳地名的由來，是因為本地有一棵百年以上的大茄苳樹，也稱為枋樹腳，屬進芬村。這裡大約有三、四十戶，有二鄰，約二百多人，最大姓即祖籍泉州府的蔡姓。

蔡輝澤負責的英盛堂，在日治時代即已存在。當初設立的目的有二，一是發揮村庄自衛的功能，以前一些人只要知道庄內有「長短支」（兵器），就不敢隨意到該庄鬧事；另外一個原因，是芬園鄉的寶藏寺每年在「天公生」正月初九至正月十一日三天，會由地方八角頭輪流主辦大拜拜，每次輪值二年，共有二次，第一年負責正月初九、初十的「起馬」，第二年則負責初十、十一的「落馬」，而「天公生」需要舞獅增添熱鬧氣氛，所以也有成立獅陣的需求。

大茄苳腳的英盛堂原來並不在這裡，而是在山上的新興坑，因為一九五九年的八七水災將房屋沖倒，遂遷移到此處。

蔡輝澤的父親蔡成（若健在，約一百多歲）為前任館主。英盛堂以前出陣的人手有五十多名，現在僅有三、四十人而已，由於怕舊的兵器損壞，不敢任意使用，現在都改用新的。本館有二顆獅頭，一顆是向彰化市坑仔內的「阿隆」購買，另

一顆則向員林牛埔頭的江先生購買。其實，蔡氏不只有這二顆獅頭，而是因爲舊獅頭都已送人，有人喜歡在家中掛獅頭，據說十分吉祥。另外，入厝時，喜歡請獅陣去踏七星、八卦，也是同樣的道理。

獅陣目前只有在出陣前，利用晚上練習一、二小時，老手一邊練，一邊教新手。「館金」的收入，則主要靠出陣酬金和庄人的樂捐維持。另外，蔡氏認爲，學武並不是用來逞勇的，這種觀念相當值得讚許。

蔡輝澤除了負責獅陣之外，每天早上還主動到寶藏寺附近道路掃街，這種熱心公益的行爲，曾受到李登輝總統及行政院長連戰接見表揚，這是除了獅陣之外，蔡氏最得意的事了。

蔡氏和龜桃寮的蔡箱皆屬英盛堂系統，但蔡輝澤提到的「阿紅」稱爲許紅，而許紅之前的武師爲「大石公蘭仔」，另一位師傅則爲「阿丑師」。蔡氏表示，已過世的許紅爲大竹村人，曾在同安寮、草屯平林教過，在大茄苳腳則教過二館，拳種爲鶴拳。

—— 1994年8月31日訪問蔡輝澤先生（74歲，館主），羅世明採訪記錄。

下山腳傳練堂（獅陣）

下山腳約四、五十戶，一百五十多人，主要姓氏爲祖籍福建安溪、堂號滎陽衍派的鄭氏。庄裡雖有一間土地公廟，但多到寶藏寺祭拜。

下山腳屬縣庄村，獅陣一直十分熱鬧。傳練堂堂主鄭有章回憶，以前新兵要入伍時，都會有獅陣出陣歡送。傳練堂所

彰化學

習武藝，主要為太祖拳。鄭氏另設武館之前，曾到草屯向「為師」之子蔡蒼其請益。本館是由鄭氏的父親鄭朝枝所創設的，不曾請過「為師」來教，而是到縣庄向「為師」學武，回來之後才設館。鄭有章表示，「為師」獅陣使用地位崇高、武藝高強的「青頭獅」。此獅若出陣打死別館成員，有恃強凌弱的嫌疑，必須要賠償。但據蔡蒼其的說法，「青頭獅」是其父上一輩許允所使用，且若發生事故，則互不理賠。

本館現在的成員約四十多人，「傢俬」甚多，關刀、雙刈格等都放置在館中，出陣時，會召集下山腳各戶的壯丁，以「縣庄山腳傳練堂金獅陣」名義山陣，平均每戶約出一位壯丁，大部分都是配合寶藏寺的祭典或鄉公所邀請的一些慶祝活動，出陣收入作為「公金」，若仍不足，便由成員共同分攤，經濟較寬裕的多負擔一些，收入少的少負擔一些，才能解決經費問題，由於出陣收入有限，為了維持一個武館的存續，必須靠成員的犧牲奉獻。

下山腳傳練堂現仍有「獅鬼仔」及四顆獅頭，二顆在彰化購買，另二顆為鄭氏自製，都是「青頭獅」，三顆獅用紅布蓋住，另一顆獅頭頂上還有王字，每顆製作約需二、三天。本館沒有祭祀祖師，只在出陣時「燒金」而已。

—— 1994年8月18日訪問鄭有章先生（60歲，館主），羅世明、楊嘉麟採訪；9月29日訪問蔡蒼其先生（76歲，武師），羅世明採訪，羅世明整理記錄。

山腳傳練堂（獅陣）

山腳屬於縣庄村，共有三鄰，五十餘戶，約二、三百人，

這裡的姓氏相當複雜，而縣庄以張、謝二姓最多。山腳本來沒有庄廟，最近正在興建觀音媽廟，尚未完成，也還沒有命名。

山腳傳練堂全名是「縣庄山腳傳練堂」，有別於「縣庄傳練堂」以及「縣庄下山腳傳練堂」。「縣庄傳練堂」是縣庄地區傳練堂的源頭，據受訪者周參根表示，曾聽年長的前輩傳述，縣庄傳練堂從創立到現在，約有三百多年的歷史，本館的獅陣則是郭龍（蔡爲的師兄弟，若健在，約百餘歲）傳來的。郭氏本人並未設立武館，但有教武藝，周參根的父親及父執輩四、五人，都曾向郭龍習武，然後再教周參根。周氏十二、三歲即開始學武，二十歲的時候，曾到鹿港鎮牛埔教過「暗館」。由於周氏居處靠近山區，二十歲時，開始和庄裡的獅陣分開出陣（約1950年代），爲了和庄裡原有的獅陣區別，周氏維持縣庄武館原有堂號，但在縣庄後面，多加了「山腳」二字。周氏表示，七、八年前，同樣住在山腳的鄭有章來學獅陣，功夫尚未學到家，就急著另組獅陣，稱爲「縣庄下山腳獅陣」，所以縣庄村共有三團獅陣。若到遠處出陣，便將三陣合

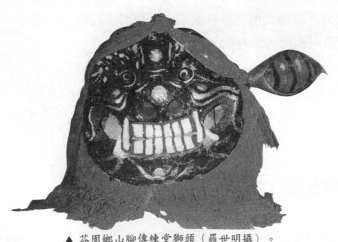

▲ 芬園鄉山腳傳練堂獅頭（羅世明攝）。

成一陣，庄裡活動則分開出陣。

　　周參根現在較少協同縣庄獅陣出陣，而常和芬園村陳火印的傳練堂「交陪」，互調人手。有時出陣，還得調五、六館的人手，才湊得出來；但若是較小的陣頭，也要四、五館的人手。大陣頭含「出傢俬」要三、四十人，小陣頭只出獅頭，老一輩都是義務幫忙的性質，但年輕一輩的價值觀不同，若沒有酬勞，就不願意參與，導致舞獅的人手越來越難找，出陣也越趨簡略。踏七星、八卦、十字陣這些步法，都沒閒工夫做了。

　　周氏表示，本館的獅陣主要是爲了敬神之用，不會去和別人較量，並維持義務性質，也不像有些獅陣會有趁機敲詐的行

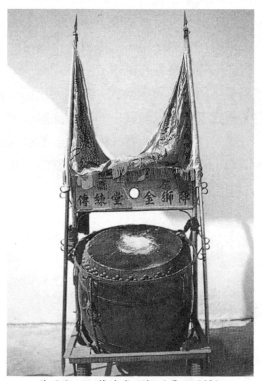

▲ 芬園鄉山腳傳練堂鼓架（羅世明攝）。

爲。至於「館金」，則由成員出資或出陣酬金維持。

　　周氏的獅陣最特別的一點，是其基礎雖然來自縣庄武館，但是三十幾年前，周參根夢到元始天尊，並遵照指示，將神位請回家中之後，獅陣的內容就有了變化。周氏在睡夢時，元始天尊會託夢來教獅套、「傢俬」等，所以周氏的蓮花拳、踏八卦、七星，以及獅陣入廟要踏七星，入廟內後改踏八卦這些規矩，都是神明在夢中的指示。非但如此，周氏撙接、草藥的學問，也來自元始天尊的夢授。元始天尊甚至還在夢中提醒，練功夫時，也要吃藥輔助，才不會練出毛病。因此，周氏家中目前還供奉著元始天尊的神位。

　　山腳傳練堂的現象相當特殊，以縣庄原有的太祖拳立基，後卻因元始天尊的指示，另外練就了不同的功夫和獅套。甚至連獅頭也是由神明在夢中化境，依樣製作玉虛宮元始天尊的崑崙正金獅，有別於縣庄原有的獅頭。

　　周氏曾獲臺中國術館聘請教武，講到縣庄過去獅陣「青面獅」的歷史，周氏表示，以前縣庄的「青面獅」，因爲有許允的關係，十分風光。許允和西螺「阿善師」的師父爲師兄弟，家中有十多甲地，不愁吃穿，武藝極佳。當時「青面獅」若出陣「拚館」，還要先與對方訂定互不賠償的契約。

―― 1994年11月10日訪問周參根先生（62歲，館主），羅世明採訪記錄。

縣庄傳練堂（獅陣）

　　縣庄屬縣庄村，共十五鄰，居民五、六百戶，約四千多人，主要姓氏爲謝、張二姓。庄廟代天宮，內祀五府千歲中的

李、池、范三王。其中，池府王爺是祖傳的神像。受訪者蔡蒼其他們這一輩在十多年前，將原來供奉土地公的天公壇加以改建。至於祭祀活動，則配合寶藏寺。

縣庄是傳練堂的發源地，獅陣在日治初期（1895年左右）就很興盛，一直是地方的傳統技藝。日治末期（1937年以後），因政府禁止學武，遂停止公開練習，兵器毀壞便繳給政府，宣布「散館」，只剩下部分人員私下繼續教學。戰後，縣庄的獅陣立刻復館，先由首任村長張佳賓負責籌設，館址設在其堂弟張佳州的廢棄工廠中，後來換鄭清輝擔任館主，後繼者依序為羅木順、郭金源、謝德裕、張榮德（張佳賓之子）等人，之後就沒有再傳館，大約是近十年前的事了。今年（1994）新任村長謝鎮嶽有意再度復館，而且，今年底進芬村的寶藏寺要到鹿港「刈香」，縣庄也要出獅陣隨行，勢必會再組團練習。

根據受訪者蔡蒼其表示，所能推知最早的傳練堂歷史，是其父親的師傅「鎚仔師」（若健在，約一百二、三十歲）那個時代。「鎚仔師」姓鄭，是次任館主鄭清輝的曾祖父，「鎚仔師」最有名的，是長、短棍的技藝，長槌叫「丈二」，短槌叫「六尺」，是以木棍的長度命名。因為古代沒有槍，「丈二」算是最長的兵器，「鎚仔師」用「丈二」接敵時，有穿透對方身體的本領，盜匪若來庄裡，遇到「鎚仔師」的「丈二」，就會被纏住，無論如何閃躲，都跳不出「丈二」的範圍。「鎚仔師」還有一項特殊的技藝，就是能夠縮骨，睡在蒸籠裡，因為以前的蒸籠較小，這種技藝很不簡單。

和「鎚仔師」同時，縣庄裡還有一位名叫許允的武師，許氏年齡和「鎚仔師」相仿，但武功卻極為了得。許氏並未師承傳練堂，而是向一位中國來的茶葉商人學武。這名中國商人賣

▲ 芬園鄉縣庄傳練堂傢俬
　（林美容攝）。

▲ 芬園鄉縣庄傳練堂傢俬
　（林美容攝）。

▲ 芬園鄉縣庄傳練堂傢俬
　（林美容攝）。

▲ 芬園鄉縣庄傳練堂傢俬
　（林美容攝）。

茶途經縣庄時，看到那時還是小孩的許氏正在放牛，還一邊玩石頭。中國茶商看他動作姿勢不凡，天生有練武的底子，會是個奇才，遂收許氏為徒。

縣庄的人都很和睦，許氏學成後，曾加入縣庄獅陣並一起出陣，但許氏沒有在武館中教武，至於許氏是否私下收徒，則沒有人清楚。許氏都是以代表天下無敵的「青面獅」（臉部是青色的，頭上還用青漆漆上「王」字，王字若用紅漆或金漆上色，都不是青面獅。只要王字是用青漆所寫，不論是框紅色或金色邊，都是「青面獅」）出陣，別館若看到「青面獅」出陣，都想要比試武藝，所以要先訂定互不賠償的契約。

有一次，縣庄獅陣到某間廟宇，該廟的廟祝想試功夫，遂請老師傅喝茶，老師傅假裝說：「要試功夫，請我們的徒弟去！」其實是派許允出去。廟祝拿茶給許允時，順勢一腳踢過來，廟祝的功夫不錯，但許氏茶杯一接，馬上跳到廟樑上，不僅未被踢到，茶湯也沒有溢出，還在樑上邀廟祝喝茶，廟祝登時嚇壞了。許氏又說，等茶喝完之後，再打拳給廟祝看。待許氏姿勢站定，一運氣，地面跟著陷落，廟前地磚立刻壞了好幾塊，廟祝看了，連連搖頭服輸。

還有一次，獅陣到了西螺、虎尾一帶，那裡的「西螺七崁」以及一些宋江陣都相當出名，獅陣一到，就看到當地人擺好陣式，在二張椅子上擺了一張桌子，桌子再擺一個甕，甕上放刀，說是要「割獅血」，看獅陣如何表演。許允看到，就跳上桌面，雙手將約七尺二長的青布撕開，再拿起刀來，在桌上演練，並高喊：「要割師傅的來！若割得師傅，獅頭拿回去！」結果沒人敢動手，獅陣順利返回。

有人耳聞許氏盛名，就到庄裡來找許允，希望能夠見識其武藝。進了村子後，看到有人在牧牛，就上前詢問許氏家在

哪處。那人說，等我把牛綁好，再帶你去，當時約在十月秋收
完畢，田裡的泥土早就已經乾掉，而且被太陽曬得十分堅硬。
只見牧牛人用手戳穿田埂硬土，拿線穿過，把牛綁起來。問外
庄人說，是否還要去見許允。那人說，既然來了，還是去看看
吧。於是，牧牛人帶著他往許家走，路旁種有大樹，牧牛人突
然跳上去，將粗樹枝拉斷拿下，告訴外庄人，樹枝阻擋著太礙
事，許家就在前面。外庄人十分驚訝，問牧牛人許允是什麼人
物？牧牛人回答是自己的師傅。外庄人嚇得不敢再去找許允，
因為徒弟都這麼驚人了，師傅還得了！其實，那個牧牛人就是
許允。

　　許允在日治時代即已去世，之後，縣庄獅陣就沒有這種本
事的高人，遂不敢再以「青面獅」出陣。

　　蔡蒼其的父親蔡為，人稱「為師」（若健在，約一百
歲），日治之前，向「鎚仔師」習武，同一輩的學員約有十餘
人，「為師」的師兄弟郭龍最早開始授徒，不過郭氏沒有設
館，也不會舞獅，於是有人就勸「為師」出來教。「為師」在
縣庄收了些徒弟，並到新興庄和圳墘（二地為今圳墘村）授
武。因為日治時期，政府嚴禁練武，停了一段時間，只有少
數「為師」的徒弟在他家中私下練習，其中，張火旺（已去
世）、謝春魁（已去世）二位，年紀較蔡蒼其略大一些。戰
後，縣庄傳練堂復館不久，「為師」和其長子蔡鶴鴻（比受訪
者年長三歲）外出傳武，縣庄則交給張、謝二氏和蔡蒼其共同
負責。張、謝二位武師去世後，就由蔡蒼其一人獨挑大樑。約
十年前，蔡氏離開縣庄，遷居草屯，縣庄的獅陣便暫時解散。

　　「為師」的武藝不全然傳承自「鎚仔師」，除了武藝上
另遇高人之外，「為師」還將傳統的獅套（和南投包尾相同）
改變成新的型式。「為師」曾到埔里經商，住在旅社，早上起

床在院子練武。隔壁住著一位中國來的賣參商人，聽到打拳的聲音，遂出來詢問「爲師」是否在練功夫。「爲師」很不好意思地表示，自己是胡亂比劃一下而已。那位中國商人稱讚「爲師」的姿勢打得不錯，並表示他打的也是太祖拳，只是「爲師」的拳較硬，他的較軟。「爲師」的身材較高，人較壯，中國商人較瘦小，硬逼「爲師」打他，並且說若被「爲師」打倒，不敢再找他打拳；但若「爲師」打輸，則要「爲師」拜入門下。「爲師」不得已，只好出拳，中國商人不反擊，「爲師」卻一直打不近身，最後就拜那名商人爲師，向他學拳。

這位中國商人本身拜過三位師傅，等於練過三種不同的拳路，加上縣庄原來的太祖拳，「爲師」等於學了四種拳。所以「爲師」之後在縣庄獅陣安爐，都需奉祀四位祖師，太祖先師是縣庄傳統的祖師，至於九天玄女、白鶴先師、賢巧先師三位，都是跟中國商人學武之後加祀的。像雙刀的「鯉魚點水」是屬九天玄女系統的，「四門」則是「白鶴現身」，屬短肢鶴（短肢鶴打起來速度快，長肢鶴動作慢，有吆喝聲，近太極拳），是白鶴先師的拳法；只有「鎚仔」、「中盤」、「三鐮」才是縣庄原有的。「爲師」告訴過蔡蒼其，中國商人的拳確實較軟、較巧也較犀利；至於縣庄原有的太祖拳，較硬、拙，而且較打不到人。傳練堂安爐時，也有懸掛祖傳的對聯：上聯「傳授技藝爲根本」、下聯「練習工夫知進退」，橫批則是「傳教授練仗義同」。

戰後初年，「爲師」和蔡蒼其的長兄蔡鶴鴻到處授武，蔡蒼其因爲沒膽量教人，遂留在縣庄，「爲師」在烏溪以北教過的地方有烏日鄉石碣潭、五張犁、霧峰鄉南勢仔；烏溪以南，則有芬園鄉茄荖村的茄荖尾、普瀘庄（庄仔）、芬園村陳火印的武館、縣庄本庄武館，以及圳垹一明一暗二處武館。

石螺潭（石林）那館開設的原因，是因爲「爲師」在茄荖三位弟子之一的洪登波到石螺潭看風水，遇到當地武館師傅「軒仔」（梁姓），「軒仔」是彰化市「大俊師」的弟子，洪氏和「軒仔」二人碰面就較量武功，結果竟不分輕軒，「軒仔」遂問洪氏的師承。洪登波邀「軒仔」來縣庄見「爲師」，結果和「爲師」套招，打了一整晚，「爲師」只守不攻，「軒仔」卻打不進去，最後「爲師」向「軒仔」說，我打一套，看你能否防得住，結果「軒仔」招架不住，甘拜下風，同時要拜入「爲師」門下，但「爲師」不肯，只願以朋友相待，「軒仔」執意拜師，並且要將原有武館改爲傳練堂，最後「爲師」同意收「軒仔」爲徒，但堅持不能改館號，才符合武館倫理。

另外，圳墘村的二館（新興庄和圳墘），在日治之前，是由「爲師」去教的，日治時一度停止，戰後又由蔡蒼其的長兄蔡鶴鴻去教。新興庄那一館，是由曾水土（現年八十八歲）所組，沒有獅陣，都和縣庄合出，算是「暗館」。圳墘那館，在蔡鶴鴻之後，由「爲師」的徒弟「阿國仔」（陳姓，若健在，約八十多歲）負責教武，「阿國仔」只會拳術，獅套是蔡鶴鴻兄弟去教的，館主原先爲陳石柱，後由其子陳松田接手，但戰後「阿國仔」教了一陣子，就遷居草屯，武館也隨之解散。

臺中縣烏日鄉五張犁的館主名爲青山。「爲師」到五張犁教時，晚上偶爾會睡在當地，有天「爲師」已在休息，一些徒弟還在練武，大里鄉（今爲大里市）溪頭仔來了一些人，把武館的香爐拿走。徒弟趕緊跑去告訴「爲師」，「爲師」表示，別人要拿，就讓他們拿走吧！可是徒弟以及附近的武館師傅、朋友，都鼓動「爲師」一定要討回面子，「爲師」遂順應眾意，前去要回香爐。結果對方不敢出面，除了送還香爐之外，還鄭重道歉。蔡蒼其表示，這是因爲其父受大家的歡迎，大家

樂於「交陪」的關係。

　　「為師」五十九歲時，在五張犁因左手中風去世。其後，長子蔡鶴鴻仍繼續授武，但其個性和「為師」、蔡蒼其父子截然不同，極為剛強好勝，只能占人便宜，不能讓別人占到一絲便宜。蔡鶴鴻的雙刈格磨得鋒利無比，一言不合，即和別人打架，許多人都很怕他。蔡鶴鴻為了使武功更進步，曾以雙手穿插於小石塊中作練習，藉以增強手指的硬度，練久之後，手指會痛，就再以「藥洗」推拿手指，繼續練。蔡蒼其表示，這種練法會對眼和肝造成損傷，有人這樣練習，導致眼睛嚴重受傷。同樣為了練指力，蔡蒼其就採用較不會損傷的方式來練，他把舊紹興酒瓶拿起來，雙手輪流接、放瓶口，反覆練習也有功效。蔡鶴鴻在父親「為師」去世之後，曾回到父親弟子傳館的下茄荖去教，然而那個「為師」的弟子不肯相讓，蔡鶴鴻和他比武，很快就占了上風，拿著雙刈格抵著對方的喉嚨，才逼對方讓出武館，其性格暴烈可見一斑。

　　「為師」去世後，有留下銅人簿等東西，都被蔡鶴鴻拿走，蔡蒼其拿不到，只好借來抄。蔡鶴鴻後來遷居板橋，五十五歲時罹患肝炎去世（蔡蒼其猜測和練指力傷肝有關），其子將舊的銅人簿以一頁一百元的價錢，賣給一位中國人，反而只剩蔡蒼其那本還留存著。

　　縣庄近來又有一些人另組獅陣，但制度、拳法、獅套都有大幅度的改變，精練度和以前相比，也相差甚遠。周源發為郭龍的徒弟，其姪子周參根向周源發學拳之後，又向南投市內頭溝的曾添興學獅套（短肢鶴拳，非太祖拳系統），學成之後，以傳義堂名稱設館，被庄民質疑武館名稱後，又改回傳練堂。但據周參根表示，其獅套皆為元始天尊夢授，不是跟別人學的。另外，鄭有章也組了獅陣，鄭有章的父親是「為師」的徒

弟，鄭有章的獅套應是向周參根所學，設館之前，還曾到草屯請蔡蒼其教他三套武藝。

—— 1994年9月29日訪問蔡蒼其先生（76歲，武師），羅世明採訪記錄。

龜桃寮玉桃園（北管）

龜桃寮玉桃園於日治時代即已成立，戰後還曾出陣過，之後，成員即逐漸散失，當時的成員，現在大概都在八十歲以上，但這些人皆已過世或搬離本地，已找不到適合人選可以採訪。

—— 1994年8月31日訪問蔡箱先生（68歲，鄰館館主），羅世明採訪記錄。

龜桃寮英盛堂（獅陣）

龜桃寮屬同安村，共六鄰，一百多戶，約六百多人。大姓為祖籍泉州府的蔡姓。村廟慶安宮，約在六、七年前才興建，裡面奉祀先民自中國帶來的天王爺、五使爺、池王爺三尊神明，每年農曆七月十五日舉行祭典。慶安宮未興建之前，神明都由值年爐主輪流奉祀。

臺灣地區早期武館的形成，如同鄉團，具有保鄉衛民的使命，而在農業社會裡，鄉民皆以寺廟為信仰、活動中心。武館則扮演迎神賽會和展現武術的角色，也有驅逐盜匪的作用。日治末期，政府嚴禁臺灣人習武，中部武術界盛傳「厝師好拳路，胡師好獅被」。「厝師」（「大箍厝」）是當時草屯英義

堂的武師，拳路非常有名，其次則是員林三條圳春盛堂的「胡師」。許朝聚（「阿煌師」）結合「尪師」的拳套及「胡師」的獅技，將本館取名為「英盛堂金獅陣」。

戰後，國民政府遷臺，並提倡國術，各地爭相聘請「阿煌師」傳授武術，其全盛時期約在一九四九年左右，共有十多館。當時計有草屯英盛堂、坪林英盛堂、中寮仙洞坪英盛堂、芬園龜桃寮英盛堂、進芬村英盛堂、猴坑英盛堂、頂崁仔英盛堂等十多館，跟隨習武者有四、五百人。但現今工商業社會發達，為使傳統武藝不致失傳，英盛堂仍持續傳承，例如接受草屯鎮土城國小聘請，教導小學生習武，藉以發揚先人的精髓。

堂主蔡箱的父親蔡金朝（若健在，約八十餘歲）為前任堂主。英盛堂的人手目前逐漸流失，現在能召集的人手約三十多名，出陣時通常要動用二十至三十多人，甚至曾經只有十多人的情形，因而常和進芬村同堂號的獅陣互相支援。本館的兵器共有新、舊各一套，但舊的兵器，被許多成員偷拿一部分回家珍藏，現在已殘缺不全。公有的獅頭有三顆，私人擁有的大概也有三顆，現在的獅頭是「合嘴獅」，是在員林東山購買的，製作人是已過世的「海其」，「海其」製作獅頭也有其傳承，現在本館購買獅頭時，仍是向「海其」的弟子購買。

英盛堂目前的經費，皆依靠過去「公金」放款的利息維持，以前出陣酬勞都納入「公金」，現在因為大家十分忙碌，抽空幫忙出陣又十分勞累，所以出陣收入，蔡氏已改為直接分給參與的成員。

談到「拚館」，蔡氏顯得十分興奮。蔡氏表示，戰後初年，本庄有人搬到高雄縣旗山，旗山有武館「拚館」比賽，於是吆喝了六十多人，組獅陣到旗山。當地「拚館」的方式，是在整個旗山街上走，武館之間互拚，整條街打遍之後，獲勝最

多者即爲冠軍。蔡氏表示，旗山當地有一〇八人的宋江陣，本館只有六十多人，還是獲勝，並得到冠軍，領了一面旗子回來，可惜已遺失了。另外，本館還曾以草屯平林的名義出陣，在縣內比賽得過第一名。

—— 1994年8月31日訪問蔡箱先生（68歲，館主），羅世明採訪記錄。

猴坑英盛堂（獅陣）

猴坑屬同安村，有四鄰，居民五、六十戶，三百多人。本地武館英盛堂近十年來早已不再出陣，成員也已過世，無法尋訪。

—— 1994年9月2日訪問當地五名村婦，羅世明採訪記錄。

頂樟空樟樂軒（北管）

樟樂軒約在二十年前創立，起因是居住在頂樟空的當地人，因爲對傳統音樂感到興趣，所以大家集資聘請竹林集雲軒的張火蒼到當地指導，起初大家學唱歌仔戲，後來才逐漸改學大鼓陣。原本約有二十人左右參與，人數慢慢因故流失，原因是在學習時間經常與農忙時間相衝突，只有在農閒時，大家才能繼續學曲。

受訪者許朝漢表示，他學過大鼓陣所需的各種樂器，但哪一樣都不精通。許氏強調，要學好樂器，必須具備天才的條件，遂舉其孫子爲例，才十多歲，樂曲過耳不忘，即能用笛子

吹出。許氏極力推崇孫子能在學校學習傳統曲藝，是一個好的管道。平時許氏自己練習吹笛時，也接受孫子的個別指導。

　　樟樂軒的館址設在農會隔壁，平時就在館中練習，「傢俬」也存放在該處。本館現在的館員約有十多名男性成員，目前仍有活動，舉凡迎神、送殯，皆能立即組合出陣，每次出陣的收入約五、六千元，由成員均分。大家在有出陣的情況之下，才會集合練習，練習的時間通常是吃完晚飯之後，但時間長短並不一定，有時會練到深夜十二點鐘，不過，有時興之所至，館員們會因聊天而忘了練習。本館練習的過程中，沒有食用點心的習慣。至於學曲的方式，則是由一人念譜，館員各自記下曲譜，故沒有學習唱曲。本館學過的內容，則有《三仙》和【番竹馬】、【一江風】、【風入松】等曲牌。

　　本館出陣時，平均有三至五人參加，大鼓則是指揮。許氏平時負責彈樂器，至於打鼓，只在沒人手擔任時，許氏才充當鼓手，至於本館出陣最常演出的曲目，包括【風入松】、【慢吹場】、【一江風】及【大瓶祝】。本館以前在彰化時，曾遇過「拚館」，但許氏斥為無稽，如遭遇此事，會自行抽身。

　　樟樂軒目前並未奉祀任何神明，許氏隱約記得，過去在館中曾奉祀某一位祖師，但房屋改建之後，就不再奉祀。

—— 1994年8月18日訪問許朝漢先生（58歲），陳瓊琪採訪，黃辛華整理記錄。

潮州寮勤習堂（獅陣）

　　本庄的村廟是潮賢宮，一九九一年前才蓋好，主神是太子元帥。建廟之前，由輪值爐主的方式奉祀神明。

　　潮州寮的勤習堂在戰後五、六年（1950～1951）設館。戰後初期，眾人爲了鍛練身體，以及在神明「遶庄」時「鬥鬧熱」，就由庄人合資，到外地請師父來教武。勤習堂的館址設在館主家中，潮州寮（同安村第21至24鄰）及坑頭（中崙村第14至16鄰）二庄的子弟，合併在此一同習武。

　　受訪者蔡金龍和張清錦（人稱「清課」，現年六十二歲）爲現任的拳頭師父。二人一同教武，可以互相彌補遺漏之處。蔡氏十八歲時，向埔心瓦窯厝人「阿松」（姓張，當時年約四十餘歲）習武。「阿松」來教了三、四年，每年教二館，天氣熱時則暫停授館。「阿松」平常每天下午就到館主家，教到晚上十點多，才返回員林。館內的獅套、拳頭、「傢俬」都是「阿松」教的。「阿松」的徒弟賴樹木（人稱「阿埔仔」）是員林三橋里（舊名三條圳）人，曾接替「阿松」教了二、三年。蔡氏也向賴氏學過。後來，蔡氏就和張清錦共同接下教武的任務，直到現在。

　　「阿松」師承「檳榔囝仔」（人稱「做佛仔師」），以前還曾在鳳金、海口林、二林、花壇灣仔口、國姓鄉北山村、芬園鄉南豐寮（屬進芬村）等地教過武館。

　　勤習堂的館主，一直都是由「昌仔」（姓薛）擔任，成員每天晚上到他家練習，由「昌仔」負責點「電土火」、供應茶水，並負責「先生」的晚飯，但並沒有煮點心。本館現在練習的場所，則改在附近一戶有前埕的人家。這戶人家並不是館主，只是提供場地和茶水的人而已。不過，本館現在也不太練習了，頂多是出陣前一天，召集大家稍作練習而已。

　　蔡氏曾在勤習堂內學過太祖拳，是屬於少林拳的系統，至於兵器及其他「傢俬」，由於很久沒有使用，已忘記了。不過，這些「傢俬」現在仍存放在張錦祥家中。勤習堂獅陣的

獅頭屬於「簸仔獅」，也就是「合嘴獅」，是很久以前傳下來的。而拳譜、銅人簿這些東西，好久之前就已亡佚了。本館主要奉祀太祖祖師、少林祖師、白鶴童子及觀音。通常在開館時，會有「安祖師」的儀式，四個月後若不再教館，就把寫有神名的紅紙撕下，作為「謝神」之舉。

本館只有在庄內迎神（例如農曆三月十二日迎寶藏寺的媽祖）或「刈香」時才會出陣。此外，村民入厝時，也會出陣。這些通常都是義務性的，不過，村民多半會依誠意支付酬勞，或提供香菸、咬青等。如果是外庄來邀請，本館也會出陣，地點則以員林方面較多。最近一次出陣，是去年到新營太子宮「刈香」，而今年十月十二日，輪到八年一次的「八寮角小普」（龜桃寮、翁仔寮、同安寮、食水坑、猴坑、潮州寮、豬母乳坑、中崙），則不會出陣。

本館的經費來源，除了每一位成員所交的「館金」（約幾千元）之外，還包括出陣時，村民所給的酬金。以前不論金額多寡，都全數交給師父，用來買兵器、「傢俬」等。但現在是工業社會，若要練武或出陣，都必須向工廠請假，因此，若酬金較多，就平分給眾人，或多或少作為補貼；若金額較少，則充作「公金」。不過，現在出陣的人數也不多了，大約從一、二十人到二、三十人左右。十餘年前，則有三、四十人。最盛的時候，館內成員還有八十幾人，但現在年輕人對武館比較沒興趣，平時也要念書或工作，沒時間學武。所以，現在的成員，最年輕的都已三十多歲，而年齡最大的蔡氏，只有在大場面時，才會親自出馬。

本館平時和同一旗號的武館（如埔心瓦窯厝的勤習堂）有「交陪」，這是因為祭拜同一祖師的緣故。至於和其他堂號武館的關係，如龍井鴨母寮武館，曾有「拚館」連拚三天三夜的

紀錄。這多半是在「排場」時，爲了展威風而致。至於附近的龜桃寮，還有英盛堂武館存在。

—— 1994年8月18日訪問蔡金龍先生（70歲，武師），王櫻芬、林美容採訪，陳彥仲整理記錄。

圳墘受連宮大鼓陣

圳墘村共有十一鄰，二百三十戶，一千多人左右，主要姓氏爲陳姓。庄廟受連宮，主祀玄天上帝，約在八七水災（1959年）前建立的。

受連宮大鼓陣目前純粹爲老人們娛樂的性質，受連宮有廟會活動時，會出陣「鬧熱」，但大鼓陣目前沒有吹，也欠缺正式的組織。

—— 1994年8月29日訪問廟前某不具名人士，羅世明採訪記錄。

芬園鄉溪頭集英堂（獅陣）

〈訪問莊鴻淇先生部分〉

溪頭村有二十一鄰，四百多戶，居民約一千二百多人，主要姓氏有陳、莊、黃，莊姓來自惠安，其他姓氏則不太清楚。村廟靈安宮，日治時代即已存在，奉祀靈安尊王，每年十月二十三日靈安尊王聖誕時，有固定的祭祀活動。

溪頭原來即有武館，爲集英堂，由本地人莊金江來教武，其子也有學武，現於員林仁愛中醫醫院擔任推拿師。莊金江之

後，就由其「頭叫師仔」員林人張風燕來教。

對於以前集英堂的歷史，集英堂堂主莊鴻淇因為年紀較輕，所知極少，只知集英堂皆為「金江」所傳出，而原先參加集英堂的一些成員，大半皆已過世，獅陣遂逐漸解散。直到1993年8月，因為溪頭村社區活動中心成立，由莊鴻淇擔任理事長，遂發起重新設立獅陣，也稱為集英堂，並重新延請員林張風燕（現年七十多歲）來教一館，但只傳授舞獅的基本步法「四門」。

集英堂去年曾通過省政府的資格考核，並評為甲等，考核之前，縣府曾撥經費補助，考核結束後，武館因為沒有經費收入，遂一直停擺，沒有再練習。本館現有成員約四十多人，出陣則約二十多人，「傢俬」都放置在社區活動中心。本館雖有拜祖師，但僅在重新設館時，由張風燕主持祭祀，莊氏並不清楚祖師是哪一位。

〈訪問黃蓮杉先生部分〉

黃蓮杉為溪頭村村長。對於莊鴻淇不知道的部分，黃氏表示，集英堂在戰後（1945年）就正式設館，但日治時代溪頭即有獅陣，只是受政府禁止，只能暗中傳習。武師部分，目前所知最早的為「金江」，其子「阿金」現居員林舊市區，開設「金江國術館」。「金江」所授為鶴拳，曾在烏日溪尾、員林出水、大村犁頭厝、草屯北投里教過。其「頭叫師仔」張風燕為員林人，現居員林出水。

集英堂館主起初為張朝振，現已過世，後由黃坤煌負責，1993年社區活動中心成立後，再交由莊鴻淇負責。

—— 1994年8月30日訪問莊鴻淇先生（39歲，堂主）、黃蓮杉

先生（67歲，村長），羅世明採訪記錄。

竹篙厝春盛堂（獅陣）

　　竹篙厝屬大竹村，共有三鄰，六、七十戶，約四百多人，主要姓氏為祖籍福建南安縣的許姓。村廟寶勝宮，主祀鍾府王爺，舊廟在日治時代即已存在，並於十多年前重新翻修。

　　受訪者江火木並非春盛堂堂主，而是連絡人之一。據江氏表示，在前任館主大竹圍人許仙地去世後，就沒有再立館主。本館現在也沒有再練習拳法，只有套一套獅陣，並在廟會或有人當選代表時，才會去「鬧熱」，若在村內出陣，皆為義務，村外的才收取酬勞，並分給成員，但現在成員也不多了，一次出陣約二十人，兵器則放置在各個成員家中。

　　春盛堂創立於一九四六年，當初因為社會不安定，為避免流氓、土匪侵犯村庄，且設立獅陣除自衛之外，同時也可以團結地方人士，並配合廟會「鬧熱」時出陣，因而成立。春盛堂的武師，是來自員林三條圳的「阿烏師」，在此教了三館，拳種屬於硬拳，如猴拳、鶴拳、太祖拳等。江氏家中有二顆獅頭，但其他人家中私藏的則有很多顆。江氏的獅頭都是自己做的，而且是完全遵照古法製作。江氏和在彰化市坑仔內製作獅頭的「阿隆」熟識，並表示「阿隆」是南投同義堂的人，後來才搬到彰化市。

　　本庄春盛堂過去不曾和其他武館正式「拚館」，只有和其他武館互相展示技藝，旁邊觀眾品頭論足，純屬娛樂而已。現在較有「交陪」的武館，則為員林三塊厝的拔元堂。

　　—— 1994年9月2日訪問江火木先生（68歲，連絡人），羅世明

採訪記錄。

東寮同義堂（獅陣）

東寮屬大竹村，共五鄰，居民六、七十戶，約二百五十多人，主要姓氏爲祖籍福建安溪縣石龜鄉的許姓。庄廟寶勝宮，主祀鍾府王爺，先民自中國帶神明來臺時，即建有小廟，近幾年才又加以翻修，每年清明節後一天，會舉辦「迎媽祖」的慶典，十月則演平安戲酬神。

東寮同義堂是由受訪者許金池之父許清權（若健在，現年八十六歲）開始創設的。許清權十多歲就獨自下山，到永靖陳厝厝向中國師傅學武，直到二十八歲功夫習成後才娶妻，約在昭和十五年（1940）左右，許氏返鄉開始設館教武，當時日本政府禁止民間習武，所以都在晚間偷偷爬上山裡練習。許金池表示，據他所知，陳厝厝初設館時，並不叫同義堂，而是稱爲忠義堂，但後來傳出來，一下子在各地建了二十多館，都稱爲同義堂，許氏認爲，這有可能是因爲武藝傳出去之後，學的人太多，怕萬一出現不肖弟子，壞了忠義堂的名號，遂改稱同義堂，以資區別。但此說似乎不能成立，因同義堂源出羅乾，在竹山仍有羅氏弟子所設的武館，也稱爲同義堂，並非自陳厝厝傳出的。許氏還聽說陳厝厝第一任館主爲了聘請中國師傅，總共賣了十三甲地，花費相當大，館主的兒子當中，有位人稱「六經師」，還曾當選過永靖鄉代會的主席。

東寮同義堂的設立，完全是爲了庄裡寶勝宮的慶典活動，除了陳厝厝等同館號獅陣缺人手時，互相調動支援之外，本館從未到外庄活動，所以未曾參與「拚館」，而且此地也沒有「拚館」的風氣。許清權是本館唯一一任館主，曾到南投國姓

柑仔林教過，但他十多年前去世之後，武館即告解散，沒有人再接手，「傢俬」也都分散在各成員的家中。

本館最初有「獅鬼仔」，後來也已散佚。許清權曾留有一本藥簿，許金池也能熟諳其中藥理，並傳給其子。許金池表示，這本藥簿是從陳厝厝的原本轉抄的，極有價值，其子現在也學了不少。許氏雖不願意公開藥簿的內容，但會要自己的兒子繼續傳承下去。

—— 1994年9月28日訪問許金池先生（58歲，武師），羅世明採訪記錄。

大竹圍同義堂（獅陣）

大竹圍同義堂成立於日治時期，設館和「散館」約與同庄春盛堂的情形差不多，只教二、三館就解散了，原因有二，一是沒人想學，二是日本人禁止習武，所以同義堂與春盛堂幾乎同時「散館」。與受訪者許秋庚同一輩的許金清，即屬同義堂，但他在今年過世，已沒有人清楚同義堂的師承，只知道可能是從員林請來的。

—— 1991年8月23日訪問許秋庚先生（69歲），李秀娥採訪記錄。

大竹圍春盛堂（獅陣）

以前草屯人「湖師」的兄長「阿燈」，向住在員林的中國人「網師」習武，之後「阿燈」再教「湖師」。因為受訪者許

彰化學

▲ 採訪武館練習情形（林美容攝）。

秋庚的父親與「阿燈」是好朋友，於是興起在大竹圍教村人習武的念頭，所以就由「湖師」（當時四十歲）來大竹圍教太祖拳，時為日治時期。當時有二十多人來學，許秋庚只有十七、八歲，是很年輕的一輩，年紀大的也有人學，但只學了二館就解散了，因村裡的人較未認真學，所以就「散館」了，但仍取館號為春盛堂。因本館成立時間短暫，沒買「傢俬」，也沒有獅頭。本館雖只學打拳，但從沒出陣過，也沒拜祖師。

「湖師」除了教本館外，也教過竹林、龜桃寮、三家村等地。而「湖師」的徒弟，則到下茄苳教武術，但「湖師」本人並未到下茄苳教武。

—— 1991年8月23日訪問許秋庚先生（69歲，成員），李秀娥、林淑芬採訪，李秀娥整理記錄。

▲ 芬園鄉崙仔尾勤習堂鑼鼓（林美容攝）。

▲ 芬園鄉崙仔尾勤習堂
（許朝之家）之藤牌（林美容攝）。

▼ 芬園鄉崙仔尾勤習堂傢俬
（林美容攝）。

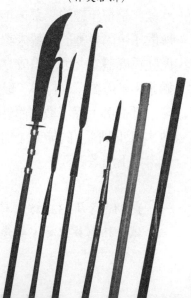

崙仔尾勤習堂（獅陣）

〈訪問許印水先生部分〉

本地的武館，是戰後由師承「做佛仔師」的埔心鄉瓦窯厝人張清水來教的，張氏和本地人許炎園有親戚關係，是許氏的姊夫。據說勤習堂是由西螺傳來的，張氏在本地教了四、五館，約有十多人學成。當初練拳的時間，是在每晚的八點至十點，練習的地點為許家門口的土埕，「傢俬」皆由成員自己出資購買。本地有「請媽祖」的風俗，過年時，會演平安戲，有歌仔戲、扮仙、狀元、狀元夫人、扮魏徵（即傀儡戲）、跳加官、鬼殼等，據說可以「破煞」。

〈訪問許新亭先生部分〉

戰後，受訪者許新亭未滿二十歲時，便開始學拳術，每一館四個月，一共學了三、四館。一起學的，共有十多人學成。勤習堂的拳屬太祖拳，也有少林拳，有軟、有硬，屬於半硬軟的類型。本館的祖師神位，是用紅紙書寫觀音佛祖、俊鶴師祖、宋趙太祖和福德正神，並以香爐供奉。「傢俬」有各種長短兵器，如雙刀、雙鐧、鐵尺、雙劍、牌帶、籐牌、雙刈格、鉤鎌（以上屬短的），還有齊眉棍、鉤鎌、單刀、大刀、鋯仔、木耙、三叉、丈二、七尺等。

本館當初是上一輩的人去聘請張清水來教，並支付象徵性的「先生禮」，「傢俬」則是學員合資購買的。本館是在許氏家前的土埕練習，當大家練累了，「先生」會拿一些可以「顧中氣」的藥粉，泡成藥茶給大家飲用。當時，「清水師」並沒有住在本地。

許氏最後一次出陣，是在一九七一年的青年節，於公賣

局體育館舉辦的全國錦標賽，該次是應遷居臺北的庄人許吉田邀請，代表大同區出賽，獲得團體冠軍，而臺北工專則獲得亞軍。當時的國術會長為黃善德。

本地人外出有成的，除了許吉田遷到臺北和平西路，依附別人的館號外，較有名的，還有一位許賜爐（即現任臺北市議員許文龍的父親，現年六十多歲），開設德安堂國術館，並經營藥材、治療跌打損傷。據受訪者表示，許賜爐當初對於草藥並不精通，若遇上麻煩，就返鄉向師父或較精通的人請益，再回到臺北處理症狀。

〈訪問許肇元先生部分〉

本庄分為中角（錢姓）、東角（謝姓）、北角（雜姓），共一百多戶人，會一起「迎媽祖」遶境。本庄有很多「老二媽會」的會員，例如里幹事黃松義，就是「老二媽會」的董事。

許肇元於四、五年前開始管理獅陣，因為以前的陣頭已經解散了，產生傳承的斷層，而許氏本人對拳術有興趣，遂四處向村裡的老人請益拳術和「傢俬」。由於老人家一向比較會「蓋步」，許氏常到他們家中拜訪，以喝茶聊天等方式投其所好，再趁機請教一些相關的問題。許氏自認所學得的招式最多，而內在的功力則難以言說。許氏有感於農村的凝聚力逐漸消失，而庄頭沒人出陣，相當沒面子，遂召集同姓一些前後輩的人來練習，並教了二、三十人，最年輕的成員現在還是國中生。但是，出陣時，考慮學生時間上的不便，盡可能由較年長者出陣。出陣的酬勞會分給成員，每人約可分得六百元至一千元。

本館在庄中出陣為義務性質，例如國曆四月六日要迎彰化的「老二媽」，但僅有中角可出獅陣，東角大部分會花錢請子

弟戲演出。東角以前雖練江西拳，但自始至終只出過一次獅陣
而已，當初是謝金山找了南投人謝朝清來，在謝金波家前教了
二、三年的太祖拳，後來也有召集獅陣，但只出了一陣，在數
十年前就已解散。十多年前「鬧熱」時，謝金山還曾請振興社
的獅陣來表演，但謝氏現在已遷居員林了。而中角的許姓早在
清領咸豐元年（1851），即從南投營盤口遷來本庄。在二二八
事件（1947）後，中角的許姓（屬漳州籍）曾經和大竹圍的許
姓（屬泉州籍）武館發生械鬥，即所謂「上下厝許大械鬥」。
起因於當時許賜爐從臺北回來，穿得西裝畢挺，一副很時髦的
樣子，大竹圍的人看到了，就嘲笑說：「臺北人返來喔！臺北
人返來喔！」許賜爐很生氣，就出手打人，也不知是把人打
傷，還是被人打傷，一場械鬥遂由此產生。

　　談到本館的師承，許氏認為拳種屬於少林南拳，張清水
的父親是「西螺七崁」的「做佛仔師」，「做佛仔師」共有三
子，即員林的張俊傑（又名「進吉」，在二二八事件時，依附
國民黨，出面保護中國官員，因而勤習堂這個堂號一向支持國
民黨）、彰化市阿夷庄的張德崇（人稱「阿露師」），和來此
教武的張清水三兄弟。勤習堂的鼓聲較輕而密集，像「廣東
獅」一般，所以較無攻擊性；但張俊傑那一陣的鼓聲較猛，打
拳時，手腳的力量直接向外使出，較有攻擊力。當然，屬於同
一堂號武館的人，一聽鼓聲就可分辨敵我，而自己人總是較講
義氣、感情，大家相處也較熱絡。

　　本館現在出陣的獅頭是張清水的遺作，是張氏親手用紙慢
慢糊成的，很重。若在能力範圍內，所用的獅頭是越重越好，
如此，在和其他武館「會獅」（接過別人的獅頭來舞）時，若
是比自己的還輕，就可舞得很輕鬆；但若是接到比自己重的，
就會吃力不討好了。本館舞的是「青面獅」，屬於長肢，動作

大，但較死板、不靈活。然而，在表面的死板中，卻要運用內力，很講求勁道。因此，在武館間流傳著一句「太祖（拳）上驚鳳梨鐮」的行話，即是因太祖拳的招式變化較單調，容易被人看出破綻，而給予快速銳利的攻擊之故。

「做佛仔師」的子女中，兒子傳承父親的武藝，徛三角馬，女兒則教導藥理。例如許肇元的外祖母是「清水師」的妹妹，所以許氏的舅父賴新舍（員林舊厝庄人）家裡，即有「打死回魂丹」，專治跌打損傷，頗有奇效。至於「清水師」則娶了許氏的堂姑。

本庄的獅陣每年只有二、三次以團體名義出陣，其他時間則是職業性質，即其他武館人手不足，前往支援的。例如許氏是「先生」層級，就常被邀請出陣。另外老一輩的，還有一位許接勳（現年將近六十歲），身手拳腳仍很敏捷，有一次在鶯歌孫臏廟前演練拳法，相當精采，外國來的旅客還特地送他二千元紅包。

—— 1991年3月30日訪問許印水先生（庄民）、許新亭先生（62歲，成員）、許肇元先生（37歲，成員），周益民採訪記錄。

第四章 埔鹽鄉的曲館與武館

　　本鄉在彰化縣中央偏西部，屬彰化隆起海岸平原。北與福興鄉相鄰，南接二林鎮、溪湖鎮，東接秀水鄉、大村鄉、埔心鄉。「埔鹽」之名，乃因初墾時，本地茂生蒲鹽菁而得名，一說係入墾初期，本地為鹽分很高的荒埔地，故名埔鹽。

　　本鄉昔屬巴布薩（Babuza）平埔族馬芝遴社，今仍留有番童埔（今名番同埔，屬永平村）之古地名，漢人移民自清領雍正至乾隆年間（1723〜1796）入墾，以泉籍為大宗。本鄉面積約三十九平方公里，主要農作物有水稻、玉米、豌豆、蕃茄。

　　埔鹽鄉的曲館極多，目前所知，至少有二十七個，而且南管系統占一半以上，包括九甲仔（摻雜天子門生）、八音吹，共有十七館；北管有八館，此外，有一館所學不明；另一館原學北管，先改九甲，後又改歌仔。

　　在十七個南管系統的曲館中，有二館八音吹、十五館九甲仔，但其中有兩館九甲仔摻雜了天子門生，另有兩館九甲仔兼學八音吹。

　　以師承而言，十五個九甲館可分為二個派別，一個師承二林鎮萬興庄的「龜里」、「雞婆串」兄弟、「天仔」與「金枝仔」，所教館閣分布於本鄉西半部，由北而南分別為番同埔九甲仔（沒有取特別館名）、石埤頭同樂社、浸水九甲仔、番薯庄九甲仔社、扑鼎金九甲仔、水尾金樂興及南勢埔九甲仔，共

七館,占本鄉九甲館約一半。

另一個九甲仔的派別,是源自本鄉西勢湖的「老霸先」,「老霸先」在西勢湖教曲後,到溪湖教了吳江(「米粉江」)。吳江搬到溪湖頂寮,在參樂成教了巫南、巫獅兄弟。巫氏兄弟又被請到本鄉,教了出水溝錦華珠及中股園玉龍珠。出水溝的「阿修」(陳阿表)及其侄陳昆仁學成之後,任教於本鄉南港玉鳳珠;而中股園的「頭叫師仔」蔡天賜「出師」後,任教於本鄉崙仔腳及十六甲的九甲仔。此外,「老霸先」的兒子「重節仔」繼其父之後,於西勢湖九甲仔執教,也曾教過打廉振和興(日治時原名金樂興)。因此,源自「老霸先」系統的九甲館也有七個,其分布區域則在本鄉東南邊,自北而南分別為出水溝錦華珠、中股園玉龍珠、南港、十六甲、崙仔腳、打廉振和興,唯一位於本鄉西北部的,反而是「老霸先」的本館(西勢湖九甲館)。至於「老霸先」本人的師承如何?則不得而知,但必須一提的是,「老霸先」所教的,其實是天子門生(西勢湖的九甲仔並非「老霸先」所教,而是請大村鄉大庄人氏來教),而其徒孫輩巫氏兄弟來本鄉教的,則是九甲仔。

上述可知,本鄉九甲館的師承與地理位置有密切的關係。二林鎮萬興庄位於本鄉西南方,由該庄「先生」來教的館,皆分布於本鄉西邊;溪湖頂寮位於本鄉東南方,由頂寮巫氏兄弟所教的館,皆分布於本鄉東南邊。

除了上述兩個師承系統外,本鄉的「九甲先生」還包括溪湖北勢尾的「和尚」。「和尚」曾參加二林萬興庄的戲團,扮演老生,但只會教「腳步」,不會後場,因此,他在本鄉教的館,與上述兩個系統的館大多重疊,但多分布於本鄉南邊,自東而西包括打廉振和興、下園勝錦珠、水尾金樂興及扑鼎金九

甲仔。

相較於九甲仔師承自本鄉南邊的二林鎮及溪湖鎮，而曲館的分布區域為本鄉西部和東南部；本鄉的八音吹和北管，係師承本鄉以北、以東的鄉鎮，曲館的分布地區則在北部（唯一位於南部的，是新莊仔的北管曲館）。以本鄉的二館八音吹而言，瓦窯厝位於本鄉東北邊，與秀水鄉相鄰，而瓦窯厝八音吹的「先生」是秀水鄉陝西庄的「明德」；埔心仔位於本鄉西北邊，與福興鄉相鄰，而埔心仔八音吹的「先生」是福興鄉鎮平村的「老岡」（王汝蛟的兄長）。至於「北管先生」，分別來自福興鄉西勢村、鹿港及花壇白沙坑，曲館則多位於西北部。其中，埔鹽村的曲館原學北管，後改學九甲仔，再改學歌仔戲，但內容、師承均不詳。

從埔鹽鄉的調查資料得知，本鄉武館共有二十五個，以振興社和勤習堂系統為主，其中有七個振興社，而勤習堂的館號也曾出現於九個村庄中。

振興社的拳法不如振興館硬，屬半軟硬式。本鄉已經解散的振興社武館有瓦窯厝、湖仔內、浸水（鷹慶堂）等三館。尚存的竹圍仔振興社則因人數較少，一直配合水尾振興社出陣。水尾振興社有金獅陣及宋江陣，係由楊得尾傳館，楊得尾曾在各地教了三十多館，湖仔內及浸水振興社二館亦為楊氏所教，楊氏應為其他鄉鎮所稱的「豬母師」。另外二個較有規模且仍然活躍的，為竹頭角及角樹腳的振興社。竹頭角振興社為李朝安所傳，兼學同義堂武藝及振興社獅套。角樹腳振興社為芳苑路上厝的謝清場所傳，來教過的武師有溪湖阿媽厝陳新有、溪湖三塊厝陳先聯和陳維新，以及出身本館的顏原、周丁杉等人，該館亦兼有獅陣及宋江陣。

本鄉西勢湖（施家修教）、南港（「明義仔」教）、南

勢埔（楊金等教）、番薯庄、斗車員、過溪寮、崙仔腳（楊得教）、下園（「阿呆師」教）、扑鼎金（楊金龍教）等村庄，曾出現過勤習堂，除了扑鼎金勤習堂（爲「暗館」，只練武，不出陣）之外，其餘皆早已解散，所知資料亦少。

二大系統之外，較大的武館有後庄仔精武堂，由陳松（田尾小紅毛社振興館）的徒弟康火暵設館，兼傳振興館及同義堂的拳法，沒有獅陣。另一個是番同埔集英堂，傳短肢鶴拳，獅陣表演相當複雜，費時長達三個多鐘頭。而出水溝春盛堂爲張招全所傳，拳套爲太祖拳。其餘的還有火燒庄武館、牛埔厝武館、埔鹽獅陣、石埤腳龍英堂、打廉武館等，較不爲人所知。上述諸館，均已不存在。

由上所述，埔鹽鄉的大小武館中，尚存的僅有四個，已解散者多達二十一個。

●曲館 ▲武館 *聚落名 ——鄉鎮界線 ----村里界線

01 新興村
02 大有村
03 永平村
04 西湖村
05 好修村
06 南新村
07 瓦磘村
08 永樂村
09 埔鹽村
10 出水村
11 南港村
12 大宗村
13 新水村
14 石埤村
15 天盛村
16 三省村
17 角樹村
18 篤齊村
19 豐澤村
20 打廉村
21 埔南村
22 廍子村

秀 水 鄉

大 村 鄉

*南 港
*五鳳珠
▲勤習堂

20 *打廉
●振和興
▲武館

*十六甲
●曲館
11

下圍
*磘鳳珠
▲勤習堂

10
*鷓鴣珠
*春盛堂
*出水大興

19 *中股園
●曲館 ▲勤習堂
*五鳳珠 ▲振興興

21

18 *篤仔腳
●曲館
▲勤習堂

22

09 ●曲館 ▲武館 *埔鹽
*五鳳厝 ▲振興社

07

17 角樹腳
●曲館
▲振興社

湖 溪 鎮

*新厝仔
●曲館

05 *火燒庄
●曲館 ▲武館

06 *南勢埔
●曲館 ▲勤習堂

*港底寮
▲勤習堂

16 *水尾
*金興興
▲振興社

*浸 水
●曲館 ▲鳳產堂
*振興社

13 *湖仔內
●曲館
▲振興社

興 隆 鄉

02 *竹頭角
*和興軒
▲振興社

*磘堃閣
▲勤習堂
*西勢湖

12 *竹圍仔
▲振興社

*斗車員
▲勤習堂

*扑爾金
●曲館
▲勤習堂

福

01 後壁仔
*新五軒
▲補武堂

04

*牛埔厝
●曲館
▲武館

03 *番同埔
●曲館
▲集英堂

08 *外渚仔腳
●振樂軒

*埔心仔
●曲館

15 *番響庄
●曲館
▲勤習堂

14 *石埤腳
▲同樂社
▲集英堂

水 鎮

二 林

濁

N

後庄仔新玉軒（北管）

後庄仔新玉軒於日治時代設館，目前只能追溯到受訪者的祖父黃水永，黃水永的北管不知師承何處，後來一直擔任布袋戲後場，黃氏再傳授其子黃清海北管，黃清海是受訪者的父親，也是新玉軒的館主兼「先生」，負責班鼓。

黃清海（若健在，現年九十三歲）曾到福興鄉番社教曲。新玉軒成員原有十餘人，每年十二庄「迎媽祖」，是曲館出陣的重頭戲，另外，若有人迎娶，本館也會出陣。黃清海七十九歲時，因車禍去世，黃氏去世之前，曲館即有人手不足的困擾，去世後，新玉軒更是「名正言順」地解散。目前庄中的新玉軒成員，也已凋零泰半，就連「頭叫師仔」康家和也已過世。由於「傢俬」四散，受訪者也沒繼承父親的北管事業，目前已經很難尋得新玉軒過去的蹤跡了。

── 1995年5月10日訪問黃煙松先生（57歲，曲館先生之子），羅世明採訪記錄。

後庄仔精武堂（獅陣）

〈訪問康炳旺先生部分〉

後庄仔屬於新興村的一部分，約有五、六鄰，居民六、七十戶，五、六百人左右，庄裡姓氏很複雜，但以康、黃二姓居多，康姓來自福建廈門林邊社，庄廟為仁興宮，主祀馬府大使公，是先民從中國帶來的，原來奉祀在庄人家中的廳堂，五、六年前才建廟奉祀。

起初，康炳旺的父親康火曔（若健在，八十三歲）到田尾

小紅毛社陳松那裡學武，之後回到庄裡設館，成立精武堂，時間大約是在二、三十年前，除了本庄人之外，竹頭角也有人來學。另外，康火暎也曾到過本鄉的崙仔腳（永平村）、福興鄉的阿力庄、浮景、粿店仔教過武術。

陳松武藝很好，學了振興館、同義堂等門派的拳套，因此，他的拳法互相摻雜，軟拳、硬拳都教，後庄仔的拳套也是如此。陳松曾傳授康火暎藥理，康炳旺即向父親習醫，並另外拜師，研究中醫，現在還具備有中藥舖開業的資格，後庄仔的「精武堂國術館」，即是康炳旺所開設。

後庄仔除了四月二十四日馬府大使公聖誕，及每年十二庄「迎媽祖」活動會出陣之外，平時若朋友因入厝而邀請，也會出陣，但都是助興性質，不收取酬勞。

以前包括別庄來學的，成員約有二、三十人，但現在成員四散，武館早已解散十多年。

〈訪問陳汝羨先生之母部分〉

受訪者陳汝羨的母親是後庄仔人，據她表示，後庄仔並沒有本身的獅陣，都是向田尾小紅毛社陳松、溪湖竹仔腳「阿修」（負責教獅套）以及溪湖湳底另一位師傅三方調人手來幫忙，方能出陣。

—— 1995年5月10日訪問康炳旺先生（46歲，師傅之子），5月11日訪問陳汝羨之母（鄰館武師之母），羅世明採訪記錄。

竹頭角和樂軒（北管）

　　竹頭角屬大有村，共十三鄰，約三百多戶，二千人左右，主要姓氏為陳、李二姓，陳姓來自福建泉州府同安縣，庄廟慈賢宮，主祀媽祖，日治時代即有磚造小廟，約二十年前，改建為鋼筋水泥建築的現貌。

　　和樂軒成立於大正六年（1917），係花壇鄉白沙坑李魚池（若健在，約百餘歲）來此執教，李氏來庄裡教時，是五十多歲的人，總共教了五年多。李氏還教過豐原墩仔腳、花壇番仔墩、溪湖謝厝以及本鄉下庄仔。不過，下庄仔學曲的時候，和樂軒已沒有再找「先生」來教了。和樂軒奉祀的祖師是西秦王爺，開館時，學員每人繳交三元，合資交給「先生」當「館禮」，另外再繳三斤米，用來煮飯給「先生」吃，開館之後，每一館還要交一百元給「先生」，每館上課一百天，後來又漲到一館一百二十元，而當時工人一天的工資，只有三角而已。

　　和樂軒的館主是郭窗（若健在，約百餘歲），總綱則是陳奇順。李魚池在和樂軒教了許多曲目，最基礎的，是先教《新三仙》、《舊三仙》，也教過《醉八仙》，在教曲方面，則包括新路、福路，福路如《斬瓜》、《思將》、《送妹》、《羅成掛玉帶》、《救子》；新路如《三進宮》、《天水關》、《破五關》、《樊梨花》、《鬧西河》、《雷神洞》，不過，陳書武也聽過福路的《雷神洞》。

　　和樂軒主要是在每年「迎媽祖」時出陣，偶爾有人迎娶時，也會邀請出陣，但本館出陣全屬義務性，並沒有收取酬勞。戰後那一陣子，曲館特別活躍，尤其是「軒園拚館」的熱潮，本館有一次到鹿港北頭蘇大王廟（奉天宮）「刈香」，晚上就在廟前「拚館」，當時共有三館在拚，一館是和美的曲

館，另一館忘了，和樂軒為了「拚館」，特別選了聲音較好的成員，演奏《三進宮》等劇目，直到十一點才結束，半夜「交香」後才回來。此外，本館也曾到溪湖等地「拚館」。不過，目前和樂軒已經有一、二十年不曾出陣，曲館成員也只剩陳書武及另外一人還健在，曲館早已解散了。

—— 1995年5月8日訪問陳書武先生（89歲，成員），羅世明採訪記錄。

竹頭角振興社（獅陣）

　　竹頭角振興社是在終戰那年（1945）成立的，主要是為了庄裡「迎媽祖」之用。因為竹頭角位於福興、埔鹽二鄉交界處，隸屬「同安寮下十二庄」，所謂「下十二庄」，係以福興鄉菜園角（舊稱同安寮）的池府千歲作為十二庄的共同主神，聯合各庄而成的聯庄組織。雖然名為十二庄，但目前共有十五庄，分別是福興鄉的粿店仔、浮景、社尾、番社、菜園角、尪厝、西勢、頂西勢，埔鹽鄉的竹頭角、西勢湖、牛埔厝、崙仔腳、番同埔、盧厝、下庄仔等，因為這個組織是由菜園角人聯集而成的，故菜園角算「正駕」，其他各庄則是「副駕」。同安寮十二庄在三月時，若天旱未下雨，會去鹿港天后宮迎請媽祖祈雨，以利春耕，這種風俗流傳到現在，仍保存每年「請媽祖」來「逡庄」的習俗，每次兩天，媽祖駐駕的地方稱為「大公館」，媽祖中午休息、隊伍用餐的地方則叫做「小公館」。據說在「下十二庄」上方，還有所謂「頂十二庄」的組織，但活動力似乎不如「下十二庄」，自受訪者有印象開始，就不曾見過「頂十二庄」的活動。

至於竹頭角武館的來源，是一位名叫李朝安的師傅來教的，李氏是大村鄉三角潭人，曾學過同義堂武藝，也到過西螺振興社學功夫，李氏在大城鄉傳武時，本庄有人搬到那裡定居，遂居中介紹來庄裡教，總共教了約三館的時間，起初在陳新燈家私下學，後來再改到庄廟前學，變成庄中公有的武館，武館最盛時，人數可達百人左右。

李朝安因為曾學過同義堂武藝，所以本館排場的獅套，仍沿襲同義堂獅陣，包含「牽圈」的花樣，也是同義堂的系統。但是拜神的踏七星、八卦等，則是用振興社的獅套。振興社的拳法和振興館不同，振興館的拳很硬，對迎面而來的拳腳，採硬碰不閃躲的方式，直接迎上，所以振興館的人拳腳必須練得很硬，可以耐打，否則這套功夫便很難使得上力。振興社的拳法就不太一樣，屬半軟硬拳，面對別人迎面而來的拳腳，採閃躲方式再出招，如此一來，即使功夫稍差，也能閃躲避險。

目前竹頭角振興社只剩下出獅頭而已，而且都由年輕一輩負責，受訪者已不再插手其事務。

—— 1995年5月8日訪問郭水勝先生（75歲，成員），羅世明採訪記錄。

番同埔曲館（九甲）

番同埔九甲仔是昭和八年（1933）成立的，當時是由二林鎮萬興庄人「龜里」、「雞婆串仔」兩兄弟來教。萬興庄原有一團歌仔戲，「龜里」兄弟二人均是其中的成員，若健在，約有百餘歲了。

「龜里」兄弟來庄裡教了二館，本鄉的石埤腳、浸水、

番薯庄，也都是他們去教的。不過，番同埔九甲仔並未特別取館名，每次出陣時，都以寫著「番同埔田都元帥」的招牌展示。「龜里」兄弟在萬興庄的曲館有上棚演戲，但來番同埔教時，只有教唱曲，劇目有《楊家將》、《楊六使斬子》、《安安趕雞》等，其中，《安安趕雞》是一大部頭的劇目，如果上棚演出，很吸引人。「龜里」兄弟來庄裡教，一館的「館禮」要三百多元，當時工人每天的工資為七角，而且當時工人中午並不能休息，所以曲館的「先生禮」對當時來說，是極大的數目，故由全庄共同出資，為這些自願來參與的學員繳「館禮」，因為這些學員將來學成之後，須為全庄義務出陣，所以不能讓他們單獨出錢。

當時，有很多「歌仔戲先生」賺了很多錢，但不少人都花在吃喝玩樂等不正常的生活，留不住錢財，晚景堪憐。

番同埔九甲仔以前約有二十多名成員，都在「王爺館」練習，王爺館是廳堂奉祀王爺的人家。每逢庄裡有迎娶、入厝、廟會「鬧熱」等事，九甲仔都會義務出陣，不收酬勞，只偶爾收些菸，現在曲館人手只剩下五、六人，要出陣時，會向石埤腳調人手來支援，而且只在每年度十二庄「迎媽祖」時，才會出陣。

—— 1995年5月14日訪問施鴛先生（68歲，總綱），羅世明採
　　訪記錄。

番同埔集英堂（獅陣）

番同埔和崙仔腳、盧厝合為永平村，番同埔只有三鄰，居民約一百多戶，五百人左右，主要姓氏為陳姓。本庄沒有公

廟，但因屬於「同安寮十二庄」之一，所以每年「媽祖生」，都會配合十二庄「迎媽祖」。以前十二庄所有的陣頭都會出陣，但近年來，十二庄的陣頭大半皆已解散，目前只剩下福興菜園角仍保有獅陣，所以大半都是由外地請來的。

番同埔集英堂是由受訪者陳汝羨的祖父陳尾所創。陳尾十多歲時，因家境不好，爲人牧牛，晚上時間則跑去練武，拜一位在福興外埔授武的「唐山先」爲師。陳汝羨表示，其祖父從未提過這位「先生」的名字，但「唐山先」的功夫非常厲害，除了會「吸壁功」之外，人站著往上跳，腳可以踢到中樑，而且丈二的功夫極佳，可以在丈二上掛一桶水，耍了半天，水也不會滴出來。「唐山先」要教陳尾功夫之前，曾先告誡陳氏要與人爲善，練武不是打架之用，陳氏一直遵守此原則，同時也傳給陳汝羨。

▲埔鹽鄉番同埔集英堂被香燻黑之獅頭（羅世明攝）。

　　陳尾約三、四十歲時搬來番同埔，因陳氏爲人忠厚誠懇，因此，現有的土地也是庄人便宜出售的。後來，在大家拜託之下，才設立武館。陳氏不吃檳榔、不抽菸，到了五十多歲時，在徒弟的慫恿下，才開始抽菸。陳尾設武館不僅沒收「館禮」，而且出陣之前，一定先掏腰包買菸給徒弟，出陣時得到的菸和紅包，也是交給徒弟平分，若有時調別館師傅來幫忙出陣，所得酬勞不足支付應有禮數時，還會自己湊足給對方，另外，出陣時的午、晚餐，陳氏也一定自行支付，例如十二庄的「迎媽祖」，番同埔獅陣出陣，三天的午餐都很簡單，但晚餐

▲埔鹽鄉番同埔集英堂鼓架（林美容攝）。

▲埔鹽鄉番同埔集英堂獅頭下方七點爲七星（林美容攝）。

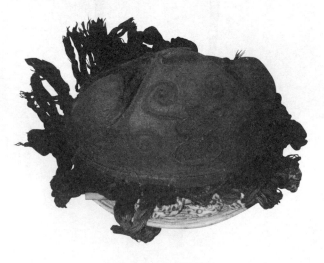

▲ 埔鹽鄉番同埔集英堂獅頭頂上花樣（林美容攝）。

陳氏必「辦桌」招待。陳尾這種風範，深深影響了陳汝羨，後來陳汝羨授武時，對弟子們也是極力照顧。

陳尾現年九十一歲，已遷居臺北。陳氏早年曾得過彰化縣獅王獎，獲贈令旗和大刀，現在雖然體力已經減退，打起拳會喘，但拳法依然俐落強硬，而且一和別人談到舞獅及拳法，依舊神采飛揚。

陳尾庄裡的「頭叫師仔」是陳火土，陳火土是和陳汝羨父親陳候聰（於一個月前車禍去世）同一輩的，陳尾對他們因材施教，所以，即使是「頭叫師仔」陳火土或自己的兒子陳候聰都沒有學全，反倒是陳汝羨，從七歲就跟著祖父學武三年，獅套、獅鼓、「獅鬼仔」、「傢俬」、「牽圈」、排場等全部都學，陳尾還曾送獅頭、「傢俬」等給陳汝羨，最後更把自己畫圖抄寫，只能傳給「頭叫師仔」的銅人簿，傳給陳汝羨。

番同埔集英堂的祖師是白鶴祖師，所以拳法屬硬拳中的短肢鶴拳，打起拳來完全是硬碰硬，出陣時兵器互擊，不管是鐵製或木製的，都可能打斷，有一次還曾創下出陣一次斷五支兵器的記錄。不過，當時不管是兵器打斷或人被打中流血，都得撐到表演結束，才能退出。番同埔獅陣出陣有一定的程序，要先「請三清」，然後踏七星、四門、八卦，再「牽圈」，然後「走蓮花」。表演時，獅頭好像走在一朵蓮花上，獅頭一路由「獅鬼仔」引導，先走蓮花外圈，由「獅鬼仔」一路逗弄獅子，讓獅子由氣到哭，再由哭到笑，一路走到蓮心的過程，如此一來，整個出陣才算圓滿完成，總共得花三個多鐘頭。

十多年前，陳汝羨十七、十八歲，還未當兵前，曾教過四十多位國中生，陳氏秉持祖父對練武的要求，教導學員，並強調練武是練意志力，不是用來欺負人的，所以對徒弟十分嚴格。若發現年紀輕輕就吃檳榔、抽菸，都會被打。徒弟們練

武，陳氏也提供補藥給學員們服用，出陣時，亦依祖父過去的慣例宴請徒弟。這一陣頭的成員，由陳汝羨教三個月之後，請陳尾來鑑定核可，才得以出陣。不過，因爲出陣一次，陳汝羨大約得自己破費六、七萬元，經濟負擔十分沉重。有一次，陳氏發現部分成員在練習時偷吃檳榔，氣得大罵，遂決定解散武館。陳氏的「頭叫師仔」難過得用手撞牆壁，導致手骨折斷，陳汝羨相當心疼，加以寬慰表示，會毫不藏私地繼續教他，後來還把祖父傳授的銅人簿傳給他。

陳汝羨找「頭叫師仔」，不是以習武的高下論斷，而是以做人處事的好壞及努力程度爲準，像成員中有一部分人，雖然舞獅極佳，離開之後卻染上毒癮。鹿港更有一位師傅教了一些「鱸鰻囝仔」，這些徒弟出外打人，卻報上自己師傅的名字，導致那位師傅被打死在市場裡，教到這些徒弟，根本失去了學武的意義。

番同埔集英堂在陳汝羨當兵回來之後，就沒有再組織過。目前獅頭、「傢俬」都放在陳氏家中，獅頭還有用白雞冠血開光過。過去陳尾主持武館時，對獅頭十分尊敬，不能放在地上，而且出門時，一定要有兩位武功高強的徒弟，在放置獅頭處分立兩側，謹防獅頭爲人所奪。

另外，陳尾從「唐山先」那裡得來的銅人簿，裡面有記載依照十二時辰用藥的配方。陳汝羨表示，除了照十二時辰用藥外，照十二時辰點穴功夫亦確有其事。有一次，他聽某位朋友說，某日和人打架受了傷，到溪湖請一位老師傅療傷，老師傅詢問受傷原因，朋友不肯吐實，謊稱騎車跌倒。老師傅不信，使用點穴方式，朋友全身癢到受不了，只好實說，老師傅才爲他止了麻穴。

—— 1995年5月11日訪問陳汝羡先生（31歲，館主），羅世明採訪記錄。

外崙仔腳雅樂軒（北管）

外崙仔腳屬於永平村，只有二鄰，居民約七十多戶，五百人左右，主要姓氏為施姓，堂號為新海。庄裡沒有公廟，但屬於以福興鄉菜園角為首的十二庄之一，因此，每年十二庄「迎媽祖」，就是庄裡最重要的祭祀活動。

外崙仔腳雅樂軒創立於日治時代，是由福興鄉西勢人王溪南（若健在，現約九十多歲）來教的。當時學習北管的成員，大約有三、四十人，若健在，也約有八十多歲了。戰後，當時社會上對曲館十分熱衷，受訪者施文騫這輩較年輕的約十多人，又再加入，補充人手。施氏十多歲學的時候，曾一邊下田除草，一邊嘴裡還唱著曲。

施氏學過的劇目有《狸貓換太子》、《新三仙》、《舊三仙》等，主要唱「細口」及拉弦。不過，施氏沒學多久，大約在一九五〇年代，社會上這股戲曲熱潮就漸漸退卻，雖然「先生」還有心傳承下去，「館禮」收得不多，但已經沒有人要學了，雅樂軒也在那時逐漸解散。十五年前，館主兼總綱的施隆靠（若健在，約八十多歲）去世後，沒有人維持，雅樂軒就未再出陣了。

雅樂軒奉祀西秦王爺，出陣一向是義務性質，原本十二庄「迎媽祖」都會出陣，解散之後，「迎媽祖」的陣頭，也就改從外地請來了。

—— 1995年6月7日訪問施文騫先生（68歲，成員），羅世明採

訪記錄。

西勢湖曲館（北管）

西勢湖在日治時代曾有北管存在，但後來已解散，現在庄裡只剩下一團九甲仔。

—— 1995年5月17日訪問薛和先生（75歲，鄰村村民），羅世明採訪記錄。

西勢湖錦聖閣（九甲）

〈訪問楊學先生之妻部分〉

西勢湖錦聖閣是屬於九甲仔的曲館，最早是由本庄一位人稱「老霸先」（陳百先）的「先生」開始教，並傳給其子「重節仔」，擔任「曲館先生」，「老霸先」和「重節仔」都已去世。若健在，「老霸先」約百餘歲，「重節仔」八、九十歲，「重節仔」去世後，他的徒弟們互相切磋，沒有再請「先生」，就這樣將曲館維持下來。

西勢湖曲館現在各個成員都忙於自己的工作，除了一年一度「迎媽祖」之外，很少出陣，出陣時，由楊姓的「土牆仔」召集，受訪者的丈夫楊學也是成員之一，楊氏學會弦、吹。

錦聖閣不曾上棚演戲，只有排場而已。所以，除了廟會「鬧熱」之外，大概就是有人迎娶時，去扮仙「鬧熱」而已。其實，現在除了廟會之外，錦聖閣的成員也不喜歡出陣，因為成員中有人從事泥水工，一天工資二、三千元，出陣忙碌一整天，也不過拿到一千元左右的酬勞，請假出陣對他們而言，實

在不划算。

〈訪問丁田甲先生部分〉

　　西勢湖屬西湖村，共有十八鄰，居民五百多戶，三千人左右，主要姓氏爲陳姓，庄廟西德宮，主祀五府千歲、六府千歲。現在的廟貌建於一九五九年，因爲本庄是同安寮十二庄之一，故每年在「媽祖生」之前，十二庄都會擇日到鹿港「迎媽祖」，並盛大慶祝。

〈訪問陳昆仁先生部分〉

　　西勢湖原先是由一位人稱「老霸先」的「先生」來傳授「天子門生」（正統南管），「老霸先」曾到溪湖教過「米粉江」（吳江），後來「米粉江」搬到溪湖頂寮，就在那裡教天子門生。「老霸先」後來傳給其子「重節仔」，「重節仔」教過打廉的天子門生，現在西勢湖庄裡也有九甲仔，則是大村鄉大庄人來教的。

── 1995年5月8日訪問楊學先生之妻，5月9日電話訪問丁田甲先生（57歲，村長），5月20日訪問陳昆仁先生（82歲，鄰館總綱），羅世明採訪記錄。

西勢湖勤習堂

　　西勢湖勤習堂是由本鄉太平村斗車員的施家修去教的，但是已經解散，一般村民可能也不太清楚有獅陣存在過的事。

── 1995年5月18日訪問施明旭先生（68歲，鄰館師傅），羅

世明採訪記錄。

火燒庄曲館

火燒庄屬於好修村，共有十三鄰，居民約四百多戶，主要姓氏爲王、施、粘三姓，王姓祖籍福建泉州府安溪；施姓也來自泉州府，堂號錢江。庄廟天德宮，主祀媽祖，於一九八九年建廟，未建廟以前，神明都奉祀在民居的廳堂。

火燒庄以前曾有曲館存在，但是，戰後沒多久，曲館就解散了。

—— 1995年5月26日訪問村民二人，羅世明採訪記錄。

火燒庄武館

火燒庄以前曾有武館，但是，戰後沒多久，武館就解散了。

—— 1995年5月26日訪問村民二人，羅世明採訪記錄。

瓦窯厝曲館（北管、八音吹）

瓦窯厝北管在日治時代即已成立，學過北管的人若健在，應該都有上百歲的年紀。本庄和西勢湖的北管，都是鹿港的「先生」來教的，參加過的成員皆已去世，受訪者的公公施金殿，即爲本庄北管成員之一。

　　北管解散之後，大約四十多年前，庄裡較年輕一輩從秀水
鄉陝西庄請「明德」來教八音吹，八音吹也是屬於南管的一種
形式。庄人施「有仔」再教給受訪者的小叔施天送，施氏後來
四處去當後場伴奏，反而比「有仔」更精通，最後更變成施天
送回來教「有仔」。

　　現在，瓦窯厝這團八音吹已解散。施天送已經去世（若健
在，現年六十四歲），「有仔」也身體不適，就沒有再繼續傳
下去了。

—— 1995年5月27日訪問施金殿之媳婦，羅世明採訪記錄。

瓦窯厝振興社（拳頭館）

　　瓦窯厝屬瓦窯村，共有十二鄰，居民約二百多戶，
一千五百人。庄廟天清宮，主祀媽祖，是十多年前建廟時，從
鹿港天后宮請來「入火」的，瓦窯厝庄裡大部分都姓施，祖籍
福建泉州府，堂號錢江。據說，施姓有分別來自錢江和溝海的
二支，溝海又稱後港，這是因為施姓祖先娶了二房太太，分別
住在錢江和後港，故後代分為二支。

　　瓦窯厝振興社是戰後由大村鄉大庄人李朝安（若健在，約
百餘歲）來教的，李氏是到外地學武有成之後，來到本鄉的竹
頭角教武，並住在那邊，同時也教瓦窯厝武館。瓦窯厝的「頭
叫師仔」就是受訪者施大松，但瓦窯厝振興社早已解散，施大
松又因曾遭車禍，腦部受傷，許多事情已不復記憶。

—— 1995年5月27日訪問施大松先生（80餘歲，武師）及某村
　　民，羅世明採訪記錄。

埔心仔曲館（八音吹）

埔心仔屬永樂村，只有二鄰，約三、四十戶，主要姓氏為祖籍福建泉州府錢江的施姓，庄裡沒有公廟。

埔心仔八音吹成立於戰後，屬於南管的系統，由福興鄉鎮平村一位「老岡」（王汝蛟的兄長）來這裡教了一年多，因為是以朋友的身分來教曲，故未收「館禮」。八音吹成立時，是以現在若未去世，約百餘歲的那一輩當「頭人」，而受訪者施讚等七、八十歲的這一輩學樂器。因為庄裡沒廟，所以埔心仔八音吹都只用來作為迎娶陣頭之用，出陣五、六次之後，因為錄音帶問世，大家流行用錄音帶，於是八音吹就解散了，八音吹的成員還有十多人健在，但已經很久沒有接觸樂器了。

—— 1995年5月27日訪問施讚先生（76歲，成員），羅世明採
　　訪記錄。

牛埔厝曲館（北管）

牛埔厝屬永樂村，共有五鄰，居民二百多戶，一千餘人，和竹仔腳、埔心仔合為永樂村，主要姓氏為來自福建泉州府錢江的施姓，其次是來自泉州府南安的江夏堂黃姓。庄廟慶安宮，主祀薛府千歲，原有舊廟，在二十多年前，才改建為今日的廟貌。

牛埔厝北管是由居住在鹿港近街尾的「國仔」來教的，戰後那段時間，庄裡北管組織仍很健全，大約有十餘人，除了一般迎娶會請北管出陣之外，最主要還是應用於同安寮十二庄每年「迎媽祖」的活動。隨著時代變遷，成員也不斷凋零，十多

年前就不再出陣了。

—— 1995年5月11日訪問黃福安先生（50歲，村長），羅世明
　　採訪記錄。

牛埔厝武館

　　牛埔厝武館是由鹿港的「文桂」來教的，戰後一陣子就解
散了。受訪者認為，可能是因為不太出色的關係所致。

—— 1995年5月11日訪問黃福安先生（50歲，村長），羅世明
　　採訪記錄。

埔鹽曲館（北管、九甲、歌仔戲）

〈訪問村民部分〉

　　埔鹽以前曾經有曲館存在，但早已解散。成員若健在，年
歲都極長，也不曉得是否還有人健在。

〈訪問陳昆仁先生部分〉

　　埔鹽最早曾組織北管，後來改學九甲仔，最後又改為歌仔
戲。但是，現在都已經解散了。

—— 1995年5月20日訪問三位村民及陳昆仁先生（82歲，出水
　　溝曲館總綱），羅世明採訪記錄。

埔鹽武館（獅陣）

埔鹽屬埔鹽村，以前庄裡曾經有獅陣，是屬於「開嘴獅」的獅頭，但早已解散。當時參加的人若還健在，都已超過八十歲了。

—— 1995年5月20日訪問廟內三位村民，羅世明採訪記錄。

出水溝錦華珠（九甲）

出水溝屬出水村，共有九鄰，一、二百戶，約一千多人，主要姓氏為祖籍福建泉州府南安縣的陳姓。庄廟龍水宮，主祀張天師，是出水溝和溪湖湳底陳姓合祀的神明，故二庄輪祀，一年奉祀於湳底，隔年則由出水溝輪值。因此，每年利用正月初五大家較空閒的日子迎神，並換庄奉祀，此時庄裡陣頭都會出陣「鬧熱」。

出水溝錦華珠屬於所謂的「品館」，有別於正統南管的「洞館」，奉祀的祖師是田都元帥。相傳，這種九甲仔最早源自一位來和美鎮泉州厝做生意的中國商人，並在泉州厝教出這種特殊「南唱北打」的九甲仔。今天傳遍彰化縣的九甲仔，都是由泉州厝傳出的。

錦華珠是由溪湖頂寮曲館參樂成的「先生」巫獅（若健在，約百餘歲）來教的。參樂成曲館先學「天子門生」（正統南管），再學九甲仔，其天子門生是由住在溪湖的「米粉江」（吳江），先向埔鹽西勢湖的「老霸先」學了天子門生之後，再搬到頂寮時去教的。巫氏教過的地方有本鄉的中股園、溪湖三塊厝（中山里）、竹圍仔。受訪者陳昆仁（現年八十二歲）

十七歲時,即開始學九甲仔,陳氏和叔父「阿修」(陳阿表,現年八十八歲,遷居臺北)二人,分別負責本館的總綱和頭手鼓,也曾一起到本鄉的南港教九甲仔。不過,因爲陳阿表不識字,所以總綱都是由陳昆仁負責。

錦華珠沒有設館主,當時共有十多人學,每次都是義務出陣,尤其是「刈香」、「迎神」時,本館都會排場演出,但並沒有激烈的「拚館」現象,每次「刈香」在半夜「交香」完,就打道回府了。至於日治時代「拚館」最激烈的,是豐原北管的「軒園咬」。

以前日治時代,每一庄都有陣頭,每到日落時分,庄裡就開始熱鬧起來,武館、曲館的鑼鼓聲大作,到處都聽得到。現在的工業社會則不然,大家都忙碌於事業,沒有農業社會晚上那麼空閒,年輕一輩也不願意學。錦華珠已經解散三十多年了,成員也只剩下受訪者和陳阿表二人,其他都已去世了。

—— 1995年5月20日訪問陳昆仁先生(82歲,總綱),羅世明採訪記錄。

出水溝春盛堂(獅陣)

出水溝春盛堂是戰後成立的,「先生」是張招全,人稱「張仔全」(若健在,約八十多歲),張招全原是員林火燒庄人,因入贅到鄰庄的灣仔內(屬南港村),遂在出水溝及南港教武,也曾到福興崁仔腳等地教過。張氏教武時有收「館禮」,成員練武時,也要煮點心給「先生」吃。

出水溝春盛堂的拳套是太祖拳,碕三角馬,獅頭屬於「籤仔獅」,也有「獅鬼仔」。目前獅陣已經解散,已十多年

未再出陣了。

—— 1995年5月22日電話訪問楊天成先生（79歲，成員），羅
世明採訪記錄。

十六甲曲館（九甲）

十六甲屬南港村，庄裡原有一館九甲仔，是由鄰庄中股園
的蔡天賜來教的，目前只剩下蔡氏已遷居臺北新莊的「頭叫師
仔」，在該處也教了曲館。至於十六甲的曲館，則早已解散。

—— 1995年5月23日訪問蔡天賜先生（78歲，曲師），羅世明
採訪記錄。

南港玉鳳珠（九甲）

南港屬南港村，主要姓氏爲林、陳二姓，庄裡沒有公廟，
只有供奉在爐主家中的三山國王。南港和打廉、榮堂（南港
村）、灣仔內（南港村）、竹圍仔（溪湖中竹里）等六庄，都
以打廉大安宮的三山國王爲中心，每年二月二十五日「神明
生」之前，會到社頭枋橋頭鎮安宮「刈香」，曲館都會出陣。

玉鳳珠屬九甲仔，是由鄰庄出水溝的「阿修」（陳阿表）
來教的。陳氏大約在戰後來教樂器和唱曲約二年的時間，教過
的戲目有《秦世美》、《楊家將》等。玉鳳珠現在仍有八、
九人，其中，有二、三個人會吹。玉鳳珠以前出陣多是「刈
香」、庄裡迎神以及喜事，被請去排場，現在已經很少爲喜事
出陣，反而以喪事爲大宗。目前玉鳳珠很少以九甲仔出陣排
場，大部分改爲大鼓陣，每次四人，庄裡的活動免費，庄外的

則要計酬，大鼓陣出陣一次，整團約六千元，但若路程較遠，或是「刈香」需過夜，就有可能要價一萬多元，而且出陣頻率很高。

—— 1995年5月22日電話訪問游銘先生（61歲，成員），羅世明採訪記錄。

南港勤習堂

南港勤習堂是由溪湖三塊厝「明義仔」來教的，他現年七十多歲，但南港勤習堂在戰後不久即已解散。

—— 1995年5月25日訪問村民，羅世明採訪記錄。

竹圍仔振興社

竹圍仔屬太平村，振興社是由水尾的施明樹來教的，但因人數很少，不敢自己出陣，所以都是配合水尾振興社一起出陣。

—— 1995年5月17日訪問施明樹先生（76歲，水尾振興社成員），羅世明採訪記錄。

湖仔內曲館（北管）

湖仔內屬新水村，早期曾有北管曲館，但解散得很早。

—— 1995年5月25日訪問村民，羅世明採訪記錄。

湖仔內振興社

湖仔內振興社是由溪湖鎮北勢尾的楊得尾來教的，但早已解散了。

—— 1995年5月17日訪問施明樹先生（76歲，水尾振興社武師），羅世明採訪記錄。

南勢埔曲館（九甲）

南勢埔庄裡原有一館九甲仔，是二林萬興庄的「天仔」來教的，還曾上棚演出，但是，戰後沒多久，就消聲匿跡了。

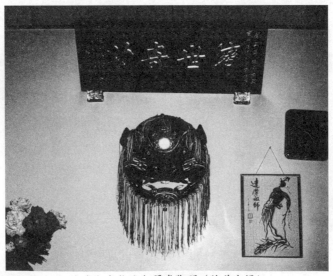

▲ 埔鹽鄉南勢埔勤習堂獅頭（林美容攝）。

▲ 埔鹽鄉南勢埔勤習堂施明旭（林美容攝）。

—— 1995年5月18日訪問施明旭先生（68歲，村民）、陳昆仁
先生（82歲，鄰館總綱），羅世明採訪記錄。

南勢埔勤習堂（獅陣）

南勢埔屬南新村，有八鄰，居民約百餘戶，主要姓氏為
祖籍福建泉州府錢江的施姓，以埔鹽鄉來說，日治時代頂五保
（西勢湖、竹頭角、火燒庄、瓦窯厝、牛埔厝）及下五保（石
埤腳、番薯庄、浸水、三省、南勢埔）都是施姓居多。庄廟新
興宮，主祀媽祖，配祀蘇、清、邢王爺，每年三月二十三日
「媽祖生」或四月十二日蘇王爺聖誕，會到鹿港「刈香」，獅

陣還未解散之前，都會跟著去鹿港，和其他「刈香」的陣頭「拚館」。

南勢埔勤習堂在戰後設立，是由溪湖內四塊厝的楊金等（若健在，現年九十四歲）來教的。當時庄人看到附近各庄都組織武館，也就跟著組織。楊氏來這裡教了一館之後，就帶著受訪者施明旭到埤頭菁埔仔、十一號仔去教了二館的時間。楊氏來庄裡大約也教了二館，當時的館主是林順（若健在，約七十多歲），楊氏來教有收「館禮」，並且出陣的酬勞，也都要交給他。

南勢埔的獅頭屬於「簸仔獅」，即獅頭造型近似「簸仔」得名，拳套則以太祖拳為主，鶴拳（含長、短肢鶴）、猴拳也略有學習。施氏表示，臺灣練的猴拳中規中矩，很少走步很遠，但他看中國來臺表演的全場竄跑，移位甚遠，和臺灣的猴拳感覺很不一樣。

本館原先共有四十多人，戰後那段時間，每次去鹿港「刈香」都十分熱鬧，每過一個十字路口，就要停下來表演，而且還會有其他武館來試功夫，天后宮曾經進行管制，讓本館一路暢通，直舞到廟口。當時，獅陣每次隨行到鹿港「刈香」，晚上在天后宮前擺起陣式，就開始和其他地方的獅陣「拚館」，同時一起表演的，每回至少都有五館以上。不過，他們這輩因為時代較進步，往往只是拚個表演的精采而已，但約八、九十歲以上的前輩，那個年代的獅陣就不同了，往往發生打鬧衝突。現代獅陣人才凋零，不僅不同館號之間已不再爭鬥，甚至出陣人數不夠時，也是不同館號之間互調人手，摻在一起出陣，往日激烈「拚館」的場面已不復見，本館也已解散二十多年。

勤習堂據說源自雲林西螺，該處武館極多，且武藝強盛，

施明旭的兒子則補充了一句「會過西螺橋，袂過虎尾溪」，據說虎尾有位「錦龍師」比西螺「阿善師」厲害，足見雲林武風之盛。

—— 1995年5月18日訪問施明旭先生（68歲，武師），羅世明採訪記錄。

石埤腳同樂社（九甲）

〈訪問施禮先生部分〉

石埤腳屬石埤村，主要姓氏為祖籍福建泉州府錢江的施姓。石埤腳同樂社屬於九甲仔，成立於昭和初年（1926），是由二林萬興庄「龜里」、「雞婆串仔」、「天仔」等人來教的，這些「先生」原本即為萬興曲館的成員，並一起到石埤腳、浸水、番薯庄、番同埔教曲，這幾位「先生」在石埤腳教了二、三館，館主是施水戰（已逝），當時的學員若健在，現約八十多歲。受訪者施禮表示，他並未直接師承「龜里」等「先生」，這是因為他年紀較輕的關係。受訪者對各種樂器的學習，都是自己四處向人請教而來，從十多歲開始，只要聽到哪裡有誰專長哪一項樂器，晚上就騎著腳踏車去請益，別人也樂於教他，所以現在他會總綱、弦、吹和國樂。

石埤腳九甲仔以前有十餘名成員，學得較有成就、固定出陣的約有八人，正好湊成一陣八音吹，舉凡庄裡迎娶、迎神、入厝、喜事，都會出陣，但喪事方面較少，只稍微排場而已。只要是庄裡的活動，一律免費；至於庄外的，則要收取酬勞。

大約四十年前，庄裡曲館因大家外出賺錢而解散，施禮也曾到臺北工作，後來又回到庄裡，有人請他組織大鼓陣，施氏

遂組織了清聲大鼓吹，現有的成員共有四人，其中，大部分成員都是施禮另外訓練的，若有人來邀請，就召集出陣。

〈訪問羅棍先生部分〉

　　受訪者羅棍約在十四、五歲時，即參加庄裡曲館同樂社，學習九甲仔。庄廟朝安宮在日治時代，即有杉木柱磚造的廟，每年八月八日庄廟主神蕭府千歲「安座」的紀念日，同樂社和其他各地請來的陣頭，都會在廟前排場演奏慶祝（蕭府千歲聖誕為五月十七日，但庄裡都以安座日舉行慶典，聖誕時，則只有上香祭祀而已）。目前羅棍雖已八十歲，但仍能唱曲，所以和二林萬興以前曲館的一些成員合為一陣，只要有人邀請，就去唱曲，一方面娛樂自己，另一方面也賺點外快。

── 1995年5月16日訪問施禮先生（68歲，成員）、羅棍先生
　　（80歲，成員），羅世明採訪記錄。

石埤腳龍英堂

　　石埤腳龍英堂是由鹿港人來教的，已經解散很久，武館成員大概也都已去世了。

── 1995年5月23日訪問顏原來先生（80餘歲，鄰館師傅），
　　羅世明採訪記錄。

番薯庄曲館（九甲）

　　番薯庄日治時代曾有九甲仔存在，番薯庄和石埤腳、浸

水等地的九甲仔，都是由二林「龜里」、「雞婆串仔」等人教的，但已解散許久，成員全部都去世了。

—— 1995年5月6日訪問三位村民，5月16日訪問施禮先生（68歲，鄰館成員），羅世明採訪記錄。

番薯庄勤習堂

番薯庄屬天盛村，共有八鄰，居民二百四十多戶，約千餘人，主要姓氏爲施姓。施姓分爲福建錢江與後港二支，番薯庄的施姓都是錢江後裔。庄廟天龍宮，主祀媽祖，另奉祀朱、李、池、金四位王爺。建廟之前，神像都奉祀在爐主家中，直到近十年才建廟。至於神像的來源，受訪者並不清楚，只知道會到雲林麥寮及芳苑鄉王功「刈香」，每年四月二十四日也會有大拜拜，之所以選擇這一天，乃是因爲四月二十六日是李府千歲聖誕，四月二十二日是三奶夫人聖誕，取其折衷，即爲四月二十四日。

番薯庄勤習堂是由溪湖田中央傳來的，但武館解散日久，成員也已去世，詳細的情形，也就無人知曉了。

—— 1995年5月6日訪問三位村民，羅世明採訪記錄。

斗車員勤習堂

斗車員屬太平村，其武館勤習堂是溪湖田中央的人來授武的，但目前已解散了。

—— 1995年5月19日訪問村民，羅世明採訪記錄。

浸水曲館（九甲）

浸水九甲仔是由二林鎮萬興庄人「龜里」、「雞婆串仔」兄弟來教的，目前已經解散，學過的人若健在，約有七、八十歲。

—— 1995年5月16日訪問羅棍先生（80歲，鄰館成員），羅世明採訪記錄。

浸水鷹慶堂振興社

〈訪問施教厚先生部分〉

浸水屬新水村，共有十一鄰，居民共三百六十八戶，一千二百多人，主要姓氏爲錢江系的施姓。庄廟四聖宮，爲浸水、竹圍仔、後庄仔、湖仔內四庄共有，主祀媽祖。建廟之前，媽祖奉祀在爐主家中，應有一、二百年的歷史，現在的廟貌是十多年前建造的，每年三月二十三日「媽祖生」時，都有盛大的祭祀活動。

浸水鷹慶堂的「先生」是本地人施登柱，至於之前是誰來教的？受訪者施教厚並不清楚。施登柱（若健在，現約七十多歲）於二、三年前去世，鷹慶堂因爲「先生」及大部分成員皆已去世，剩下的成員也移居外地，所以不曾再有活動了。

〈訪問施明樹先生部分〉

浸水振興社先是請在秀水鄉下崙教武的溪湖北勢尾人楊得

尾來授館，後來年輕一輩想再學武，遂又從秀水下崙找其徒弟
來教，因這位師傅的父親名叫鷹慶，遂將所傳授的這一館，改
名爲鷹慶堂，其實原爲振興社，而且鷹慶堂也有下崙振興社的
基礎。

—— 1995年5月6日訪問施教厚先生（38歲，村民），5月17日
　　訪問施明樹先生（76歲，鄰館成員），羅世明採訪記錄。

過溪寮勤習堂

　　過溪寮屬於三省村，武館勤習堂是由溪湖田中央人來教
的，但並沒有學成功。

—— 1995年5月18日訪問施明旭先生（68歲，鄰館師傅），羅
　　世明採訪記錄。

角樹腳曲館（北管、九甲）

　　角樹腳最早先有北管，當時參加的學員，現年約八、九十
歲以上，北管極早就解散，後來庄中又換學九甲仔，但也沒有
維持得很久。

—— 1995年5月23日訪問顏原來先生（80餘歲，村民），羅世
　　明採訪記錄。

角樹腳振興社（宋江陣）

〈訪問顏原來先生及張清坑先生部分〉

　　本庄的武館振興社在日治時代即已成立。當時是由芳苑鄉路上厝宋江陣的謝清場來教的，館主為王來發（若健在，現約八十多歲），謝氏還教過溪湖北勢尾及阿媽厝（又稱三塊厝仔）。謝氏來角樹腳教約二、三館的時間，因為當時日本政府禁止民間練武，所以只有利用晚上偷練，而且常換地方練習，也沒有出陣。直到戰後，才請阿媽厝武館的人來教獅陣。另外，謝清場也教了一些藥理，但受訪者顏原來不識字，也就沒學了。

　　角樹腳振興社的獅頭屬於「簑仔獅」，「神明生」、入厝都會出陣，甚至連工地秀也出陣，若庄中邀請是義務性質，至於外庄來請，則計價出陣，目前還有二十五名成員，以年輕一輩較多，但出陣已不出兵器，只有獅頭及打拳，收到的酬勞則均分。

▲ 埔鹽鄉角樹腳振興社青面獅
（羅世明攝）。

▲ 埔鹽鄉角樹腳振興社館員，右起：周丁杉、顏原來、張清坑（林美容攝）。

〈訪問周丁杉先生部分〉

　　角樹腳屬角樹村，庄廟乾聖宮，主祀媽祖，日治時代即已存在。每年三月二十三日「媽祖生」，都有盛大的祭祀活動，而媽祖「刈香」的地點則是北港。

　　受訪者周丁杉是戰後才學武的，周丁杉共有五位師傅，教他不同的技藝，溪湖阿媽厝的陳新有（現年八十二歲）以及本庄謝清場的「頭叫師仔」顏原來教他拳套，溪湖三塊厝（阿媽厝里）的陳先翰（已去世）教兵器，三塊厝的陳維新教獅套，另外，藥理方面則是向臺中的吳志成所學，其中，陳新有還教過三塊厝及花壇中庄。

　　周丁杉十九歲就到溪湖「老厝庄」教武，後來，中國文化大學與屏東明德學校還曾請周氏去教國術。除此之外，庄裡武館另一位成員周春男，也曾到埔鹽國小教過獅陣。角樹腳振興

彰化學

▲ 埔鹽鄉角樹腳振興社紅面獅頭（林美容攝）。

社的拳法爲金鷹拳，奉祀的祖師爲金鷹先師與練成祖師，在獅套方面，除了傳統獅之外，周丁杉最近也在學廣東獅。此外，庄裡的武館也曾學過宋江陣，只是沒有以彩繪塗臉妝扮。

　　角樹腳振興社的獅頭是「簸仔獅」，共有黑、紅、青三種顏色，據說和《三國演義》中的張飛、關公、劉備有關，張飛面黑，故黑色表示粗獷，「黑面獅」即象徵和張飛類似的性格、地位；紅面代表關公，象徵正直、忠勇似關公一般，地位亦極崇高；青面則代表劉備，也可以說代表王位之尊，性格較溫和，但極尊崇，故青、紅、黑面三種獅頭，有高下尊卑的分別。「青面獅」是獅王，最尊，「紅面獅」次之，「黑面獅」最下，因此，踏七星、八卦時，就用「青面獅」，「刘香」時用「紅面獅」，工地秀則用「黑面獅」。而且，若依照以前的傳統，「紅面獅」、「黑面獅」在路上遇到「青面獅」時，都要禮拜。

目前獅陣設在周丁杉開設的振興社詠春國術館裡，武館安爐時有祭拜祖師，寫著祖師名諱的紅紙，仍張貼在館內牆上，中間爲觀音佛祖，左邊是金鷹先師，右側爲練成祖師。神位左右各有兩幅對聯，一幅爲「少年來去守身己，能知沉浮行四方」；另一幅爲「人爲名高名喪人，樹大招風風撼樹」。

周丁杉曾花了一段時間四處探尋振興社的源頭，並製作了一份「先輩圖」，從西螺「阿善師」一直到自己所教的徒弟都寫進去。根據所得的資料顯示，謝清場是蔡秋風的徒弟，蔡秋風和蔡阿水、「肉圓成」爲師兄弟。蔡秋風原來只是西螺「頭崁」廖日春（金堂）家裡的長工，後來就跟廖口春及另一位師傅學武，學成之後，蔡秋風和蔡阿水分別負責山線和海線的傳館工作，北到彰化縣，南至嘉義民雄，都有他們的蹤跡。至於「肉圓成」則因性格較強悍，和蔡秋風不合，遂另立振興館，藉此和蔡秋風的振興社有所區別。據說，振興社原來只有宋江陣，宋江陣用的是兩支引導的黑龍旗，沒有獅陣，「肉圓成」自創獅陣，從此武館才有獅陣出現。

目前角樹腳振興社裡，留存相當多的兵器，所謂十八般武器，這裡只有缺幾樣而已。十八般武器指的是九長、九短共十八種「傢俬」，「長傢

▼ 埔鹽鄉角樹腳振興社宋江陣所用的耙（林美容攝）。

▲埔鹽鄉角樹腳振興社傢俬（林美容攝）。

俬」分別是大刀、叉、勾鎌、斬馬（又名宮刀）、銬仔、鎗、
齊眉棍、耙（有分七齒和八齒兩種）等九種，但一般武館還會
有「丈二」及「七尺」兩種兵器，用於出陣時綁旗幟；「短傢
俬」則是雙斧、雙鐧、雙勾（雙刈格）、雙刀、鐵尺、單刀、
牌、雙鞭（少了一項，周丁杉一時想不起來）。這些兵器中，
有些在宋江陣中有特別的作用，像宋江陣就是由耙引導其他
兵器入場，而出陣時，宋江陣的黑龍旗，則是綁在「七尺」上
面。

── 1995年5月23日訪問顏原來先生（80餘歲，武師）、張
　　清坑先生（70餘歲，連絡人）、周丁杉先生（41歲，館
　　主），羅世明採訪記錄。

崙仔腳曲館（九甲）

崙仔腳九甲仔是由中股園的蔡天賜來教的，現在已經解散，只剩下一位會拉弦的顏寶順仍健在。

—— 1995年5月23日訪問蔡天賜先生（78歲，曲師），羅世明採訪記錄。

崙仔腳勤習堂

崙仔腳屬崑崙村，共有十二鄰，居民約三百多戶，一千五百人左右，主要姓氏為祖籍福建泉州府同安縣船頭鄉的顏姓。崙仔腳沒有庄廟，庄裡的神明共有二尊，分別是玄天上帝及池府王爺，都奉祀在爐主家中，每年三月三日玄天上帝聖誕及六月十八日池府王爺聖誕，庄裡都會舉行大拜拜。

崙仔腳勤習堂是在一九四六年設立的，當時是由溪湖阿公厝的楊得（若健在，現年九十多歲）來教的，但一、二十年前，本館就已經解散，不再出陣了。

—— 1995年5月26日訪問顏克謀先生（82歲，村長），羅世明採訪記錄。

中股園玉龍珠（九甲）

中股園屬於豐澤村，共有七鄰，約百餘戶，四百多人，主要姓氏為陳姓。庄廟為主祀媽祖的天后宮，未建廟前，奉祀在爐主家中，直到三、四年前才蓋廟，庄裡參加鹿港天后宮的

「媽祖會」，並迎請「六媽」，曲館未解散前，每次「迎媽祖」，都會跟著出陣。

中股園玉龍珠奉祀田都元帥，是由溪湖頂寮的巫南及巫獅兄弟來教的，巫南擅吹，巫獅專長爲鼓。玉龍珠在昭和十五年（1940）開館，當時是在受訪者蔡天賜家中練習，蔡天賜的父親較少管曲館的事，反倒是蔡天賜的母親較熱心，並煮點心款待。玉龍珠請「先生」來教的「館禮」很豐厚，在日治時代，一館要上千元，由參加的成員集資，當時的「工頭」一天的工資才一元，其他的「小工」則只有三、四角而已。

玉龍珠除了排場之外，還能上棚演戲，成員約二、三十人，「腳步」是由溪湖北勢尾人「和尚」來教的，「和尚」曾參加二林萬興庄的戲團，扮演老生，但「和尚」並不會後場。玉龍珠在迎娶或「迎媽祖」時出陣，早期多用八音吹，後來逐漸改爲鑼鼓陣，至於平安戲時，則上棚演戲。戰後初年，因爲能上棚演戲的戲團較少，各地常請玉龍珠去演戲，二林、田中、線西、鹿港都曾去過。本館常遇到和布袋戲「拚館」的情形，不過，因爲布袋戲團多，大家看得較多，九甲仔少，喜歡看的人就較多，幾乎都是玉龍珠拚贏。日治時，玉龍珠也曾到員林公園和北管陣排場「拚館」過。

玉龍珠在庄裡出陣或演戲，都是義務性質的，若外庄來邀請的話，則要先議價，通常一棚戲要幾百元，由玉龍珠的團主章春風（已去世）收取，作爲「公金」，支付買「傢俬」等開銷，若「公金」充裕，就會分一些酬勞給大家。

蔡天賜是玉龍珠的「頭叫師仔」，曾至本鄉崙仔腳（崑崙村）及溪湖鎮頂寮、湖西里、三塊厝（中山里）教過，因爲教學所需，蔡氏抄了八本曲簿，內有《秦世美》、《三狀元》、《取木棍》、《鐵雄山》等劇本。

—— 1995年5月23日訪問蔡天賜先生（78歲，總綱），羅世明
採訪記錄。

中股園振興館

中股園日治時代即有武館的設立，是由溪湖車橋頭的人來
教的，名為振興館，但解散得很早，早已不存在了。

—— 1995年5月23日訪問蔡天賜先生（78歲，村民），羅世明
採訪記錄。

打廉振和興（金樂興）（九甲）

打廉屬於打廉村，共有八鄰，約二百戶左右，主要姓氏為
陳姓。庄廟是大安宮，主祀三山國王，是打廉、下園、南港、
茉堂、灣仔內、竹圍仔（溪湖鎮中竹里）六庄的公廟，日治時
代即已建廟，每年二月二十五日都有盛大祭祀活動，有時經神
明指示，會到社頭枋橋頭「刈香」。

打廉九甲仔成立於昭和十五年（1940），日治時代取名
為金樂興，戰後因為堂主換人，改名振和興。打廉曲館曾有不
少「先生」來教過，但教得最久的，還是溪湖北勢尾的「和
尚」。堂主都是由保正、村長擔任，「先生」的「館禮」也由
堂主負擔，學員不必出錢。曲館最初只用於廟會的出陣，後來
才應用在結婚喜事上，但因「和尚」不會後場，因此要另外請
人來教後場。

打廉曲館除了出陣以外，尚能上棚演戲，日治時代「拚
館」極為激烈，打廉九甲仔曾四處和人「拚館」，且不限南

北。有一次，在員林「拚館」時，曾因為觀眾不肯散去，只好一直演到深夜三點。日治時代「拚館」非常激烈，唱曲聲音太好聽的人，有時會遭人嫉妒，而下毒手傷害，曾經發生過一位聲音極佳的唱曲者，在媽祖廟前演唱完下台，遭人殺害的事；曲館成員外出時，若別館的人請喝茶或抽菸，都不敢接受，怕被對方摻了傷害喉嚨的藥。受訪者汪美洲自己碰到的情況，則是某次在溪湖「拚館」贏了對方，對方威脅不准他們下台，否則要打人，這時堂主若夠影響力，自然能夠化解僵局。另外，有一次「拚館」，汪氏表演到一半，拿起「噯仔」要吹時，吹不出聲音，才發覺被竹子塞住吹氣口，原來是「拚館」太激烈，對手偷偷以竹子從喇叭口伸入，從下面頂起掛著的吹偷走，準備偷第二支時，竹子已經插入，來不及拿走，才會吹不出聲音。後來找到偷吹的那一團，還是將吹索還回來。另外，「拚館」還有一種常見的現象，就是拚到一半，對方突然強迫要這邊休息，不得演奏，可是本身卻繼續表演，如果不從，就會來搶鼓槌。因為汪氏出門時，都會多帶好幾副鼓槌，萬一被搶走，還有備用的鼓槌可用，不致中斷比賽。也有些人「拚館」輸了，會不甘心地站在台上破口大罵。不過，拚歸拚，汪氏倒是沒有碰過鬧到打架的情況，現在時代不同了，不僅「拚館」少見，而且一般曲館出陣，都很少表演到十一點之後，總是希望早點回去休息，心態和以前完全不同。

　　汪美洲從十三歲開始學九甲仔，但他不識字，以前「先生」在教時，汪氏就在旁邊聽，那些識字的成員還不一定會，他就能夠聽懂，再經「先生」解說一下，就會了。汪氏還能唱「細口」、演戲（扮丑角）、弦、吹、鼓，樣樣精通。汪氏學過的戲曲很多，有《趙匡胤困南唐》、《困河東》、《國寶玉田蜓》、《山伯英台》、《下南唐》、《剪羅衣》。另外，有

齣《買金魚》，算是較難的曲子（深曲），《久賢妻》那部戲中有段曲，更是一大考驗，唱得慢的話，要唱十分鐘，快的話也要八、九分鐘。汪氏自己可以一邊拉弦一邊唱曲，縣政府若舉辦這類比賽，他都會去參加，幾十年前，電視「五燈獎」節目到溪湖國小舉辦南北管唱曲比賽，在一百五十多位競爭者中，汪氏奪得第一名。汪氏雖然已七十八歲了，員林新和興歌仔戲團希望他能到新和興教唱南曲，因爲新和興有北管人才，卻欠缺能唱南曲的「先生」，汪氏沒有答應過去，但給他自己錄的錄音帶，讓他們學。另外，汪氏在庄中也教了一團七、八個四、五十歲的年輕輩，讓他們學會《下南唐》、《剪羅衣》等戲曲，所以，庄裡目前曲館仍然維繫下來，由汪氏負責。喪事、「刈香」若有人找，就會出陣，酬勞多依照對方的意願，並由成員均分。汪氏除了和庄裡曲館出陣外，也和其他地方的陣頭搭配出陣，都是負責鼓吹的部分。

　　汪氏以前有一些曲簿，但已遺失，目前家中有一本訂價二百元的《南曲精選集》絕版書（中華國樂會，1968年），是他在臺北意外發現購得的，裡面收集十分豐富。

―― 1995年5月24日訪問汪美洲先生（78歲，負責人），羅世明採訪記錄。

打廉武館

　　打廉庄原有武館，在戰後開始學，但解散得很早，很久都沒有活動了。

―― 1995年5月24日訪問汪美洲先生（78歲，村民），羅世明

採訪記錄。

水尾金樂興（九甲）

水尾金樂興為九甲仔的曲館，有好幾處的「先生」來教過，分別是溪湖外四塊厝（河東里）的黃呈、二林萬興庄的「龜里」、「雞婆串仔」、「金枝仔」等人及溪湖北勢尾的「和尚」，這些「先生」若健在，都已百餘歲了。受訪者施登枝只見過「雞婆串仔」，其他人都未親炙，施氏算是庄中曲館的第二代，第一代直接師承「先生」，「頭叫師仔」是施金山（已去世）、卓添財（現年八十六歲），施登枝再從卓添財等人那裡學曲，卓添財還曾到溪湖田中央教過。

施氏上一輩學曲的約有十多人，他們這一輩則從一九四八年開始學，大約也有十餘人，在戲齣方面，學過扮仙戲《新三仙》、《舊三仙》、《取木棍》、《斬子》及《萬花樓》等，在曲目方面，則有【將水】、【玉交】、【襖】等。金樂興一開始就出大鼓陣與鑼鼓陣二種陣頭，一般來說，鑼鼓陣出門至少要有八個人，分別負責小鼓、班鼓、大鈔、小鈔、大鑼、小鑼、響盞以及兩支吹。

施氏目前仍將金樂興大鼓陣維持下來，但人手只剩五、六名，而且都是五、六十歲的師兄弟，目前為庄裡出陣為義務性質，外庄的通常收取三、四千元，價碼不高。

金樂興最初成立時，是因為戰後國民政府徵召所謂的「補充兵」，庄人看到別庄都有曲館送新兵入伍，遂組織曲館，主要是用於送新兵入伍，但迎娶、「刈香」也用得到，喪事則較少。現在這幾年情形又不太相同，出陣是為了喪事及「刈香」的較多，迎娶則沒人邀請出陣了。

▲ 埔鹽鄉水尾金樂興大鼓陣（林美容攝）。

▲ 埔鹽鄉水尾金樂興大鼓陣（林美容攝）。

金樂興也曾「拚館」過，不過，那是在施氏上一輩的事。六十多年前，浸水的分教場擴大成立為公學校，為了慶祝落成，各陣頭都來表演，過程中，扑鼎金和水尾曲館之間起了衝突，事態差點不可收拾，後來由派出所出面調停，才順利化解。

—— 1995年5月19日訪問施登枝先生（67歲，館主），羅世明採訪記錄。

水尾振興社（宋江陣）

水尾屬三省村，共有六鄰，百餘戶，約一千餘人，主要姓氏為祖籍福建泉州錢江的施姓。庄廟鳳安宮，主祀玄天上帝，神明在庄廟尚未興建之前，係供奉在爐主家中。庄裡每年三月三日玄天上帝聖誕及十月三日平安戲，都有盛大的祭祀活動，庄裡的獅陣、曲館，也都會出陣「鬥鬧熱」。

水尾振興社成立於一九四七年，是由溪湖鎮北勢尾的楊得尾（若健在，約九十多歲）來本庄教的，約教了四館的時間。當時的館主為「金仔」（施金）、「慶仔」（施慶）與施忠龍三人，學員約七十二人左右。水尾振興社和一般武館稍有不同的地方，在於武館除了有金獅陣之外，還有宋江陣，都是從北勢尾傳來的，宋江陣原本需一百零八人，才符合梁山泊一百零八條好漢的數目，但因人手不足，所以只有七十二人出陣，共需三棚「傀儡」，出陣時，每個人還要依所扮演的角色化妝。

楊得尾除了教過本庄之外，還教過本鄉浸水、湖仔內、三省、出水，秀水鄉大灣溝、下崙，福興鄉西勢、外中村等地，共三十多館，而北勢尾的宋江陣，據說又是從芳苑路上厝

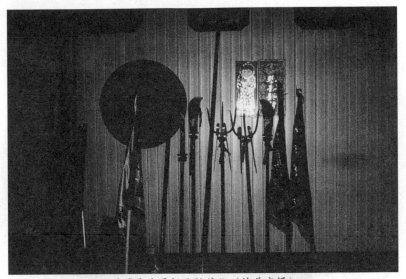

▼埔鹽鄉水尾振興社傢伙（林美容攝）。

傳來的。本館奉祀白猴先師、太祖先師、白鶴先師、金鷹先師
等祖師，拳套有短肢鶴、猴拳、太祖拳等。若是一般場合，本
館都以金獅陣出陣，需要大場面排場，才出宋江陣。本館會為
入厝、「神明生」、「刈香」出陣。不過，以前人數可以出
宋江陣，現在人數少，只能出金獅陣。本館目前的主力是受
訪者施明樹這一輩，以及他們這一
輩所教的四、五十歲這些人，大
約有三十多人，今年五月初，彰
化縣八十四年度文藝季活動「八堡
圳傳奇」，共有七十二個陣頭表演，
其中，本館出了三十六人的獅陣，相
於其他各陣，許多都只出獅陣，本館算
是人數最多的一團。目前武館是由
施明秋及許英擔任連絡人，如今館

▲埔鹽鄉水尾振興社獅頭
（林美容攝）。

▲ 埔鹽鄉水尾振興社，左右分別為老師傅施
明樹、許喚（林美容攝）。

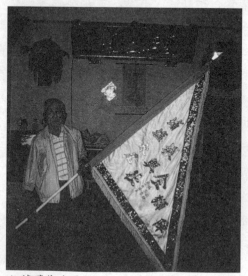

▲ 埔鹽鄉水尾振興社施明樹及大旗（林美容
攝）。

旗、「傢俬」等，都放在許氏家中。

施明樹於一九八六年曾獲得全省中區老人才藝比賽亞軍，「先生」楊得尾也有傳授藥理，但施氏未學，武館內另有別人在藥理方面學得不錯。

—— 1995年5月17日訪問施明樹先生（76歲，連絡人），羅世明採訪記錄。

新庄仔曲館（北管）

新庄仔屬南新村，庄裡原來有北管，但是，戰後沒多久，曲館就解散了。

—— 1995年5月18日訪問施明旭先生（68歲，鄰庄村民），羅世明採訪記錄。

下園勝錦珠（九甲）

下園屬豐澤村，共有八鄰，居民約二、三百戶，主要姓氏為祖籍福建泉州府南安的陳姓。庄廟精武堂，主祀池府千歲，以前奉祀在爐主家中，一、二十年前才建廟，下園也是打廉大安宮所屬的六庄頭之一，所以也會參與大安宮的「神明生」慶典。

下園勝錦珠是屬於奉祀田都元帥的南管系統，大約在四十年前，開始設館學習，先是由打廉的汪美洲來教一館，後來再由汪美洲的「先生」溪湖北勢尾的「和尚」來教一館（會唱曲及吹），當時約有十四、五人學，打廉的三山國王聖誕「鬧

熱」時，或庄裡有人迎娶來邀請，都會出陣。二十五年前，受
訪者陳文外出到劇團擔任職業後場，庄裡的曲館也就解散了。

陳氏現在自己開設「新文玉歌劇團」，成立了二十多年，
共有十四名團員，是從臺中、彰化各地請來的，前、後場成員
原先都是從事這一行的，不必特別訓練。「新文玉歌劇團」每
次演出，大概都需四、五個後場樂手現場伴奏，不使用錄音
帶。彰化縣以北的歌仔戲，很少用錄音帶，觀眾也不喜歡，因
為演員和錄音帶對嘴不搭時，失去眞實感，而且，播放錄音帶
雖節省成本，但相對地，「戲金」也較低，並不划算。

陳文這團歌仔戲南、北曲都唱，戲服是以前在高雄買的，
劇本以臺灣省教育廳出版的歌仔戲劇本爲依據，視對方來請
的庄頭需要哪種類型的戲，價碼方面則有分「大日」和「小
日」。「大日」就如「媽祖生」這種全國同一天都需要大拜拜
的日子，「戲金」價碼較高，「小日」則是一般日子，劇團出
去大約有二萬多元的酬勞。酬勞由陳文掌管，再發薪水給成
員，沒有演出的成員就沒有薪水，不過，也有些團是給成員每
月固定的薪水，制度反而有所不同。

—— 1995年5月25日訪問陳文先生（58歲，成員），羅世明採
訪記錄。

下園勤習堂（九甲）

下園勤習堂是由溪湖三塊厝（中山里）的「阿呆師」等人
來教的，而三塊厝則是埔心瓦窯厝的「上師」（姓張）教的。
下園勤習堂在戰後不久就解散了，武館解散後，約一九五〇年
代，曲館就取而代之。

—— 1995年5月25日訪問陳文先生（58歲，村民），羅世明採
　　訪記錄。

扑鼎金曲館（九甲）

　　扑鼎金屬太平村，共有三鄰，約六、七十戶，五百人左
右，主要姓氏有陳、劉、周等姓。庄廟保玄宮，主祀保生大帝
及玄天上帝，建廟約已二十年，在建廟之前，神明都奉祀在爐
主家中的廳堂，每年三月三日玄天上帝聖誕、三月十五日保生
大帝聖誕及平安戲，都有盛大的祭祀活動。但是，庄廟落成
時，庄裡的武館與曲館早已解散，所以都沒派上用場。

　　扑鼎金九甲仔成立於日治時代，起初是請二林萬興的「龜
里」來教，後來又請溪湖北勢尾的「和尚」（人名，非出家和
尚）來教。扑鼎金和水尾的曲館「拚館」很激烈，有一次在附
近小學表演，兩邊「拚館」幾乎打了起來，最後還勞動派出所
的警察出來解決紛爭，才免去一場嚴重的衝突，那是在受訪者
薛和約二十多歲時的事了（約日治末期）。從那時候開始，曲
館就漸漸解散，不再出現了，現在庄人大部分也不知道庄裡曾
經有一團九甲仔。後來曲館成員之一的劉奔，還繼續以大鼓陣
維持，直到去年去世，大鼓陣也跟著解散。

—— 1995年5月17日訪問薛和先生（75歲，村民），羅世明採
　　訪記錄。

扑鼎金勤習堂（拳頭館）

　　扑鼎金勤習堂是由溪湖田中央勤習堂的楊金龍傳來的，屬

於「暗館」，只練武術，沒有獅頭，也不曾出陣。

—— 1995年5月17日訪問薛和先生（75歲，村長），羅世明採
　　訪記錄。

第五章　溪湖鎮的曲館與武館

　　溪湖鎮在彰化縣中央位置，位於彰化隆起海岸平原西南緣，有舊濁水溪及麥嶼厝溪斜貫而過。本地原為洪雅（Hoanya）平埔族之大突社，今大突里、番婆里為其舊址。「溪湖」之名，因介於溪道之間，取其「溪」，又荷婆崙、連乾溪、內山腳、新庄仔、北勢尾、竹圍仔、四塊厝等地有沙丘環境，在其中之盆狀低地，以「湖」稱之，故昔稱「溪湖厝」。清領雍正年間至乾隆初葉，有大批泉州府南安縣楊姓墾戶來此拓墾。

　　現今所知，溪湖鎮除了街仔四里（太平、光華、平和、公平四里）沒有曲館，及河東里、大突里、西溪里尚未取得資料外，其餘十八里皆有曲館。溪湖鎮居民以泉州南安籍為主。近二十個曲館中，有頂寮參樂成、湳底錦德成、三塊厝振樂天、西勢厝協樂成、頂庄福樂成、大竹里雙鳳珠六館，經歷從南管到南唱北打的過程，其中，有三館最後變成大鼓陣；自始即以南唱北打開館的，有北勢尾振興館、田中央勝興珠、阿公厝和樂社、番婆、忠覺、內四塊厝集樂興、阿媽厝耕樂社七館，後來，這些曲館除了組成「八音吹」外，有的轉成大鼓陣，甚至發展成職業布袋戲、歌仔戲團。汴頭錦樂軒、中竹里曲館、巫厝庄怡和軒學習北管，位於街仔的太平里奉天宮大鼓陣，則和頂庄里鎮安宮、大庭里玄龍堂大鼓陣相同，都是由廟宇資助、

使用的陣頭。

南管曲館分爲吳江、陳老霸傳承的兩個系統。吳江是入贅頂寮的埤頭人，陳老霸是埔鹽西勢湖人，六館中，以陳老霸所傳的西勢厝協樂成歷史最久，該館約成立於大正七年（1918）。目前尚未得知吳江、陳老霸間的師承關係，以現有資料來看，二系統的音樂內容、特徵頗一致，樂器都以笛子、琵琶領奏，歌曲前都配有歌頭，演唱歌頭時，要特別加上節奏樂器叩仔（小木魚加小鑼），因樂器音量的因素，分屬兩系的頂寮、湳底、西勢厝，都不使用殼仔弦。

南唱北打的曲館，除北勢尾振興館成立於七十年前外，由南管轉學此項者，也多在六十餘年前開始學習，其餘則大多成立於日治時期，現在只有阿媽厝耕樂社尚能以此形式進行演出，但已簡化許多。南唱北打的師承較複雜，但大致是以和美鎮「撐肚先」（洪明華）、北勢尾楊和尚爲傳承主軸，吳江傳授的南管曲館，後來都由洪明華指導，洪氏是「九甲先生」，楊和尚則兼及九甲與歌仔戲。

三館北管中，以大村鄉的賴慶較重要，他親授的汴頭錦樂軒（六十多年前成立）實力相當堅強，日治時期曾數度與頂寮參樂成在福安宮前競技，雙方都調人手助陣，傾力較量，現今仍有「街頂靠大杉，街尾靠煙囪」的俗諺流傳。賴慶的弟子也影響到田中央、阿媽厝的音樂表現。怡和軒則師承花壇白沙坑赤塗崎共義軒的李長庚、「留先」兄弟。

西勢厝屬於較獨特的現象。先後有犁田歌陣，及以車鼓、歌仔戲爲表演內容的協樂社，由於新和興歌劇團的江清柳幼年曾到西勢厝附近學車鼓，此地既有傑出的車鼓表演人才，又有長達十餘年的半職業化活動，值得持續調查。

溪湖鎮爲數約三十個的武館中，可分爲同義堂、勤習堂、

振興館、振興社、鷹慶堂、武耀館六個系統。其中，同義堂成立最早，中竹里、後溪兩館都有百年以上歷史，當地盛傳「溪湖街仔（市區）原在後溪，後來才遷到現今地區」的傳聞，溪湖媽祖信仰現分爲後溪永安宮、街仔福安宮的東西兩大區域，或可視爲街區發展先後的痕跡，目前此二館仍有出陣能力。

勤習堂的師承，很明顯地分成兩大派別，一由埔心鄉瓦窯厝張姓「旺師」傳武的湖東里（內四塊厝、青仔宅）、中山里三塊厝、東溪巫厝庄、湳底、頂庄里崙仔腳六館；一是西螺廖阿秋所傳的田中央、阿公厝、河東里外四塊厝、車店四館。出於「旺師」的師承可上溯至西螺高榮，同出西螺的兩派，在溪湖的傳承卻有清楚的地域分隔。至於同約七、八十年前傳入的振興館，則未受地域限制，除了由坤頭牛稠仔陳烏雷傳武的西勢厝（包括後劃歸番婆的草埔）外，幾乎全傳自田尾「老欉師」門下，像汴頭、湳底、大突頭、忠覺里、頂寮都是，除了西勢厝以多數居民優勢合併勤習堂外，湳底、大突頭的振興館，後來分別被勤習堂、鷹慶堂所取代，現在各館雖有少數成員存在，但都已無法出陣。

大突頭鷹慶堂在日治時期由「鐘添瑞」渡海傳授，其徒楊春，傳說曾在十餘庄開館。不過，以現有資料看來，在溪湖並無其他傳承。振興社在日治時期成立於北勢尾、媽厝里三塊厝仔，皆由蔡秋風的弟子謝清場（芳苑鄉路上厝人）所傳，此館特色爲兼傳獅陣與宋江陣，宋江陣以粉妝扮演梁山泊好漢，北勢尾現僅有宋江陣，三塊厝仔則兼有之。至於東溪巫厝庄武耀館，則是一九九三年新近傳入的武館。

絕大多數的武館舞的是青面「合嘴獅」，只有車店勤習堂、三塊厝仔振興社、巫厝庄武耀館分別使用開嘴「青面獅」、笑嘴「黑面獅」和鋁製「開嘴獅」，而獅陣行進的靈魂

——鑼鼓，能擊打出細膩「鼓蕊」的小鼓，漸已被聲勢浩大的大鼓取代。

勤習堂的「楊阿歹」（三塊厝）、楊金等（內四塊厝）、楊塔（田中央）、楊凱（阿公厝）和同義堂的黃龍富（中竹里）、振興館的洪分（汴頭）、鷹慶堂的楊春（大突頭）、振興社的楊豬母（北勢尾）、武耀館的林武行（巫厝庄）等人，都是武師中的翹楚，他們授徒的區域遍及埔鹽、二林、埤頭、埔心、社頭、田中、王功等地，甚至也曾到臺北、淡水開館。

「街仔四里」由外地移民因商業目的而組成，一般認為沒有武館，除了奉天宮龍陣、女子獅陣由寺廟支持成立外，雖風聞曾有武館活動，但因無法進行訪談，故目前街仔並無自發組織武館的資料。在現代工商業社會，經常活動的三塊厝仔振興社、巫厝庄武耀館、湳底獅陣，都以在校學生為主力，在假日訓練、出陣。

溪湖鎮曲館與武館分布圖

●曲館 ▲武館 ＊聚落名 ……村里界線 ━ 鄉鎮界線

01 東寮里
02 西寮里
03 大突里
04 北勢里
05 河東里
06 田中里
07 太平里
08 湖西里
09 汴頭里
10 大竹里
11 湖東里
12 忠覺里
13 番婆里
14 西勢里
15 中山里
16 中竹里
17 東溪里
18 西溪里
19 頂莊里
20 大庭里
21 湖底里
22 湖崙里
23 光平里
24 平和里
25 光華里

二二一

頂寮參樂成（南管、九甲）

受訪者巫成雲說，頂寮包括東寮、西寮兩里，舊名牛埔仔，西寮里近九成五的居民姓巫，祖籍為泉州南安縣溪美鎮，最近才到中國興建祖廟。「公廟」通天宮由東、西寮里合祀，建廟已三十七、八年，主祀趙府元帥，三月十六日趙府元帥聖誕、九月十五日吳府千歲誕辰，是年度的慶典，「作平安」則依全溪湖公定的日期舉行，這些慶典，一般會演戲或請康樂隊演出，藉以酬神，廟方若有邀請，曲館參樂成也會出陣。

二十多歲才參加曲館的巫成雲說，參樂成係私人組織，創立已近百年，有關南管部分，最初由吳江發起、傳授。吳江外號「米粉江」，早期頂寮一些貧寒人家，曾到埤頭為他工作，進而隨其習曲。吳江擅長彈月琴、琵琶與唱曲，因入贅遷居西寮後，人們常聽到他彈奏樂器，因此聚集起來，開館習曲。曲館館員多為巫姓家族，每當夏季夜晚農閒，巫成雲的父執輩紛紛拿出椅凳，一起在自家門前的大埕中練習。

以前每年正月初一，館員會集聚在「先生」吳江家中演奏，有時也會到通天宮為神明表演，不過，並無「吃會」的組織。過去在祖師田都元帥聖誕時，會在現場排出彩牌和一對燈，大家排場唱曲慶賀，現在已經不再舉行了。

吳江若健在，約百餘歲，輩分較巫成雲高兩輩，因此，巫氏對他的一些傳習活動不甚清楚，只知他也在埤頭開館。

上一輩的參樂成館員，曾在六、七十年前上台演戲，當時，他們聘請和美的「撐肚先」來教南唱北打的鑼鼓陣，「撐肚先」是教九甲仔的「先生」，文、武場都很在行，據說，參樂成的館號即由他命名。就巫氏所知，他還曾到二林永興里萬興庄、溪湖北勢里傳授。除了扮《三仙》外，「撐肚先」在本

館還傳授《取木棍斬子》、《秦世美反奸》、《昭君和番》等三齣九甲仔。

巫成雲說，鑼鼓是上台演戲時用的，南管用不著。南管若加上鑼鼓，就是南唱北打，而九甲仔是南唱北打的俗稱。九甲仔的演出型態是在劇情進行時，於口白中間穿插演唱南管曲調。

當時，參樂成只在廟會才登台演戲，一般人家的喜事，只坐場唱曲，到了巫成雲這一輩，沒有再使用鑼鼓，大多只有應邀為寺廟慶典、娶親、入厝排場演唱。以前由於沒有館主，如有活動，就由親友互相通知、召集。

前輩館員包括巫好地（現應有百餘歲）、巫墾（巫成雲叔父）、巫壹，三人都擅長琵琶，能自彈自唱。其中，文、武場都在行的巫墾，曾在溪湖北勢尾、三塊厝、內四塊厝（有青仔宅人加入）傳授南唱北打，也曾到埔鹽鄉崙崙村中股園教鑼鼓陣。

雖然吳江的孫女曾學唱曲，但館內並沒有女性成員，目前館內只剩三位館員，分別是巫成雲（七十歲，弦仔、笛）、巫火木（六十一歲，唱曲）、巫萬居（八十八歲，三弦），所以，受邀出陣時，就與湳底錦德成一起出陣，現由巫成雲負責聯絡工作。

巫成雲並未收藏曲簿，他的叔父以前曾以二、三本布面的本子抄譜及南管唱詞，這些長輩過世後，子孫認為曲簿沒有價值，就全部燒毀。所以，現在館中沒有留存任何曲簿，巫氏覺得非常可惜。巫氏說，學曲除了有抒解心情、陶冶精神的影響外，識字也是另一種好處。就巫氏記憶所及，前輩所學的曲牌包括【福馬】、【倍滾】、【中滾】、【潮陽春】、【潮疊】、【水車】、【十三空】、【北調】，所學的曲子

則有〈秋天梧桐〉、〈一間草厝〉、〈心頭傷悲〉、〈園內花開〉、〈路途千里〉、〈聽杜鵑〉、〈偷身出去〉、〈小娘子〉、〈聽門樓〉、〈聽機房〉、〈大冬天〉、〈心中悲怨〉、〈重台別〉等。但現在負責唱曲的成員巫火木，並不全然會唱，像〈聽門樓〉、〈聽杜鵑〉、〈心中悲怨〉等曲，前輩就沒有傳下。

參樂成屬於「品館」，樂器有琵琶、笛、吊規仔、大廣弦和三弦，在巫成雲開始習曲時，就以琵琶為主奏樂器而不用月琴。彈琵琶的人是樂團的頭手，唱者所要發出的音高，由掌琵琶者決定，就連笛子也要跟隨琵琶的旋律。去年三月，本館曾應彰化縣立文化中心邀請，到鹿港參加文藝季「千載清音—南管」的演出，巫氏說，笛子的音調較響亮，洞簫相對比較沉悶。

吳江是在地人，不收「先生禮」，至於「撐肚先」的「館禮」，則由學員分攤，樂器也由館員自行購買，這些前輩登台時所穿的戲服，亦由團員出錢購買，可能是在彰化購得。至於巫成雲這一輩，曾在一、二十年前集體量製古式服裝，用於出陣場合。

以前館內人手眾多，能出鑼鼓陣時，經常受邀到外地演出，曾遠到臺南縣西港，出陣的場合通常是「神明生」、入厝、迎娶和送殯，鑼鼓陣也曾受邀演出。至於南管，曾一連三天隨著溪湖的法師，到臺北法主公廟排場祝壽，現在以喪事較多，喜事方面，則以「神明生」和入厝為主，但次數較少。一般出陣都會收取酬金，但巫成雲是通天宮的總務，所以，若為通天宮出陣，多半不收費，館員也都能接受號召、調度。目前樂器由個人攜回管理，巫成雲說，等通天宮後殿建成之後，可能會以老人文藝活動為由，申請經費。由於曲簿已被燒毀，唯

恐傳授的曲詞內容有誤，無法再招收新的館員。

　　巫成雲讀小學時，適逢媽祖誕辰，曾由父親帶到媽祖宮前，觀看南、北管館閣「拚館」。參樂成「先生」吳江的學生總數，約有四、五十人，為應付與汴頭錦樂軒北管的「軒園咬」，故連同外地的人手全數調齊。當時一直較量到半夜，若沒有真才實學，根本無法如此。其中，最出色的館員是胡恭（西寮里人），他吹笛時，眼睛總是閉著，演奏得非常好，相當引人注目。這次曲館「拚館」，一連持續幾個晚上，圍觀的人相當多。

　　本館以前與芳苑、王功的曲館有「交陪」，他們屬於「洞館」（使用洞簫）。最近，王功一位曲友的妻子過世，來邀請參樂成出陣。湳底錦德成是現在的搭檔夥伴，他們以前的「南管先生」同為吳江，但「鑼鼓先生」就不同了。此外，東寮里沒有武館，西寮里角樹腳有一館武館，可以詢問張阿庚。

—— 1995年4月1日訪問巫成雲先生（70歲，成員、聯絡人），
　　方美玲採訪記錄。

頂寮振興館（金獅陣）

　　頂寮庄廟通天宮主祀吳府千歲，祭祀圈包括東寮、西寮二里，每年三月十六日、九月十五日，庄內會舉行祭典，庄中大姓為巫姓，受訪者巫瑞意不確知祖籍為何地。

　　頂寮振興館在日治時期即已創設，屬庄中共有，由庄廟通天宮召集、成立，希望在廟會慶典，庄內能有自己的陣頭可用。而且，年輕人若有正當娛樂，較不會變壞，對村庄團結更有好處。於是，由熱心廟務的人士出任武館委員，並由里長巫

六擔任堂主。

　　起初，是由汴頭里的人來教，到了巫瑞意二十多歲（約1956年）時，由汴頭人洪分（師承田尾鄉人陳松）前來教武，在此教了兩館，約一年的時間。他教過四十幾館，所知的有溪湖「馬厝」及埔鹽鄉的兩館。洪分若健在，已有百餘歲，他的獅頭、「傢俬」都很好，也懂得醫理，會撚筋接骨，不過，他沒有留下銅人簿、藥簿等資料。

　　武館起初為「暗館」，到了巫瑞意習武時，就成為「光館」，其中的差別在「暗館」只練空拳，而「光館」就包含獅頭與「傢俬」。振興館練的是內功拳，站的馬步屬高馬。

　　巫瑞意是洪分的「頭叫師仔」，他原居頂寮，後來移居芳苑鄉王功達三十多年，十多年前遷居埤頭，此後才回頂寮教武，當時召集了三十二位館員學武。不過，頂寮振興館已解散

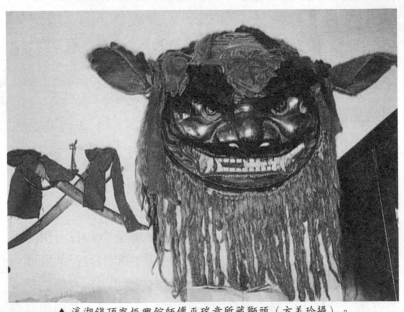

▲ 溪湖鎮頂寮振興館師傅巫瑞意所藏獅頭（方美玲攝）。

十二年，現今只在廟會活動，才會集合出陣，巫瑞意已經不再管事，由他的徒弟「阿坤」、「武雄」二人（皆姓巫，東寮里人）負責召集事項，他們都沒有開設國術館，也不懂醫理、藥理，館內成員因服役、外出工作等因素，不易掌握人數。

武館一直設在通天宮的廟埕，開館期間會奉祀達摩祖師，安爐時，要上香祭拜，並用紅紙書寫祖師神位張貼。「謝館」時，也要用牲醴祭拜，將紅紙取下焚化。出陣時，要用金紙和自繪的符令清淨「傢俬」。獅頭是向外購買的纖維製品，連同「傢俬」存放在通天宮。

頂寮武館在庄廟「鬧熱」、神明遶境時，會義務出陣，少數知己的朋友會來邀請獅陣入厝。入厝時，獅頭只要踏七星即可，而邀請者通常會支付一千二百元的酬金，獅頭在寺廟「入火」、「押煞」時，才需踏八卦。酬金大多作為「公金」，洪

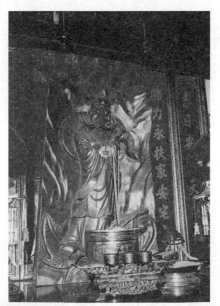

▲ 溪湖鎮頂寮振興館師傅巫瑞意家中奉祀之達摩祖師（方美玲攝）。

分在世時，巫瑞意的出陣所得和香菸，都要交給師父。

獅陣一般帶「傢俬」出陣，約要四十人，如果只出獅頭，十六、七人就可成行，以前有用「獅鬼仔」，現在人手不足，就不使用了。原先獅陣使用小鼓，現在都改用大鑼鼓。巫瑞意說，以前只要聽「鼓蕊」就能分辨派別，不同館號所用的「鼓蕊」，有相當嚴格的區分。

本館與汴頭的武館較有「交陪」，雖不曾和人「拚館」，但以前曾因汴頭與湖西里勤習堂交惡，本館和湖西里武館的關係也不佳。

巫瑞意除了頂寮外，還曾到二林鎮萬興庄、湖仔厝、挖仔和芳苑王功、埤頭庄仔傳授武藝，巫氏會撟筋接骨，開設國術館已三十多年，他的「頭叫師仔」是劉德偉，但尚未出去教館。巫瑞意之子巫松軒則主持王功兩廣醒獅團，常駐臺灣民俗村表演技藝，今年曾應邀赴中國演出。

—— 1995年9月3日訪問巫瑞意先生（63歲，師父），方美玲採訪記錄。

大突里振興館、鷹慶堂（金獅陣）

〈訪問楊金榜先生部分〉

大突里舊稱大突頭，包含大突頭、謝厝和大突尾三部分，人口現有五百戶以上，九成居民姓楊，祖籍為福建南安縣謁水頭鄉。大突里屬於湖仔內的範圍，以前以務農為主，里中奉祀松、康、雷三王以及媽祖、將軍爺，最近正要動工興建廟宇。謝厝以前則有一館北管。

大突里的武館，主要由受訪者楊金榜的父親楊春發起，成

彰化學

員多數爲庄尾大突尾的居民，武館同時學習兩種拳，除了鷹慶堂的拳路，另一種屬於振興館系統，師父是「老欉師」，和紅毛社「松師」是師兄弟，練習硬拳。

日治時期，楊金榜的叔祖父與其子到廈門開設醫院，這段期間，楊家人結識一位文武兼備的年輕人，即後來到大突里開創鷹慶堂的「章添瑞」（或鍾添瑞），當時，他在附近的棉被行擔任會計。章氏自幼父母雙亡，由居住在福建令林的外祖父養育成人，其外祖父開設國術館，收徒數百人，據說能飛簷走壁，因而傳授一身武功與學識。有一次，楊家人見到章氏與寺院住持在花園天井比武，非常敬佩，即使章氏當時年僅十九歲，楊家仍決定聘請他到臺灣擔任教席。因爲大突里多爲楊姓，章氏遂自稱楊飛龍。他在楊家待了約四年之後，被日本人趕離臺灣。後來又到臺灣，則改名鍾添瑞，繼而又待了五、六年，後遭北勢尾人檢舉謀反，被遣返中國，從此失去音訊，若健在，約有九十歲。鍾氏除在大突里教武，還曾在埔鹽鄉中股園、朴鼎金（太平村）等地傳授。鍾添瑞所傳的拳法屬於軟拳，站小三角馬，爲因應對方的攻勢，可細分爲高馬、中高馬、低馬等三式，他懂得醫藥，擅長撨筋接骨。楊金榜盛讚鍾添瑞的輕功，說他根本不用助跑，只要轉身一跳，就能把電線杆上的電線踢得到處亂舞，一縱就是幾丈遠。

鍾添瑞的「頭叫師仔」是楊春，若健在，約有九十七歲。戰後治安不好，庄人遂請楊春開館，這是庄中武館的極盛期，當時館員有四、五十人，現年六、七十歲的成員，都是他的學生。楊春武藝非凡，年老後，仍能閃避他人的攻擊，並同時出手還擊。楊春懂醫理、藥理，收藏一本記載醫治打傷藥方的銅人簿，不過，在他死後已不知去向，幸而十九歲就開設藥房的楊金榜曾抄錄一冊，至於拳路全靠口傳心授，並沒有留下資

料。楊春曾到埔鹽鄉三省村新庄仔開館，他的學生則去教新水村。

楊春育有六子，都曾習武，其中，有人到臺北大龍峒發展，開設鷹慶堂國術館，現在由其子繼承，聽說發展得很好。楊金榜的二子楊謙志（1960年生）受到祖父親自指導數年，練就很好的武功，他出拳、收拳迅捷、力道強勁，楊春相當滿意孫兒的表現，故說日後若要學他的功夫，得找楊謙志。至於楊金榜雖自稱僅以內功養生，其他拳法都不記得，他仍示範了馬步的各種姿態。

通常獅陣至少要四、五十人，方能出陣，若人手不足時，會請新庄仔的同門來幫忙，鷹慶堂的陣式為「八卦梅花陣」，

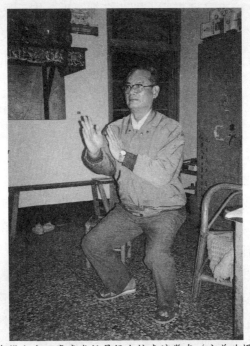

▲ 溪湖鎮大突里鷹慶堂館員楊金榜表演拳套（方美玲攝）。

出陣會用到「獅鬼仔」，由動作最敏捷的人擔任，使用的獅頭、「傢俬」原存放在楊金榜的五弟家中，包括丈二、七尺、大刀、雙刀、雙鐧、鐵尺、牌、槍、齊眉等，獅頭屬「合嘴獅」，最早由田中里人「阿有」在戰後初年手製。不過，在楊氏五弟去世後，「傢俬」現存的情況，也不甚清楚。武館成員雖仍有近二十人，但散居各地，楊春過世後，獅陣至今已解散十五年以上。

館中師父章添瑞、楊春都沒收「先生禮」，剛開始，由同里一位居民出資購買「傢俬」，能出陣之後，就將酬金留存，作爲購買「傢俬」的「公金」，練習時的點心由眾人義務供應。一般選擇較寬闊的大埕練拳，並未奉祀祖師。

本館不常出陣，通常只在溪湖「迎媽祖」和庄中「神明生」時出陣，庄人入厝時，也會應邀踏七星、八卦，很少到庄外出陣，出陣時，會收取酬金。獅陣只在師父楊春過世時出陣，不曾再爲其他人送殯。以前因同門之誼，會與新庄仔互調人手，新水村媽祖宮落成時，本館曾派人手去助陣。此外，本館不曾與人「拚館」。楊金榜說，曾隨神明到鹿港、南鯤鯓等地「刈香」，通常陣頭牽陣時，會互相禮讓，不起衝突。

〈訪問楊子民先生部分〉

大突里的武館原爲振興館，後來才改爲鷹慶堂。鷹慶堂原是私人武館，後來成爲公有的陣頭。據說，最興盛的時候，習武者有千餘人。鷹慶堂最先在大突里傳下，後來也傳到附近五、六庄，最盛時，受訪者的祖父楊春，曾在溪湖教過十三庄。楊子民表示，溪湖振興館、勤習堂的沒落，跟大突里鷹慶堂的崛起，有很大的關係，因爲鷹慶堂的拳路很紮實，讓他們大爲遜色。

彰化學

　　本館的師父是中國來的章添瑞（鍾添瑞），在中國時，他到處打擂台，自稱沒有敵手。日治時期，章氏在溪湖的酒家擔任打手，章添瑞輕功很好，能輕易跳過竹欄。據說，日本人曾要用船遣送他回中國，結果，他在海上跳船，用輕功回到岸上，日本人也無可奈何。他的拳路屬改良的少林拳，是綜合性的拳術，但以鶴拳為主，他主張對方若以長拳進攻，就以短肢拳應付，反之亦然。章添瑞精通醫藥，但因生活過於放縱，導致眼睛失明，楊春的藥理知識係另外向溪湖街仔的鄭商藤習得。

　　楊子民的祖父楊春，繼章添瑞之後，成為武館師父，他曾遠到淡水教武三個月，後因思鄉情切而返家。楊永春育有六子，全部習武，依序分別是楊昌東、楊金鼓、楊金榜、楊坤棟、楊森郎及楊政文。長子楊昌東的氣功、輕功很好，能跳到四層樓的高度；四子楊坤棟，即楊子民之父，在武館負責「牽陣」，四十餘歲遷居臺北後，開設鷹慶堂接骨院，以推拿、接骨為業；六子楊政文則曾到後溪教武。

　　楊子民說，大約在他五、六歲時，曾隨庄中獅陣到南鯤鯓「刈香」、表演，當時，獅頭被五府千歲封為「神獅」，但由於以前的獅頭都用紙糊製，容易腐朽，現在只留下照片而已。因為獅陣只為師父的喪事出陣，師父楊春過世時，鷹慶堂曾出陣。

　　現在大突頭的武館仍有活動，但獅陣已停擺了，因為並沒有人想學。楊子民這一輩後來多轉向專攻醫學，練拳則純為健身而已，不再像以前那樣精研。練輕功需靠內功、氣功等特殊訓練，輕功已經失傳，但拳路、氣功都有傳下來。十三歲即隨全家遷到臺北的楊子民，收集四十多本銅人簿。楊氏說，其實銅人簿都大同小異，但以前多不輕易示人，所以才變成獨門祕

笈。

　　楊子民提到臺灣武館分布的三大區域時說，一是彰化溪洲、溪湖及高雄岡山，一在雲林西螺、虎尾一帶，再來則是臺北艋舺，但艋舺附近武館解散得很早、很快，且所屬派別相當複雜，大多是原先自中國來的武師所傳，並非由中南部北傳。至於溪洲、溪湖，則爲臺灣武館最多的地區，是所謂的「拳頭窟」，此地區早期是振興館、勤習堂的天下，鷹慶堂較晚才傳入，有的勤習堂已上百年，大突里鷹慶堂則有七十多年的歷史。

—— 1995年4月1日訪問楊金榜先生（63歲，成員），方美玲採訪記錄。12月29日訪問楊子民先生（35歲，成員），林美容、方美玲採訪，方美玲整理記錄。

北勢尾振興館（九甲）

　　三十多年前就遷居到「街仔」的楊皆得說，北勢里的曲館振興館，是跟著庄中先成立的武館而命名，在他十二、三歲時成立，由楊永龍、楊瑞泰等庄內「頭人」發起，是爲了迎親等「鬧熱」需要而組成的，爲庄中公有，學習南唱北打。「先生」由庄人「和尚」擔任，頂寮巫獅（偏名「矮仔獅」）也曾來教曲，「和尚」大概教了一年多，他也曾去二林萬興庄和水尾等地開館。

　　楊皆得開始先學（南）噯仔，後來才學弦仔，所學的曲牌有【玉襖】、【將水】、【五開花】、【雙閨】、【四空北仔】、【襖仔】及【紅衲襖】等，他只學文場樂器演奏，不會唱曲。館中以前所用的樂器有頭手鼓、通鼓、銅鑼、大鈔、小

鈔、響盞、笛、吹、月琴、三弦、二弦、殼仔弦等，他說，這樣才算整組。當時，買「傢俬」的錢由庄人「寄付」，大家也會幫著籌募，「先生禮」由館員分攤。

平常迎神、「刈香」、入厝、迎娶都會出陣，遇到喪事，也會以「鬧熱陣」的身分出陣，但所用的曲子有悲喜之分，曲字不同，曲韻相同。庄內剛開始出陣，是義務性質，後來大家轉為職業化，就會收取酬勞，出陣所得由大家平分。一九六九年左右，有一群十二、三歲的小女生來學戲，後來上台演出歌仔戲和九甲仔，楊皆得參與這次演出。其後，曲館還演過好幾次戲，但他就沒參加了。上台的「腳步」是「和尚」教的，所用的戲服，則由館員集資到彰化購買。

楊皆得早年務農，後來做包商，也曾於水利會任職，直到三十五年前，眼睛失明動手術後，才開始學演戲，擔任後場，隨劇團到各庄演戲，十年前眼睛失明後，就未再出陣賺錢，只到老人集會所消磨時間。他以前不論演戲或「齋公」法事都能上場，也曾擔任亂彈戲班的後場，雖說沒特別學過，但只要開始演，就能跟得上。關於原不外傳的「齋公曲」，因為那是「齋公」謀生的工具，內容多屬「南的」，現在已逐漸失傳，稍與傳統戲曲、音樂有相同之處。楊皆得以前有曲譜，失明之後就亡佚。現在，頂寮巫水龍那裡還有曲譜，楊氏以前所學的九甲曲子已忘了，不過，九甲的韻還記得。

老人集會所的長輩們說「街頂靠大杉，街尾靠煙囪」，指的是媽祖宮建醮時，富戶大杉和製糖會社互較財力的故事，大約七十年前，媽祖宮建醮，前三年就開始「迎鬧熱」，頂、下街互競陣頭。日治時期除這回「鬧熱」外，聽說「松江會」有一年一度的迎會，應該是年底「作平安」時進行。戰後，一九五○年代也曾有持續二、三年的「大鬧熱」。據一位現年

六十三歲的先生說，他十七、八歲參加消防隊時，曾參與出陣，那是三月「媽祖生」之前，以十字路南北縱線為分界，分成東西兩邊，於晚間較藝，當時，大家都出門看熱鬧，參加的陣頭很多，如牛犁歌、布袋戲等，布袋戲是由四個人抬著布景桌，一人站在台上操偶。這些陣頭在溪湖街仔遊行，隊伍要到八、九點才能集結好，等遶完街，往往都已十一、二點，戰況激烈時，一連持續十幾天之久。

　　以前，二月初二的「鬧熱」，各庄都會出陣步行遶境，類似四境「釘竹符」，參加的有阿公厝、大突頭、北勢尾、車店、田中央、汴頭六庄，遶境範圍包括街仔的三、四堡和大竹圍、四塊厝、東寮、西寮等一、二十庄，路線固定，有百餘年歷史，現在則只有輪值的一庄才出陣。

── 1995年2月19、20日訪問楊皆得先生（85歲，曲館成員）
　　和近十位先生，方美玲採訪記錄。

北勢尾新花珠（九甲、歌仔戲）

　　戰後，在武館創立宋江陣的同時，本庄成立新花珠戲班，起因是當時本庄有一位會演歌仔戲的「先生」叫「楊和尚」，他到各庄授曲，曾到埔鹽鄉南勢埔（南新村）教歌仔戲，也去芳竹村教九甲仔。庄人得知庄中有「曲館先生」，就召集庄民成立新花珠，請「楊和尚」指導，兼習歌仔戲和九甲仔。「楊和尚」出身二林鎮萬興庄（振興里）的職業九甲、歌仔戲班，因為他的舅父在那裡工作，那是相當有名的劇團，經常演戲。

　　當時以里長為首發起，庄民呼應而成立，由庄民和館員合資，如果想當團主，就要出錢，並公推楊永龍為首任館主，

「傢俬」是由庄民「寄付」，純粹贊助性質，民眾大多捐出一升稻穀（一斗十升）。起初，「先生禮」由大家出錢墊付，學了兩個月的戲後，劇團就到媽祖宮公演，隨後就進行職業演出，拿收入的戲金支付「先生禮」，劇團賺錢後，演員就平分收入。

最初成員全為男性，後來女性館員才逐漸加入。唱曲和「腳步」都由「楊和尚」傳授，他不僅會後場樂器，前場每一種角色也都能示範。新花珠的練習場地在楊萬見家的「公廳」，也在那裡演給庄民看。楊萬見的哥哥楊寬笑稱，新花珠若能演出一夜三小時的戲，就出去賺錢了。楊萬見說，哪有那麼容易，以前出去演戲，每次結束後，觀眾還不肯散場，演員只得再演下去，常拖到凌晨一、二點才結束。因為當時娛樂非常少，連收音機都沒有，看戲是件大事，戲班若演戲，從演員在後台化妝開始，觀眾就圍得水泄不通。

楊萬見說，臺灣戰後有很多歌仔戲班成立，像秀水、南勢埔等地也有劇團，當時各村紛紛演出，非常轟動。這些鄉民合組的劇團，起初屬於子弟班，後來逐漸變成職業團體，新花珠就是一例。本團活動幾年之後，由於發生二二八事件，禁止民眾集會，戲劇活動受到波及，接著國民政府遷臺，社會混亂，劇團因此中斷活動。

十六歲開始學戲的楊萬見，到了二十多歲，整個社會環境才可以再度進行戲劇活動，庄裡再度召集一批十餘歲的小女生學戲，成立新鳳聲劇團，組成方式也是由有意投資的人出錢支持，和新花珠一樣，同屬私人劇團，館主是劉詩通。新鳳聲學歌仔戲，「先生」是臺中的歌仔戲職業演員郭志成、「秀琴」夫婦，「秀琴」是彰化「阿招」的女兒，擅長演小生，「阿招」的劇團以前相當有名。

　　新鳳聲成立後，抽調新花珠的成員來當後場，像楊萬見以前是學歌仔戲的小旦，此時開始學頭手鼓、琴仔和弦仔。楊萬見說，他以前學的是一半「古路」一半現代的混合式表演方法，「古路」的表演動作很慢，而新鳳聲學的，是完全職業化的歌仔戲腔，只要「管頭」全學會，就能和全臺的戲班配合演出。所以，楊萬見後來搭班擔任後場，受訪當天，他要到芳苑鄉草湖村演戲。

　　楊萬見說，「和尚」教的第一齣戲是《國寶玉田蛺》，又名《楊逢仙女下凡》，這是一齣職業劇團都知道的戲。此外，他還教《張世眞（金花）下凡》 戲，此劇九甲仔名為《花瓶記》。郭志成教了《亂世姻緣》、《洪秀全反清宮》等戲，楊萬見曾抄下《國寶玉田蛺》及《洪秀全反清宮》的內容，其中，洪劇部分內容為「四句聯」，但都被其他職業演員借走了。新鳳聲開館時，奉祀田都元帥，九甲仔則供奉「相公爺」。

　　新鳳聲第二代的女性成員長大後，各有出路，有的嫁作人婦、不再演戲，有的還繼續演戲。因此，新鳳聲於一九七三年解散。部分仍從事職業演出的成員，向「協進會」申請劇團執照，有演出機會時，再以臨時召集人手的方式出團。以前由「公金」到彰化繡庄所買的戲籠，經過公議，現在還留存著。目前溪湖尚有正義園、文玉和番婆庄的金春英三團職業歌仔戲班。

　　以前都是因「神明生」才出團，那時交通非常不方便，演出地點較近的，團員都步行前往，由班主駕牛車載戲籠隨行。那時經常出去「拚館」，廟會慶典時，如果廟前有一棚以上的戲，就會開始「拚館」吸引觀眾。當時，除了公家請戲，私人也常集資演戲酬神，除了廟方所請的是「正團」外，其餘都算

是「小旁」，演戲時，要由「正團」起鼓板「叫鑼、叫吹」，通知對方準備開始，等對方叫過「三台鼓」確定後，才正式開演，並且一定要由右邊先開演，左側隨後才能上戲。「散戲」時間也由「正團」決定，歕吹發出結束信號，劇團「和吹」後，才一起結束。

過去演員的酬勞並不高，楊萬見說，在二二八事件發生前後，曾有一次，有每人能分到一升米的演出機會，後來被取消，大家都非常捨不得，因為當時經濟不佳，女工得砍十幾天甘蔗，才能賺到一升米。

本館因為「先生」的關係，和埔鹽鄉南勢埔的曲館有「交陪」，該館已經解散了，楊萬見不記得館名。不過，可以去訪問前任村長「愛哭仔」，他住在廟宇對面，以前是該館的小旦。

— 1995年2月19日訪問楊萬見先生（63歲，成員），楊寬先生（楊萬見之兄）。方美玲採訪記錄。

北勢尾振興社（宋江陣）

〈訪問楊海濱先生部分〉

北勢尾即今北勢里，楊姓是庄中大姓，約占九成人口，祖籍為泉州府南安縣。庄內至今未設「公廟」。本庄振興社在日治時期，由劉有聲創立，至今有七十年以上的歷史，劉氏若健在，現應有九十七、八歲。當時因為警察取締，故本館為「暗館」。

本庄振興社經歷獅陣和宋江陣兩階段，開館時訓練獅陣，直到一九四七至四九年間，才由楊海濱這一輩改為宋江陣，兩

陣師父都來自芳苑鄉路上厝，為「崁場」（謝清場）、「厚話沙」（謝沙）兩師兄弟，兩人若健在，都有百歲以上，謝清場撨筋接骨的醫術相當高明，據聞他們的師父是中國人，但不詳姓名，兩人的「頭叫師仔」即是劉有聲。劉有聲是首任館主，當時武館設在他家，他過世後，就由楊海濱家族接任，練習場地也轉移到楊家。楊海濱有國術館執照，但未開業，他對傳統傷科醫術相當有把握。

　　以前聘請師父的「先生禮」和膳食費，都由館員分攤，練習期間，庄人會「寄付」點心給武館，為庄內活動出陣，完全義務；如果外庄迎神、入厝來邀請，就要收費，因為出陣動輒花費十餘萬元以上，收到的酬金都當作「公金」。現在遇到「神明生」和農民節等慶典，需要陣頭時，宋江陣會出陣。由於本庄屬於溪湖媽祖宮祭祀圈，所以，媽祖要「刈香」時，也

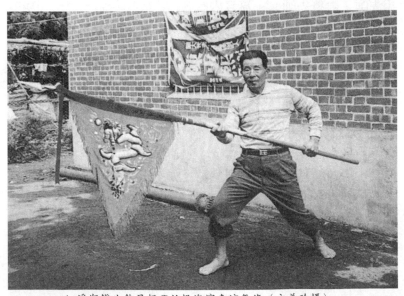

▲ 溪湖鎮北勢尾振興社楊海濱表演舞旗（方美玲攝）。

會出陣。此外，宋江陣也曾受邀參加彰化縣民藝華會。一場完整的演出，費時二小時左右。

宋江陣出陣需要三十六人，楊海濱曾為接受記者訪問而撰寫宋江陣的源由，把梁山泊的三十六天罡、七十二地煞諸位好漢，作為現今宋江陣構成的藍本，三十六人各自扮演梁山人物，「打面」出陣，持丈二的是林沖、秦明，「宋江旦」孫二娘、顧大嫂分持雨傘和雙劍，「宋江丑」執藤拐，「傢俬」、服裝，現在都由楊海濱保存。

本館仍存有銅人簿和藥簿，存放在楊海濱處，他強調只傳授庄人，不能外流。他所收藏的資料有「崁場」所傳的《振興社國術館祖傳祕笈》和楊海濱自繪的宋江陣陣式圖。此外，還有一本一九九四年臺北培林出版社再版的《正宗銅人簿》。《祖傳祕笈》由銅人簿、藥簿合為一冊，共七十五頁，第一頁標明振興社奉祀的祖師（觀音佛祖、金鶯先師、連成祖師、鶴祖先師、白猿先師），祕笈內有各種症候和對應的傷藥、藥茶記載，舉凡本館練武時，都會據此沖製藥茶護身。陣式圖傳自謝沙，含八卦圖、內外圖、十字陣等，所繪的圖像，對陣式進行，有頗清楚的表示。

振興社所學的拳種屬硬拳，如依祖師圖來看，應包括多種拳路。楊海濱說，本館的馬步是「一撩馬」，並表示本館奉祀武館之祖達摩祖師，往昔在十月初五祖師誕辰時，會以牲體祭拜，現在於楊家懸掛圖像為記，未奉祀香火。此外，溪湖只有北勢尾屬振興社，沒有「交陪」的武館，也不曾與人「拼館」。

〈訪問楊寬先生部分〉

本庄武館原先是金獅陣，戰後才改成宋江陣，受訪者楊

寬曾隨獅陣前往鹿港「刈香」。楊寬之弟楊萬見說，太平洋戰爭期間（1941～1945），政府禁止練武，戰後民眾才能隨心所欲練武、習曲，所以，組織曲館、武館蔚為風潮。楊寬說，戰後大家不分晝夜都在練習，直到二二八事件發生，政府禁止集會，才無法再活動。

本館的師父是芳苑鄉路上村的謝清場，他來傳授拳術和獅陣，所教的拳種屬金鷹拳，醫術和藥理都很厲害，不過，四十多歲就去世了，若健在，大概有八十歲。他曾到媽厝里三塊厝仔去教，該館是金獅陣，不過，學的是宋江陣的步法。謝清場在本庄傳授的第一代弟子，像八十三歲的楊海桐、楊德壽、楊思恩和楊乃言等人，學成之後，就負責指導庄中後輩，而謝清場在本庄的「頭叫師仔」是「楊豬母」，「楊豬母」曾教過很多地方，像福興鄉外中庄、中庄、田洋仔和埔鹽鄉的下崙仔。

楊寬十六歲開始習武，屬於第二代成員，拳術由庄中前輩教導。楊寬說，他這一輩學的人最多，不過，在此之前，館中已有五十多人。因為謝清場已過世，所以，由謝氏的師兄弟「厚話沙」（謝沙）和「本仔」來教宋江陣，他們來指導陣圖的走法及各角色、武器間相互搭配的「傢俬套」，本館現為溪湖唯一的宋江陣。

武館當時設在劉有聲家，有奉祀達摩祖師，每逢出陣，一定得燒香拜祖師，才能出門。練武的場地經常改變，包括楊寬家大埕及里長、庄民家等地，只要場地大即可。當時由劉有聲負責武館運作、召集工作，他十年前過世後，由楊海桐兄弟接手，劉有聲原先保存的銅人簿、藥冊和「牽陣」的陣圖等資料，也由楊氏兄弟接管。

首任堂主是楊有田，大力支持武館活動，一切開銷都由他支付，由於楊有田很熱心，當他車禍身亡，獅陣曾去送殯。楊

有田過世後，由里長楊瑞泰繼任堂主，他重視庄內團結，對武館相當支持，經常補助經費，支應活動所需。宋江陣出陣需花許多錢，像參加民俗華會，大概花了三十多萬元，從一個月前練習開始，就要供應點心，以前還得抓草藥，煮茶給館員喝。出陣要「打面」及購置服裝、「傢俬」，回來還需宴請成員，因爲他們全部義務出陣，頂多只能拿毛巾、香菸或一套衣服回家。不過，庄裡不用支付太多錢，因邀請單位會補助，如有收入，就列爲「公金」。

宋江陣出陣的成員一定要三十六人，採訪員提問是否可有七十二或一百零八人的隊伍，楊寬表示當然可以，但找不到那麼多人。楊氏說，剛戰後時，本館有能力組七十二人陣，但現在則連三十六人陣都缺人了，因爲沒有新人加入，而原有成員外出工作或已年老，無法參加活動。宋江陣在二、三年前，曾

▲ 溪湖鎮北勢尾振興社宋江陣牽兜圖及祖傳祕笈（方美玲攝）。

參加彰化民俗華會和「大甲媽」的活動，若輪到北勢里主辦二月初二的「鬧熱」，本庄一定會出陣，但若只是一般情況，現在人手不足，就很少出陣。

楊寬說，宋江陣不隨便外傳，館員學習之前，要先發誓，言明以後將只教同館號的已習武成員，否則將遭不測。而且，每次出陣時，全體館員還要燒香發誓，聲明若有人擅自外傳，罪過要自行承擔。如果某村庄原無武館，請本館師父去教，也只能教振興社獅陣，而不能教宋江陣。因此，宋江陣愈來愈少。現在，路上村開始以國小學童為對象，傳承宋江陣，但他們也遭到因孩子繼續升學，形成人手流失的問題。

本館約在一九四七至四八年的元月「迎熱鬧」出陣時，曾和西勢厝獅陣「拚館」，當時，第一回合在員林客運前的十字路口，差點鬥毆，經勸解後，又在溪湖國小碰頭，發生第二次衝突。當時，警員全部出動，在場維持秩序。所幸，這次沒發生意外。不過，有一次楊海桐奉祀的「黑面三媽」到笨港港口宮「刈香」時，宋江陣就和高雄苓雅區的獅陣起衝突而打架，起因是宋江陣正在廟前表演，對方進香團獅陣卻衝散隊伍，由於宋江陣最重視團結，非常忌諱陣式被破壞，才和對方打架。結果，庄裡有人受傷，對方也受創不輕，連師父都被打得住院。從此，楊海桐若「刈香」，不敢再帶宋江陣隨行。此外，本館只和阿媽厝里三塊厝的師兄弟有「交陪」。

以前獅陣用的是合嘴的「黑面獅」，沒有「獅鬼仔」，本庄的獅頭都由楊思恩糊製，現在都遺失了。楊思恩現年八十二歲，小時候常看著他糊獅頭的楊寬說，楊思恩以土為材料，將土弄碎後，搏成一塊圓形土模，在土模刻畫獅子的五官，定型後，待土模乾透，隨後再逐層黏紙，要花費數月時間才能完成。

　　庄內沒有「公廟」，媽祖、王爺都寄祀在溪湖的媽祖宮和王爺宮。此外，受訪者表示，大突里有振興館，田中里有太祖勤習堂，可以去找楊阿曾，他目前還在外面「走江湖」賣藥。

—— 1995年2月15日訪問楊海濱先生（68歲，領隊），楊文信先生；2月19日訪問楊寬先生（66歲，成員），方美玲採訪記錄

外四塊厝勤習堂（金獅陣）

〈訪問黃輝宏先生部分〉

　　河東里包括外四塊厝、竹頭仔、車店三庄，約有七、八百位居民，外四塊厝有六、七十戶，是最大的庄頭，居民以蔡、劉、黃、吳四姓較多，黃姓並非單一祖籍，而是有紫雲堂系、江夏堂系的分別。庄廟聖母宮奉祀媽祖與王爺，以前每年「媽祖生」、「作平安」時宴客，現在只在三月二十三日「媽祖生」慶祝、宴客。

　　本庄武館是在日治時期設立的，由庄中的富戶黃有鏗（現年八十八歲，受訪者伯父，已遷居臺北）發起，已成立六十年以上，受訪者黃輝宏說，武館首位師父是中國武師，因庄民看見田中央庄的人習武，而將其師父請回庄中，偷偷在家裡學。當時，館中曾奉祀達摩祖師，學太祖拳，站的是三角馬，由黃有鏗等有錢人供應零用及食宿，沒錢的館員在農作收成後，才將稻米、地瓜等送到師父家，且農忙時得幫師父耕作，農閒時才開始練武。學成後，曾應黃有鏗親戚之邀，到二林西庄里教武。

　　庄中在戰後再度組織武館，由田中央庄的武師傳授，他們

是黃有鏗的同門師兄弟，十五、六歲開始學武的黃輝宏說，楊文夫的父親「阿塔」曾來教了三館，前後約三、四年的時間，沒有留下銅人簿等資料。師父雖不收「先生禮」，但若是出陣所得，則全數都交給師父。學生想多學點東西，也得跟師父打好關係，像是楊塔，三年只教了五套拳，黃輝宏就到他家拜訪，才又學了三、四套拳，並設法將銅人簿借出影印。黃氏為了庄中三月廟會「釘竹符」的需要，曾教過兩屆學員，第一屆有四、五十位，第二屆只剩三十幾名，後來想再召集，大家已不感興趣，現在，庄中只有十二、三人願意出陣。

本館的獅頭是青面的「簸仔獅」，由黃有鏗同輩的外庄人「蕭友」製作，聽說以前武館練武時，他在門外偷看（出錢者才能在裡面練習），當師父教完空拳、腳步，打算開始教舞獅時，蕭友竟捧著一顆自製的獅頭送給武館，師父驚訝之餘，讓他實際演練，赫然發現他學得比誰都好。

以前用的後場樂器有小鼓、鑼、鈸等，至於「傢俬」，過去是由成員購買自己所用的部分，慶典過後，自行攜回保管。現在用的「傢俬」，則由黃氏及一些親友合資購買，放置於廟中，獅頭、旗號等，則放置在黃有鏗家。黃輝宏說，內行人遠遠地聽到武館的鼓聲，就能分辨是否為同門。舞獅頭、打空拳，都要聽從鼓聲的指引，「對傢俬」時，就要擂戰鼓。他今年曾到西勢里指導如何擊獅鼓，以補強過去大鼓陣單調的節奏。

以前廟會、「刈香」，都由庄中「頭人」出錢、策畫，武館成員則出力呼應，若神明要到北港、鹿港「刈香」，爐主會收「丁錢」支付獅陣、演戲等開銷，現在由於庄民對「丁錢」的使用較有意見，所以，庄中需要出獅陣時，大多由黃氏及其表弟負責。

　　本館過去曾有近二十多年的時間，常到臺灣西部各縣市出陣，元月到四月的「神明生」較多，更是忙碌。「大家樂」風行時，更經常受雇酬神還願。有一次，應邀到苗栗後龍、通霄出陣，只工作兩小時，就有十幾萬進帳。如今，一般只為知己朋友出陣，到了選舉期間，也會為鎮長、縣議員的造勢活動出陣。

　　獅陣通常用在廟會或入厝，一般出陣需三十二至三十六人，排場約近一小時才完整，包括舞獅、打空拳、「對仔路」，所謂「對仔」，就是兩樣武器捉對廝殺，由於出陣需求的人數眾多，現在如果以成人組陣並不可行，且出陣有難易之

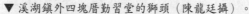

▼溪湖鎮外四塊厝勤習堂的獅頭（陳龍廷攝）。

分，入厝是最輕鬆的，但如神明遶境，需要走上一整天，所以通常由學童組陣，星期例假日則為知己友人出陣。本庄的獅陣成員中，有、無工作者，各占一半，黃氏感嘆說獅陣沒有前途，不像歌仔戲班，少數人就可以運作，獅陣最少得要十三至十六人才行。本館最興盛時，平均一年出陣四、五十次，如以朋友關係，每人一千到一千二的價碼而言，並沒有職業化的條件。

以前師父踏七星、八卦時，還要灑鹽米、燒符令，傳到他這一代，就只學口訣、步法而已。黃氏說七星比較簡單，八卦有較多禁忌，舞獅頭者要迴避「好歹事」，以保持清淨。通常在室外走七星入內，到廳堂則踏八卦，這是武館的營生祕訣。黃氏說，目前教育單位雖有武術的傳習課程，但聘請的教師卻不一定適任，只要有議員、代表支持，即使沒有本領的人，一樣能當教師。

本館和後溪同義堂、溪州鄉東州村振興社經常往來，同義堂的召集人陳義雄是黃輝宏的姊夫，關係很好，同義堂中，周耀坤、黃明雄是獅頭手，周秋冬、陳帖是鼓手，而周鐵男負責後場的鑼鼓。出陣人手不足時，就會向這些友館借調。從開始出陣迄今，不曾與人「拚館」。

〈訪問黃水裁先生部分〉

就地理位置而言，外四塊厝與二林鎮以舊濁水溪分界，前者屬於溪湖鎮所管轄。但他們與二林鎮華崙里歷史信仰文化的連結，非常密切。至今，他們仍然屬於崙仔腳泰安宮媽祖的祭祀圈。受訪者說，清領時期，外四塊厝與二林之間並沒有溪流隔開。以前，本庄屬於二林上堡的一部分，後來因為戊戌年大水災，才將兩庄分開。

　　受訪者黃水裁屬於外四塊厝獅陣的第一代成員，十二、三歲參加獅陣。在他父親的年代，外四塊厝「媽祖會」只有「八音吹」。到了這一代，才由庄人黃回發起，請師父來教武館，訓練獅陣，讓迎神賽會更熱鬧。當時是日治時期，外四塊厝的獅陣請田中人「見智師」來教「暗館」，練習的場地就在受訪者舊宅大埕，共教了三、四館。「暗館」練習的時間，都是晚上，算是私自練習的，「館金」由大家分攤。每次練習，還會送一包香菸給師父。練到十一、二點，大家煮點心吃，然後解散、休息。

　　「見智師」姓楊，屬於勤習堂系統，所教的拳路屬太祖拳。「見智師」的師父是西螺人，人稱「廖仔平」。因為個人興趣，受訪者又拜「跛頂」學鶴拳。「跛頂」家住彰化市莿桐腳，他教的拳路屬於「二哥」鶴拳，祖師是白鶴仙師。

　　現在的外四塊厝勤習堂獅陣，都由庄內子弟相傳，至少已訓練出兩代傳人。第一代除受訪者之外，目前還健在的有黃有堅（人稱「阿堅」、現年八十九歲），當年與受訪者住同屋，僅為「正身、護龍」之別。其他如吳讚等，都已去世。第二代則有黃增東、黃壽學、黃輝宏、吳河冷、黃義隆、黃村敬等人。

　　外四塊厝獅陣的起源，與泰安宮「十四庄媽」關係非常密切。據說，清領時期，大姓欺負小姓。在這十四庄附近都是大姓，如西邊萬興、西庄、草湖、王功的陳姓，北邊埔鹽、扑鼎金、水尾、番薯厝、石埤腳、斗車員的施姓，東面溪湖、北勢尾、汴頭、阿公厝、田中的楊姓。夾在這三大姓之間的小姓，庄頭勢力薄弱，就會被欺負。因為清廷無能，官員也怕被土匪殺害，民間只能自組自衛隊，否則土匪不但偷菜，連牲畜也都會搶走。在受訪者的上一代，還發生過埔鹽馬芝堡（包括番薯

厝、扒鼎金、石埤腳、水尾等庄）與二林上堡之間的衝突事件，他的伯祖父被殺死。

泰安宮「十四庄媽」即是聯合十四庄頭的力量，組成十四庄的「媽祖會」。「十四庄媽」的歷史可能有二百年，但受訪者並不清楚。不過，這十四庄後來因為戊戌年大水災，一些庄頭被大水沖散而瓦解。現在還剩下八個庄頭，包括是外四塊厝、挖子、柳仔溝、崙仔腳、代馬、港尾、詹厝以及土仔崙（梅芳里）。不過，現在土仔崙自行建廟，沒有參加祭祀圈。當年被水沖走的六庄，受訪者仍記得非常清楚，有紅瓦厝、飛沙厝、土厝、打銅、許厝、澎湖厝。受訪者的父親在戊戌年發生大水災時，正好一歲，他若健在，正好一百歲。所以，戊戌年相當於一八九八年。

獅陣的「傢俬套」，有雙刀套、丈二套、齊眉套、牌套等。兩人對打的，有齊眉對雙刀、鐵叉對牌、牌對斬馬等。不過，受訪者認為，年輕的一代「對仔套」學的比較少。

黃村敬去西庄教獅陣時，受訪者也曾去幫忙，有心把這些武藝全都教給他們。因為他的大姊嫁到西庄，他的一個女兒也嫁到該庄。可是，後來西庄因選舉分成兩派，獅陣也捲入糾紛，就不再教了。

舞獅的獅套有咬青、吐青、咬劍、睏獅。拜神有分「大拜獅」、「小拜獅」。兩獅相遇接禮，又分大、小位，左邊較大。若人家新居落成而不平安，或廟宇「入火」，則會「外踏七星、內八卦」或是「踏七星」加以「制煞」。

有一次「土地公生」，外四塊厝獅陣與萬興獅陣相遇，大家相較技藝，比試功夫是否熟練。如「咬青」，就是將葉子與酬金綁在一起，丟在地上或吊著，讓獅子來咬。「吐青」是指獅子將酬金收起來，吐出葉子的過程。

　　受訪者的親家曾給他一本銅人簿，銅人簿的內容有分十二時辰，血路行經的部位，但他懂得不多，不想學醫術。對他而言，練拳比較直接，練得久，自然生巧。

　　外四塊厝的庄廟聖母宮，主祀媽祖，獅陣出陣都與「神明生」、「刈香」有關，尤其與泰安宮的廟會遶境，有密切的關係。

〈訪問吳河冷先生部分〉

　　受訪者說，當年外四塊厝與他同時學獅陣的，大約有五十人。可是，真正有興趣的人並不多，後來只剩二、三十人而已。學習過程很辛苦，撐不下去的人都半途退出。「對套仔」（如齊眉對雙刀）若稍有差錯，就會受傷。

　　他們的獅陣，屬於勤習堂系統。依他看來，他們勤習堂的太祖拳較屬於長肢，而振興社同義堂的較短肢。獅陣的師父有好幾位，都是庄內前輩。包括吳讚（受訪者之父，已逝世，若健在，八十五歲，常出庄教館）、楊盛（已逝世）、黃有堅（現年九十多歲，功夫很好）等人。

　　獅陣有「踏八卦、踏七星」的「制煞」法事，若有人家入厝，或家中不平安，會先打鑼鼓，請八卦祖師降臨。接著，由關刀帶路。關刀在出門前，先經清淨儀式，刀上要貼符避邪。然後，獅陣跟在關刀之後。要「制煞」的獅頭，必須「開光點眼」。獅陣踏的八卦是先天八卦，踏八卦的方向，由坤入，逆時鐘方向踏七星，其中一人則在前方擺金紙。獅頭手走到八卦固定位置，以腳畫八卦卦象。最後，獅頭手在正中央以腳書「太極」二字後退出，才拜神。最後，獅子必須倒退走出去，因為獅子乃萬獸之王，「公嬤牌」的祖靈怕獅子，但神明不怕。獅子倒退出來，表示獅子是為了「制煞」，否則，連祖先

都會一起跟著獅子出來。

　　獅子可以「制煞」，主要是獅被有五彩的原因。他們外四塊厝的獅頭有近百年的歷史，製作方法先用土做模子，上面用紙糊了六、七層。以前都用太白粉糊，現在用白膠樹酯，比較硬。

　　據說戊戌年大水災，庄人不斷遷居，最後剩下黃、吳、劉、蔡四戶人家未搬走，庄名遂叫外四塊厝。據說，當年住在溪岸的人，祈求庄中的媽祖，整庄的人都快搬光，溪岸已經崩到我們家後面，媽祖若再不顯靈，連神像都會被沖走。結果，舊濁水溪崩毀到他們家的後面就結束了，算是神蹟。

　　雖然受訪者很忙，但庄內的老前輩交代，要傳給後輩，每年利用一個月義務教武。若有獅陣，庄內才會團結。訓練獅陣若要動鑼鼓，必須擇日，且必須燒金紙、鳴炮，否則，會吸引一些孤魂野鬼前來。今年八月二十日，吳氏還將帶領外四塊厝的子弟開館，並訓練獅頭。

—— 1995年8月31日訪問黃輝宏先生（49歲，師父、召集人），方美玲採訪記錄。1996年9月16日訪問黃水裁先生（80歲，館員）、9月14日訪問吳河冷先生（47歲，館員），陳龍廷採訪記錄。

車店勤習堂（獅陣）

　　河東里由外四塊厝、車店、竹頭仔三庄組成，外四塊厝、車店以前各有一館武館，竹頭仔很久以前也有武館，不過，早就停止活動了。以前車店約有四、五十戶，現在已有百餘戶，大多務農，大姓為楊姓，約八、九成的人口，祖籍是泉州南

安。車店奉祀楊、白、李、薛等王爺，尚未興建庄廟，八月十四日是楊王爺誕辰，也是庄內年度宴客的日子。

楊有利雖然沒參加武館，開設武館時，他才小學三、四年級，當時是為了「迎鬧熱」而組館，由於日治時期不能正式學武，所以算是「暗館」，總共只學了一館的時間，爾後遇到二月初二「鬧熱」，就會召集出陣。到了戰後，獅陣就停止活動了。

武館是由田中央的「見智師」來教，他姓楊，若健在，已有百餘歲，他雖不識字，但能幫人撟筋接骨，「先生禮」由館員分攤，「傢俬」也是由館員負責大部分的費用。學的是太祖拳，由於師父以口頭傳授，沒有傳下任何銅人簿、藥簿的資料，此外，也沒有奉祀祖師。獅陣出陣一般有二、三十人，庄內多用於迎神、「刈香」等廟會活動，有時庄人入厝，也去踩七星、八卦，出陣的收入來自擺香案迎神的民家，這些收入都歸為「公金」，用以支付「傢俬」修補、添置，此外不曾受雇出陣。本館使用的青色「開嘴獅」，由後溪人製作，連同戰後添置的「傢俬」，現在已全部亡佚。

楊有利說，以前「街仔」是由外地的雜姓人士、生意人組成，故沒有設立武館。至於「庄腳」多由同姓宗族集聚構成，大家較和諧、團結，所以都有武館，各庄頭的武館多在日治時期就設立。

日治時期，有一年在媽祖宮前，曾有南、北管「拚館」的情形，由於請曲館來表演的人士本身互相較量，所以，被請來的曲館，甚至還到口庄、彰化、豐原等地請人助陣，一連好幾天。後來，其中一方的支持富商楊傻（「大舌傻」，楊春木之父）聲明，要抽掉三塊「倉仔板」，漏出稻穀供人吃喝，繼續「拚館」，使對手膽怯而打退堂鼓，一場紛爭因而落幕。後

來，在「迎暗燈」時，才又有「街頂靠大杉，街尾靠煙囱」的較量，當時是由「街仔」的居民出資迎燈，連續舉辦好幾年，由於「迎鬧熱」會產生對立的後遺症，因而被禁止。那時，「街仔」只是一段短短的南北街，由現今的衛生所分成街頂、街尾。戰後，就楊氏記憶所及，只有一年護送媽祖到鹿港，熱鬧了一整天，此外，不曾舉辦什麼大型的廟會活動。

　　本庄和田中里、外四塊厝因「同里」的關係，較有「交陪」。此外，本館不曾與人「拚館」。

── 1995年8月27日訪問楊有利先生（78歲，庄民），方美玲採訪記錄。

竹頭仔武館（拳頭館）

　　河東里由車店、外四塊厝、竹頭仔三庄組成，竹頭仔以前居民很少，大概只有一百人，現在已有四百多人，但仍算是小庄。竹頭仔奉祀的主神是雷府王爺，因沒有庄廟，採由爐主輪祀的方式，每年六月二十四日聖誕，庄民都會祭拜、演戲慶祝，至於「作平安」的日期，則由溪湖媽祖宮決定，屆時，大家會準備供品祭拜。

　　本庄武館約在日治時期成立，楊源順當時約二十四、五歲，本館前後只學了一個多月，就「散館」了。因此，楊氏一直表示武館並沒有成功，「傢俬」、獅頭都未使用，也沒有奉祀祖師，他甚至連一套拳都未學會，也不知道館號。當時參加的成員，約有十七、八人，除了因應迎神「鬧熱」之外，庄人習武最主要的因素，是「楊豬母」與本庄人是楊姓同宗，他任北勢尾武館的師父時，自願免費到竹頭仔教武，庄人便開始練

武,不過,大家都以工作爲重,成員接二連三退出,武館就不再活動,所以從未出陣,當時的學員,現在只剩下楊源順及其八十餘歲的堂兄「聰仔」等二、三人還健在。現在居住二溪路的楊經,也曾來教過,不拿「先生禮」,只在晚間前來時供應茶水與香菸。

竹頭仔屬於湖仔內的範圍,在二月初二的神明遶境活動中,參加扛神轎,以前,北勢尾曾有人提議,讓竹頭仔和北勢尾的武館一起活動,但因館內成員經濟狀況較差,故並未實行。除了這個武館外,竹頭仔沒有組過其他陣頭。

以前阿媽厝里三塊厝的武館獅陣出陣時,用小鼓伴奏,現在都改用大鼓,雖然楊氏常在「迎媽祖」的活動看到他們,但因楊氏不識字,並不清楚其館號。

—— 1996年1月23日訪問楊源順先生(1920年生,成員),方美玲採訪記錄。

田中央勝興珠(九甲、大鼓陣)

田中里舊名田中央,庄內的大姓爲楊姓,約占總人口八、九成,祖籍爲福建南安縣,庄中共同奉祀的神明有李府千歲、太子爺和二郎神,尚未興建庄廟。

受訪者表示,曲館勝興珠在日治時期成立,各庄當時都有自己的陣頭,於是,由庄民陳萬興、楊本鄰等人發起,主要是希望庄內「鬧熱」時,有陣頭可用。遂由陳萬興任堂主,當時館員有十多人,每人支出八百元分攤「先生禮」,「傢俬」由庄人「寄付」,堂主則負責供應點心。

曲館學的是南唱北打,屬於九甲,館內請的第一位「先

生」，是大竹里竹圍仔人黃銀，他來教兩館，傳授口白和「鼓介」，黃銀除大竹里與本館外，還曾到湖西里阿公厝教曲。本館再請埔鹽鄉三省村水尾的卓天才、施金木二人來教了兩館，他們傳授「牌仔吹」和弦仔，此後，由於沒有經費，未再聘請「先生」。受訪者說，水尾的曲館學得不錯，他們現在還組大鼓陣賺錢，頭手是「圍仔」。在勝興珠學曲期間，頂寮（西

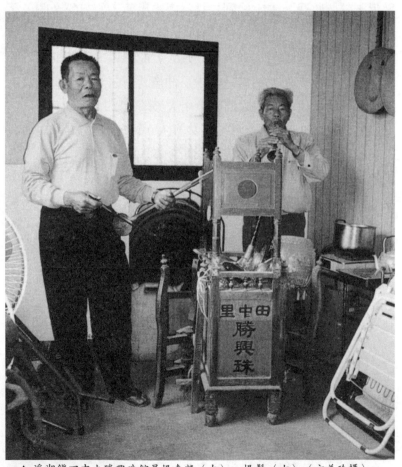

▲ 溪湖鎮田中央勝興珠館員楊堯麟（左）、楊鬃（右）（方美玲攝）。

彰化學

寮）的「矮仔南」（巫南）、「矮仔獅」（巫獅）等人，都曾來協助指導。本館所學的劇目有《困南唐》、《萬花樓》，學過的牌子有【金錢花尾】、【番竹馬】、【泣顏回】、【二凡】、【倒頭風入松】、【上小樓】及【下小樓】等，但不曾上台演戲。本館以前有奉祀祖師，學曲者必須要拜祖師。

除娶新娘「拜天公」、生日賀壽之外，館員若入厝，也會去「鬧熱」，日治晚期，鄉人入伍時，也曾去歡送。庄外前來雇請，就要收費。本館曾到二林爲喪事出陣，如有酬金收入，就充作「公金」，用以支付增補「傢俬」的需要。一般出陣時，如果人數少就出八音，五到八人就能出陣，人多則出南唱北打，約要十多人，通常是先扮三仙後「對曲」，現在已沒人雇請。受訪者說，現在人們喜歡用大鼓陣。

本庄上方的館員一至二鄰共五人，除三位受訪者外，有二人已過世（包括班鼓手楊木杞），本庄下方現在仍有四、五位館員，其中，楊維和現年六十一歲，擔任唱《萬花樓》的老生、奏銅器，而受訪者楊鬃擔任文場的鼓吹、弦仔及笛手，楊清黨打銅器、唱小生，楊堯麟則打銅器、唱小旦，他們說，演奏銅器的人需念口白，館員楊木杞掌頭手鼓，學得較多，可能有保存總綱。本館使用的樂器有武場的班鼓、通鼓、銅鑼、大鈔、小鈔，和文場的笛、三弦、大廣弦和殼仔弦等，現在存放在英雄祠旁，館員經常會到這裡演奏自娛，四年前舉辦社區活動，縣府也派員參加。

大竹里的曲館曾來借調人手。本館不曾與人「拚館」，不過，以前溪湖曾有南北管的「拚館」，學習南管的「米粉江」就是當時「拚館」中的一員。

—— 1995年3月31日訪問楊鬃先生（77歲，成員）、楊堯麟先

彰化學

生（66歲，成員）、楊清黨先生（70歲，成員），方美玲採訪記錄。

田中央勤習堂（金獅陣）

田中里舊名田中央，楊姓是庄中大姓，來自福建，沒有共同的庄廟。

本庄武館在日治時期創立，由楊見智發起。當時，各庄鬥毆的風氣極盛，庄中因而開設武館，教導居民防身。楊見智曾到員林瓦窯由「阿善師」的徒弟教導的武館習武，學成後，回庄中擔任師父。他曾聘請西螺廣興庄「阿善師」的弟子廖金堂、廖阿秋、蘇阿生等人，前來本庄協助教武，楊見智是受訪者楊信夫的祖父輩，若健在，有百餘歲，擅長接骨，不過，因他在日治時就過世了，楊信夫對他的事蹟並不清楚。聽說楊見智在庄內教武時，不收「先生禮」，不過，楊塔、楊永盛學成後，在外教武的所得，則要交給他，以示尊重。

以前都在晚間訓練，但不算是「暗館」，因為經濟環境不好，白天要工作，晚上才有空練武。楊信夫不清楚日治時期的情況，但國民政府則未對武館活動加以限制。

田中里的武館師父在戰後很有名，楊見智的「頭叫師仔」楊塔（曾任糖廠總代理），除了接任庄中師父的位置，還曾與楊信夫的父親楊永盛（向楊塔學武）相互搭配，到溪湖河東里外四塊厝和埔鹽太平村石埤腳、番薯庄等地開館，也曾去二林華崙里崙仔腳、代馬、萬興庄授徒。楊塔的接骨術非常有名，雖不識字，但擅長醫治跌打損傷，他過世後，由兒子繼承衣缽。

本館沒設館主，成員很尊重武館前輩的意見，由他們召

集、指導新人，練習的地點不固定，由館員選擇適合的大埕訓練。楊信夫大概在二十年前開始學武，當時，庄中曾連續三年到鹿港「刈香」，有十幾人因參與出陣，進而對練武產生興趣，故請楊永盛教導，參加者自發地學習，夏季常從晚間七點一直練到十一、二點才結束，不過，後來只有三人學成，楊信夫是其中之一。

本館學的是長肢拳，出拳時，手臂要全部伸直，師父教拳時，自「拳母」開始教，接著按「二站」、「三站」、「兜底四門」、「五站坐連」、「六諾下」、「七目仔頭」等口訣練下去，另外，還有太祖、猴、鶴、大連盤等拳法。

「傢俬」由庄內、外募集的「公金」購買，其中，丈二、獅頭是去嘉義買的，楊信夫說，丈二具有指揮的功能，所有人都要看丈二舞動的方式，決定下一步如何進行。因為沒有「公廟」，「傢俬」放在里長處，故經常更換地點，現在「傢俬」已逐漸損壞了。

獅頭屬青面的「合嘴獅」，以前由楊日、楊坤兄弟製作，那些獅頭已遭老鼠咬壞，目前保留的是一九八一年所購的白鐵獅頭。現在少有以古法製作獅頭，而且白鐵製品既輕又耐用。此外，本館不用「獅鬼仔」。以前以紅紙、香爐奉祀祖師，現在已不見此例，至於祖師是誰，楊氏並不清楚。

銅人簿是藥簿、拳譜的綜合，對打傷的治療有明確記載，是相當珍貴的資料。據說，庄中以前有三本，現已分散各地，楊塔的兒子楊坤煌保留半本，是他為楊見智妻子的斷腿敷藥時獲贈的。不過，他唯恐一去不回，故不願外借。現存放高雄「二瑤」處的一本，係因楊塔年輕時與人手吵，憤而投擲響馬丹（響炮），其母得知後，將銅人簿捲放在牛欄的竹筒內，以示處罰。不料，一位懂得醫理的庄人趕緊去拿取，現在由其子

繼承這本書。

庄中獅陣通常只爲「刈香」出陣，如溪湖媽祖到鹿港「刈香」，或是每年二月初二湖仔內遶境等。此外，也曾爲人入厝，但次數極少。楊信夫說，爲神明出陣都是義務的，如爲熟識的朋友出陣，也不收酬金，頂多拿一些香菸而已。出陣時越多人越好，一般是三十到五十人，本館最後一次出陣在一九九〇年，當時曾找二十幾個年輕人打「腳對」，現在已欠缺人手出陣，因爲庄中會打空拳的，只剩三、四人，光是舞獅還有辦法，至於打拳、對「傢俬」的部分，就得另外訓練。而獅頭入厝踏七星、八卦時，得要由年長者持香在前協助才可以，所幸，庄中仍有人能辦到。

本館與同屬勤習堂的武館較有「交陪」，例如湖西里、河東里的外四塊厝和車店等，此外，不曾與人「拚館」。

—— 1995年4月4日訪問楊信夫先生（51歲，成員），方美玲採
 訪記錄。

阿公厝和樂社（九甲）

〈訪問楊昌摺先生部分〉

和樂社已解散二十多年了，當初是由湖西里里長楊啓宗在戰後初期發起，係爲因應庄內「神明生」、迎娶、入厝等場合需求而產生，館號也由里長命名。「先生禮」由里長支付，一開始所使用的「傢俬」也由里長購買，一直到出陣賺取酬金，有「公金」之後，才拿「公金」修補、購置「傢俬」，因爲不像武館出陣時「先生」一定隨行，所以在學成後，就沒有再支付「先生」費用。

　　本館的「先生」是北勢里人「楊和尚」，他是職業劇團的成員，演出的是南管、歌仔戲混合的戲劇，楊氏已過世，他約七十歲左右來教曲，當時，還有他徒弟來協同指導，現今尚有一人健在，即八十多歲的楊皆得，雖已失明，仍經常出現在西環路上的老人集會所。「楊和尚」長於唱曲、口白及武場，但不會歕吹，楊皆得在文場的弦、吹方面都不錯。

　　「先生」來開館時，教了一館，當時曲館設在里長家，「傢俬」也放在那裡，晚上七、八點開始，一直練習到十一、二點才結束，里長會供應點心，共學了扮仙的《小三仙》和《秦世美反奸》、《安安趕雞》等三齣戲。楊昌摺笑說，學得不多，若有學成就可以了。剛開始時，以紅紙書寫田都元帥供奉祖師，但這個程序後來就省略了。

　　和樂社的成員全為男性，開始學曲時，有三、四十人，大概只有二十人學成，本館持續活動一、二十年，「好歹事」都有人邀請出陣，若庄人來邀，完全義務出陣，如果是庄外邀請，就會收酬金。本館經常應邀到外庄為婚禮「鬧熱」，一般喜事的酬勞有數百元，在尚未以四萬元舊臺幣換一元新臺幣的時候，也曾收到上萬元的酬金。

　　和樂社屬南管中的「南唱北打」，會使用鑼鼓，南管另有一種「清館」，不用鑼鼓等打擊樂器，南唱北打齊備的樂器包括武場的班鼓、通鼓、大小鈔、大小鑼（各一），文場的大吹（二）、小吹、殼仔弦、大廣弦、笛、三弦（各一）。樂器配置視人數多寡而調整，三弦、殼仔弦或稱大、小胡，武場樂器多成對使用。

　　以前出陣都要步行，邊走邊演奏，班鼓、通鼓由兩人扛著行進，後來才改用推車載著，【風入松】是在行走時演奏的曲子。如在廳堂排場，要先扮仙，接陣時，也用同樣的曲目。

楊昌摺學曲時，唱的是小生，幾乎每樣樂器都會，他起初先學班鼓，擔任頭手，後來文場缺吹手，他就學歕吹。不過，楊氏到臺北工作後，極少接觸傳統音樂，現在雖仍記得一些樂器譜，卻無法再唱。楊秋木接續楊昌摺的位置，擔任頭手鼓，曲譜總綱以前保存在他那裡。據說，現在出外旅遊時，楊秋木還會在遊覽車上演唱南管曲調。

和樂社成員除一、二位已逝世外，絕大多數都健在，當初，曲館會解散，是因經濟狀況不佳，大家外出謀生，現在雖想再組曲館，但因新生代沒有意願學曲，舊社員不是身在他鄉，就是各忙各的事業，所有的樂器都已佚失，故復館機會渺茫。

「楊和尚」在他的本庄（北勢里）教了一團，該館曾在溪湖媽祖宮前上棚演戲，後來正式組成職業歌仔戲班。據楊昌摺的印象，該館好像曾培育一些優秀演員，不過，仍需向北勢里求證。

由於「先生」的關係，本館和北勢里曲館較有「交陪」，他們曾來借調人手，本館則不曾向外借調人員。平常出陣大概要十人，由社員彼此調度配合，也不曾與人「拚館」，因為受雇出陣的關係，即使同時有其他陣頭，大家各自演奏就行了，只有上台演戲，才會「拚館」。

〈訪問楊秋木先生部分〉

受訪者楊秋木說，本館在日治時期，由里長楊啓宗發起，當時因爲庄人互助組織「鬧熱陣」，爲庄內「神明生」、迎娶及入伍等場合，義務出陣排場，楊啓宗負責曲館事務，並提供活動、「傢俬」等費用，在他掌理時，本館相當活躍，三十多年前，楊啓宗過世之後，曲館就解散了。

　　本館第一位「先生」是大竹里竹圍仔的「阿銀」，年約八十多歲，不知是否仍健在，他大概教了幾個月，傳授《秦世美反奸》等二齣戲的對曲。就楊秋木所知，楊皆得是仍健在的本館「先生」，他在「阿銀」之後，被請來教鼓吹、弦仔譜，但為時不長。他們好像都沒收「先生禮」，即使有，也很低廉。

　　二十餘歲學曲的楊秋木，唱曲部分學的是小旦，他現在還記得【相思引】、【四空仔】的曲調，楊氏在受訪時示範了兩曲，其餘都忘記了，他樂器學的是頭手鼓，現在也全忘了。以前成員有十多人，現在庄裡的有「耀林」（通鼓）、「永經」（鼓吹）、「阿義」（弦仔）和楊昌摺（鼓吹、弦仔）等人，以前由楊昌摺抄錄曲簿，不過，現在都已遺失。

　　楊秋木表示，因為本館只是玩票性質，排場能有一、二個小時就好了，沒設館主，也沒有拜祖師，更沒有和他館「交陪」或「拚館」的情形。

—— 1995年2月13日訪問楊昌摺先生（67歲，成員），2月19日
　　訪問楊秋木先生（65歲，成員），方美玲採訪記錄。

阿公厝勤習堂（獅陣）

　　湖西里的大姓是楊姓，前任里幹事楊先生說，楊姓在日治時期約占六成人口，現在仍有四成五的比例，祖籍為泉州南安。以前漳、泉移民曾為祭祖而爭執，經調解後，漳、泉移民分別在三月三日及清明掃墓。

　　二月初二是「土地公生」，溪湖鎮在這天有遶境慶典，據說昔日湖仔內居民所飼養的牛隻，突然得了瘟疫，對農人來

說，是一大打擊。他們因而扛神轎遶境，請求神明驅除瘟疫，後來疫情果然得到控制。因此，每年二月初二，湖仔內居民就依例遶境慶祝。由於居民以楊姓宗族占大部分，所以有人戲稱這項活動爲「羊仔走欄」（原指楊姓遭疫，不安生計之意）。

〈訪問楊昌摺先生部分〉

湖西里舊稱阿公厝，以楊氏爲大姓，屬漳州籍。庄廟南天宮奉祀池府千歲、媽祖，約於十七、八年前落成。

阿公厝勤習堂至少有七、八十年歷史，可能自中國移民來此就有了，日治時期屬「暗館」，由於政府取締武館，大家遂偷偷練習。戰後，由庄裡「頭人」楊世祈出面支持，重興武館，保衛家園、防備搶劫，得以強健體魄。

楊昌摺不知道發起人是誰，只知西螺武師廖阿秋曾來此開館，後來成爲獅陣師父的楊凱、楊得兄弟等人，就是他的徒弟，廖阿秋是從中國來臺的武師，若健在，應有百餘歲。

受訪者十多歲加入武館，起初斷斷續續練武，師父是庄中前輩，除楊凱兄弟外，還有「火土」（楊姓），這些前輩現在都八十多歲了，他們曾到埔心鄉舊館、芎蕉村、羅厝庄及二林、芳苑草湖、王功、崙腳等地教武。獅陣後來由楊昌摺接手指導，不過，楊昌摺在二十多年前，離鄉到臺北工作後，獅陣就由莊建益訓練，現在二十餘歲的年輕一輩，都由他指導。三十多年前，莊建益三兄弟移居本地，由於同爲勤習堂出身，故能順利接手。在莊建益主持期間，獅陣常參加省、縣級武術比賽，並曾獲得名次。楊昌摺說，他們沒有「頭叫師仔」，因爲庄內武館成員都是同人，不分師徒，只有前、後輩之別。

楊凱等前輩頗擅長醫理，他們的子孫輩，現在仍有開設國術館者，楊昌摺以前也曾開設國術館，爲國術協會會員，但現

在已不幫人醫治，他對中醫、草藥有研究，對命理、勘輿也有
涉獵。楊昌摺說，以前師父留下的銅人簿、藥簿，分散在成員
手中，凡開設國術館者，就有銅人簿，他本身也收集了一些藥
簿。

　　勤習堂學硬拳的太祖拳，除了鎗和軟鞭，什麼「傢俬」
都有，丈二一定要兩支，本庄又多用一支令旗，走在陣頭前逢
廟參拜，隨後再由獅陣上場。獅陣表演先由獅頭上場，再由空
拳、武器單打、對打等武術演練，如果全部武器都用上，完整
一場演出，至少要三、四鐘頭。出陣人數視需要而定，從二、
三十人到四、五十人都可以。

　　出陣的場合有「神明生」等，如果房子有孤魂野鬼作祟，
就會出陣「制煞」，以前庄人特別喜歡請獅陣，酬金相當豐
厚，因此相當賺錢。

　　本館獅頭屬「合嘴金獅」，有「獅鬼仔」，舞獅的人需要
翻滾跳躍，難度較高，館員若沒有一定的武學基礎，再配合師
父的指導，無法呈現表演精彩之處。在楊氏眼中，現在年輕一
代漸有不及前輩的式微情況。

　　本館不曾與人「拚館」，楊昌摺笑說，大家明白彼此的實
力，沒人敢來挑戰。以前元月時，湖西里和汴頭里曾有拿火把
較量的活動，每年都舉行，持續相當長的時間，武館在此時就
派上用場。

　　達摩祖師是勤習堂的祖師，以前開館時，以紅紙書寫奉
祀，但沒有神像，現在仍以紅紙供奉在庄廟裡。

〈訪問莊建益先生部分〉
　　阿公厝勤習堂在日治時期就已存在，有七十年以上的歷
史，武館除了強身之外，莊建益說，有獅陣的村庄都很團結，

且習武使人重視武道、講義氣。

獅陣的首任師父是鄭鎚（「憨仔鎚」），他到西螺習武，回庄之後，進行零星指導。第二代師父楊得、楊凱兄弟等人，正式開館授徒，對湖西里獅陣的活動有重要影響，他們也是去西螺學武的。接下來，就由莊建益指導，現任館主也由他兼任。

莊建益原籍二林鎮華崙里崙仔腳，一九六六年移居此地，他在華崙里學武，同屬勤習堂。他接掌阿公厝獅陣後，曾在精神、時間甚至金錢上有相當程度的投注，以前的師父也相當受尊重。現在由於工商業社會生活忙碌，傳統武館少有活動空間，整個環境改變之後，師父要自掏腰包，供應「傢俬」、點心的花費，召集、拜託學員來練習，才能繼續維持活動。

莊建益出身武術世家，曾隨同叔父莊經丈（「崁經」）和長兄莊眞輝到線西、伸港蚵寮、秀水陝西、圳仔岸、柳仔腳以及二林鎮各地開館傳授，有很多徒弟，莊建益也曾獨立設館，與很多武館有「交陪」。莊建益除了勤習堂的硬拳，早在一九六一年，也開始學習形意、八卦、太極等軟拳。

原先湖西里獅陣在民家的大埕練習，因爲以前住家多爲三合院，擁有寬闊的大埕可供使用。在一九八一年左右，庄廟南大宮落成後，就轉到廟埕練習。現今獅陣多在跆拳道館練習，多於晚間作一小時的排練，除非接近比賽的密集訓練，否則不會供應點心。

莊建益說，勤習堂奉祀的祖師爲達摩祖師、宋太祖趙匡胤、白鶴先師等三位，開館時一定要奉祀，所以太祖拳也包括白鶴拳。莊建益在傳授徒弟時，會加以說明，但現在年輕的習武者多半不太了解這些淵源、細節。

本館獅頭屬於合嘴的「青面獅」，現存的獅頭兼有自製

與外購，十多年前，由庄人「榮寬」所製的獅頭，現存放在前任里長「阿瓊」家中，是庄裡現有的自製品。另有二顆外購獅頭，連同「傢俬」放在廟中，庄裡仍有會糊獅頭的人，但因自製的獅頭較重，舞起來較費力，而且，糊一顆獅頭至少要半年，相當費時費事，故現在寧可外購。莊建益舊有的自製獅頭，現分散於桃園「枝屯」、「枝仔腳」的姪子處，莊經丈所傳的獅頭，保存在二林華崙里莊眞輝家中，是近百年的古物。

往昔成員中有銅人簿、藥簿的流傳，莊建益曾見過，庄人由父兄手中傳下的資料，是上海書局的清代宣紙重刊本。現在，這些資料分散在獅陣成員手上，不能確知下落，無法獲得完整傳本，以前這些手抄祕笈被視爲珍寶，不輕易示人。

獅陣除了「牽圈」外，還要有人扛獅頭。以前分辨獅陣優劣，端看獅頭的表現，當屋宅不安寧或是入厝、店舖開張，都必須用獅頭踏七星、八卦，但莊建益說，正統的八卦踏法快失傳了，由於傳授相當費事，儘管經常有人求教，他並未廣爲傳授。莊建益曾將獅套、「牽圈」、「傢俬套」等排練內容錄影記錄，可惜，錄影帶在眾人輾轉借閱後不知去向，一般獅陣出陣，要四、五十人以上，現在人手不足，若要再出陣，排練全套技藝，恐怕相當困難。莊建益唯恐口傳會有失誤，就將八卦咒語及「牽圈」內容等打字整理，便於教學、流傳，但平常不輕易給外人觀看。以他提供的資料看來，「牽圈」是以丈二進行開始和結束的表演，其中則有各種武器的對陣，整套演練約需二、三小時。

以下是莊氏提供的兩套武器對陣流程：丈二→叉對牌→牌對大刀→大刀對鐵尺→鐵尺對踢刀→踢刀對叉→叉對空手→空手對雙刀→雙刀對齊眉→齊眉對牌→牌對七尺（棍）→七尺對叉→叉對鐵尺→鐵尺對勾鐮→勾鐮對鐵尺→鐵尺對鐮刀→鐮刀

對牌→牌對叉（翻身，以上爲一套）→叉對鐵尺→鐵尺對斬馬→斬馬對雙刀→雙刀對齊眉→齊眉對鐵尺→鐵尺對叉（翻身）→叉對七尺→七尺對齊眉→齊眉對齊眉→丈二。

現在獅陣仍有相當多的演出邀請，像農民節、入厝等活動，但除非有相當的交情，否則大多不會應邀。這是因爲成員各有職業，很難召集到一定人數出陣的緣故。楊前里幹事說，出陣所得的酬金，就當作「公金」使用。

莊建益說，國術會、學校所謂的「光館」、「暗館」，是指公開到外面傳授或私下祕密傳授。他認爲，其間差別並不存在，像他叔父聘請師父來教拳，當然只教他一人，可算是「暗館」；凡是庄裡合請來教拳的，就一定是「光館」，頂多是師徒相傳時，師父會多教得意弟子幾招祕訣而已。

拜師時原有一定的儀式，但庄裡的獅陣中，莊建益所傳的徒弟並未行拜師禮，不過，師徒的實質關係未受影響。莊建益的「頭叫師仔」是新明跆拳道館總教練吳錫明，他在溪湖、彰化、二林、秀水等地開設道館，傳授武藝。莊建益說，跆拳道要配合國術，才可能在比賽獲勝，故許多教練、學生都來學武。

練武的人對命理較不在行，至於攄筋接骨和草藥的運用，則一定有所了解。莊氏有接骨的執照，曾實際行醫，並傳授學生，但沒有開設國術館。莊建益和許多武館有「交陪」，他以前教過的地方像埔心、秀水等，若有需要，他們馬上就會來支援。透過國術會的組織，全臺各縣市也都有熟識的武館。

本庄獅陣過去經常與其他隊伍「拚館」，曾隨同埔心羅厝庄到彰化，以及隨二林華崙里到麻豆、南鯤鯓、鹿港媽祖宮「刈香」，因排練陣式而和其他陣頭相持不下，而吸引大批觀眾。不過，並非特意與特定隊伍對峙，只是「輸人不輸陣」的

較量，至於眞刀眞槍的鬥毆，曾發生在日治時期，戰後就沒有了。以前徒弟爲了要試探師父的功夫，還會有特意挑戰的舉措。

莊氏說，本庄獅套有「獅鬼仔」，現仍有二位成員能夠扮演，而舉獅頭的人，一定要具備相當的武術基礎，否則不能勝任。踏八卦時，要先將壽金依步法放置成一定圖形，舉獅頭的成員一邊念咒、一面舞弄獅頭，依序走完所有的金紙疊，就是所謂的「制煞」。不過，由於掌獅頭者常舞得上氣不接下氣，就會由師父在一旁替他念咒。

獅陣的八卦圖就是《易經》中的〈河圖〉，其圖形的口訣爲「二四爲肩，左三右七，六八爲足，戴九履一，五宮居中」，莊氏將這套功夫傳給陳位、「阿彬」兩位徒弟。針對八卦，楊昌摺表示，他學的咒語與莊建益不同，莊氏表示八卦有先天、後天之分，先天卦是「坎離定南北」，後天卦則爲「乾坤居上下」，只要對照文化大學的國術書籍，就可證明。而且，傳授也有遺漏，像「火土」（楊姓）所傳授的就不完整。莊牛說，經比對證明八卦少了一卦。莊牛說，莊建益所傳的咒語是先天卦，但莊建益不認同，認爲先天卦是廟宇橫樑所用的八卦，如用金紙排列，要一、二百張以上，沒人能用來舞獅，認爲所傳內容無誤。莊建益說，自己以前曾跟溪湖後溪黃進、大突尾「永春」、田中里「阿塔」、湖東里青仔宅「阿等師」等人研究過，其中，「阿塔」擁有西螺武師廖阿秋之父廖阿平傳下的書籍（現在或許仍在其子手中），曾讓莊建益觀看，兩者記載相符。以前「阿塔」常叫他下午二點前往，要教他眞功夫，所以，莊氏就他所見，打硬拳的只有「阿塔」能「伸筋放胛」，「阿塔」所教的拳套，常要莊建益限時學會，不學不行；而練內功能「生根釘地」的是「永春」，如果「永春」坐

在椅子上，將腳盤起，旁人就無法拉下，這是莊氏親自試驗過的。

莊建益提到，楊得同時到埔心鄉苦蕉腳、羅厝庄開館，由楊凱管苦蕉腳、「火土」管羅厝庄，後來，二地獅頭的走法不同，這牽涉到徒弟學習的成效。如果徒弟因「蚌節」而造成內容不完整，通常會自行補足，即使發現錯誤，也就將錯就錯地用下去，如「火土」排金紙為了方便踏而不擺正，就是一例。

不過，楊昌摺提及，以前楊凱傳授時，會明言某些招式並非師父所傳，而是他實際與人搏鬥時發現的招式，某些「蚌節」的部分，楊凱也會說明。

楊前里幹事說，以前的師父會「蓋步」，最少要藏一招致命招數防身，以免日後師徒翻臉時，遭到暗算。這種作法，造成功夫愈傳愈少的情況。上述的各種傳承失誤，是普遍現象，其他的武術派別也常發生。

二月初二的慶典，每年由湖仔內各里輪流主辦，以前每一里都要出陣頭參加，最少也會有獅陣遶境。現在由於生活忙碌，就由主辦的里負責籌備、出陣，負責的各里有固定的順序、或二年、三年、九年一次不等，這個次序是以前就決定的，一直遵循至今。今年輪到湖西里主辦，有人提議召集獅陣，以便遶境遊行之用，但似乎遇到溝通不良、召集不易的困境。

溪湖附近的武館以勤習堂最多，據了解，汴頭、阿媽厝、河東等里有武館，北勢尾有宋江陣。

莊建益現年七十餘歲的長兄莊真輝雖然行動不便，但獅陣套頭記得相當完整；師承十多位師父的叔父莊經丈，曾在臺東、花蓮授徒，有上萬名徒弟。莊建益說，東部的國術館中，有十分之七的數量是由莊經丈的徒弟開設，莊經丈在臺東逝世

後，他所藏的眾多拳譜、藥簿，已全部被徒弟瓜分。

汴頭錦樂軒（北管）

錦樂軒爲北管曲館，在六十多年前，由楊長發組織，是爲了庄民的休閒娛樂而設立，屬庄內公有，館號則由楊長發命名。

在錦樂軒教曲的「先生」，第一位是賴慶（大村人），傳授的時間持續二、三十年，兼擅總綱、鑼鼓、弦、吹，他若健在，也有百餘歲了。賴慶本人很少到各地教學，他的學生則曾分赴員林鎮湖水坑、彎仔、秀水鄉埔姜崙、溪湖鎮田中央等地開館。

本館在戰後曾上棚演出子弟戲，達十次以上，所以，又請了一位白沙坑的北管子弟來教「腳步」，他的姓名，受訪者楊卿已記不得。之後，還有一位很厲害的「先生」，叫「楊土佛」，是本庄人，在彰化「老生決」（「決仔」，以唱老生聞名）的亂彈班擔任鼓手，「楊土佛」兼擅前、後場，很會教學，他來教曲並不收費，賴慶則要「先生禮」。

受訪者楊卿擁有近十本曲譜，包含戲齣及吹譜，其中，有扮仙戲《三仙》、《三仙會》、《醉仙》、《天官》、《長春》等，亂彈戲也不少，像《未央宮》、《黃鶴樓》、《天水關》、《回窯》、《走三關》、《鐵板記》、《三進宮》、

《藍芳草》等，《藍芳草》同時也是歌仔戲的劇目。上述是賴慶所傳，且錦樂軒曾學過的內容，爲浸淫北管音樂數十年的呈現，承蒙楊氏應允，採訪者得以影印大部分的曲譜。

本館成員以前約有三、四十人，沒有女性參加，成員現在或出外謀生，或已過世，庄內僅存六、七人而已，最年輕的成員，也已六十餘歲。楊卿說，可以當「先生」的，有他本人和楊宗烈、楊萬賀（「水盛」，七十八歲）、楊椅等人。楊椅以前長於歕吹，現已九十多歲，去年還曾出陣，今年就無法出陣了。

楊卿學班鼓、總綱及旦角唱曲，他說，楊宗烈比自己還在行，楊宗烈現在還跟歌仔戲班出去演戲，擔任後場，他曾靠著抄譜，到阿媽厝教曲。楊卿感嘆說，現在還有「先生」能傳授，但卻沒有人想學。

曲館設在保安宮，奉祀祖師西秦王爺，現在仍然設置神位奉祀，每年「王爺生」時，曲館成員會集合參拜，參加的人數若多一點，就扮仙慶賀。此外，本館自始就未設館主。

以前使用的樂器，有武場的班鼓、通鼓、大鑼、小鑼、大鈔、小鈔、響盞，文場的吹、殼仔弦、吊規仔、三弦、大廣弦、笛、雙鐘，後來人數少，就沒有這麼多樂器。開館之初所用的「傢俬」、鑼鼓架，由庄人募款購買，至於後來的修補、添置費用，則由館員合資負擔，上台演戲的戲服由大家出錢製作，平常也會有庄民「寄付」。

錦樂軒若爲庄內活動出陣，一律不收費，以前常受邀到廟會、入厝、迎娶的場合出陣，也會爲喪事出陣。若缺乏人手，就到永靖鄉、大村鄉大崙仔（二地館名不詳）借調，本館也曾去協助他們。不過，現在因成員年事已高，沒有辦法出陣。

本館與賴慶本鄉的曲館較有「交陪」，該村與大崙仔相

鄰，館號不詳，楊宗烈可能知道。此外，本館不曾與人「拚館」，這是因爲溪湖的北管曲館全屬「軒」系，沒有「園」系的關係。

—— 1995年2月15日訪問楊卿先生（81歲，成員），方美玲採訪記錄。

汴頭振興館（金獅陣）

汴頭里是中國四、五位楊姓堂兄弟來臺發展的落腳地，受訪者楊武陽爲來臺第七代。據他所知，「開臺祖」楊士養約在二、三百年前，從泉州府南安縣蛤水頭渡海來臺，以前本庄的居民幾乎都姓楊，其後，因入贅或外地人購買成屋，漸有他姓移入。五年前，楊姓仍約占居民的九成。汴頭里現有十三鄰，四百多戶，居民約二千多人，一千三百多名公民。本庄庄廟福安宮奉祀的神明有包公、金王爺、「大王公」等，是移民來臺後奉祀的，其中，「大王公」由汴頭、湖西、大突、北勢、河東等里的楊姓居民合祀，每年由各角頭輪流迎回，二月初二是「大王公」誕辰，有遶境活動，這在受訪者楊武陽幼年就已舉行了。

振興館約在七、八十年前的日治時期創立，屬庄中公有的休閒組織，大家在晚間私下學習，那時候還沒有電燈，藉著月光、油燈練習。成立武館是爲了庄頭自衛，及「鬧熱」時壯大聲勢的需求。後來，若庄裡有活動，也會在白天集訓，加強練習。

本館的師父是田尾鄉的「老欉師」（楊姓），「先生禮」是由武館成員分攤支付，他很早就去世，若健在，應有百

餘歲了，但楊武陽並未見過他。據說，「老欉師」除了拳術外，撨筋接骨等傷科的醫術也很好。除了本庄，「老欉」也到大突里去教。

在「老欉師」之後，沒有再請其他師父來教，由庄中前輩義務傳授，楊武陽是由叔祖父楊蛋傳授，楊蛋的拳術學得很好，是「老欉師」的得意弟子。

武館設在庄中「公廳」的大埕，後來一直在此地訓練。楊蛋的師兄弟洪份，從日治時期開始擔任館主，負責武館活動，「傢俬」也放在洪宅，直到十五、六年前過世。「洪份」去世之後，無人接任館主，遂由里長代理各種事項。後來，因里長不懂武術，也缺乏興趣，就由武館內的熱心人士召集，沒有固定的負責人，楊慶盛是目前較熱心的聯絡人。

獅陣活動的經費，由庄民募款支付，凡是庄人的迎神慶典、入厝等活動，獅陣一律免費出陣。若是曾學武、與本館有淵源的人過世，獅陣也會義務出陣送殯。至於若外庄人來邀請，就會收酬金，並隨請主的誠意收取，不拘價碼。大約二十多年前，本館獅陣參加彰化縣和全省的舞獅比賽，曾獲得名次。

獅陣出陣至少要四、五十人，光是舉獅頭，就要六人以上輪替，「傢俬」行列以丈二走在最前方，接著是大刀、叉、勾鐮、斬刀、踢刀、雙鐧、鐵尺、牌、鎚、耙、棍、雙刀、單刀和鎗等武器，「傢俬」是由庄內熱心贊助的「頭人」購置。

汴頭里現在懂得拳法的，大概只有十多人，深入學習拳術的，除了楊武陽之外，尚有楊點、楊天素（楊蛋之子）及楊火烈三人，現在出陣，就由行家舉獅頭。另外，再請一些不會武術的人，拿著「傢俬」壯聲威，若真要他們打拳表演，就不行了。目前「傢俬」由專人保管，但楊武陽不清楚由誰負責。不

過，只要有活動，保管者就會再拿出來用，可是，現今的活動已非常少。

　　現在，除了生活忙碌外，年輕人沒興趣、老師父逐漸去世，都是各庄武館式微的普遍因素，現在會武術的人，也可能因以前師父「蓋步」，私藏菁華的部分，而使所學內容無甚可觀之處。面對傳統武術日漸消失，楊武陽願意義務傳授下一代。他說，練武重在強身、防身，以他的經驗來講，振興館的拳法屬太祖拳，先學「防」後學「擊」，還要配合吐納，學武的過程並不容易，但只要有師父將要訣講明，自己再勤加練習，就能將頭部以下的全身肌肉練得結實、剛硬，即使是柔軟的腹部，在運功之後，就會跟石板一樣硬，面對別人的攻擊，在迅速閃躲後，也能立即還擊。

　　楊武陽自謙說，自己不是師父，但對所學的拳術相當有信心。楊氏說，以前傳下來的都是菁華的部分，傳到他這一輩仍很有份量，在溪湖地區，同一拳種能練到像他這種程度的人並不多。中國的拳術有共通之處，不論硬拳或軟拳，若練到深入、精華之處，會逐漸相似，他所練的硬拳，現在已有硬中帶軟之勢，出拳看似無力，但實際的力道很強。

　　楊氏以前也學過踏七星、八卦，但因太久沒使用，現在都快忘了。與八卦相較，踏七星比較簡單，一般是將七疊金紙排成兩排，依序踏行，更講究的，就要用七個小火爐（「烘爐」）裝木炭，燒得紅熱，舞獅頭的成員要踏過「烘爐」，如果腳底沒有受傷，就完成「制煞」的儀式，否則，會被認為無法勝過作祟的孤魂野鬼，未能達到「制煞」的目的。

　　館中現存的獅頭，是合嘴的「青面獅」，額頭有王字造型，相當威嚴，是由楊武陽的祖父輩楊順德所糊，已有一、二十年歷史，現由楊慶盛收藏。楊順德從少年就開始糊獅頭，

成品逼眞、漂亮。獅陣在廟前向神明致敬時，不能用「獅鬼仔」，「獅鬼仔」只在隨後的表演中出現，以猴子般的身手戲弄獅子。此外，本館並沒有奉祀祖師。

一般來說，同館號的武館才會彼此「交陪」，溪湖鎮還有大突、忠覺、西勢、大竹四里同爲振興館，互相有「交陪」。楊武陽上一輩的武館成員很多，但凡出陣，經常會和不同館號的獅陣「拚館」，觀眾的多寡，是分辨勝負的關鍵。

汴頭里和湖西里的武館不曾起衝突，據說以前兩里在每年元宵節有「火燒蠟」的活動，當天晚上，大家手持前端綁著火把的竹竿去燒對方，被視爲娛樂活動。如果被燙傷，也不能記恨、結怨。這項活動始於清領時期，在日治時期遭到禁止，才不再舉行。

—— 1995年2月15日訪問楊武陽先生（59歲，成員），方美玲採訪記錄。

竹圍仔雙鳳珠（九甲）

大竹里以竹圍仔爲中心，是村庄舊有的範圍，大竹新村則是新開發的社區，本里現有八百多戶，二千多位公民，總人口約四千五百多人，主要姓氏爲楊姓。庄廟慶安宮奉祀媽祖和池、雷、朱、邢府王爺，七月二十六日邢府王爺聖誕，是庄中的年度盛事，除祭拜、演戲之外，也會宴客，二月初二「土地公生」，本庄也會參與遶境。

〈訪問楊春雄先生部分〉

雙鳳珠是南管陣，學習南曲，即所謂「南唱北打」，約在

昭和年間（1926～1945）成立。「先生」是頂寮人，姓巫，人稱「矮仔獅」，是演戲時的樂師，教唱曲和吹奏樂器，所學的劇目有《秦世美反奸》、《取木棍》、《困南唐》以及扮仙戲《長春》等。祖師是田都元帥，神像供奉在庄廟，練習場所則在廟埕。

當初並非由庄內「頭人」發起，而是由一些人到番婆庄請「天賜」來教八音，產生興趣之後，才正式請「先生」來教曲。學習的成員包括楊春雄（大三弦）、許萬（弦樂器）、「萬春仔」（通鼓）、楊仁忠（楊春雄的二哥）、黃倫（通鼓、班鼓）、「萬發」、「阿人」、「阿界」、「楊阿桑」（四人歕吹）。後來，因缺乏歕吹手（尤其是十多年前「楊阿桑」去世後），曲館遂無法出陣。

本館「先生禮」每月繳一次，有時「先生」較忙，其兄「矮仔南」（同為後場樂師）會來幫忙教。剛開始的時候，有三十多人在雜貨店學，後來能堅持下去的，只有十多人而已，那時經常練習到深更半夜。有時，因怕人手不夠，還要硬性規定，晚上幾點之前未到場的人要罰錢。「傢俬」由學員共同出錢，到彰化買的，特別是那座葫蘆形的鼓架，用整塊木材雕刻而成，價值約一分多田地，當時為了集資買鼓架，「先生禮」一時付不出來，去向「先生」要求暫緩繳納，還被「先生」責罵。「先生」脾氣並不好，常板著一張臉，但他愛喝酒，成員常等「先生」心情好的時候，藉機請教曲藝，像《長春》共一百零二目，他們二、三晚就學起來了。「先生」教了很多地方，但真正得到真傳的只有本庄。如果班鼓手楊仁忠沒有早逝（約四十二歲過世）的話，差點連「傢俬虎」也要訂製。

出陣的場合包括「迎媽祖」、「刈香」及庄人迎娶，有時曲館還要分成兩陣八音去演奏，這是因為有兩支大吹和兩位班

鼓手的緣故。迎娶時，不但前一晚要排場二、三小時，在「拜天公」時，還要充當後場，折騰到天亮，又要組成八音去迎娶，相當累人。另外，館友家有喪事時（如「明治仔」、楊榮啓的母親過世），也會去排場致哀。附近的庄頭（像汴頭、草湖）常來邀請出陣，若爲庄內出陣，都是義務性質，只有接受請主以檳榔、菸、酒招待，另外，酬勞保留一部分，作爲修理「傢俬」的費用，其餘則退回。

受訪者印象最深的「拚館」，是四十多年前，他們才學成不久，就去溪湖媽祖宮，和汴頭有歷史、有傳統的北管陣「拚館」，那時的班鼓手楊仁忠還害羞得直低頭，不敢看別人，只顧著敲「鼓介」。北管較得老人、男人的欣賞，南管的口白是白話的，大多只有婦女和小孩在看。「先生」爲了爭面子而出奇制勝，叫了兩、三個「茱店查某」（即藝姐，因職業需要而學南、北曲）上棚唱曲，造成轟動，眾人爭著看他們。從此之後，他們什麼大場合也不再怯場。

受訪者娶媳婦時，雖然兩家只住對面，但曲館的子弟們，仍堅持穿長衫、拿著「傢俬」吹八音，引導著新娘轎到溪湖街上遶了一圈。但他們沒有學「上棚做」，一般只是坐場、排場而已。在演奏的曲目方面，九甲曲是「品管」，南管則是「洞管」。「傢俬」原本放在雜貨店，但不知道被誰借走，因而遺失。曲簿仍保留很多本，放在村人楊榮啓家裡。庄廟的主神是媽祖和王爺，但庄內沒有人參加彰化的「媽祖會」，也不曾到彰化「刈香」。

〈訪問許萬先生部分〉

竹圍仔曲館是在受訪者許萬二十多歲時成立的，當時，庄裡想要有一個「鬧熱陣」，以便迎神、「刈香」時使用。於

是，由一些年輕人組成曲館，當時成員約三、四十人，曲館設在庄廟慶安宮內，由何園擔任館主。

曲館名為雙鳳珠，是「先生」命名的，學習南管，「先生」是頂寮人，偏名「矮仔獅」，若健在，約有八、九十歲，但許萬不知道「先生」的師承。

以前學習二弦的許萬說，他曾學過【將水】、【相思引】等曲，曲子前面都附有「歌頭」，但館員所抄錄的總綱，現在已不知去向。許氏說，他們沒有奉祀祖師，其妻則認為，在開館時應有奉祀。

館內所用的樂器有笛、弦仔、鼓吹、班鼓、通鼓等樂器，甚至還有大鑼，應該是在不同階段分別使用的，這些「傢俬」都已損壞，只剩下鼓架還在。許萬說，那個精美的鼓架，是用好幾分地的代價去買的，以前「傢俬」是由庄民「寄付」的「公錢」購買，如果不夠，就由館員湊錢支付。許氏表示，當時館員的生活很辛苦，除了要分攤「先生禮」外，晚間練習時，還要煮點心給「先生」吃，負擔極重。不過，曲館出陣，從來不曾收酬金。

以前曲館會在逢年過節、「王爺生」時，到廟裡演奏，二月初二迎神或慶安宮神明「刈香」時，也會出陣，並曾為入厝排場，但大多數的場合則是迎娶。如果為喪事出陣，對象僅限庄人，不曾受雇出陣。後來雖因館員過世，人手愈來愈少，但只要庄內神明決定「刈香」，總會湊六、七人的大鼓陣出去，直到二十多年前，連大鼓陣的成員也無法湊齊，曲館就不再活動，許萬是現在碩果僅存的館員。此外，雙鳳珠沒有和其他曲館「交陪」，也不曾與人「拚館」。

—— 1992年1月5日訪問許萬先生（76歲，成員）、楊春雄先生

（74歲，成員），周益民採訪記錄。1995年8月28日訪問許萬先生（79歲，成員），方美玲採訪記錄。

竹圍仔振興館（獅陣）

竹圍仔振興館的歷史比同庄的曲館還早，當時的師父是田尾人，練拳的人一共有三、四十人。練習的地點原先在保正徐石慶家裡，後來轉而在學員家中大埕較寬處練拳，最後則改在庄廟前面，「傢俬」、兵器也多放在庄廟中。最後一次出陣，是二十多年前，到鹿港「刈香」。那次，受訪者許萬、楊春雄雖是曲館子弟，在空閒時也被叫去拿「傢俬」遶境，還記得那些會武術的，從一開始出庄，就操練拳套、「傢俬」，一直表演到天后宮，聲勢浩大。不過，師父所糊的獅頭很重，有十七、八斤，普通人拿著就很吃力，遑論舞動。

獅陣還存在時，若「請媽祖」或「刈香」，都會走在所有陣頭的前方。師父過世後，就由老一輩的成員彼此指導，並沒有再訓練新成員。

—— 1992年8月5日訪問許萬先生（76歲，曲館子弟）、楊春雄先生（74歲，曲館子弟），周益民採訪記錄。

出水溝勤習堂（金獅陣）

受訪者洪明德表示，本地名為出水溝，南邊是青仔宅，青仔宅的主要姓氏是洪姓，祖籍為福建泉州府。青仔宅的庄廟金天宮，主祀金、余、劉府千歲，已興建六、七年，至今尚未完工。

　　本庄公有的武館勤習堂，由青仔宅、出水溝合組，約在日治時期成立，由庄人楊金等發起，並由楊氏擔任武館師父，若健在，約有九十多歲，他在日治時期，即已跟隨埔心瓦窯厝人習武。戰後，他希望能傳承武藝，因而擔任「先生」，直到獅陣停止活動。楊氏懂得如何接骨及醫治跌打損傷，除了出水溝、青仔宅外，也曾在埔鹽南勢埔、二林青埔仔等地教武。

　　日治時期，只要沒有打架、鬧事的不良記錄，日本人容許武館進行活動，洪明德因為到外地販售物品，故未習武。不過，武館練習時，庄人通常會在旁圍觀，因而有所瞭解。

　　由於沒設館主，練習地點不固定，只要庄中大埕寬闊的民宅即可，點心由館員提供，練習時間通常在稻作收成後的夜晚，一年約有五個月的時間。剛開始，庄中沒有「傢俬」可用，學成可出陣時，就向四塊厝商借，後來靠著出陣收入和庄民的「寄付」，終於購買「傢俬」，但因沒有館址，「傢俬」就由成員帶回家，此後出陣的收入，大部分歸師父所有。

　　館員曾學太祖拳等拳路，站三角馬，會使用「獅鬼仔」，所用的獅頭屬於合嘴的「青面獅」，臉上繪有王字，由武館師父自製。他每到一處開館，就製作一顆獅頭留存。但館中沒有銅人簿，只有師父手抄的藥簿，是師父自用，並未流傳下來，至於拳譜，當時屬於「口教」，現在已經忘記了。武館以前有奉祀祖師，洪明德說，可能是達摩祖師。

　　出陣至少需要十餘人，至於「傢俬」要用多少人，就沒有限定。本庄獅陣很少出陣，庄民也沒有請獅陣的習慣，這是因為即使出陣不收費，光是供應大批成員用餐，也是當時普通人家所難以負擔的。因此，獅陣通常以獅頭和鑼鼓參加正月在溪湖街上的賀年活動及一些國家慶典。

　　本館大約在一九六○年代，就已停止活動，現在館員多已

過世，獅頭、「傢俬」，也早已不知去向。此外，本館以前與四塊厝較有「交陪」，但不曾與人「拚館」。

—— 1995年4月2日訪問洪明德先生（1916年生，村民），方美玲採訪記錄。

內四塊厝集樂興（九甲）

　　湖東里由內四塊厝、青仔宅組成，青仔宅在北邊，以前屬「頂街」；內四塊厝位於南邊，屬「下街」。青仔宅的「公廟」為金天宮，奉祀主神金府王爺及劉、余府王爺，每年六月十五日金府王爺聖誕，會有慶祝活動。內四塊厝的「公廟」是奉天宮，已落成五、六年，奉祀蘇府二王，四月十二聖誕日，庄內會演戲慶賀，十一月則會「作平安」，日期由溪湖媽祖宮決定，全鎮一致遵行。湖東里現有二十六鄰，是溪湖鎮最大的里，洪姓為里中大姓，占人口二分之一以上。

　　受訪者楊順安說，曲館集樂興在戰後成立，活動時間大概是從一九四五至五五年，學的是南唱北打，「先生」是北勢尾的「和尚」，館號由他命名，但他來傳授的時間不到四個月，一齣戲都沒教完。楊順安已不太記得劇名，應該是《困南唐》，楊順安唱「大花」，扮演趙匡胤，但並沒有曲簿留存。

　　曲館由庄人發起，共有十多位館員，全為男性，屬於娛樂性質，純由私人出錢學曲，「傢俬」、「先生禮」都由館員分攤。楊順安說，就是因為要館員付錢的關係，影響學習意願，才無法繼續。館員現只剩下楊順安和長兄楊輪鉗，學唱並負責打銅鑼的楊順安是最年輕的成員，楊輪鉗則學歕吹。本館使用的樂器有二弦、殼仔弦、笛、班鼓、通鼓、鑼、大小鈔（各

一）及鼓吹（二）。後來，某一任的里長將這些樂器用來組獅陣，現在已不知去向了。本館沒有館主或負責人，曲館設在楊輪鉗家中，晚間練習時，會由館員輪流準備點心。

楊氏說，正在學曲時，曾有幾次爲迎娶出陣，請主會支付酬金致謝，出入所得留作「公金」，用以補充「傢俬」，但本館不曾爲喪事出陣。本館沒有祭祀祖師，也沒有「交陪」的曲館，更不曾與人「拚館」。

—— 1995年3月31日訪問楊順安先生（75歲，成員）、胡天户先生（庄民），方美玲採訪記錄。

內四塊厝勤習堂（金獅陣）

湖東里是溪湖最大里，現有一千五百多戶，二千多位公民數。洪姓是庄中的大姓，戰後初期，庄內一半人口爲洪姓，現在則約三分之一，祖籍爲福建南安縣。

內四塊厝勤習堂創設於日治時期，是庄中公有的武館，當時是「暗館」，大家偷偷的學，由埔心鄉瓦窯厝人來教。楊金等即跟隨他習武，當時因警察會取締，所以沒設館主。庄中設立武館，主要是希望鍛鍊身體，並且在「神明生」時，有陣頭可用。

戰後，由受訪者洪石碖這一輩再度發起，並由洪氏擔任館主，師傅是庄人楊金等，現年九十多歲，已遷居外地。他在一九四六～一九四七年左右，來教了五、六年以上。他兼擅舞獅、拳法、「傢俬」，也會接骨、運用傷藥，曾帶本館成員到埔鹽鄉南勢埔和坪頭鄉的青埔仔、十一號仔等地開館。戰後初年，娛樂較少，晚間若聽到鼓聲，庄民就會自動前來集合，從

七點多開始，一直練到十一點才結束，大多在受訪者家大埕訓練。由於未正式立館，所以沒有奉祀祖師。

　　獅陣已解散十餘年，目前庄內仍有十多位成員，但年輕人都不願意學。洪石碖表示，學武相當辛苦，剛開始練習的一星期，幾乎無法行走，年輕人受不了，就不想學，獅陣因而無法再活動。

　　獅陣會義務爲庄廟奉天宮出陣，以前庄廟如果要「逡庄」，獅陣一定會出陣，遶境時，有交情的店家會擺香案、給酬金，由於獅頭有避邪的作用，獅陣也會爲人入厝，入厝踏七星時，腳下的金紙要先踏後燃；踏八卦時，金紙則要先點燃，

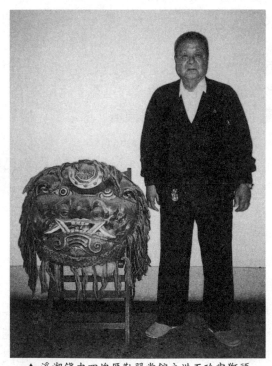

▲ 溪湖鎮內四塊厝勤習堂館主洪石碖與獅頭
（方美玲攝）。

先後順序不能混淆。此外，本館沒有「獅鬼仔」。洪石礛說，送殯的白獅頭在北部才有，參加者的衣衫皆為白色，且送殯沒有送到墓地的道理。

洪石礛說，獅陣出陣的人數愈多愈好，至少要三十人，同館號的師兄弟通常會來助陣。本庄曾自行出陣到埔心二重湳，也曾應瓦窯厝武館的邀請到沙鹿，只要南勢埔、青埔仔、十一號仔有需要，本館就會隨他們出陣。洪氏說，自己沒有正式學武，只於出陣時在旁觀摩，長、短「傢俬」都學，獅陣缺乏人手時，他就視需要而下場。

本館學的拳種是太祖拳，出陣時，由三人敲打鑼、鼓、鈔，使用的武器有丈二、大刀、砍馬、單刀、木耙、七尺、齊眉、三尖叉等長「傢俬」和雙刀、鐵尺、雙鐧、籐牌，一共買了兩批武器。洪石礛說，拿不同的「傢俬」，要擺不同的馬步。獅頭為合嘴的「青面獅」，額頭上寫有王字，現存的獅頭已有三十多年歷史，由師傅楊金等自製，他先製作土模，再用紙和布一層層地糊在模上，獅頭與「傢俬」、服裝都放在洪家。但沒有銅人簿、藥簿等資料留存。

由於師傅楊金等是本庄人，又當選過九屆鎮民代表，故未收「先生禮」，不過，如果出陣有酬金，就會交給他。「傢俬」、服裝和點心，都由庄人「寄付」，館員練武時服用的跌打傷藥，則要自己購買。

除了師兄弟的武館，本館與中山里三塊厝、湖西里阿公厝、田中里田中央及東溪里巫厝庄的勤習堂，基於互助的因素，較有往來。其中，巫厝庄常與中山里三塊厝一起出陣。本館不曾與人「拚館」，只在四十多年前全溪湖鎮護送媽祖到鹿港時，各庄武館施展功夫熱烈表演，不過，當時也沒有發生衝突。

—— 1995年3月31日訪問洪石碖先生（71歲，館主），方美玲
　　採訪記錄。

崙仔腳曲館（九甲）

　　戰後，庄人爲「鬧熱」所需而成立曲館，屬「南唱北打」
性質，但受訪者陳春告已不記得是否有館名，且曲館已解散數
十年。當初，曲館設在庄民陳合和家，由陳合和的父親和兄長
擔任館主，「先生」是西寮里的吳江及其巫姓徒弟，大概學了
二、三館，「先生禮」由大家分攤。

　　當時成員約有十一、二人，現存二、三位，「先生」除
了《三仙》和一些牌子，還教了一齣《取木棍斬子》。陳春告
學唱曲、拉弦，擔任老生，但現在都已忘了。本館沒有曲簿留
存，受訪者也不記得是否有奉祀祖師。「傢俬」由庄裡的「公
金」購買，包括鑼鼓、笛、月琴、琵琶、三弦、大廣弦和殼仔
弦等，現在有的已遺失，有的則被以前的館員拿回家。

　　本館曾應邀爲迎娶出陣，並不收費，但不爲喪家出陣。此
外，本館不曾與人「拚館」，也沒有和其他曲館「交陪」。

—— 1995年2月20日訪問陳春告先生（81歲，成員），方美玲
　　採訪記錄。

崙仔腳振興館（金獅陣）

　　忠覺里在日治時期爲崙仔腳二堡，以前屬於後溪（包括東
溪、西溪二里）永安宮十七庄的祭祀圈。永安宮奉祀媽祖，有
來自鹿港的「湄洲媽」（「黑面三媽」）和彰化南瑤宮的「大

媽」。忠覺里於一九九○年興建庄廟玄天宮，奉祀玄天上帝、朱王爺和蘇王爺，在此之前，神明由爐主輪祀。

振興社爲庄中公有的武館，在日治時期，由田尾鄉的「楊老欉」開館，大約教了一年，接著，由「老欉」的徒弟楊啓修教拳。楊啓修是永靖鄉竹仔腳人，連續在此教了三年，若健在，應有九十歲。「楊老欉」曾到很多地方教拳，楊啓修則只在此地授武，他們教的是太祖拳，站「半丁半八」馬，「老欉」在本庄的「頭叫師仔」是陳春告和陳明祥。武館由陳萬

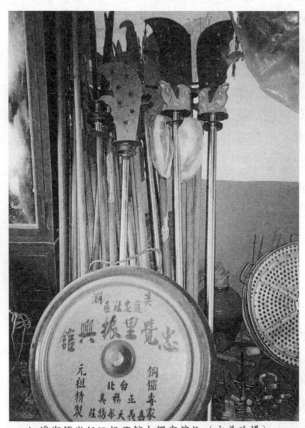

▲ 溪湖鎮崙仔腳振興館大鑼與傢伙（方美玲攝）。

春、陳一坤等人擔任館主，起初在里長家練習，後來就到處遷移，沒有固定的地點。

當時，永安宮常有「刈香」、遶境的活動，十七庄都得出陣頭，庄內若沒有陣頭，就要去外面雇請。陳春告表示，永安宮三月二十二日「媽祖生」的遶境順序及範圍大約是：西溪里→湖東里→中山里→東溪里→頂庄里→湳底里→阿媽厝里新厝館→西勢里→番婆里草埔→忠覺里崙仔腳→大庭里→東溪里→永安宮，如果建醮或「刈香」，永安宮就會遶境。

基於對「鬧熱陣」的需求，遂由庄人於一九四五年發起，聘請汴頭里的洪份來教獅陣，洪份是「老欉」在該里的「頭叫師仔」，若健在，約有八十六、七歲。由於獅陣是為廟會「鬧熱」而訓練，一年就完成訓練，可以出陣。除了永安宮、玄天宮的「刈香」、遶境等活動，庄民入厝若需「制煞」，也會出陣。本館一般很少為喪事出陣，只在師傅過世時，才會用到，像陳明祥、洪份過世，本館曾前往送殯。「老欉」等三位師傅的「先生禮」由學員分攤，庄中前輩學成後，傳授後輩完全免費，活動經費全由庄民「寄付」，出陣也不收費。

通常出陣要三十人以上，且越多人越好。陳春告說，現在雖仍有二、三十人健在，但都散居各地，很難聚集出陣。館中獅套有「獅鬼仔」，舞弄的獅頭為合嘴的「青面獅」，額上有王字和八卦，王字表示獅子為百獸之王，而八卦則用以「制煞」，現存的獅頭是一九四六至四七年連同「傢俬」一起購置的。現存最新的一批「傢俬」，是鎮公所出錢到嘉義買的。本館有小孩用的「傢俬」，因為館員從小開始練武，必須有適用的尺寸，獅頭、「傢俬」現都存放在陳春告家中。

本館並沒有傳下銅人簿、藥簿或拳譜，是因為學習時全靠口傳心授，不過，三位師傅都會醫理、藥理，洪份雖不識字，

也一樣能撙筋接骨。

本館和汴頭、西勢、湳底、大庭等里的振興館都有「交陪」，因爲永安宮的關係，與東溪、西溪里的同義堂也有交情。此外，不曾與人「拚館」。

—— 1995年2月19日訪問陳春告先生（81歲，師傅），方美玲採訪記錄。

番婆庄曲館（九甲）

番婆庄的大姓爲陳、謝兩姓，庄廟鎮安宮奉祀媽祖、玄天上帝、張天師及池府千歲等，每年在六月十八日「王爺生」時舉行慶典，宴客、牲禮由爐主、「頭家」負責，金紙、戲金則以「丁錢」支付，一丁約收十至五十元。

曲館創立於日治時期，學習「南唱北打」，純爲興趣性質，當初由林天賜（別名林水柳，若健在，現年約八十多歲）發起，林氏由外地入贅本庄，他曾跟西勢厝的蔡加添習曲，因此，就由林天賜義務教曲，練習地點也在林家。館員有五、六人，當時謝壽才十多歲，但大家專心農事，並沒有學多久，且後來太平洋戰爭爆發，曲館因而停擺。戰後，因沒有「先生」可傳授，曲館活動終歸沉寂。近幾年，社區老人會有學曲的活動，但少有人參加。

以前，曲館「傢俬」是用「神明生」的餘款購買，打鑼的謝壽說，「傢俬」有文場的吹、笛、弦仔及武場的班鼓、通鼓、鑼、鈸等，但已完全不知去向。謝氏說，當時沒人會唱曲，館中沒有收藏任何曲譜，也沒有祭祀祖師。謝壽表示，因爲學得不好，故不曾出陣，也不曾與其他曲館「交陪」，更不

與人「拚館」。

—— 1995年9月3日訪問謝壽先生（1920年生，館員），方美玲採訪記錄。

番婆庄振興館（金獅陣）

以前番婆里由三庄、十二鄰組成，分別是番婆庄六鄰、草埔庄三鄰及新厝館三鄰，現在番婆庄增加四鄰，全里共十六鄰，有三百多戶、二千多位居民。其中，番婆庄以陳姓為大姓，約占七成人口，其次為謝、蔡二姓。陳姓祖籍是泉州南安，而草埔庄居民大多姓蔡。番婆以前屬於後溪永安宮「十七庄媽」的祭祀圈，庄廟鎮安宮主祀池府千歲，約在一九七八至七九年建成，每年六月十八日「神明生」，有例行祭典。

〈訪問蔡燈科先生部分〉

振興館是庄中公有的武館，成立於日治時期，主要是為了團結村人和「鬧熱」而設，由里長陳金榜發起，師傅是「臭土師」（姓洪），他原是湖東里內四塊厝人，後遷居汴頭。「臭土師」師承高雄旗後人葉再傳，「臭土師」為人忠厚，但功夫平平，他在本庄教了兩館短肢的硬拳，站的是「丁字馬」。蔡氏說，馬步沒有一定的走法，全看個人的變化巧妙。除了本館，「臭土師」還在溪湖頂寮、忠覺里及埔鹽浸水庄、後山寮仔等地任教。

受訪者蔡燈科在二、三十歲時參加武館，是振興館首屆館員，並擔任館主，大家在蔡家大埕練武，點心由他提供，師傅也由他接待。當時館員有四、五十人，現有十多位成員健在，

但因三十多年沒活動，久未練習，已無法出陣。當時，館中尚有奉祀祖師。

當時，「先生禮」、「傢俬」的費用由館員分攤。為了省錢，「傢俬」是請打鐵師傅就原有的鐵材打造，做好後，大家認為「傢俬」太沉、不順手，蔡燈科卻說，「傢俬」太小就不威風了。「傢俬」原放在蔡家，後來庄內風聞有賊，眾人搶著拿「傢俬」自衛，從此未曾歸還。獅陣後場的樂器，則是小鼓、鑼鈸。

本館獅陣在「神明生」、「刈香」的廟會出陣，本庄因屬於後溪永安宮媽祖的祭祀圈，所以「媽祖生」遶境一定會出陣，屆時，民家常會邀請獅頭淨宅。不過，不曾為民宅入厝出陣。出陣如有酬金，就歸師傅所有。蔡氏說，一般人認為獅陣不適合送殯，所以師傅過世，獅陣不曾去送。

獅陣會用到「獅鬼仔」，不過，必須外調人手，由忠覺里的師兄弟蔡金二擔任，他的身材適中、精力充沛。不過，拜神時，則不用「獅鬼仔」，獅頭到了廟口，會先「啃龍柱」，然後表演「睏獅」、「咬青」。「咬青」是將酬金和一小欉樹葉用紅線綁在一起，獅頭舞弄後將之咬起，蔡氏表示，他掌獅頭時，會一手舞弄獅頭，另一手從獅嘴拿起酬金，並舉起示眾。

庄人後來曾想再召集年輕人學武，但若年輕人習武後，發生了什麼事，師傅承擔不起，因而沒有傳授新一代的館員。

「臭土師」懂醫理，但沒有在本庄留下傳承。蔡燈科以前從事販牛工作，因而有機會與各地朋友論武，並自各處收集藥方，其中有能夠治療胃出血、肝病等藥方。

本館與忠覺、汴頭、三塊厝的武館是師兄弟，有深厚的「交陪」，不曾與人「拚館」。

〈訪問陳錦川先生部分〉

　　受訪者陳錦川雖未參加武館,但他五、六歲時,庄內就成立獅陣,約有三、四十位館員。本館爲「暗館」,晚間獅陣習武、練拳時,庄民都會去圍觀,當時的練習地點,即今活動中心、鎭安宮的位置。

　　師傅楊慶源是汴頭里人,他大約在番婆庄教了一、二館。那時的「先生禮」由武館量力支付,金額並不固定,館員不用出錢,「先生禮」、「傢俬」等經費,則由庄廟「公錢」或庄民「寄付」。本庄獅陣只在庄廟「刈香」才出陣,不曾用在其他用途,也不曾受雇出陣。武館活動缺乏經費支援,因此較容易解散,一些較貧窮的村庄,即使好不容易成立武館,也很快就解散了。

　　組織武館學拳,爲的是娛樂、防身。各庄頭以前都有武館,若不習武,就很容易被欺負,不過,組武館只流行一陣子,庄民在農忙時,就會中止武館活動,本館活動五、六年後就解散了。此外,本館不曾與人「拚館」。

—— 1995年8月26日訪問陳錦川先生(64歲,庄民),9月3日
　　訪問蔡燈科先生(74歲,成員、館主),方美玲採訪記
　　錄。

草埔振興館(獅陣)

　　草埔庄有三鄰,居民四、五十戶,共百餘人。本庄的大姓爲蔡姓,祖籍爲泉州府晉江縣。受訪者蔡家和說,本庄的經濟條件極好,加上庄人對信仰的虔誠,在一九八一年左右,就建成庄廟顯光宮,奉祀主神池府千歲及玄天上帝、中壇元帥、媽

祖，每年六月十八日池府千歲聖誕，會舉行慶典。草埔以前屬於後溪永安宮十七庄的祭祀圈，但在庄廟建成後，逐漸脫離該組織。

現已搬離草埔的蔡家和說，本庄振興館在戰後組成，當時他就讀國小五、六年級。因為當時治安很壞，需要習武強身，方能保衛家園，由庄中長輩楊粗皮發起，庄民共同響應。楊粗皮雖沒有習武，但因熱心公益，故由他擔任館主，練習地點一直在他家，直到庄廟建成，才轉移到廟中，不過，現在「傢俬」可能仍放在其子家中。

師傅是西勢里的「蔡阿郎」，他在此教了一館，在移居埤頭鄉芳竹村十一號仔之後，仍經常與本館有來往。「阿郎」會撚筋接骨，其父「屈仔」也是拳頭師傅，他繼承其父的拳術，曾在西勢里、十一號仔傳授武藝。蔡家和說，在戰後，十一號仔成為各路人馬移居的地點，所以極需練武。

當時成員有四、五十人，「先生禮」由參加的館員分攤，購買「傢俬」、獅頭的經費，也由館員支付。不過，庄民也會「寄付」一些錢，點心則由公家支付。以前只在廟會慶典出陣，除了庄廟本身的「刈香」、慶典外，其他有交情的廟宇如有需要，也會出陣。通常出陣時，都會有店家請求獅陣為他們舞獅，因此，獅陣也賺了不少酬金。不過，庄人若要入厝，會請閭山派的法師作法，不會請獅陣「制煞」。

本館已解散了二十多年，現在還有十多位成員，不過，已不再活動了。蔡家和說，出陣使用的樂器為小鼓、小鑼和小鈸，沒有奉祀祖師，也不曾與人「拚館」，因為和西勢厝、北勢里、永安宮的廟宇或武館負責人有「交陪」，故較常往來。此外，蔡家和表示，溪湖全域由媽祖宮（福安宮）與永安宮共同決定「作平安」的日期。

—— 1995年8月16日訪問蔡家和先生（庄民，61歲），方美玲
採訪記錄。

西勢厝協樂成（南管）

西勢里的庄廟西安宮，每逢二月二十五日三山國王聖誕，
會舉行慶典並宴客。戰後，有一段時間，每年三月「媽祖生」
時，還有一次慶典。散居溪湖西勢厝、外四塊厝、代馬、崙仔
腳、港尾等地的蔡氏宗族，由於奉祀的神明同出一源，所以，
有二、三年共同舉行二十四庄遶境活動，為期數日，各庄盡力
鋪排，場面極熱鬧。當時，協樂成已經式微，曾有一次由協樂
社到崙仔腳登台演戲。

〈訪問林朝日先生部分〉

受訪者林朝日十多歲時，庄人蔡加添曾聘請「先生」來教
南管，並召集一些庄民學曲，林朝日的四哥曾去參加，當時只
學唱曲，不會樂器。「先生」是埔鹽鄉火燒庄西勢湖的「老霸
先」，他來此地時，已五、六十歲，共約教了一、二年，他來
傳授時，住在蔡加添家中，「先生禮」則由學員分攤。

〈訪問蔡柱先生部分〉

西勢里曲館起初學習南管，館名協樂成。受訪者蔡柱說，
此名是在中國就已命名的，由中國經鹿港傳到西勢里，此名還
得過皇帝的敕封。（採訪者案：蔡氏表示西勢湖、埤頭等同門
曲館，皆名為協樂成，或許正顯示蔡氏將館名等同於南管。）
協樂成在日治時期，由蔡加添發起，他請西勢湖人「老
霸先」來教曲，「老霸先」若健在，現應有百餘歲。蔡柱說，

「老霸先」可能出身鹿港，因為鹿港較常跟中國接觸。館中前後兩批學員，各開館學習一年多。蔡柱說，南管不熱鬧，因此較少人看，後來學員陸續倦勤，就停了下來。因太平洋戰爭時期禁止鼓樂，少有活動，戰後還曾出陣迎過一次「鬧熱」，後來就沒有再活動，大約已解散二十年以上。後來，庄內才又組成使用鑼鼓、唱歌仔戲的協樂社。

十二歲開始學唱曲的蔡柱，到十七、八歲，因聲音不好，不能再唱，改學笛、弦仔等「傢俬」，在他之前，還有一批現年九十多歲的館員，蔡氏是在前輩學了四、五年之後，才加入的，當時成員有十多人。蔡柱以前學了八、九十首的曲子，內容有「陳杏元和番」、「孟姜女推倒萬里長城」、「山伯英台」等故事，曲子前附有「四句聯」的「歌頭」，「歌頭」分為兩種，唱法有些不同。蔡氏在現場演唱兩首歌頭，分別是〈重台別〉的【福馬】歌頭：「杏元走來重台山，看見梅郎苦痛惋，只恨奸臣盧杞賊，掠阮鴛鴦拆兩邊。」和〈陳三磨鏡〉的【倍思】歌頭：「黃厝一嫺名益春，看見磨鏡笑文文，阮娘一個照身鏡，外久沒磨像暗雲。」由於蔡氏不識字，所以未抄錄曲譜，而有抄曲譜的館員皆已過世，曲簿現在無處可尋。

本館使用的「傢俬籠」、布棚，皆由庄內收成後飼養母鴨所得的「公錢」購置，所用的樂器有拍板、笛、琵琶、吊規仔、二弦、三弦、月琴和叩仔（小木魚加小鑼）等，沒有使用洞簫。拍板分兩種，同由五片木板組成，但一種形狀較小、重量輕，用於打「倒拍」，以右手握著拍板，擊打左手手掌；另一種形狀較大，相當厚重，用於打「豎拍」，因為很重，大家較不願使用。不過，一般出陣表演時，都用打「倒拍」的小拍板。蔡氏說，使用的要點是拍子不能「長短撩」，要使拍長相等，不然，唱曲就無法順暢進行。叩仔使用於樂曲（「歌

彰化學

頭」）的起奏、間奏。至於殼仔弦，則等到組協樂社唱歌仔戲時，才有使用。

曲館原先設在堂主蔡加添家中，蔡柱加入時，才移到庄廟西安宮，曲館奉祀祖師「天子門生」，「老霸先」以前介紹源流時表示，祖師天子門生的地位，比亂彈戲的祖師還高，是經由皇帝敕封的，隊伍前方有綵牌，綵牌和紅紙神位上，都書寫「天子門生」四字，現在綵牌、「傢俬籠」都放置在西安宮。堂主蔡加添家境富裕，供應活動時的茶水、點心、香菸，「先生」來時，就住在他家，但「先生禮」則由學員分攤。本館為庄內迎神不收費，為庄外出陣，則多少收取酬金，但以前一次出陣最多的酬金為幾角錢（當時，一分錢可買兩斗米），收到的酬金會當場分給成員。通常只在迎神賽會、「刈香」時，才會用到整團南管，一般娶新娘都用「八音吹」，先動鑼鼓「鬧廳」，隨後才由有南管底子的人唱曲。此外，由於以前的喪葬儀式很簡單，所以很少為喪事出陣，不像現在，很多人會請陣頭來「鬧熱」。

蔡柱記得「老霸先」還曾到埔鹽鄉打廉、溪湖頂庄崙仔腳教曲，另外，在溪湖街仔員林客運對面也教了一館。這些曲館開館時，協樂成都曾去為他們「鬧熱」，不過，後來並沒有「交陪」。本館因為「先生」的關係，和西勢湖、埤頭曲館較有「交陪」，曾來借調人手，但協樂成很少去向他館調人手。蔡柱小時候，有一次為埤頭助陣，當時只學唱曲，曾在北斗北勢寮迎神廟會的場合，與北斗、歸杞厝的南管曲館「拚館」。蔡柱和頂寮巫水龍相熟，巫氏常到蔡家一起演奏，蔡氏說，協樂成比頂寮的曲館還早成立。

—— 1995年8月30日訪問林朝日先生（81歲，庄民）、蔡柱先

西勢厝協樂社（車鼓、歌仔戲）

西勢里以前屬後溪十七庄的範圍，不過，已二十多年未舉辦遶境活動。以前庄裡曾有一館南管，他們很少活動之後，由庄人蔡長興（若健在，約七十多歲）在四十年前發起、組織協樂社，並由他擔任「先生」，教導車鼓、歌仔戲，此外，汴頭的「阿拍」（約八十多歲），也曾來教扮仙戲。

曲館當時設在庄廟西安宮，沒有奉祀祖師，協樂社所用的樂器，像笛、月琴、琴仔、大廣弦、鑼、班鼓、通鼓等，現在還存放在庄廟。吳球表示，車鼓的表演還會用到「錢蛇」這種樂器。

十九歲學曲的吳球說，當初館員有十多人，大家只學五個月就能出陣，這群剛學成的館員，沒多久就在臺中公園附近，面對三十多棚「還願戲」同台競藝的盛況，協樂社當時表演車鼓。館員要學會各種地方小曲、歌仔戲、牌仔，才能面對各種競爭，後來，館員開始依照古書編排戲劇。二十多年前，曾在西安宮前演出歌仔戲《包公案》，該劇情節全由自己編造，因為歌仔戲的「腳步」、動作較隨便，館員們穿著租來的戲服隨性表演，後來還曾遠赴臺北參加廟會演出。

除了經常為慶典活動登台演出車鼓或歌仔戲外，協樂社平日也常應邀為迎娶出陣，並義務為庄中「王爺生」、「刈香」演出。為庄中神明演戲的費用，多由庄人「寄付」。平常為私人出陣，都會收取酬金，所得由眾人平分。一台戲前、後場共十四、五位館員，因老成凋謝，三十多年前已無法演戲。後來，就以喪葬為主要出陣的場合，但近七、八年，已很少出

陣。現在，只有擔任後場的陳玉柱、蔡萬生等人仍在庄中。

　　吳球以前曾擔任歌仔戲的小旦、「三花」，十一年前，他曾自行錄製三捲錄音帶，留下一些記錄，據說效果相當好。此外，協樂社缺乏人手時，會向中竹里竹圍仔借調，不過，會有不協調的情況出現，因此，絕大多數都是館員自行出陣。

—— 1995年8月29日訪問吳球先生（70歲，成員），方美玲採
　　訪記錄。

西勢厝振興館（獅陣）

　　西勢里舊名西勢厝，由於人口極多，遂把原屬本里的草埔、新厝館劃歸番婆里。西勢里現有六百多戶、居民兩千多人，庄中的大姓為蔡姓，約七成人口，祖籍泉州府錦廷縣。庄廟西安宮奉祀三山國王、媽祖，其中，三山國王是蔡姓宗族祖先三百年前從中國帶來的神明。蔡姓宗族原散居濁水溪流域，後因溪水氾濫，致使塗厝埔、紅瓦厝兩庄流失，居民遂移居西勢厝、崙仔腳、代馬等地，神明也遷至西勢厝，由於散居各地的蔡姓宗族仍共同奉祀祖先帶來的神明，故結合在一起迎神，因而有崙仔腳代馬「十四庄媽」的遶境活動，此外，本庄也屬於後溪「十七庄媽」的祭祀圈。

　　振興館獅陣在六十多年前設立，由蔡藏（若健在，已九十九歲）發起，並負責延師教武，為村庄公有的社團，屬於「暗館」。當時之所以創設武館，是因為以前常有械鬥的情形，也有因互看不順眼或庄內婦女被戲弄而打架，本里經常和北勢尾、阿媽厝里三塊厝發生衝突，庄人唯恐因弱勢遭欺凌，故群起習武，以便能防身、保衛家園。屬於第二代館員的受訪

者蔡崇猜說，以前打架常會召集同館號的師兄弟助陣，不過，這種情形到他們這一輩，就漸漸少見了。

最初武館是由埤頭鄉牛稠仔人陳烏雷來教，他如健在，應有百餘歲，陳氏在此地約教三年多，每年三館，陳烏雷所教的拳路屬太極拳類。本館的獅頭、「傢俬」，也都是他傳授的，他曾到過許多地方教武。不過，蔡崇猜當時只有十二、三歲，對陳烏雷的師承和其他事蹟並不清楚。

武館在戰後另聘中國武師趙吉來傳授，趙吉是福建省連江縣興化人，日治時期即在溪湖的酒家當打手。因爲輾轉得知趙氏功夫很好，當時擔任堂主的蔡崇猜就聘他來當師傅，不過，趙吉只教空拳，他傳的是白鶴拳，除了本庄，也曾到阿媽厝、秀水鄉大崙仔、北斗下壩教武。趙吉平常深藏不露，除了一身好武功，對草藥也非常內行。他這方面的專長，傳給「頭叫師仔」蔡崇印，銅人簿、藥簿和拳譜現在應該也在蔡崇印家中。以前的「先生禮」，則會隨著學生程度的提升而增加。

在振興館之前，庄內還有一館勤習堂，他們的師傅是「無牙仔信」，由林朝日等人請來教武，大約教了一年多。後來，蔡崇猜因恐一庄之中有兩館並存，容易造成不和，於是出面勸阻，促成二館合併。

獅陣出陣時，包括舞獅頭、拿「傢俬」、打空拳、奏鑼鼓的人，通常需要五十餘人，現在「傢俬」的使用率很低，因出陣多半只舞獅頭、打空拳。本館使用的獅頭由陳烏雷所製，屬青面「合嘴獅」，已損壞，連同「傢俬」存放在庄人家中。館內使用的小型獅鼓，必須由人抬著走。若爲庄內出陣，並不收費，若庄外邀請則收取酬金，金額則隨請主意願，出陣收入要交給師傅，如果師傅不收，若不是留作「公金」修補、添置「傢俬」，就是分給參加的館員買飲料解渴。出陣的場合有迎

神、「刈香」、入厝等，此外，像汴頭、頂三塊厝、牛欄仔等有「交陪」的武館，也常會來調借獅頭手。除了上述武館，本館和大崙仔、下壩也經常「交陪」。

武館在二十多年前就已解散，現今仍有十多位館員在庄中，不過，八十多歲、掌獅頭的第一代館員都已去世。八年前，曾有三十一人集合想再組一陣，原本仍要由蔡崇猜擔任堂主，但參加的年輕人認為，學武就是為了打架，蔡氏遂拒絕擔任堂主。振興館有奉祀祖師，但蔡崇猜一時記不起來。

〈訪問湳底陳忠正先生部分〉

陳忠正說，西勢厝原為振興館的根柢，該館師傅鄭吉（拳路屬於白鶴拳）本來在蔡長壽家中當長工，當時人們以地瓜餵養豬隻，鄭吉在眾人面前，將剛出爐滾燙的地瓜以雙手捏碎，因此，眾人就請他擔任武館師傅。

—— 1995年8月29日訪問蔡崇猜先生（75歲，堂主）及數位庄民，方美玲採訪記錄。12月29日訪問陳忠正先生（63歲，大突里民），林美容、方美玲採訪，方美玲整理記錄。

西勢厝勤習堂（獅陣）

勤習堂在受訪者林朝日十七、八歲時成立，由林朝日兄弟發起，集合十一位對習武有興趣的庄民，由林氏延師學習，屬私人團體。當時，由於林朝日的三哥在二林結識教武的林海定，故聘請他來西勢厝傳授。林海定是王功人，來這裡教拳套，還沒教完四個月，就因成員學習意願低落而中止，根本沒學習「傢俬套」。

　　林海定教長肢的鶴拳，屬於軟拳，站高馬，他會撙筋接骨，也存有銅人簿，但因館員練武的時間太短，所以未學習相關項目，沒有留下任何資料。林海定同時還在二林橋仔頭「大沙」、鹿港石埤腳教武，並未常住西勢厝，他來傳授時，擔任堂主的林朝日要負責準備膳宿，「先生禮」則由館員分攤。此外，本館沒有奉祀祖師。當探訪者問及是否為「暗館」時，林朝日說，他們白天務農、晚上習武，練習的地點都在林姓居民的大埕，本庄只有少數幾戶人家姓林，當初是由彰化馬興庄柑仔井遷移到此。

　　林朝日表示，當時庄內共有三個武館，除了本館，尚有庄頭由曹清組織的勤習堂，以及庄尾蔡姓所組成的振興館。振興館練短肢的硬拳，站低馬。由於獅陣出陣都要二、三十人，所以，庄廟西安宮若要「刈香」，就以人數較多的振興館為主，幾個武館合組一陣獅陣隨行。曹清所組的勤習堂，師傅另有其人，平常各學各的，現已搬離庄內。

　　本館學空拳後，再由庄內振興館自埤頭鄉路口厝延聘的師傅「蔡脫仔」傳授獅頭，此舉主要是因應蔡姓宗族奉祀的神明要「刈香」。林朝日說，百餘年前（戊戌年）曾因河水氾濫，沖走蔡姓宗族集居的兩個村庄，這些居民因而分散到西勢厝、二林崙仔腳、代馬等地，共同奉祀的神明會到散居地「刈香」，當時出陣到崙仔腳，所用的獅頭、「腳對仔」都是向路口厝借的。雖然如此，庄內獅陣在當時也曾和其他獅陣激烈「拚館」。後來，庄中才自己糊獅頭，製作人是「許土虱」，他在日治時期就已過世。

　　林朝日感嘆地表示，在日治時期，農人收入單靠種植稻米、雜糧，收成僅夠餬口，縱使有餘糧，也因價格低（一千斤穀子賣四、五十元，最低時為二十三元）而無法獲利。以前，

請一台戲只要五元，而且要演到半夜才休息，因此，人們難以負擔請獅陣的開銷，如果想出獅陣，大多商借人手組隊出陣。

林氏說，大約和武館同時，庄裡成立一陣牛犁歌陣，這個陣頭是由庄人「蔡阿守」發起，召集庄民學習車鼓，前場的角色有旦、丑、婆和牛頭，林朝日學丑角，負責掌犁尾。他說，所有成員包括演奏笛、弦仔、琴仔和鼓的樂手，整團約有一、二十人，經常受雇出陣。

由於興趣、經濟等因素，林朝日不曾隨同獅陣出去。就他所知，庄內的獅陣與忠覺里尾厝、汴頭、車店的勤習堂較有「交陪」，常互調人手。戰後，庄內獅陣曾在一次遊行的場合，與北勢尾獅陣發生衝突，聽說是北勢尾在溪湖西門表演時，西勢厝不小心用丈二衝撞他們的隊伍，兩隊人馬差點打架。林朝日解釋說，以前獅陣出陣時，丈二必須走在隊伍的最前面，負責驅散群眾、騰出空間，好讓獅頭、「傢俬」表演，怎知差點發生全武行。

—— 1995年8月30日訪問林朝日先生（81歲，館主），方美玲採訪記錄。

三塊厝振樂天（南管、九甲、大鼓陣）

三塊厝的大姓為楊姓，庄廟澤民宮，在日治時期之前即已創建，主祀蕭府千歲，最近正在募款修繕，八月初八蕭府千歲聖誕，庄內會舉行慶典並演戲，有時也會去「刈香」，庄人則在這天宴客。

受訪者楊辨說，振樂天在他十一、二歲時創立，當時，由里長李和尚發起，主要是庄內想要有一陣「鬧熱陣」。曲館設

在堂主「楊木」家中，館員先學南管，「先生」是溪湖頂寮吳江，他來教了三、四館，教唱南曲及樂器，所唱的樂曲之前都有「歌頭」，吳江還在溪湖湳底、內四塊厝、頂寮教曲，他出身於埤頭的子弟班，雖不識字，但會百首以上的南曲。

戰後，曲館請和美的「撐肚先」來教九甲仔、「南唱北打」，共學了一、二館，約一年多的時間，「撐肚先」若健在，應有百餘歲了，他年輕時，在職業劇團工作，會「腳

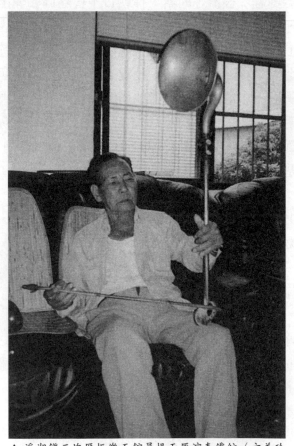

▲ 溪湖鎮三塊厝振樂天館員楊兩雁演奏鐵絃（方美玲攝）。

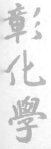

步」，但他沒有在振樂天傳授「腳步」，除了此地，他還教過許多地方。

楊兩雁說，他沒讀書、不識字，父親讓他去學南管，是希望學得一技之長，以後能夠謀生，南管只在庄內「鬧熱」才會出陣，純爲「鬥鬧熱」，這項活動並無法賺錢養家，所以戰後就逐漸停止，以前學的南曲，像〈出漢關〉等，也都已忘記了。

兩位受訪者表示，館名振樂天是館員共同決定的，十多年前，曲館又改成大鼓陣，沒請「先生」，自己照譜訓練，經常在戲班擔任後場的楊兩雁，原本就會大鼓吹，組陣沒有什麼困難。大鼓陣現在尚有五、六位成員，但創館成員只剩下楊兩雁、楊辨二位，其餘是他們所教導的五、六十歲第二代成員。目前，楊辨因爲行走不便，不再出陣，楊兩雁則還會隨劇團公演。

受訪者說，南管所用的樂器有笛、三弦、殼仔弦、二弦、南琶、月琴及吊規仔、叫鑼等，唱曲時打「豎拍」，而九甲仔會用到鑼鼓（班鼓、通鼓），現在這些樂器存放在庄人家中。楊辨除了唱曲，「傢俬」學的是殼仔弦、二弦、三弦，楊兩雁在弦樂器外，還會笛與歕吹。他們說，南管和「南唱北打」開館時，都有奉祀祖師，二者不同，但他們都不記得祖師的名號。楊兩雁曾自己抄錄樂譜，但他表示，已沒有曲譜留存。

吳江、「撐肚先」的「先生禮」由館員支付，「傢俬」則由庄民、里長出資購買，庄內「鬧熱」時，振樂天會義務出陣，若替有「交陪」的庄人「鬥熱鬧」也不收費，如果其他人（不論庄內、庄外）來邀請，就會收取酬金，收入由參加的人平分。以前出陣的場合有迎神、迎娶、入厝及喪事，過去迎娶，都用「八音吹」增添熱鬧的氣氛。出陣若欠缺人手，會去

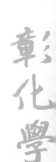

找湳底、頂寮的師兄弟借調，平時也和這兩館有「交陪」，頂寮曲館的巫水龍還健在，他約已七十九歲。楊辨說，日治時期曾到鹿港「刈香」，晚間在鹿港和其他曲館「拚館」，當時他還是小孩子，但已經會唱南曲，與人較量。

楊兩雁覺得，學曲是天分、努力各半，吳江和他自己都不識字，但曲子都學得相當深入。楊兩雁年輕時，曾很受歡迎，一九五○年代，他在彰化國聲電台、臺中中聲電台擔任歌仔戲後場，當時廣播非常盛行。此外，他也經歷歌仔戲內台戲，楊兩雁過去在布袋戲班歕吹當後場時，曾跟著學北管，武場開出的科介，不論新路、舊路，負責弦吹的楊氏都要能跟著演奏，否則就吃不了這行飯。他說，演奏技藝永遠學不完，出去工作時，也要經常觀摩學習。楊兩雁以鼓吹弦示範廣東串仔〈平湖秋月〉和現代歌曲〈採檳榔〉，他說，二曲都用在歌仔戲中，〈平湖秋月〉是演員在講「西柳」、訴說悲苦情節時，以微小的音量作為背景音樂，而〈採檳榔〉則是演員即興穿插的唱曲。應採訪者之請，他也演奏一首南曲的【相思引】。

受訪者說，西勢厝的「先生」叫「老霸」，和吳江是師兄弟。不過，「老霸」屬「洞館」，而吳江則屬「品館」。

—— 1995年8月31日訪問楊兩雁先生（78歲，成員）、楊辨先生（78歲，成員），方美玲採訪記錄。

三塊厝勤習堂（金獅陣）

中山里舊名三塊厝，此地原有楊、李、張三姓的宅屋，故而得名，現今里民已為眾姓集聚的情況，但其中的大姓仍是楊、李二姓，楊姓祖先自溪州舊眉遷入，據說是一位女性祖先

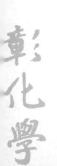

帶著四名男孩前來開墾，傳到受訪者楊甲，已是第五代。他說，因祖先並未攜帶族譜，故庄中楊氏不知祖籍爲何地。本庄的「公廟」爲澤民宮，奉祀蕭府千歲，自拓墾之初，即隨移民而存在，每年八月初八蕭王誕辰，庄中有慶祝活動，有時也會到臺中縣大安鄉的蕭府千歲廟「刈香」，屆時，獅陣會隨之出陣。庄中另有一座澤霖宮，主祀三山國王，由永靖鄉、埔心鄉等五角頭合祀，廟宇雖在庄內，但由於昔日客家人與福佬人不和，而本庄全爲福佬移民，因此，本庄並未參與祭祀。原先中山里的中心在澤霖宮附近，後來，村庄中心逐漸轉移，在楊甲的印象中，澤霖宮附近久已廢庄，直到近幾年，該地開始興建成屋，才又慢慢地聚集居民。

　　勤習堂創立於七十多年前，創館師傅是埔心瓦窯厝的張姓「阿旺師」，「阿旺師」出身於西螺的武館，由中國武師傳授功夫，約與「西螺七崁」同輩，他在本庄約教了兩、三館，此外，也在西螺、彰化大竹圍、芳苑王功、溪湖湖東里等地開館。他會撟筋接骨及醫治打傷，曾將這些本領傳授給徒弟，他在本庄的「頭叫師仔」是「楊阿歹」。楊甲提及，以前立武館是很希罕的，全臺灣的武館屈指可數，不像後來各庄都有武館，所以，西螺的武館是在圍牆內練武，以防他人偷窺，而中國來臺的武師，也聞風聚集在西螺。楊甲表示，自己當年曾分別參加曲館和武館。此外，日治時期並未禁止武館，直到太平洋戰爭爆發，才下令禁止。

　　十多歲開始學武的「楊阿歹」，後來繼任爲武館的師傅，楊甲即是向他學武，「楊阿歹」入贅鄰庄，只有晚間回來教武，且多在冬季進行。練習處在楊姓居民的大埕，由於庄中還有不少「楊阿歹」的師兄弟能協助教學，所以習武的情況相當踴躍。「楊阿歹」若健在，應有八十多歲，除了本庄外，他還

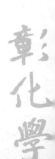

教過溪湖湳底里、東溪里、頂庄里崙仔腳和埔鹽鄉的下園、打廉等地，後來，他到臺北從事教武、接骨的工作，最後也在臺北過世，並未留下拳譜。「楊阿歹」雖不識字，但文武兼備，也能歕吹，擔任戲曲後場伴奏。他的「頭叫師仔」是楊甲。

楊甲從十七、八歲開始習武，二十多歲就接下「楊阿歹」的位子，成為師傅，他開始學武時，由有興趣的庄人自動發

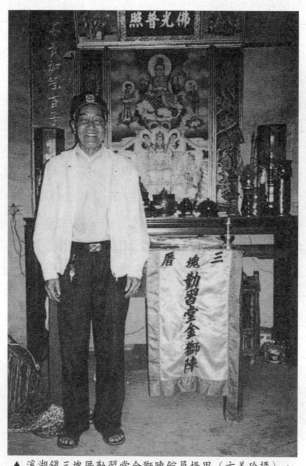

▲ 溪湖鎮三塊厝勤習堂金獅陣館員楊甲（方美玲攝）。

起，並未設立堂主，楊甲學成後，拳法、獅頭、「傢俬」、醫藥全部都能掌握，還會糊製獅頭。本館的獅頭是青頭、合嘴的「雞籠獅」，製作獅頭在搏土模後，要刻製、曝曬近一個月，而且糊貼紙型時，必須在烈日下進行，以古法製作，相當耗時，但所賣的價格不高，一顆約四、五千元而已，楊甲家中現存兩顆三、四十年歷史的自製獅頭，楊氏說，獅頭啟用前，要選擇吉時「開光」，師傅要念開光咒為獅頭「開光點眼」，經過此一儀式，獅頭才有獅神降臨。

楊甲並未到外地開館，因為光是依靠當武館師傅的收入，無法維生。而且，凡到一地開館後，該地如遇「神明生」或館員的「好歹事」，學生多會前來邀請，以一人之力與一庄結交，是很吃力的狀況。不過，有些師傅缺錢時，讓學生設置互助會，將「會錢」收走後，就置之不理。另外，「阿旺師」之子與本庄有「交陪」，舉凡「好歹事」，他都會通知，但收足賀、奠儀之後，對本庄的請帖卻不曾回禮。楊甲自言學不來這些行徑，因此，不願出外教武。

楊甲有國術館的執照，但久未開業，所學的草藥，現在只用來醫治知己朋友。楊氏說，以前師傅曾告訴他，練拳若不會撨筋接骨，學的只算是「土拳」。不過，師傅不輕易傳授醫藥，學成之後的弟子，才具備當師傅的條件，若出去開館，弟子被打傷，還得向外求醫，就非常丟臉了。楊甲說，銅人簿絕不像傳說中那麼好用，以前也曾借來抄錄，後來卻認為不過爾爾。楊氏強調，醫藥必須經過實務演練，才能確切掌握。由於楊氏不會把脈，若遇到女性患者，他就很困擾，因為有些女性比較含蓄，懷有身孕也不願明說，容易造成藥方妨胎的情況。因此，他不願隨便為人看診。

楊甲表示，本館所學的拳套相當多，他個人就會四、五十

套，奉祀的祖師越多，表示習得的拳術越多。「楊阿歹」開館時，曾祭拜祖師，以紅紙書寫達摩祖師、張魁太祖、觀音佛祖等名號，設香爐敬拜。楊甲說「無師不設教」，如果習武者要有特殊行動，就會請祖師作主。不過，楊氏接任時，並未立館，就在自家大埕教武，而本館站的是三角馬。

楊甲習武時，「傢俬」是里長由庄中為「刈香」所收的「丁錢」中撥款購買，每位館員出三、四十元給「楊阿歹」當「先生禮」，如果出陣收酬金，須全數交給師傅，等到楊甲當師傅，則不收錢，由館員平分。以前本館經常出陣，若為庄中神明、民宅出陣，都是免費的，也曾有人遠從臺北、高雄來邀請，就要收酬金。出陣如包括「傢俬」，至少要二、三十人，本庄出陣最多有四、五十人，獅陣有用「獅鬼仔」，不過，「獅鬼仔」頭上只綁頭巾，不帶面具。

獅陣會為神明「刈香」、民宅入厝而出陣，入厝時，舞獅有一定的步數「制煞」，並為民宅踏七星、八卦。踏七星時，要排列七堆金紙，先點燃後，獅頭再踏上去；至於高難度的八卦，楊甲說，本庄所使用的與法師相同。由於獅頭有獅神，故不能送殯。若要送殯，也只能為師傅送殯，獅頭要以倒走之勢入內，但不能拜棺，並在靈位前讀疏文。於送殯的行列中，獅子也要走在最前端，這樣，亡者的靈魂就會被帶上天。楊氏說，獅頭送殯後，要過「七星火」清淨，否則不能再為人出陣，相當麻煩。為「楊阿歹」送殯時，弟子只出獅旗而已。

楊甲在庄中曾傳授許多學生，從五十多歲的壯年人到國中生都有，不過，現在社會環境改變，即使有傳承者，他們的水準也遠不及前人，即使是楊甲本人，也因久未運用而遺忘大半。

在「楊阿歹」習武時，本館和溪湖各庄的武館都曾打架、

「拚館」，到了楊甲學武的時候，不再有這種情形，甚至與不同館號的武館也相處融洽、互相援助。此外，中竹里竹圍仔聚集著客家人，他們的武館比本庄還早開始。

—— 1995年4月4日訪問楊甲先生（73歲，師傅、聯絡人），方美玲採訪記錄。

竹圍仔曲館（北管）

本庄的曲館屬於「園」派的北管系統，創立於六十多年前，「先生」來自埔心鄉梧鳳村，學習的時間並不長，受訪者表示並未學成。黃經解釋，似乎是梧鳳的「先生」收了「先生禮」後，因故不能來教，繼任者又要求「先生禮」，大家擺不平，曲館就停止了。就受訪者所知，奉祀的祖師是五顯大帝。

由於受訪者未正式參加曲館，而昔日的館員都已去世，無法了解曲館的活動細節。不過，黃笨自稱在曲館練習期間，曾在旁邊偷學，從他隨口表演的北管《晉陽宮》唱曲來看，唱腔中規中矩、道白戲味十足，連過門的鑼鼓、工尺譜也能哼唱，不過，他以前就是一名相當出色的說書者，只要外界有新的劇情、劇碼推出，他看過之後，就能回來轉述。

—— 1995年9月2日訪問黃經先生（72歲，庄民）、黃笨（72歲，庄民），方美玲採訪記錄。

竹圍仔同義堂（獅陣）

中竹里舊名竹圍仔，現有二百多戶人家，庄民共同奉祀

的神明是三官大帝，庄內已建三界公廟，九月二十八日爲五顯大帝聖誕，庄中會舉行祭典。庄中的大姓是黃姓，祖籍漳州府詔安縣。黃笨說，他們的祖先是黃天霸、黃九龍、黃三泰這一支的後裔，原本是客家人，黃笨的祖父輩還會講客家話，到父親這一輩，就只說福佬話了。庄內也信奉三山國王，廟宇在埔鹽鄉打廉村，以前爲漳州人所有，現爲漳、泉共同奉祀，二月二十五日爲聖誕日，會舉行祭典，該日並奉請彰化南瑤宮「老四媽」一同遶境。是日，本館必定出陣，若三山國王出巡、「刈香」，本館也會出陣。

〈訪問黃其益先生部分〉

竹圍仔同義堂成立於日治時期，師父「阿乾師」（羅乾章）帶著一根齊眉棍，從中國逃到臺灣。他原在少林寺練功夫，因聽聞其嫂有外遇，學藝未成就私自下山，失手打死其嫂，只好流亡海外。受訪者黃其益的祖父黃上，風聞其武功高強，即禮聘他到家裡當護院，並親自拜師學武，得到武術、醫術方面的眞傳。當時環境很亂，比較窮的村庄沒有東西吃，就會集結年輕力壯的人，去劫掠較富有的村庄，這種行爲與強盜無異，往往造成兩個庄頭的「拚庄」。黃上當時家大業大，爲了自保，只好勤練武術。

黃上學成後，在教徒弟時，常會視其心性而有所保留，若是徒弟生性太活潑，會反過來挑戰師父，造成師父的困擾。有一次，霧峰那邊的徒弟用轎子來請黃上去教拳，到達時，徒弟們還以跪禮相迎，但沒過多久，即有人用銳利的八卦雙刀來試師父的武功。黃上只好打趣說，若砍到他，千萬不要砍死他，只要留有一絲氣息，回家還有藥可醫好，至少證明他的拳術若不行，但醫術仍不錯。但才一轉身，反手一格，雙刀即落入手

中。然而，黃上隨即回家，認為教了這種徒弟，並沒有什麼用處。黃上教過很多地方，如大村鄉的埤腳、貢旗、大崙、埔心鄉的荣寮、梧鳳、二重湳、永靖鄉崙仔厝、陳厝厝。據說，連陳厝厝的第一館也是黃上去教，後來才由「阿乾師」去教。黃上的徒弟中，以加走庄（今大村鄉加錫村）王炎慶、「許仔平」功夫學得最好，可被稱做「頭叫師仔」，再加上黃其益的父親黃春（黃上收養之養子），也曾跟著去以上各地傳拳頭、獅套。黃春開館時，還叫其子黃其益去「開拳」（武館開館時，先示範第一套拳讓徒弟見習）。

黃上很有人緣，選舉時，候選人都爭相籠絡，他若健在，有一百來歲，已去世二十多年。他在本庄教獅陣，不但不收費，還供應菸、茶、酒招待學員。他認為，獅陣要練得起來，表示全庄團結一致，其他村庄的人聽到風聲，就不敢隨便侵入或欺侮本庄人。他在別庄教拳時，也不計較金錢，若是有「交陪」的請主邀請出陣時，也會把酬金退回。

本庄的獅陣到了訓練時，一館只有二、三十人，「傢俬」最早的一批，是黃上自己出資打造的，之後各人各自訂製，或集資購買；獅頭原本也是黃上自己糊的，先綁好藤架，再貼紙、風乾、上色，需要兩、三個月才完成；現在的獅頭改用鋁片製成，輕巧又堅固耐用，是特別到嘉義訂做的。本庄義順堂平常已不再操練，但還能出陣，現有成員約二、三十人可出陣，現在一般陣頭出去，也才一、二十人而已。庄頭每年有兩次慶典，一次「迎媽祖」、一次「謝平安」。「迎媽祖」時，要出獅陣到彰化南瑤宮。本庄有人參加「老四媽會」，一共約有四、五十份。有人入厝、開業，也會請獅陣去表演。最近，員林港尾加油站開幕時，請本館去表演，事後，就在加油站設宴招待，也曾出陣到溪湖街仔遊行。

黃上的功夫講究實在、樸素，他腳馬很穩，站在大埕上，隨便用腳一畫，地上就出現一條線，可見武術造詣。另外，他對醫術也很擅長，黃其益宣稱「阿乾師」自少林寺傳下同義堂的全本銅人簿，只有本地才有，像跌打痠痛，用他們的藥可說百發百中，一、兩副藥即可治癒，但怕被誤認為密醫，所以只開藥方，讓人去藥店買藥，但患者常會買菸、酒來答謝。溪湖有一個拖人力車的老人，有一次摔到後腦，醫院差點宣布不治，但被黃上用漢藥治好，那人現在仍健在，到處宣揚黃上高超的醫術。

另外，黃上除了拳頭、醫術，還會地理、擇日風水等，附近村庄的人都認識他。「阿乾師」有一子還健在，是側室所生的，她也會藥草、醫術，但沒有傳下來，其子目前在二水玄天上帝廟旁邊經營麵店，生意不錯，黃其益前幾年還跟他見面。

〈訪問黃笨先生、黃經先生部分〉

竹圍仔同義堂在百餘年前就創設了，屬於庄內公有的武館，剛開始，是由中國武師「老乾師」來傳授黃笨的祖父黃天生六兄弟，「老乾師」還曾到二林、永靖等地教武。黃天生是「老乾師」的「頭叫師仔」，他的弟弟黃龍馬、黃龍滾等人，也學得不錯，尤其是五弟「啞巴師」（黃龍富），曾到埔心梧鳳、溪湖的後溪、頂寮、大竹里等地傳授，不過，現在頂寮已經改旗號了。

黃笨說，武館起初設在他家，第二代的師傅是黃粿和黃笨的父親黃建，接著由黃上繼任，現在則由黃笨擔任館主，他和黃經同為師傅。由於年代久遠，黃笨對「老乾師」來傳授的情形並不清楚，只知他具備醫理、藥理的能力，這項專長有傳承下來，現在黃笨還會運用草藥、醫理治病，並以義診方式幫

助村民，流傳的藥簿也存放在他家中。不過，從十二、三歲開始習武的黃經說，上一輩學得相當多，像「點斷」（身體各部位在不同時辰受創，而能造成致命傷的方法，黃笨珍藏的藥簿中，有圖像解析）、草藥等功夫都會，可是，慢慢地就沒有傳下來，黃經就不會運用草藥。

本館學太祖拳、華光拳等硬拳，站的馬步有三角馬、四平馬等，高低馬都有，但低馬偏多。館中以前奉祀的祖師是五顯大帝，華光拳就是祂傳下的，該神明是大村鄉坤腳五通宮奉祀的主神。黃笨提到鄭成功攻台時，以漳籍人攻打山區，用泉籍人占海口，海口地區地勢平緩，易於謀生，鄭成功維護同鄉人，故作此安排。五顯大帝則是漳州先民從中國經由鹿港登岸，而至大村鄉新興里（坤腳）落腳所供奉的神明，屬於武神，以前有人要從海口打到山邊時，五顯大帝曾有保護鄉民的神蹟出現。

本館獅頭異於兩廣醒獅，獅套採較低的姿勢，動作較具高難度，也較斯文。舉凡踏七星、八卦、穿龍柱、參神、咬紅包等動作，皆需多人輪流，始能達成。所謂「獅套」乃排場所用，內容為「弄獅鬼仔」，動作活潑生動。受訪者說，獅陣用的樂器有鼓、小鑼和鈸，鼓是需要兩人抬的堂鼓，傳統的獅鼓可以打出許多「鼓花」，凡走路、弄獅套、耍「傢俬套」，都有不同節奏，鑼鼓的聲響領導著獅陣行動與表演的進行，單是獅套的各項表演內容，就有相當不同的打法，打鼓的人掌控時間，以細緻的鼓點，將訊息傳給正在演出的館員，本館現在長於打鼓的成員為黃浩和黃森林，也將以前表演時現場擊打的鑼鼓錄成錄音帶，並放在黃笨家。

黃經、黃笨現以義務性質，召集本里成員演練，舉凡庄內的活動，獅陣都義務出陣，以前庄外來邀請，會收取酬金，出

陣所得有時留作「公金」，有時會分給參加者。前一陣子，曾運用中竹里的社區補助經費共四萬多元，到嘉義採購繡旗及一些「傢俬」，現存放於庄內的活動中心。

庄裡二月二十五日「王爺生」需要出陣，獅陣如果不出「傢俬」，二十人就可以出陣，若要出「傢俬」的話，則要三、四十人，在排場或表演「睏獅」時，會運用「獅鬼仔」。現在館中還有二十位左右的成員，不過，只有三、五人經常出陣，現在只出獅頭。以前獅陣曾被雇請為人入厝，一個月有好幾次，也有人遠從臺中來邀請。有一次，一館勤習堂來借調人手去「刈香」，因此而在阿里山上的戲院裡排場。此外，本館與埔心鄉茉寮、埤腳、大村鄉大崙、加錫及社頭鄉紅毛、「田蜅仔」等地的同義堂有「交陪」，但不曾跟人「拚館」。

—— 1992年8月5日訪問黃其益先生（63歲，館員兼連絡人），
 周益民採訪記錄。1995年9月2日訪問黃笨先生（72歲，館
 主、師傅）、黃經先生（72歲，成員），方美玲採訪記
 錄。

巫厝庄怡和軒（北管）

東溪里舊名巫厝庄，居民現以陳姓為大姓，約四成左右。由於里中有一半人口是客家人，所以陳姓居民中，福佬、客家已渾然不分了。「公廟」肇霖宮主祀明山國王（三山國王中的「二王」），是三山國王在臺灣的開基祖廟，自中國來臺，已有四百多年的歷史，每年二月二十五日是年度慶典，前來「刈香」的神明、陣頭，都由曲館負責接陣，此外，也有「謝平安」的例行祭典。

　　曲館怡和軒的館號由「先生」命名，學習北管，成立於昭和五年（1930），由受訪者陳牛母之父陳其發起，主要是為了庄民娛樂及庄中「鬧熱」時的需要。起初，每天晚上到廟裡練習，「先生」是白沙坑的「庚先」、「留先」兄弟，他們在此教了三、四館，前後約一年多的時間，「留先」擅長擊鼓，兄長「庚先」擅長演奏「弦仔路」，兩兄弟在彰化縣不少地方設館，他們來教曲時，約已六十多歲。繼任的「先生」是「留先」的姪子，他是戰後才來的，距今已四十多年，當時曾有意訓練新館員上棚演戲，後來卻未曾實現。不過，曾去鹿港玉琴軒、彰化某軒為他們助陣。

　　設館之初有奉祀田都元帥，並由陳其當堂主，後來則由

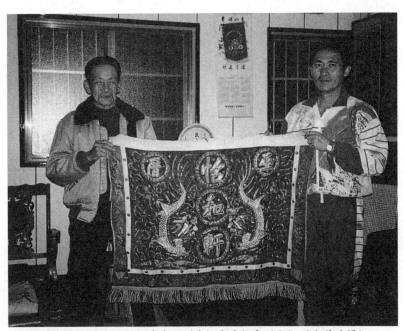

▲ 溪湖鎮巫厝庄怡和軒陳牛母（左）與陳柏鑫（右）（方美玲攝）。

陳牛母繼任，他是僅存的開館館員。當時，約有二十多位男性成員，其中十多位能歕吹，這是樂團實力堅強的表現。現在的館員尚有陳牛母（鼓、弦）、莊炳南（唱曲）、黃錦壽、徐老和、莊炳輝等人，不過，後期的館員多僅唱曲，不會演奏樂器。所學的劇目則有《天官賜福》、《天水關》、《三進宮》、《倒銅旗》等，曲譜因遭蟲害，現已損壞，所用的樂器為文場的鼓吹、笛、大廣弦、二弦、吊規仔和武場的鑼鼓、鈔、響盞等，一般只在晚間排場，館員平時經常練唱，一人獨唱不過癮，就兩人一起對曲，連歌仔簿的長篇故事也拿來對唱，而且唱得愈興奮，工作做得愈快。

「先生禮」、「傢俬」所需的費用，多由學員分攤，但庄中的土地公廟擁有好幾甲地，也會補助，以前館員還需供應「先生」食宿，出陣如有酬金，就歸為「公金」。不過，大家笑稱曲館是賠錢的活動，除因應庄中廟會之外，多數是為朋友「鬥鬧熱」而出陣，不以營利為目的。

一般出陣的場合有「神明生」、入厝和迎娶，喪事也會出陣，陳牛母保存著一些錦旗，其中，有六十多年前，到鹿港「刈香」時的紀念品。日治時期，有一回，滴底到出水溝「請神明」，庄頭請怡和軒出陣，庄尾請埔心埤腳「園」系的曲館，因而造成「軒園咬」，結果主事者將班鼓強行抱走，才得以落幕。受訪者說，這種競技表演，愈晚愈多人圍觀，有時還會用轎子去請「先生」出馬，同館號的師兄弟，也會前來支援。現在「神明生」時，本館仍會出陣，但因缺乏歕吹手，故多以大鼓陣的形式出現。

本館與埔心鄉梧鳳的「博信」等人，是同門師兄弟，經常往來，與溪湖汴頭的曲館雖不同師承，但因同屬「軒」的系統，也有「交陪」。

—— 1995年4月4日訪問陳牛母先生（78歲，成員）、莊炳南先生（63歲，成員）、黃錦壽先生（65歲，成員），方美玲採訪記錄。

巫厝庄勤習堂（金獅陣）

巫厝庄勤習堂最早的師傅是埔心瓦窯厝的「阿旺師」，日治時期的練習地點則經常遷移。爲因應庄中「鬧熱」的需求，戰後由庄人「楊阿歹」再次成立，並由他傳授武藝，陳牛母就在此時開始習武。

由於「楊阿歹」是庄內的人，教學時間沒有限制，學員們

▲ 溪湖鎮巫厝庄勤習堂之獅頭（方美玲攝）。

會出錢作為「先生」的「館金」，但金額隨意，練習地點也不固定，通常是在徐柱、莊炳輝二家的大埕，練習結束後，就由主人負責供應「先生」點心。「楊阿歹」會撨筋接骨，也有開設國術館。

當時武館成員有三、四十人，現今還有一、二十人，若需要時，可以召集出陣，但已沒有設館。二十年來，武館就以這種渙散狀態存在。本館以前沒有奉祀祖師，師傅也沒有留下任何資料。出陣時，各館間常互調人手，通常獅陣會用於迎神、入厝以及師傅過世時的送殯儀式，為師傅送殯時，不出「傢俬」，出陣如有酬金，則歸師傅所有。

勤習堂學的拳路屬長肢拳，站的馬步是三角馬，武耀館的師傅林武行說，走太祖拳時，用大三角馬；小三角馬則用於武耀館太祖拳、鶴拳並用的拳路。受訪者說，勤習堂與武耀館相較，空拳、獅頭的走法並不同，至於「傢俬」，則沒有什麼分別。

武館所用的「傢俬」，由館員合資購買，庄人陳加興、莊炳輝等，會糊製合嘴的「青面獅」，現置於廟中者，約有五、六年歷史，係陳加興所製。受訪者說，出陣時會有個逗趣人物，但並沒有帶小丑面具，不是「獅鬼仔」。

本館與中山里三塊厝（由楊姓「羅漢師」傳授）、埔心瓦窯厝有「交陪」，不曾與人「拚館」，受訪者說，獅陣「拚館」後果相當嚴重，通常會以打架收場。另外，西溪武館的資料，可以向陳文南、陳帖詢問。

—— 1995年4月4日訪問陳牛母（78歲，庄民）、莊炳南（63歲，庄民）及陳柏鑫兄弟等諸位先生，方美玲採訪記錄。

彰化學

巫厝庄武耀館（金獅陣）

　　武耀館是在一九九三年四月「佛祖生」成立的，由陳柏鑫、陳柏圳、陳柏煌三兄弟發起，屬於私人組織，由陳柏圳擔任館主，而陳柏鑫是東溪里現任里長，武館活動地點，就設在三兄弟開設的柏霖木材行。

　　受訪者林武行原籍雲林縣古坑鄉永光村，已遷居員林二十多年，家學淵源，他除跟隨父親林貴習武外，目前在古坑鄉永光村開館的師伯陳海湖，也給予他相當多的教導，至於曾參加清末革命的吳人朝，則是林貴的師傅，也是武耀館在臺的重要傳人。

　　林武行十八歲就與長兄林文舟到社頭新厝仔開館，爾後，兩人還到社頭鄉里仁村、田中鎮大崙尾、三塊厝、四塊厝、二水鄉源泉村、南投縣集集鎮隘寮等地教武。林武行的拿手絕活是七十二擒拿法，曾在陸戰隊傳授三年擒拿法，此外，對撚筋接骨、傷藥，有相當程度的研究。林文舟現於名間鄉開設接骨院，原本父親不願兄弟同行，所以，林武行有三十年未涉足武館事務。林家的銅人簿、藥簿等資料，都已遺失。

　　巫厝庄武耀館沒有奉祀祖師，學的是短肢拳，目前成員有十多人，包括成人與學生（高中、國中、國小都有），固定於星期六練習，一般只在星期假日才出陣，出文陣時，需要十多人，包括舞獅頭三至四人、執獅尾二人、持獅旗二人，和五、六位後場人員；如為武陣，就至少需要三十二人，除前述陣容外，再加上四個牌和長、短兵刃各八件，其中，流鐘是本館的獨門武器。

　　目前武館所用的「傢俬」，是向里仁村商借的，後場樂器由柏霖木材行提供，使用的獅頭是鋁製的「開嘴獅」，據說以

三萬多元的價格從嘉義買回，曾到庄廟請明山國王的「乩駕」擇日「開光點眼」。出陣會使用「獅鬼仔」，多用於獅陣在路上行進之時。

除了義務在庄中「鬧熱」時出陣，只在「有交陪」的人邀請，才會出陣。在為庄人入厝時，獅頭在屋外踩七星，於室內踏八卦，還要到大廳拜神，這時，主人通常會準備酬金讓獅子「咬青」，作為答謝。出陣如有收入，就歸為「公金」。

林武行在本庄的「頭叫師仔」是陳柏煌，陳氏起先並不信服，經過一番試驗後，才與林氏結交，延請他來庄中教武。現在，陳柏煌對師傅十分敬佩，在武藝、待人處事上，都深受影響。此外，社頭里仁村有廟會時，本館會出陣前往「交陪」，

▲ 溪湖鎮巫厝庄武耀館準備出陣（方美玲攝）。

此外，不曾與人「拚館」。

—— 1995年4月4日訪問林武行先生（53歲，師傅）及陳柏鑫先
生兄弟，方美玲採訪記錄。

後溪同義堂（金獅陣）

後溪現分為東溪、西溪兩里，但民俗活動、組織大多以後
溪為歸屬區域，不加區分。西溪里的大姓為陳姓，祖籍福建泉
州。廟址設在後溪的永安宮奉祀媽祖，神明是祖先從中國帶來
的，現在有「大媽」、「二媽」到「六媽」，和溪湖街仔的福

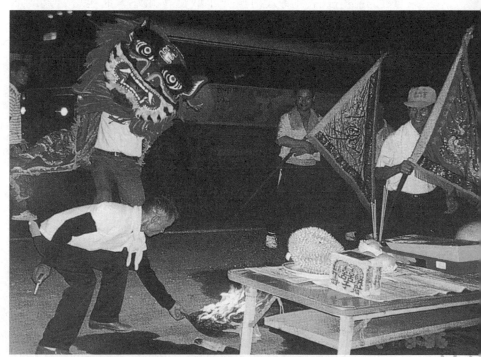

▲ 溪湖鎮後溪同義堂獅陣隨神明刈香遶境（方美玲攝）。

安宮同為本地兩大媽祖廟。永安宮以前的轄區有十七庄，現今因為各庄興建庄廟，影響力較以前小，後溪共同奉祀的王爺，因尚未建廟，就奉祀於永安宮內，稱為鎮安宮。以前的街仔在後溪，此地開設許多店舖，非常繁榮，後來活動中心才逐漸轉移到福安宮前的溪湖街仔。

本館創立於清領時期，非庄內公有的武館。就他們所知，本館的師傅最早可追溯到陳義雄的曾祖父「水呼師」，接著是由黃應座的祖父黃老進、父親黃朝宗傳授，黃朝宗曾到二林鎮華崙里港尾教武。現在武館由陳義雄、黃應座擔任師傅及堂主，負責聯絡，之前則由黃老進、黃朝宗相繼擔任堂主。陳義雄、黃應座二人都未開設國術館，黃應座家有祖傳的草藥，他長於撚筋接骨，為人治療並不收費。此外，他也會普通的命理。黃銘雄說，一些傳統知識現在只能用於寺廟「刈香」，無法藉以謀生。

同義堂學的是「三戰拳」，屬半軟硬的短肢拳，站「丁字馬」、「一撩馬」等低馬。本館使用的「傢俬」，都由前輩傳下來，偶爾由堂主出錢補充損壞的部分，使用的獅頭屬「青面獅」，都由黃應座、陳義雄自製，現存最早的獅頭，於五年前製作，原本的獅頭都已損壞。本館的祖師是達摩祖師，以前以紅紙書寫奉祀在武館，武館一直設在黃應座家，黃宅翻建後，就不再奉祀了。

獅陣出陣人數，依型態而有所不同，文陣只出獅頭，十六人就能成行；武陣則獅頭、「傢俬」全部出籠，通常要數十人以上，實際人數則視請主的經費和己方人手多寡而定。傳統獅陣用的鼓是小鼓，現在多使用大鼓，否則就無法引人注意，跟他陣較勁了。不過，入厝踏七星、八卦時，仍一定要用小鼓。現在本館除傳統舞獅外，還包括一些類似「走江湖」的特技

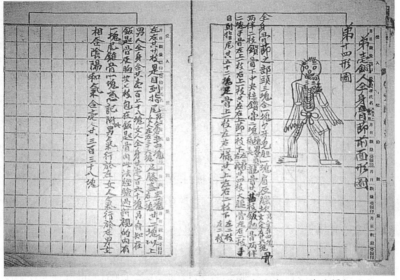

▲溪湖鎮後溪同義堂黃應座所藏銅人簿部分內容（方美玲攝）。

▲銅人簿內七星、八卦圖（方美玲攝）。

（如鐵喉功）。

　　本館經常出陣，多數是因應友人的請託，通常是隨神明去「刈香」，入厝也有人來邀請，酬金由請主隨意支付，所得用來供應參加者的茶水費或補充「傢俬」。受訪者說，出陣為神明服務的成分較多。庄內永安宮「鬧熱」或是十月鎮安宮「王爺生」時，本館獅陣都會出陣。

　　入厝時，獅頭在屋外踏七星，到屋內踏八卦，伴奏樂器要用布鼓，需清淨房屋時，則會使用符令。踏七星要用赤腳踩炙熱的火爐，此時，需要運用符法避免燙傷，這是因黃應座的祖父有法師的根柢，才得以傳下這項特長。踏八卦時，先要將金紙排成八卦的形狀，每疊金紙夾帶兩支交叉的香，獅頭手以符令、「淨水」洗淨後，獅頭才依序在金紙上踏行前進，整個儀式結束後，再將金紙一併燒掉。

　　本館的前輩都已過世，本館的成員約有六十人，由兩代人組成，新一代的成員多為一、二十歲的年輕人，學得並不紮實，這一輩的出色弟子是陳義雄之子陳景彬。黃應座說，庄人只要有意願參加，就可以來學。陳義雄說，現在的拳路已經混雜，以前只要聽到鼓聲，就能區分派別的不同，現在各派的隔閡，已不那麼明顯。缺人手時，習不同拳種的成員也能一起出陣。本館沒有和其他武館有「交陪」，也不曾與人「拚館」。黃銘雄說，出獅陣只是為了興趣，不用和人計較。

　　此外，中竹里竹圍仔有同義堂，他們站的是高馬，但已經解散了。至於埔心鄉許厝，也有一館同義堂。西溪里劉厝有一館振興社，是請外地人來教，時間並不長，所請的師傅好像是埔鹽鄉角樹腳人，十多年前，該館曾有意請本館的師傅去教，本館以拳種不同而婉拒，他們沒有堂主，現在已經解散了。

——1995年9月1日訪問陳義雄先生（55歲，師傅）、黃應座先生（42歲，師傅）、黃銘雄先生（55歲，成員），方美玲採訪記錄。

頂庄里福樂成（南管）、錦成雲（九甲）

頂庄里在日治時期名為崙仔腳一堡，現有十鄰。本庄曲館約在七十年前成立，發起人是庄內的「頭人」黃居，主要是為了在庄中一年一度的「刈香」、「迓庄」使用，由黃居負責請「先生」、購置「傢俬」的事務。十五、六歲開始學曲的受訪者黃友琴說，曲館的學習、表現內容，有三個階段的蛻變：南管（「品館」）→「南唱北打」→大鼓陣，「品館」時期的館號為「福樂成」，到了第二階段，就改成「錦成雲」，館名都由當時的「先生」命名。

南管的「先生」是埔鹽西勢湖的「老霸先」，他在此地教了四館多的時間，所教的內容，包括前含「歌頭」的南曲演唱及樂器演奏，最初傳授的曲子是「歌頭」為「八月初一」的〈秋天梧桐〉及〈小娘子〉，「老霸先」承自其父，而他父親好像是到鹿港學曲的，「老霸先」是音樂世家，後來到本館傳授「南唱北打」的「先生」陳重節，就是「老霸先」的兒子。黃友琴說，陳重節教的是「九甲仔打」，但他有相當深厚的南曲基礎，陳重節除了扮仙戲《三仙》、《醉八仙》之外，還教了《安安趕雞》、《取木棍》、《醉月登樓》等五、六齣戲。大鼓陣的老師，則是巫厝庄的「陳阿平」。

「老霸先」曾到草港、坤頭、北斗等地開館，陳重節也到各地教曲，此外，據說陳重節的孫子陳錦坤非常擅長歕吹，現今仍以此為業，除了家學淵源外，西勢湖本身有一館相當知

名的曲館，這是能造就人才的原因，該館以前有五、六十位館員，現今仍在活動，館名似為「錦成閣」。

曲館起初設在尚是茅屋的鎮安宮中，最初的參加人數有四十多人，因為不容易學，後來只剩下二十多人，由館員「陳阿秤」擔任堂主，「先生」來教曲時，住在堂主家，由堂主供應食宿，「先生禮」由館員支付，每館每人要出四、五元，至於「傢俬」則由庄內「頭人」出資購買，「頭人」黃居去世之後，練習、放置「傢俬」的地點，就改到黃友琴家的舊宅，現在還有大鑼等留存。曲館以前奉祀祖師，練「南唱北打」時，奉祀田都元帥，不過，受訪者已忘記南管的祖師是誰。

南管使用的樂器包括笛子、二弦、殼仔弦（各二）、琵琶、三弦（各一），黃氏說，琵琶是頭手樂器，但本館很少用月琴。黃氏說，其實弦樂器的數量並無限制，人手多時，可以自行增加。至於「九甲仔打」，除了文場的鼓吹（二支）、線路（大廣弦、二弦等）外，還加上武場的班鼓、通鼓、大小鑼、大小鈔等，出陣時，先演奏武場樂器，排場則併用文、武場樂器，一般會先扮仙，接著再打牌子、對曲，對曲時唱的，就是九甲仔的戲詞。

黃友琴收藏了十本大小不同的曲譜，承蒙應允，讓採訪者影印了五本，內容包括南管曲和九甲劇本，南曲的部分是「老霸先」手抄的資料。不過，黃氏擁有的「吹譜」，則未能影印留存。除了像〈小娘子〉的短曲，黃氏還學了五、六首長曲，〈寄家書〉（劉智遠、李三娘故事）即是其中一首，黃氏還示範了開頭散板的唱法。

曲館如為庄廟出陣，純屬義務性質；若應庄內、外邀請，則會收取酬勞，通常是為迎娶、喪事而出陣，以前曾到彰化、草港、崙尾等地，有時一天會連出兩場，不拘「好歹事」，所

得的酬金由眾人平分。人手不足時，會與西勢湖互相借調，大多是西勢湖來本庄調人，不過，黃友琴四、五十歲後，就不再出陣。黃友琴曾到後溪曲館任教，後溪廟慶缺人手時，曾請黃氏向西勢湖調人。

本館以前曾在彰化媽祖廟前，與溪湖汴頭的北管「拚館」。黃友琴說，當時錦成雲在「正邊」，因為「南管」比「北管」大，到了晚間十二點時，對方過來打招呼，於是由黃氏先「叫吹」，再接著「叫鼓」、「叫鑼」後，才結束這一場「拚館」。

黃氏說，阿媽厝有歌仔館，因學曲的時間較遲，故仍有前輩在，聽說現在又開始訓練新人。巫厝庄有屬於「軒」的曲館，該庄的武館設在木材行，可以去找「陳阿港」訪問。

— 1995年4月3日訪問黃友琴先生（84歲，成員），方美玲採訪記錄。

頂庄里鎮安宮大鼓陣

頂庄里舊名崙仔腳頭，日治時期，名為「村上」崙仔腳，居民中，黃、陳二姓各占一半，黃姓的祖籍大部分是泉州府湖西，陳姓的堂號則為穎川。頂庄里的「公廟」是鎮安宮，奉祀順正府大王公與朱、邢、李三千歲等，有百餘年歷史，於三十多年前改建為現今的廟貌。

頂庄大鼓陣成立於一九九四年十月，是為了因應「鬧熱」的需求而設立，有社區活動的性質，共有七、八位團員，全是國中、小的男學生。大鼓陣學習的時間不算短，因為學生仍以課業為重，無法密集訓練，現在會於出陣前一晚練習，出陣

▲ 溪湖鎮頂庄鎮安宮大鼓陣黃碧與傢俬（方美玲攝）。

時，仍要「先生」支援、打點。

「先生」是由庄中曲館前輩黃友琴和黃裕（於四、五十年前遷居二林埤北）擔任，他們只教大鼓陣的套數，沒教唱曲等其他部分，是因找不到足夠的人手。黃友琴以前學習「南唱北打」，擅長歕吹，他和黃裕師承埔鹽西湖村西勢湖的「老霸先」，「老霸先」的兒子陳重節後來也來教曲，黃友琴除在本館教，也在大庭里大鼓陣及西溪里老人會教曲。

大鼓陣由鎮安宮主任委員陳清農發起，並擔任館主，所需費用大多由陳氏支付，也有一、二萬元由庄民「寄付」，都在鎮安宮學習、活動，「傢俬」也放在廟內，通常只在庄中「鬧熱」時出陣。而且，因成員是學生，所以只在假日活動，一般用於「刈香」、廟會接陣和入厝，並不曾為喪事出陣，出陣雖沒有收入，但團員會收到一些禮品。此外，本館未與其他館

「交陪」。大鼓陣沒有奉祀祖師，黃碧說，以前「南唱北打」的曲館會奉祀田都元帥。所用的「傢俬」，則有大鼓、小鼓、大鑼、小鑼、鈸等樂器。

—— 1995年4月3日訪問黃碧先生（69歲，負責人），方美玲採訪記錄。

大庭里振興館（金獅陣）

大庭里以前有一館振興館，成立於戰後，成員約三、四十人，由庄人共同組成，屬於公有性質。他們學的是太祖拳和猴拳，使用「合嘴獅」，不用「獅鬼仔」，也不為喪事出陣，當時多在里長家中練習。距今已二十多年沒有活動，館員現在大多已搬離庄中。

—— 1995年4月1日訪問陳應存先生（1935年生，村民），方美玲採訪記錄。

湳底錦德成（南管、九甲）

湳底的居民大多為陳姓，祖籍泉州南安。本庄的「公廟」是龍水宮，奉祀張天師，於一九九二年「入火」，平常由誦經團「作供」、誦經，每年固定在正月初三「鬧熱」，起因是二百多年前，埔鹽鄉出水溝龍水宮的張天師，被遷居湳底的民眾請來問事，由於相當靈驗，故被本地居民藏了起來，出水溝人想將神明請回時，發生爭執，經過調解，由兩地輪流奉祀。所以，正月初三時，兩地會迎神往返，錦德成也會出陣，湳底

居民在當天舉行年度慶典並宴客。庄裡每年在多至前，都會「作平安」酬神、「收兵」，「作平安」的活動內容由爐主決定，結束之後，要等到隔年端午節後，才在每月初一、十五「犒軍」。

錦德成是純為個人興趣、娛樂而組的曲館，非屬庄頭共有。錦德成學習的項目包括南管和九甲仔，起初是昭和元年（1926）由庄人「阿懊」（陳程）所發起，陳程在外地觀賞南管排場後，被深深地吸引了，於是積極打聽，得知坤頭鄉人吳江入贅頂寮，在製作米粉外，也兼任「南管先生」，因此，他召集十餘位庄民，聘請吳江為「先生」，開創錦德成，這個館號即由吳江命名。曲館就設在現今高速公路西側的陳程家中，由陳氏擔任堂主。

由於受訪者黃明對當時年僅七歲，對這館南管的學習情況並不清楚，只知道「米粉江」（吳江）同時在頂寮參樂成教

▲ 溪湖鎮浦底錦德成館員黃明對（左）、陳金坤（中）、黃明典（右）（方美玲攝）。

曲，而吳江之子吳文旦，目前在鎮公所旁通往大突頭的路上，開設雜貨店。

陳程比黃明對長十餘歲，他學成後，就成為庄裡的「南管先生」，黃明對、陳金坤這一輩的南管，都是陳氏所教。陳氏傳授庄人，純為義務性質，還曾到永靖鄉福興庄、溪湖阿媽厝里耕樂社教南管。

由於南管用的多是絲竹樂器，音量較小，在許多場合排場時，樂聲經常被他館的鑼鼓聲所掩蓋。鑑於這種情況，日治末期，陳程便延請「先生」來傳授九甲，九甲同屬南管系統，但會用到鑼鼓，排場時，先用鑼鼓喧鬧的九甲扮仙，隨後才由南管登場。

傳授九甲的「先生」洪明華（「撐肚先」）來自和美鎮，他是真正的「曲館先生」，文、武場樣樣精通，笛、鼓吹、鑼鼓都難不倒他，當年「明華先」四十八歲前來傳授，若還健在，已一百零六歲了。「明華先」在錦德成共教了兩館，一年一館，平常由館員自行練習，後來因太平洋戰爭爆發，禁止鼓樂，館裡的活動遂停頓下來。

剛開始學九甲時，有一、二十人，後來學成者約有十人，「明華先」教的劇目有《三仙》、《取木棍斬子》、《剪羅衣》、《困南唐》、《秦世美反奸》等戲，黃明對除在《剪羅衣》演正旦外，一直負責後場。開館時，「明華先」住在庄裡，由堂主陳程負責膳宿及菸、酒，其餘學員則分攤「先生禮」。武場的「傢俬」（如鑼鼓）由館內「公金」購置，文場樂器則各自購買，方便隨時進行練習，如果單以曲館活動的時間才練習，是學不出什麼名堂的。以前開館時，有奉祀祖師，「謝館」後，就不再供奉。

一九四六年，錦德成曾演出一次九甲仔，戲碼是《剪羅

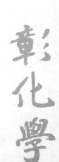

衣》和《取木棍斬子》，當時正值終戰之初，到處都是曲館、獅陣熱鬧活動的身影，戲劇演出更是常事，在這種氣氛中，錦德成於正月初二上台演戲。黃明典十四歲學戲，十五歲就登台扮演小旦，和同齡的陳華虎（「阿柱」）所飾的小生演對手戲，台上的「腳步」是由北勢尾的「楊和尚」所教，「和尚先」是有名的老生。扮戲穿的戲服，則是館員合資租的。

演完戲後不久，黃明對的父親在正月十一日過世，由於家庭變故，黃明典就中止學戲，此後也有數年未再參加相關活動。黃明對說，從七歲庄內有南管活動開始，他就跟父親前去旁聽欣賞，他當時沒有加入，直到十八歲，庄內開始學九甲後，他父親因為看大家學得很有趣，才讓兒子參加。黃明對學會九甲後，才實際接觸南管，庄人在唱曲時，他就去練習後場，然後再個別向陳程學習。黃明對說，九甲的弦、吹，自己都會演奏。

十多歲就向陳程學習南管的陳金坤說，陳程在庄裡教了不少學生，陳華虎、陳真通等人都是成員，但陳華虎已過世，陳真通則遷居草屯，在國樂團拉二胡，陳金坤先學三弦、後掌琵琶。因為本館為「品館」，所學的器樂譜為〈綿答絮〉、【南襖節】等，與「洞館」有別，陳金坤所學的曲牌有【福馬】、【相思引】、【十三腔】等曲牌，共三十多首。他說，現因太久沒練，有些曲子都忘了。此外，本館唱曲附有「歌頭」。

本館所用的樂器有笛、琵琶、三弦、吊規仔、大廣弦等，主奏樂器是笛子。「品館」不能用殼仔弦，是因為殼仔弦太吵了，正如「洞館」不能用大廣弦，以免把洞簫的聲音蓋過去，是同樣的道理。而且「洞館」唱曲比「品館」高，定音時，洞簫吹出的音比笛子高。黃明對說，以前南管的排場大概有十餘人，演奏時用上很多「配音」的樂器，如雙鈴、四塊之類，愈

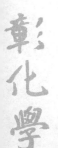

多愈好聽，不過，一定要人手足夠，才有辦法。錦德成參訪一個臺東的南管館閣時，曾受到龐大陣容的排場歡迎，他說，溪湖在日治時期就有年輕女孩習唱南曲，非常好聽，現在也有女性會以琵琶自彈自唱。

錦德成所有的南管、九甲曲譜都已遺失，黃明對原有九甲仔的總綱，但在一九七四年遷居時，不小心將曲簿連同破布放在竹籤，可能一起被收購破布的人取走，對曲簿的失落，黃氏深感惋惜。黃氏雖沒讀過書，藉著學曲也得以識字。

由於「明華先」也曾到頂寮參樂成、中山里三塊厝等地教九甲，所以，以前這些館的師兄弟彼此都有「交陪」，會互相配合演出。日治時期還有南、北管「拚館」的情形，他說，日治時期溪湖分為兩派，一派支持北管，另一派則贊助南管，所以流行「街頂靠大杉，街尾靠煙囪」的俗諺，「大杉」是太平里的富戶，「煙囪」指的是溪湖製糖會社，分別是兩派的財力後盾。這種「拚館」的情況，持續相當久，每年都會發生幾次南、北管「拚館」的事，有時甚至會連續較量一星期，直到某年元月十五「迎暗燈」時，汴頭的北管錦樂軒和頂寮的南管參樂成在媽祖宮前再度「拚館」，由於參樂成的「先生」吳江曾教導「菜店查某」（酒家女）唱曲，這次還讓女弟子上台獻唱，不料，此舉引起錦樂軒的嘲諷。參樂成聞言，也不甘示弱，針對錦樂軒「歪嘴佛」的「齋公」身分反唇相譏，甚至有人準備動手打架，據當時在場為參樂成助陣的黃明對說，因學南管的人多，學北管的人少，即使打架也不怕，但有人去通知派出所來協調，日本警察因此下令，不准讓南、北管同台較量，長久以來的紛爭，才就此中止。

錦德成、參樂成都僅剩三人，因此，二館常合併出陣，錦德成的三人是黃明對（笛）、陳金坤（琵琶）、黃明典（大

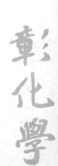

廣弦），參樂成有巫萬居（三弦）、巫連福（唱曲）、巫成雲（弦仔），雖然參樂成的陣容稍弱，較難獨立成陣，但合作出陣幾為常態。前不久，許常惠教授到參樂成採訪錄音，就是由上述成員組成演奏。雖然黃明對謙稱這種情形是「沒牛駛馬」，但也實際反映出民間面對曲館後繼無人的困境。現在，南管除參樂成之外，本館還與永靖鄉福興庄有「交陪」，至於九甲館，差不多都已解散了。

黃氏兄弟憶及小時候，母親曾教他們一些傳自中國的傳統歌仔，像〈十二生肖〉、〈雪梅思君〉、〈更鼓歌〉和〈梁祝二十四送〉等，這些都能在印刷成冊的歌仔簿裡看到，是早期流行於婦女及一般民眾間的歌詞。

—— 1995年2月16日訪問黃明對先生（76歲，成員）、黃明典先生（65歲，成員）、陳金坤先生（63歲，成員），方美玲採訪記錄。

湳底勤習堂（獅陣）

〈訪問黃明典先生部分〉

湳底在戰後成立武館，受訪者黃明典十七、八歲時參加，學了好幾館之後，武館就解散了。當時學的是太祖拳，踏三角馬，舞「青面獅」。

〈訪問陳萬得先生部分〉

湳底的居民有七成左右姓陳，祖籍泉州南安。湳底居民大多務農，此地的庄廟則是龍水宮。

勤習堂是在戰後初年成立的，終戰之初，各村普遍都有

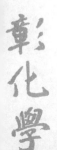

獅陣，庄人也不落人後，由黃目發起創立武館，師傅是中山里三塊厝的「楊阿歹」，他的拳路屬白鶴拳、猴拳，對於練拳、「傢俬」、舞獅，都相當在行，在醫藥方面也有涉獵，「楊阿歹」約在本庄教了四、五館，他的「頭叫師仔」則是巫厝庄的余姓館員。

本館首位館主是黃目，後由陳鍾繼任，館中奉祀達摩祖師，武館起初設在黃目家中，學過兩館之後，才移到陳板中家練習，通常是在農閒休息或平日晚間練武，現在雖仍有十多位成員住在庄中，但武館已解散二十多年，沒有留下任何銅人簿、藥簿的資料。

師傅的「先生禮」、「傢俬」等開銷，皆由學員分攤，至於出陣的收入，則由師傅收取。出陣通常需要數十人，如果同館號的師兄弟來助陣，就會有上百人的陣容。本館的獅頭是合嘴的「青面獅」，出陣時會用到「獅鬼仔」，不管是庄內、庄外，都有人來邀請獅陣，一般是入厝、迎神時，為人踏七星、八卦，喪事也會出陣，最遠曾到清水、沙鹿，凡替人出陣，都會收費，若為庄廟出陣，則完全免費。

本館與中山里三塊厝、湖西里阿公厝、四塊厝、田中央以及田尾鄉巫厝庄、二林鎮崙仔腳的武館都有「交陪」。

〈訪問陳忠正先生部分〉

湳底主要的大姓為陳姓，四十多年前，約占百分之九十五的人口，此地陳姓分為兩支，陳忠正家族是來自泉州南安縣永安堂（稱「二房陳」），陳忠正是自中國來臺的第七代子孫，另一支則不詳祖籍。庄廟是天師公廟，奉祀張天師，清領時期，就由村民自埔鹽出水溝請回，當時由兩地輪流奉祀，五、六年前庄廟尚未落成以前，神明由爐主奉祀。出水溝也以陳姓

為大姓，湳底陳姓祖先是從埔鹽來的，聽說，在清領時期，因參加政治活動，遭到追捕，故逃至湳底定居。

湳底有勤習堂和振興館兩館武館，其中，勤習堂是戰後才成立的，湳底原先的武館屬振興館，師傅是田尾鄉的「老欉師」，陳忠正的父執輩就是拜他為師。不過，日治時期無法開館，武館成員都在凌晨三、四點，到橘子園或芭樂園中，點著燭火偷偷地練武，因此也沒有獅鼓等樂器，但這種情形不算「暗館」。陳氏表示，所謂的「暗館」是指沒有正式拜師，自己在旁邊偷偷學習的情況。

陳忠正十四歲習武時，館員共約四、五十人，他是最後一輩的成員，當時武館師傅是楊呆，是溪湖三塊厝人，入贅巫厝庄，曾在溪湖鎮湳底、崙仔腳、三塊厝、巫厝庄及埔鹽鄉打廉、下園等七庄開館。他到湳底教武時，年約三十多歲。戰後，國民政府利用地方角頭及黑社會的部分勢力維持治安，楊呆曾到糖廠擔任保警，後因伙食問題，與中國移入的新住民發生衝突，對方召集三十多人助陣，仍無法取勝，憤而將楊氏羈押，後雖無罪釋放，但楊氏也因而離廠。他大約於一九五一年移居臺北大龍峒，在陳祖厝旁開設武術館，這段期間，楊氏也曾在雙園區、士林等地開館授徒，但成效不好。楊呆於一九八六年四月過世，武術館則到一九九四年才關閉。楊呆文武兼備，曾在三塊厝參加曲館，他的鑼鼓、弦仔都好，以笛子最拿手，陳忠正表示，這是以前武館師傅的典型。

陳忠正學武時，成員在館主家奉祀祖師，由於館主需負責點心等開銷，故多由庄中一些家境較好的人士擔任，即使館主本身沒有學武，其親族也會有人學武。陳氏習武期間，本館曾由庄頭、庄尾二位陳姓人士先後擔任館主。當時，學員要拜祖師、正式入館，參加者是繳費學武的，四個月為一館。陳忠

正說，即使是由本庄人當師傅，也要拿「先生禮」，但可能拿得很少。陳氏說，往往在學徒村庄的武藝會強過師傅居住的村庄，或許，這就是因在外收費教武，非得認真不可的緣故吧。

庄人使用獅陣不必付錢，若是庄外來邀請，就會收費，大部分是迎神活動才出陣。獅陣盡量避免爲家宅「制煞」，因爲若與孤魂野鬼爭鬥，如不能獲勝，往往會殃及自身。陳氏曾看過獅頭在「制煞」時，從屋內摔出屋外的情形。因此，除非礙於情面或重金聘請，才會進行。陳氏說，十五年前組獅陣到中壢迎神時，曾有人攔路要求入屋淨宅，陳忠正加以婉拒，但屋主堅邀，後來以八千元酬金請獅陣「制煞」。陳氏說，獅頭入門前，會用腳在地上連畫三勾（代表道教的三清道祖），並向宅內的神鬼商量，請他們讓獅陣順利完成工作。陳氏說，通常只要不與神鬼硬碰硬，都能完成任務。此外，獅陣除了師傅，並不爲喪事出陣。

本館的獅頭屬「合嘴獅」，連同「傢俬」一起購自員林及高雄岡山。獅頭的樣式，是跟隨師傅的派別而來，應該與漳、泉籍貫無關。陳氏也認爲獅頭的形式原只有開嘴、合嘴兩種，即「廣東獅」和「簏仔獅」，所謂「雞籠獅」是「簏仔獅」的變形，可能是製作過程中有些變化或失誤所致。相仿的情形是館號，當時人們多不識字，僅以語音口傳，方言發音不同，就極容易造成誤寫的狀況，像泉籍的大甲人，就將勤習堂寫成欽習堂。至於師傅楊呆教武時，並未留下銅人簿等文字資料。

湳底勤習堂傳自高榮，傳到現在已第四代，高榮是清領時期的西螺高厝人，他從中國來臺時，在山上的富戶家中當長工，因故打死原住民，唯恐原住民傾族報復，遂告知雇主必須撤離。其後，危機解決，高榮就到西螺街仔受雇製作油麵，在他工作時，常有一個孩子來搗蛋，因爲這個孩子的惡作劇，讓

人知道高榮身懷絕技，因此，就被聘請教武。高榮爲人相當樸實，由於清領時期常有盜匪出沒搶劫，爲了照顧地方，有武功的他就爲鄉民巡夜。傳說，有一次高榮在行搶的匪徒中，認出他的徒弟，結果竟遭其徒以鳥銃射殺。

高榮在西螺經營布店的徒弟廖萬得，受邀到埔心瓦窯厝教武，因廖萬得經濟狀況不錯，就由他掛名，但讓生活較困難的師兄弟去教，瓦窯厝後來出現兩位師傅級的張姓人物，一位名「阿旺師」，是陳忠正的師祖，他傳授的地區在溪湖、沙鹿一帶，其長子張福富甫過世不久；另一位是「做佛仔師」，他多在王功等海口地區開館，一九五〇年代時，其子到芳苑鄉的山上教武，曾和當地的同義堂「拚館」。

瓦窯厝勤習堂曾與永靖鄉陳厝厝同義堂的「火師」（楊坤火）等人「拚館」，戰後，「火師」的兒子楊六經，還曾在員林「香蕉市」和勤習堂門人以十餘隻扁擔互毆。相較之下，溪湖並未有二館相鬥的情形。溪湖只在後溪有同義堂，但溪湖的勤習堂相當多，不過，師傅淵源並不同，像阿公厝、田中央，是直接由西螺的武師傳授；此外，湳底、崙仔腳、巫厝、三塊厝、車店的武館，也屬勤習堂的系統。

陳忠正自謙地說，自己的功夫不及師傅的萬分之一，他十八歲到臺北後，有相當長的時間和師傅相處，但自己不勤於習武，也沒有正式開館授徒，一九六〇年代，萬華地區「鬧熱」時，舉凡有獅陣出陣表演，勤習堂的演出定是箇中翹楚，而這種優異表現，是基於早期在溪湖所受的紮實訓練，北部的習武者因不堪磨練，故沒有穩固的武術基礎。

以前的師傅非常有威嚴，馬步若站不好，師傅走過來，就往頭上打一巴掌，而師傅專用的茶水也沒人敢動，徒弟學成自行開館時，徒弟所收的「館金」，要交給師傅，任師傅取用。

與現在相比，眞是今非昔比。一九七〇年代，陳氏組獅陣時，特意將分布於萬華、三重一帶各館號的老前輩邀集出陣，活動結束後，再把廟方委員準備的酬金、香菸，全部交給楊呆處置。由於這些老前輩到北部之後，也多有開館授徒，此舉讓大多來自西螺的前輩們非常感歎。

陳忠正目前在臺北萬華開設賜安堂接骨院，他的醫藥知識部分傳自師傅，另有一大部分，是北上後和同行的朋友互相切磋而來。當時，武館界已有公會，陳氏與來自大突里的楊坤棟等十餘人結拜，組織「中國國術損傷接骨技術員協會」的前身「損傷接骨協會」，第一屆會長是來自坤頭街仔的陳金龍（陳石獅，偏名「九溜仔」），此外，陳氏也成立「達摩祖師北區聯誼會」，該會現已較少運作。

熟知許多傳說、掌故的陳忠正說，以前曾有「武夜館」，屬於「西螺七崁」的系統，據陳氏所知，這是由「目仔攏」在埔鹽二港開設的私人館，「目仔攏」是西螺人，獨目、身形矮瘦，「武夜館」是陳氏在該館獅旗上看到的字樣，他說，該館的獅頭形似鱷魚頭，已逐漸失傳。提到「西螺七崁」，陳氏表示，大眾媒體若對過往的事蹟進行錯誤報導，經常會造成嚴重的扭曲，像「西螺七崁」在清領時期，實爲盜匪，勢力範圍有十三庄之廣，經過電視連續劇不負責任的演出後，竟搖身一變，成爲正義之士，甚且還參加抗日活動，讓熟知歷史的人萬分無奈。

見聞甚廣的陳忠正也敘述了蔡秋風成立振興社的原由，「肉圓成」原在勤習堂的堂主家當長工，因沒錢正式拜師，就在旁邊偷學功夫，後因遭師兄弟輕視，就拜入「善師」（姓廖）門下，成爲振興館的一份子。他學成後，也開設武館授徒，因爲「肉圓成」這種習武過程，使他在勤習堂中的師兄

弟，經常想試他的武功。有一次，勤習堂的人藉著「肉圓成」外出的機會，將武館祖師前的香爐拿走，這對武館而言，算是奇恥大辱，「善師」得知此事後，就問弟子蔡秋風打算如何處置，由於蔡秋風平時與「肉圓成」為了女人而爭風吃醋，再加上蔡氏和勤習堂的廖萬得（高榮的「頭叫師仔」）是結拜兄弟，兩人在曲館（南管）中也是同門，所以不想管事。幾經波折，蔡秋風就自立門戶，成立振興社。據說，在振興社成立翌日，「善師」就被氣死了。

此外，以前有警備總部管轄武術界的情況，陳忠正說，這是因為學武的人較正直、容易受人影響，像清末革命時，也曾用這股勢力推翻滿清。所以，執政者對武館界的動態相當注意。

—— 1995年2月16日訪問黃明典先生（65歲，成員）、黃明對先生（76歲，居民），4月1日訪問陳萬得先生（77歲，成員），方美玲採訪，12月29日訪問陳忠正先生（63歲，成員），林美容、方美玲採訪，方美玲整理記錄。

阿媽厝耕樂社（九甲）

阿媽厝里分為阿媽厝、三塊厝、三角仔、湳底、後庄仔等五角頭，主要姓氏有王、陳、蔡、黃、莊等姓。本庄以務農為業，以前種植稻米、蔬菜、椪柑等作物，現在全部改種葡萄。現今仍未興建庄廟，所奉祀的媽祖和池府、周府千歲等神明，每年由爐主輪祀，每年十一月份會「作平安」。以前農村沒有什麼娛樂，庄裡的長輩們籌組曲館，希望年輕子弟因為學曲，而不會去作壞事，另一方面，也可作為農閒時的娛樂。

　　耕樂社的館號，反映本館的重要特質，「耕樂」是因成員多為農人，現在練習所的門楣上，還張貼著命名人王有撰寫的對聯「耕者其田嚐辛苦，樂而忘憂健精神」，橫幅「耕作歌謠萬年樂」，質樸生動，至於「社」字，是表示本館既學北管又學南曲，南、北兼擅的意思。

　　一九五二年成立時，請「先生」林文串來執教，他是田尾鄉溪頂村人，已過世，若健在，約八十多歲。林文串教北管，樣樣精通，尤其擅長演戲的後場，不論布袋戲、歌仔戲都很厲害，林文串的父親也是「北管先生」，他的兒子繼承衣缽，非常出色，可惜都已過世。

　　耕樂社起初在首任館主王順旺家中學習，「先生」先教扮仙的《三仙會》，再教【二凡】、【一江風】等牌子及對曲，館員陳石港還保留著林文串抄錄的曲譜，共有《陳三五娘》、《山伯英台》二齣歌仔戲的總綱和南曲譜、北管牌子各一本，館員說，戲曲角色由「先生」分配，以前年輕，學得很快，一首牌子只需二、三個晚上，就可學會。

　　當初「先生禮」由庄裡長輩「寄付」，參加的學員則要負擔「先生」的餐點，「先生」雖不住在此地，仍需供應膳食，所以，十六位學員每晚輪流準備點心、檳榔和菸。如果受雇出陣，有收取酬金，且「先生」在館中的話，要交給「先生」，否則就由大家平分。

　　林文串大概教了一館左右就中止，因為成員有人要入伍服役，後來就沒有再請「先生」，而是和他館曲友互相學習。像南管的部分，是向湳底的「阿懊」（陳程）學的，北管則向汴頭里的楊宗烈學習，凡是曲友來拜訪，就向對方學些東西，遂形成現在的「南唱北打」，演奏的牌子包括北管和「外江」，唱曲部分涵蓋南管、九甲、車鼓調及歌仔戲。館員說，配弦仔

唱曲即屬南管，排場對曲時，就唱念歌仔戲曲詞，在唱歌仔戲調時，要用笛子伴奏。

曲館成員對這種本領相當自豪，他們說，三十多年前耕樂社相當出風頭，一九五六至五七年時，臺中農民電台曾來採集錄音，而四、五位館員（包括莊明松、陳石港）和布袋戲前場師傅合組「耕樂天掌中劇團」，跑遍全臺灣的舞台、戲院，相當受到歡迎，該劇團在一九五九年至一九六一年，三度參加地方戲曲比賽，於其中一年獲得冠軍，後來因電視開播，生意大受影響，遂結束劇團營運，耕樂社共活動了十多年。

在這段期間內，每年庄裡「作平安」時，曲館會前去扮仙、排場。此外，並沒有固定需出陣的慶典。不過，以前經常受邀爲庄內、外的「神明生」、「刈香」、入厝、迎娶和喪葬等場合出陣，館員結婚時，更是義不容辭地要去「鬧熱」，當時，因爲大家都很年輕，拚勁十足，經常表演到凌晨，有時甚至到二點才回家，前後「拚館」了五、六次。除了在鹿港、北港朝天宮等大場面「拚館」外，也曾在婚禮「拚館」。有一回，和布袋戲「拚館」，觀眾被耕樂社吸引，以桌椅疊起，圍成人牆觀賞，遇到旦角唱念，觀眾就伸長脖子觀看，到底是哪一位小姐在表演，因爲他們不信那樣甜美的聲音，是出自反串的館員口中。據陳石港說，一九六六～一九六七年間，臺北的文化學院（即今中國文化大學）曾邀請三位耕樂社成員傳授漢樂後場，這是出身溪湖的彰化縣長所推薦的，當時，因本庄剛開始種植葡萄，要投注全部心力，故未曾前往。

在停止活動近三十年後，一九九四年七月改選里長時，才重新召集活動，爲現任里長助選。選舉過後，開始恢復每晚的練習，時間從七點半到九點半，地點在館員陳添丁家旁的一間小屋。現在沒有「先生」，由館員一起複習以前學過的內容，

若有出陣，酬金收入作爲「公金」，支應樂器、活動等費用，由王禮津、陳添丁管理帳目，現任的館主是王禮淮，連絡人爲陳添丁。

耕樂社現有八位成員，除了一位原有成員去世外，其餘都遷居外地，包括陳石港（1932年生，「三花」、頭手鼓、總綱）、陳添丁（1938年生，小旦、通鼓）、莊明松（1931年生，「二花」、頭手弦吹）、王禮淮（1937年生，二手弦吹）、王進參（1935年生，小鑼、弦仔）、蔡長輝（1934年生，小生、響盞）、王禮仁（1928年生，小生、大鈔）、王禮津（1931年生，老生、小鈔）。其他成員包括黃川井（1935年生，笛、總綱）、蔡萬興（1930年生，吹，遷居二林西庄里）、王禮彬（1931年生，前任總綱、頭手鼓）、林進山（總綱、二手弦，遷居臺東、屛東等地）、陳文章（總綱）、莊萬長（弦、鑼、鈔，學習時間較短）、陳清圳（小旦，會唱南曲，已逝世）。

耕樂社雖僅存八人，但可能是現在溪湖地區最具活動力的曲館，他們有召集新成員的計畫，正逐漸進行。前一陣子，剛接受由許常惠教授帶領的田野調查隊訪問。

由於不曾向外借調人手，故沒有特別「交陪」的友館，只與前述曲友互相交流而已。館員說，以前溪湖各庄都有曲館，就他們所知，滴底有南管、九甲，汴頭有北管，巫厝庄和阿媽厝里的三塊厝仔也有曲館。

莊明松擁有一本傳自「慶先」的北管曲譜，「慶先」是林文串的「先生」，大村鄉貢旗村人，若健在，應已有百歲。他以前當廟祝，不常外出，手抄的曲譜兼括「軒」、「園」兩派。承蒙陳石港、莊明松應允商借，採訪者共影印了五本曲譜。

—— 1995年2月11日訪問陳石港、陳添丁、王禮津、蔡長輝、王禮淮、王進參、王禮仁諸位先生，13日訪問莊明松先生，方美玲採訪記錄。

下三塊厝振興社（獅陣）

阿媽厝里共十五鄰，從第九鄰到十五鄰屬於三塊厝仔，本庄現約有五百位公民，全部居民約七、八百人，主要的大姓為陳姓，約占六、七成人口。此外，還有楊、莊、林、蘇、王等姓氏，陳姓來自福建泉州府，原本在埔鹽鄉角樹村落腳，後來才遷到下三塊厝，傳至受訪者陳水能，已是第四代。

庄廟三王宮，主祀白府、蘇府、池府千歲，已落成三年，以前則由爐主負責祭祀，每年例行的祭典是蘇府千歲（三月十四日）、池府千歲（六月十八日）和白府千歲（九月初一日）的聖誕。

本庄振興社是由社區愛好武術的庄民集合成立的，成立於日治時期，當時，庄名為倡和村，由「頭人」陳金木發起，組織、訓練庄內第一代子弟，學習獅藝、南拳和長短兵器，當時是「暗館」，到一九五一年左右，即中止活動。經過三十年之後，直到一九八二年，才由陳水能之父陳維新重新召集、訓練第三代獅陣成員，讓振興社再次活躍。

本館的師傅是芳苑路上厝的謝清場，他是「西螺七崁」蔡秋風的徒弟，二十多歲時來此教武，大概教了三到五年，但他早已過世三、四十年。謝清場相當多才多藝，除懂得醫理、藥理及接骨，且能親筆傳抄藥簿之外，還會吹洞簫，甚至能「觀落陰」。他來傳授時，住在館主陳金木家中，獅陣出陣所得的酬金，也都交給謝清場，本館沒有另外支付「先生禮」。陳水

能說，謝清場也能靠治病賺錢，不需再付他學費。

　　本館的獅陣和宋江陣都由謝清場傳授，陳水能表示，二者是二合一的陣頭，獅陣出陣，除了獅頭之外，其他成員就畫臉譜、執特定器械，扮演宋江陣的人物。下場排演時，獅陣和宋江陣要分開表演。宋江陣的陣式有十字陣、蜘蛛結網等，每次出陣排演時，都不會完整演練完畢。

▲ 溪湖鎮下三塊厝振興社陳水能及獅頭
（方美玲攝）。

彰化學

▲ 溪湖鎮下三塊厝振興社藥簿（方美玲攝）。

　　本館第一代的傑出館員有陳金木、陳維新、陳先耤，庄
中的後輩子弟，都由這三位前輩傳授武藝；第二代人數較少，
只有陳慶、陳順業等二、三人還參與活動；第三代現在是獅陣
的主力，陳水能、陳武隆、陳武霆、巫銘清四人學得相當成
功，而且投入傳承獅陣的事務。其中，陳水能對草藥有涉獵，
巫銘清會接骨，而陳武隆、陳武霆、巫銘清有學命理、地理和
擇日。這一輩以前曾有十位左右的女團員參加，是往日沒有的
情況。以前，宋江陣裡的「宋江旦」都由男生反串。五、六年
前，曾再募集十五位國小五、六年級的學生學習，成為第四代
館員。其中，陳水能有三位較好的徒弟，但仍不及第三代完
整。首任館主是陳金木，早期武館設在他家，第二任館主是陳
維新，第三代成員成軍後，武館就設在他家，至於現任的館
主、召集人則為陳水能。

▲ 昭和戊辰年芳苑謝清場所傳藥簿（方美玲攝）。

　　陳水能說，庄內會用到獅陣的場合，主要是三王宮的「刈香」活動，庄民入厝很少請獅陣，因爲獅陣每次出陣都要花費四、五萬元，庄民頂多是等陣頭「刈香」回來後，商請成員順便爲家裡踏七星而已。獅陣爲庄廟出陣，爲義務性質，廟裡只提供汗衫、毛巾，大家都抱持爲庄廟「鬥鬧熱」的心情出陣。獅陣不替一般的喪事出陣，只爲師傅送殯，陳維新、陳先瀚過世時，獅陣就曾出陣送殯。

　　本館現有六名獅頭手，一般而言，獅頭常踏七星、五方，八卦多在廟宇落成，才會使用，由於使用機會較少，所以比較生疏。獅陣也會用到「獅鬼仔」，但多數場合並不使用，像廟會拜神就不能用，只有表演性質的場合，如國術會或政府單位舉辦的活動，「獅鬼仔」才派得上用場。

　　一九八三至八四年出陣時，都有四、五十人，後來因爲女

館員出嫁，男館員服役、就業等因素，雖然獅陣總人數近四十人，不過，能出陣的大概只有三十人左右。本館接受聘雇出陣，酬金收入除留下少許當「公金」外，其餘都分給成員，每人一天約一千五百元，不過，由於成員就業、就學的關係，現在只在庄廟「刈香」和星期假日才會出陣。

本館現在很少練習，去年之前，多在星期六、日晚間訓練，地點大多在青果包裝場或陳水能家的大埕，館內會為館員泡紅茶，但不提供點心。雖然不常練習，不過，本館近年參加比賽，都有不錯的成績，例如參加臺中市的獅陣比賽，就曾贏得三、四次冠軍。

本館使用的獅頭是「笑嘴」的黑面「籤仔獅」，由巫銘清、陳武隆自製，他們前後共製作五顆，對獅頭的製作多所改進，目前館內使用的，是一顆以人造纖維為材質的獅頭，現存最久的一顆獅頭，則有近十年的歷史，放置在陳水能家。一九八二年重整獅陣時，由於中斷數十年，「傢俬」已不齊備，起初先向角樹村借調「傢俬」，後來靠著集聚出陣的酬金收入購置「傢俬」，直到五、六年前，縣府才撥款補助兩萬多元，購置大鼓、鑼、丈二等用具。

振興社學金鷹拳，但本館沒留拳譜，因為前、後輩傳授武藝，只靠口傳和實地操練，故不需抄拳譜，也沒有銅人簿。不過，謝清場曾傳授藥冊，現由陳水能保管，其中有兩本手抄本是謝清場所傳，由陳金木手抄，內容多為外科，包括接骨、跌打傷、蛇咬、喉痛的療法，以及「藥洗」的製法，主要供習武者使用。裡面也有治療扁桃腺發炎、尿布疹的配方，陳水能都實際使用過，據他表示，效果非常好。獅陣練武時，也會依藥方配製「七釐散」給館員服用。謝清場還傳下兩本藥簿，分別是一九三三年多月上海錦章書局印行的《重校湯頭歌訣》以

及上海廣益書局出版的《雷公炮製藥性解》，謝清場分別在一九三四年及一九二八年取得二書；此外，陳金木也傳下一冊《校正醫宗金鑑》，是由上海廣益書局出版的。

阿媽厝里振興社與角樹村、和美鎮的振興社較有「交陪」，和美鎮會來借調獅頭手。獅陣現在不曾與人「拚館」，陳水能表示，練武者的應對進退，有一定的規矩，別人在表演時，絕對不能「插場」，如果有人也等著表演，就快些收場，這樣就很少會與人起衝突。他曾聽說，在他父親那一輩，在鹿港曾因競技武藝而與人發生糾紛，和對方打了起來。因此，他們告誡後輩不要去「拚館」。

—— 1995年2月20日訪問陳水能先生（39歲，師傅），方美玲採訪記錄。

＊溪湖奉天宮大鼓陣

奉天宮位在太平里員鹿路，約在一九四六年募建而成。太平里有十二鄰，居民約一千五、六百人，雜姓並居，以楊、陳二姓稍多，祖籍漳、泉皆有。奉天宮奉祀瑤池金母、五恩主及五府千歲，在戰後時，溪湖街仔四里（太平、光華、平和、公平四里）為本宮的祭祀圈，信徒分布範圍則遍及溪湖鎮。二十五年前起，漸有各地信眾前來參拜。每年的例行慶典有七月十八日（瑤池金母聖誕）、四月二十六日（五府千歲誕辰）以及九月份的三天超度法會。此外，由於瑤池金母的總堂在花蓮縣吉安鄉慈惠堂，奉天宮由該地「分靈」而來，所以每年都要到花蓮謁祖。

大鼓陣約於一九七五年成立，當初，是為了因應廟宇需求

而組成,所以完全義務出陣,相關的支出則由廟方負責。每年元月份,臺北約有十餘處進香團前來,大鼓陣要負責迎接,奉天宮主神的聖誕慶典,也要出陣「鬧熱」,溪湖鎮每年舉行慶祝活動時,大鼓陣也會共襄盛舉。本館也曾用於喪葬的場合,但多半是和廟方有關係的人前來邀請。

受訪者林伯燦為奉天宮負責人(慈惠堂堂主),管理各個陣頭。林氏為人熱心公益,從一九八七年起,陸續得到全國好人好事、吳尊賢基金會愛心獎等多項殊榮。

大鼓陣的師傅,是現年八十多歲的東寮里人胡兆看,創團後,在此指導了二、三年,並不支薪,胡氏有一陣職業大鼓陣,但其師承並不清楚。成立之初,大鼓陣並沒有每天訓練,現在已學會了,沒有老師繼續指導,平時也不練習。學習、訓練的場所一直在廟裡,「傢俬」也放在廟中。

大鼓陣的成員人數不一定,如果少了,就再找人替補,現在約有十二人。林伯燦說,如果缺乏人手,自己也要參加演奏。出陣使用的樂器計有大鼓一、大鑼一、小鑼一、笛一、鈔二,學習的曲目有〈三筆鑼〉等。

奉天宮另設誦經團,在四處「鬧熱」時,會前往贊揚,若有「好歹事」,也都會出陣,凡是廟裡信徒邀請,一律免費;其他人的邀請,則隨其意願收取酬金,不會議價。誦經團成員三十人,都是廟中信徒,不支領費用,有時也要向外面調人手,除了彈奏電子琴的樂師需付酬勞之外,其他人都義務參加。現在成員晚上不用練習,即可出陣。林伯燦的太太以前也是誦經人員,現在年紀大了,有些經懺的曲韻記不牢,因而退出。

—— 1995年2月12日訪問林伯燦(76歲,負責人),方美玲採

訪記錄。

＊奉天宮勤習堂（獅陣、龍陣）

奉天宮龍陣、獅陣，都由受訪者林伯燦成立，屬廟裡的陣頭，經費都由廟方負責。龍陣約成立於一九六五年，約在一九八一年終止活動，使用的道具現已損壞，不堪使用。

目前仍有獅陣活動，全體隊員都是女性，由廟中誦經團成員志願加入，相當少見。每逢出陣表演，都獲得不少好評。獅陣成立時間約同於大鼓陣，大概是一九七五年，現今仍能出陣，但次數很少，獅陣則多和大鼓陣搭配出陣。

獅陣的師傅是楊鑼（男性，現年約七十六歲），以前是汴頭勤習堂成員，長於舞獅，他已失明三、四年，在此之前，都由他掌獅頭。由於現在獅陣沒有人能舞獅頭，所以，在出陣時，只能象徵性地舞弄，若遇到大場面（如前往花蓮吉安鄉的瑤池金母總堂進香），就要請行家同往，像港仔尾人張天長是奉天宮的信徒，他就曾來協助舉獅頭，女性成員則並未練武。

林伯燦說，獅陣、大鼓陣不適用於結婚，由於不會踏七星、八卦，所以沒人邀請爲入厝出陣。現在每年的固定活動，大概只有到花蓮「刈香」而已。

以前溪湖每一里大多有武館，分爲勤習堂、同義堂、振興堂三系統。屬於「街仔四里」之一的太平里，以前沒有武館，現在湖西里、西溪里仍有武館，西溪里的獅陣則由小孩子組成。

—— 1995年2月12日訪問林伯燦先生（76歲，發起人、負責
　　人），方美玲採訪記錄。近聞林先生已於1995年去世，謹

此哀悼。

＊大庭里玄龍堂大鼓陣

　　大庭里共十二鄰，約二百五十戶，陳姓占八成以上，祖籍爲泉州南安。「公廟」是奉祀蘇府王爺的明聖宮，自鹿港「分靈」而來，約有一百二十年歷史，現今廟宇建成約八年。

　　受訪者陳應存說，玄龍堂大鼓陣已成立四年，主要用來配合玄龍堂的仙童陣，擔任後場演出。陳氏說，陣頭是爲神明「鬧熱」而設立。大鼓陣成員有十五人，成年人有三分之一，其餘是高中和國中、小的學生，成員都是男性，活動由堂主陳勝道召集。「先生」是頂庄里的「阿海」，起初於周日晚上在玄龍堂練習，團員練習兩個月之後，就能演出，此後就不再練習。由於成員有學生，只在星期天出陣，曾到南鯤鯓、麻豆、樹林等地出陣，通常以中南部居多，但只爲神明義務出陣，不接受雇請，經費則由玄龍堂支付。若是爲其他廟宇的神明出陣，請主會提供飲料或衣服等物品酬謝。

　　大鼓陣不奉祀祖師，所用的樂器有二面鼓（二尺八）、一面大鑼（二尺八）、一面小鑼及兩副鈸，陳應存操作大鑼。他說，大鼓陣以大鼓爲主，現在讓反應敏捷的學生掌大鼓。仙童陣的成員也需學習才能出陣，通常一尊「大神尪仔」由三人負責，仙童陣共有七尊「大神尪」。

　　玄龍堂已創立十年，是西溪、大庭兩里合設的私人壇，主要奉祀玄天上帝，來自中國湖北武當山，玄龍堂在每年三月初三玄天上帝聖誕，會「遶庄」並演戲（通常演布袋戲）慶祝。此外，在太子爺、濟公的聖誕，也會慶賀。

——1995年4月1日訪問陳應存先生（1935年生，成員、負責人），方美玲採訪記錄。

國家圖書館出版品預行編目資料

彰化縣曲館與武館III【北彰化臨山篇】／林美容著.－－初
　版.－－臺中市：晨星，2012.12
　面；公分.－－（彰化學叢書；39）

ISBN　978-986-177-448-0（平裝）

1.說唱戲曲　2.武術　3.機關團體　4.彰化縣

983.306　　　　　　　　　　　　　　　　99021936

彰化學叢書
039

彰化縣曲館與武館 III
【北彰化臨山篇】

作者	林　美　容
主編	徐　惠　雅
排版	林　姿　秀
總策畫	林　明　德・康　　原
總策畫單位	彰　化　學　叢　書　編　輯　委　員　會

負責人	陳銘民
發行所	晨星出版有限公司
	臺中市407工業區30路1號
	TEL：04-23595820　FAX：04-23597123
	E-mail：service@morningstar.com.tw
	http：//www.morningstar.com.tw
	行政院新聞局局版台業字第2500號
法律顧問	甘龍強律師
承製	知己圖書股份有限公司　TEL：（04）23581803
初版	西元2012年12月06日

總經銷	知己圖書股份有限公司
	郵政劃撥：15060393
	（臺北公司）臺北市106羅斯福路二段95號4F之3
	TEL：（02）23672044　FAX：（02）23635741
	（臺中公司）臺中市407工業區30路1號
	TEL：（04）23595819　FAX：（04）23597123

定價300元
ISBN　978-986-177-448-0
Published by Morning Star Publishing Inc.
Printed in Taiwan
版權所有，翻譯必究
（缺頁或破損的書，請寄回更換）

◆ 讀者回函卡 ◆

以下資料或許太過繁瑣，但卻是我們了解您的唯一途徑
誠摯期待能與您在下一本書中相逢，讓我們一起從閱讀中尋找樂趣吧！

姓名：＿＿＿＿＿＿＿＿＿＿ 性別：□男 □女 生日： ／ ／

教育程度：＿＿＿＿＿＿＿＿＿＿＿＿＿＿＿＿＿＿＿＿＿

職業：□ 學生 □ 教師 □ 內勤職員 □ 家庭主婦
□ SOHO族 □ 企業主管 □ 服務業 □ 製造業
□ 醫藥護理 □ 軍警 □ 資訊業 □ 銷售業務
□ 其他＿＿＿＿
E-mail：＿＿＿＿＿＿＿＿＿＿＿＿＿＿ 聯絡電話：＿＿＿＿＿＿＿
聯絡地址：□□□＿＿＿＿＿＿＿＿＿＿＿＿＿＿＿＿＿

購買書名：彰化縣曲館與武館Ⅲ【北彰化臨山篇】＿＿＿＿

・本書中最吸引您的是哪一篇文章或哪一段話呢？＿

・誘使您購買此書的原因？

□ 於＿＿＿＿書店尋找新知時 □ 看＿＿＿＿報時瞄到 □ 受海報或文案吸引

□ 翻閱＿＿＿＿ 雜誌時 □ 親朋好友拍胸脯保證 □＿＿＿＿電台DJ熱情推薦

□ 其他編輯萬萬想不到的過程：＿＿＿＿＿＿＿＿＿＿＿＿＿

・對於本書的評分？（請填代號：1. 很滿意 2. OK啦！ 3. 尚可 4. 需改進）

封面設計＿＿＿＿ 版面編排＿＿＿＿ 內容＿＿＿＿ 文／譯筆＿＿＿＿

・美好的事物、聲音或影像都很吸引人，但究竟是怎樣的書最能吸引您呢？

□ 價格殺紅眼的書 □ 內容符合需求 □ 贈品大碗又滿意 □ 我誓死效忠此作者

□ 晨星出版，必屬佳作！ □ 千里相逢，即是有緣 □ 其他原因，請務必告訴我們！

＿＿＿＿＿＿＿＿＿＿＿＿＿＿＿＿＿＿＿＿＿＿＿

・您與眾不同的閱讀品味，也請務必與我們分享：

□ 哲學 □ 心理學 □ 宗教 □ 自然生態 □ 流行趨勢 □ 醫療保健

□ 財經企管 □ 史地 □ 傳記 □ 文學 □ 散文 □ 原住民

□ 小說 □ 親子叢書 □ 休閒旅遊 □ 其他＿＿＿＿＿＿＿＿

以上問題想必耗去您不少心力，為免這份心血白費

請務必將此回函郵寄回本社，或傳真至（04）2359-7123，感謝！
若行有餘力，也請不吝賜教，好讓我們可以出版更多更好的書！

・其他意見：

407
臺中市工業區30路1號
晨星出版有限公司

請沿虛線摺下裝訂，謝謝！

更方便的購書方式：

1 網站：http://www.morningstar.com.tw
2 郵政劃撥　帳號：15060393
　　　　　　戶名：知己圖書股份有限公司
　請於通信欄中註明欲購買之書名及數量
3 電話訂購：如為大量團購可直接撥客服專線洽詢

◎ 如需詳細書目可上網查詢或來電索取。
◎ 客服專線：04-23595819#230　傳真：04-23597123
◎ 客戶信箱：service@morningstar.com.tw

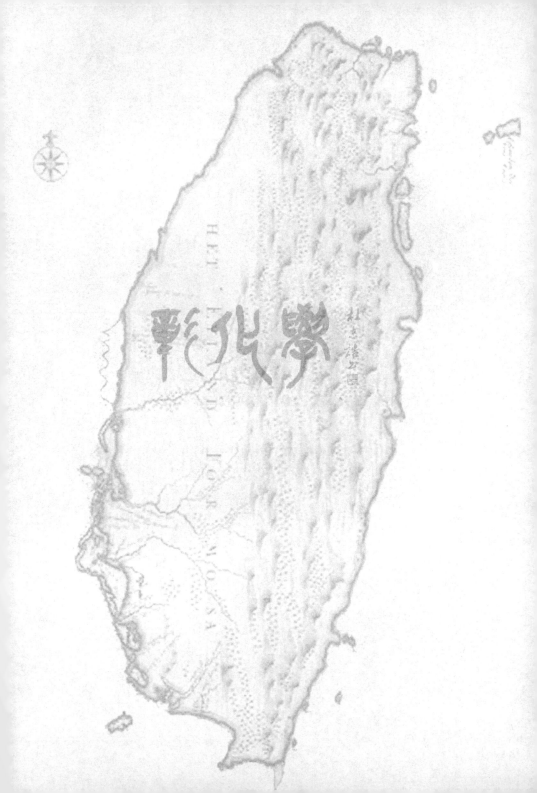

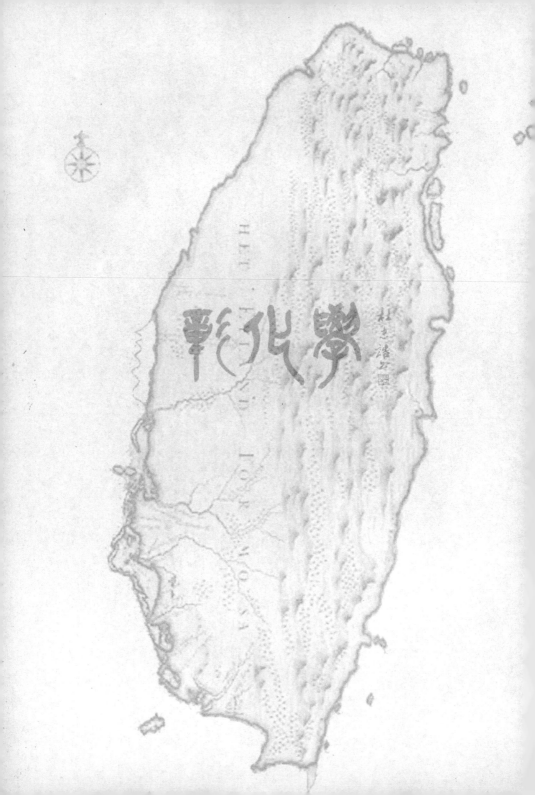